한자
서예의
미美

한자 서예의 미美

장쉰의
미학 강의

장쉰蔣勳 지음 | 김윤진 옮김

글항아리

上, 大, 人:
최초의 가장 아름다운 글자체

대체로 중국인에게 한자 서예 연습은 인상 깊은 기억으로 남아 있다.

나를 예로 들자면 형제자매와 함께 지냈던 어린 시절, 우리는 장난치며 노는 시간을 제외하고는 대부분의 시간을 의외로 탁자에 모여앉아 붓글씨를 썼다.

붓글씨를 몇 살부터 쓰기 시작했을까? 되짚어보면 기억이 또렷하지 않다. 아마도 서너 살 때부터 시작해서 철들 무렵엔 숙연하고 경건하게 그리고 바르게 앉아 붓글씨 연습을 했다.

'상上, 대大, 인人'과 같은 간단한 한자를 서예연습용 구궁지九宮紙에 빨간색으로 윤곽선이 그려진 한자를 모사했다. 내 작은 손은 붓도 제대로 쥐지 못했다. 아버지는 등받이 없는 높다란 의자를 가져와 내 뒤에 앉아 자신의 손으로 내 손을 감싸 쥐었다.

아버지의 커다란 손바닥이 내 작은 손을 감싸 쥐었던 그 기억은 나의 깊은 곳에 새겨져 있다. 붓 끝은 사실 아버지의 커다랗고 힘 있는 큰 손에 제어되어 움직였다. 나는 붓에 묻은 먹물이 일 점 일 획, 또박또박 그리고 천천히 빨간색 윤곽선을 채우는 모습을 지켜보았다.

아버지의 손은 힘이 있고 흔들림 없이 안정적이었다.

나는 내 손을 감싸 쥐고 있던 아버지 손의 따뜻한 체온을, 뒤통수에서 전해지는 아버지의 평온하고 고른 숨소리를 살며시 느낄 수 있었다. 난생처음 임한 붓글씨 수업에서 가장 인상 깊게 남은 기억은 붓글씨 연습이 아니라 그와 같이 아버지와 밀착되었던 신체 접촉이었다.

붓글씨 연습 용지는 빨간색 테두리 안에 수직선과 수평선이 교차되어 균등하게 아홉 칸으로 분할되어 있고, 그 안에 빨간색 가느다란 선으로 글자의 윤곽이 그려져 있었다. 내 손에 쥐어 있는 붓이 머금고 있는 먹물은 경계선과 같은 붉은색 윤곽선을 넘을 수 없었다. 9등분 된 연습 용지의 네모 칸이 내게 한계와 규율, 규범을 가르쳐주었다.

어린 시절 붓글씨 연습을 통해 나는 가장 먼저 규칙을 배울 수 있었다. 규칙을 뜻하는 '규구規矩'에서 규規는 직선과 직사각형을, 구矩는 곡선과 원을 뜻한다. 아마도 한자 서예를 배우는 일에는 인생에서 사람의 도리나 처세에 필요한 길고 긴 규칙에 대한 학습이 포함되어 있는 것 같다. 직선의 정직함과 바름을 배우고 곡선의 완곡함과 부드러움을 배우고, 사각형의 단정함을 배우고 원의 포용을 배운다.

한자 서예의 미

동양과 아시아 문화의 핵심 가치는 사실 줄곧 한자 서예에 있었다.

최초의 한자 서예 학습 과정에는 보통 자신의 이름 쓰기가 포함되어 있다. 조심스럽게 붓을 들어 종이 위에 또박또박 자신의 이름을 쓴다. 마치 자신의 운명을 기록이라도 하는 듯 정신을 가다듬고 숨을 죽인다. 자그마한 실수도 범해서는 안 된다. 한 획이라도 잘못 그어 비뚤어지거나 흔들리거나 하면 여간 괴로운 게 아니다.

내 성씨인 장蔣이라는 글자 위쪽에 왜 '艹(초두머리)'가 있어야 하는지 아버지에게 여쭤봤을 때 아버지는 蔣은 줄풀, 즉 식물을 뜻하기 때문에 글자 위에 초두머리가 있는 것이라고 일러주셨다. 쉰勳은 획수가 많은 편이어서 나는 획수가 적거나 간단하게 쓸 수 있는 이름을 무척 부러워했다. 당시 유명한 방송인 가운데 '딩이丁一'라는 사람이 있었는데 나는 그 이름을 오랫동안 부러워했다.

나는 다른 사람의 이름에 획수가 적은 것을 부러워했을 뿐 아니라 내 이름인 쉰자를 쓰는 것이 번거로워서 위쪽에 '둥動'자를 쓰고 나면 아래쪽에 써야 하는 4개의 점을 자주 까먹곤 했다. 그러면 선생님은 시험지를 나눠주면서 나를 '장둥蔣動'이라 부르며 웃으셨다. 선생님은 "아래 점 네 개는 불火을 뜻한단다. 그러니 '둥'자 아래에 점이 없으면 어떻게 불을 피울 수 있겠니"라고 하셨다.

나는 점 4개가 화火임을 기억한 이후로는 이것을 까먹지 않고 써넣었다. 그러나 '둥'자를 크게 쓰는 바람에 점 4개를 네모 칸 안에 넣지 못하고 바깥에 찍어야 했다.

나중에 어른이 되어 진晉나라 때 찬보자爨寶子라는 사람의 이름을

쓰다가, 중국 서남 지방에서는 '부뚜막'이나 혹은 '불을 때다' '밥을 짓다'라는 의미를 지닌 찬爨씨도 있다는 사실을 알았을 때 내 이름 자에 다행히 점 4개의 화火만 붙어 있어 이것을 쓰는 것을 잊었기에 망정이지 만약 내 성이 찬씨였다면 분명히 글자 아래쪽에 있는 화火 와 대大 그리고 임林을 모두 까먹었을 것이다.

「찬보자비爨寶子碑」는 아주 오래전에 쓰였는데 나는 이 비문을 쓴 사람이 존경스럽다. '찬爨'자는 필획이 정말 많은데도 비문에 쓰인 이 글자는 크지도, 번잡해 보이지도 않기 때문이다. 또 '자子'자는 획수 가 적어서 간단해 보이지만 허술하거나 빈틈이 보이지 않는다. 두 글 자의 획수가 이렇게 차이가 많지만 네모 칸에 함께 놓았을 때 모두 네모 칸이 꽉 차 있고 자신만만해 보인다.

이름을 붓글씨로 쓰는 것은 갓 입학할 나이의 아이에게는 흔들림 없는 신중함을, 비뚤어지지 않는 단정함을, 그리고 그 어느 것으로도 대신할 수 없는 자기만의 자신감을 배우게 한다. 그런 생각 끝에 갑 자기 딩이丁—라는 사람의 이름이 떠올랐다. 이 사람도 어릴 적 자기 이름을 붓글씨로 쓸 때 나처럼 어렵다고 느끼지 않았을까? 왜냐하면 획수가 적어도 너무 적은 오직 한 획이었으니 얼마나 쓰기 어려웠을 까? 오직 한 획, 결코 잊을 수 없는 필획이다

성장하면서 붓글씨를 쓸 때 가장 함부로 쓸 수 없는 글자가 바로 '上, 大, 人'이었다. 필획이 너무 간단하기 때문에 오히려 대충대충 쓸 수 없어 처음부터 끝까지 신중하고 바르게 써야 했다.

이제 난 붓글씨를 쓰는 데 가장 어려운 글자가 '일—'자 임을 알게

되었다. '홍일弘一'의 '일'은 간단하고, 안정적이고, 소박하며, 극에 달한 단순함이 편안함으로 회귀하여 '일'이 되었으니, 한자 서예 미학의 가장 심오한 깨달음이다.

대부분의 사람은 아마도 어린 시절 붓글씨로 자기 이름을 쓸 때의 진중함이나 바름, 털끝만큼의 소홀함이나 빈틈이 있을 수 없음을 모두 잊었을 것이다. 나이가 들어갈수록, 자신의 이름 석 자를 쓰는 횟수가 점점 많아질수록, 점점 숙련되어 이름을 쓰는 필획이 무척이나 매끄럽고 세련되어져 주위 사람들에게 서명이 꽤나 멋지다고 칭찬을 받았을 것이다. 그러다가 문득 어릴 적 처음 붓글씨를 쓸 때 간직했던 신중함, 겸허함, 단정함에서 이미 멀어져 있음을 깨닫게 된다.

아버지는 줄곧 내게 행서체나 초서체를 쓰는 것을 권하지 않았고, 당나라 해서체唐楷로 먼저 기초를 튼튼히 다져야 한다고 강조했다. 나는 아버지가 너무 진부하고 보수적이라고 생각했다. 그러나 아버지는 평생 유공권柳公權⊙이 쓴 단정하기 그지없는 현비탑玄秘塔 비문⊙⊙의 서체를 모사했으며, 나는 그런 아버지의 모습을 존경했다. 아버지가 고수했던 단정함은 아마도 어릴 적 아버지가 붓글씨로 처음 자신의 이름을 쓸 때의 신중함이 아닐까.

⊙ 유공권(778~865)은 당나라 때의 화가이자 서예가로, 처음 왕희지체를 배우고 나중에 제가필법을 익혀 경미勁媚한 서풍을 완성했다. 공경대신公卿大臣 가문의 비지碑誌를 많이 썼다.
⊙⊙ 현비탑 비문은 당나라의 고승 대달법사大達法師의 유골을 안치한 현비탑의 내력을 적은 비석으로, 841년(당 무종武宗 원년)에 세워졌다. 비문의 찬자는 배휴裵休이며 유공권은 서자書者다.

늘 서명을 하면서 살다보니 점점 필체가 유려하게 되었지만 때로는 도둑이 제 발 저린 것처럼 마음이 좀 켕기고는 했다. 매번 익숙하게 흘림체로 서명하고 집에 돌아와 조용히 앉아서 물독에서 떠낸 한 바가지 물이 검붉은 벼루를 촉촉하게 적시며 흩어지는 모습을 보면, 아주 오랫동안 시냇물을 떠나 있던 돌이 마치 시냇물로 인해 촉촉하게 젖어 있던 강바닥의 기억을 떠올리는 것 같았다.

먹을 갈기 시작하면 한 겹 한 겹 송연묵松煙墨이 물속으로 퍼져나간다. 송연묵은 가장 가는 소나무 가지를 태운 후 그을음을 모아 만든 묵으로, 송연묵으로 쓴 글은 투명한 검은빛이다. 먹을 갈 때마다 차분하고 안정적인 호흡을 되찾는 것을 느낀다. 조급함을 갈아 없애고, 안절부절 불안감을 갈아 없애고, 잡념을 갈아 없앤다. 그리고 먹을 간다磨는 의미가 마음을 편안히 한다는 뜻임을 새삼 깨닫는다.

붓을 먹에 적실 때는 죽은 동물의 털이 마치 하나하나 부활하는 것 같다. 붓이 종이에 닿으면 먹물이 종이의 섬유질까지 침투된다. 아주 긴 섬유질은 마치 미세한 모세혈관처럼 또는 빛을 머금은 양분이 나뭇잎의 잎맥을 흐르듯 먹물이 종이의 섬유질을 따라 이동하는 모습이 똑똑히 보인다.

이것이 한자 서예일까? 아니면 나와 나 자신이 함께하는 가장 진실한 의식 아닐까?

수년 동안, 한자 서예는 내게 일종의 수행과 같았다. 나는 고대 동굴 속에서 불경을 베껴 썼던 사람처럼 『법화경法華經』을 한 자 한 자 바르게 잘 쓸 수 있기를 희망한다. 마치 맨 처음 내 이름을 썼을 때

처럼 단정하고 신중하게.

　이 책 『한자 서예의 미』를 집필하면서 나는 아버지가 내 손을 잡고 붓글씨를 쓰던 그 시절을 끊임없이 회상했다. 그토록 간단한 '상 上, 대大, 인人'도 아버지의 손이 내 손을 감싸 쥔 채 함께 완성한 가장 아름다운 서예였다.

　한자 서예에서 아버지와 나, 우리 두 사람이 함께 영원히 기억될 기념이 되길 바라며 이 책을 아버지의 영전에 바친다.

<div align="right">

장쉰

단수이淡水 바리八里 호수에서

2009년 7월 9일

</div>

3장 감지하는 능력

4장 한자와 현대

프롤로그

최초의 한자

旦(단)이라는 글자는 문자이자 이미지이며, 시적인 정취가 살아 있는 문장이다. 한자의 특수한 구성이 일찍이 중국어 문학의 특성을 결정지은 듯하다.

한자는 최소 5000년의 역사를 지니고 있다. 중국 황허강 하류의 신석기시대 문화 유적지에서 출토된 '흑도黑陶'라는 검은색 토기로 만든 술잔 표면에 딱딱한 물건으로 새긴 기호가 있다. 위쪽에 그려진 동그라미 하나는 마치 태양 같고, 아래쪽에는 곡선이 하나 그려져 있는데 누구는 이것이 물결치는 파도라고 했고 또 누구는 운무라고 했다. 그리고 가장 아래쪽에는 다섯 개의 뾰족한 봉오리가 있는 산이 있다.

이것이 현존하는 가장 오래된 한자로, 상商나라 때 갑골문보다 더 오래되었다.

유구한 문명 속 상부상조하며 형성된 글자와 이미지

———

글자 같기도 하고 그림 같기도 한 이 기호를 응시할 때마다 나는 항상 핸드폰이나 스카이프를 통해 학생들이 보내오는 문자 메시지 같다고 느낀다. 메시지는 때로는 글자만으로 이뤄져 있기도 하지만, 때로는 표정을 나타내는 이모티콘이 글자에 드문드문 섞여 있다.

가운데가 찢어진 하트는 실망이나 상심을 표현한다. 웃는 얼굴은 즐거움이나 만족을 뜻한다. 이러한 이모티콘은 때로 확실히 복잡하고 구질구질하게 늘어놓을 글자를 대신하는 이미지로, 상대방이 직접 사고할 수 있도록 한다.

한자의 제자制字 원리 중 '회의會意'라는 원칙이 있다. 회의는 한자 시스템에서 특별히 문자와 이미지를 결합시킨 것으로, 옛사람들이 이야기하는 서화동원書畫同源, 즉 그림과 글씨는 기원이 같다는 데 기원한다. 인간이 사용하는 그림과 문자는 그 기능이 각각 다르다는 생각 아래 오늘날 젊은이들이 과도하게 이미지를 사용하여 문자의 몰락을 초래하는 것은 아닐까 걱정하는 사람이 많다.

하지만 나는 그렇게 비관적이지 않다. 유구한 문명 속에서 상부상조하고 격렬하게 상호작용을 한 문자와 그림은 마치 현대 디지털 정보에서 문자와 이미지가 상호작용하는 관계와 같다. 이러한 관계는 아마도 의미를 대표하는 방식이 새롭게 싹트는 것이나 다름없기 때문에 특별히 이에 대해 걱정할 필요는 없다.

문자와 이미지의 상호 연결은 사실 실생활에서 항상 찾아볼 수 있

다. 예를 들어 화장실이나 세면실을 남녀 성별로 구분할 때 문자를 사용하여 문에 '남男' '여女'라고 쓸 수도 있지만, 실생활에서는 글자를 사용하는 대신 남성과 여성의 성별을 구분 짓는 이미지를 사용할 수 있다. 즉 여성 화장실에는 귀걸이, 치마 혹은 하이힐을, 남성 화장실에는 중절모, 수염, 지팡이 등과 같은 이미지를 사용하기도 한다. 또한 여성의 화장실은 분홍색을, 남성 화장실은 짙은 남색을 사용한다. 물건과 색채도 이미지 사고를 불러일으키며, 때로 글자보다 더 직접적이다.

타이완 원주민이 사는 지역에서 남성과 여성의 생식기관을 상징하는 나무 조각으로 남녀 화장실을 구분해놓은 것을 본 적이 있다. 이는 글자가 만들어진 초기에 민간에서 이미지로 뜻을 표현한 직접적인 의도에 더욱 근접해 있다고 볼 수 있다. 오늘날 우리가 조상을 의미하는 말로 사용하는 '선조祖先'의 '조祖'만 해도 원래 고대에는 왼쪽 편방의 '시示'가 없었다. 중국 고대 상나라와 주周나라 당시 이 글자는 모두 '차且'라고 썼으며, 이는 남성의 음경을 이미지화한 것이다. 원주민들이 만든 목각은 놀랄 만한 일인 동시에 우리는 이것을 보고 오히려 고대 사람들이 대담하고 직접적이라고 오해할 수도 있다.

산둥성 쥐莒현 링양凌陽 강가의 다원커우大汶口에서 출토된 검은색 토기 술잔에 나타난 부호는 이미지인지 글자인지, 글자라면 과연 한 글자인지 아니면 짧은 문장인지, 깊이 생각해볼 만한 가치가 있다.

산꼭대기 구름이나 혹은 사나운 파도 속에서 떠오르는 태양은 하나의 영원한 원圓이다. 어떤 이는 이 부호가 여명, 일출을 뜻하는 '단

旦'을 표현한 고대 글자라고 한다.
'원단元旦'의 '단旦'은 태양이 지평선
에서 떠오름으로, 오늘날까지 이
글자는 뚜렷한 이미지 특성을 가
지고 있다. 단지 원래의 태양을 뜻
하는 동그란 이미지를 글로 쓰기
편하도록 동그란 원을 변형해 정
사각형의 직선으로 구성한 것이다.

고대 원시인들의 문자부호를 해
독하는 것은 사실 오늘날 청소년들
사이에 교류되는 화성문火星文(문자와
부호 등을 조합해 뜻을 알아볼 수 없게 만든
글자)을 이해하는 것과 같다. 인간의 생각과
느낌은 모두 비슷해서 수천 년의 한자 전통은 줄
곧 분명한 전승 궤적을 그리고 있으며, 더불어 오
늘날의 메시지나 이모티콘은 보수적인 사람들이
생각하는 것처럼 전통과 동떨어져 정도正道를 뒤
집는 것이 아니다. 오히려 이집트, 메소포타미아
등 수많은 고대 문자는 이미 소멸된 반면 한자는
항상 역동성을 지닐 수 있었던 비밀에 대해 다시 한 번 생각하게
한다.

한자는 현존하는 거의 유일한 상형문자이며, 상형은 시각적인 회

안후이安徽 멍청蒙
城에서 출토된 항아
리에 새긴 무늬(기
원전 4300~기원전
2500년의 다원커우
大汶口 문화) 중 '단
旦'자 모양도 있다.

명문銘文 글자 '조祖'.

의會意, 즉 표의表意 문자에 기초하고 있다. 오늘날 우리에게 익숙한 유럽과 미국의 언어, 심지어 아시아의 새로운 언어, 즉 원래 한자의 영향을 받은 한국어나 베트남어는 대부분 표음表音 문자다.

유럽과 미국에서는 언어를 배우기 시작하는 어린아이들이 낭독이나 암송하는 관습이 있는데, 아이들이 청각에 의존해 표음의 정확성을 훈련하는 방식이다. 한자의 언어와 문자 훈련에는 비교적 이런 종류의 교과과정이 없다. 한자는 시각에 의존하며, 시각에서 이미지의 조합 변화는 매우 중요하다. 중국 문화에서 이미지 사고는 빨리 결론에 도달할 수 있는 종합 능력을 지향하는 반면 표음문자는 청각이 음을 기억하는 분석 능력에 의지하므로, 두 종류의 문화적인 사유는 기본적으로 서로 다른 방향의 결정을 낳을 수 있다.

한자 서예의 미

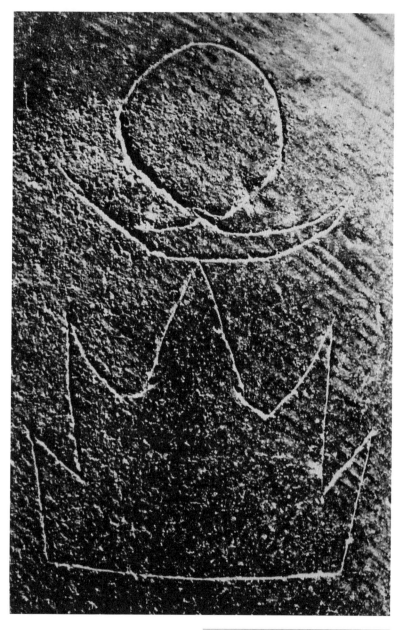

산봉우리의 구름이나 거친 파도 위로 떠오르
는 태양은 하나의 영원한 원이다. 어떤 이는
이 부호는 여명, 일출을 뜻하는 '단旦'이라는
고대 글자를 표현한 것이라고 한다.

복잡함을 단순하게 만드는 한자문학

다원커우 검은색 토기 술잔에 있는 부호가 만약 '단旦'의 옛 글자라면 그 안에는 일출, 여명, 생기발랄함, 일일신日日新 등 수많은 함의가 담겨 있으나 우리 시각에 전달되는 것은 오직 간단한 하나의 부호다.

한자의 특수한 구성은 초기 중국어문학의 특성을 결정짓는 듯하다. '旦'은 글자이기도 하고 그림이기도 하며, 시적인 정취를 가지고 있는 문장이기도 하다. 중국어문학은 마치 시를 주제로 하는 것이 운명적으로 정해진 듯하다. 문자를 다듬고 간결하게 하여 '말로 다할 수 없는 무궁무진한 의미'가 담긴 짧막한 시로 발전되었고, 그림에 나타난 여백에 써넣은 시제詩題는 설명이자 회의會意, 즉 글자이기도 하다.

그리스의 『일리아드Iliad』와 『오디세이Odyssey』는 스케일이 큰 저작으로, 시 안에 복잡한 스토리가 관철되어 있다. 인도의 『라마야나Ramayana』와 『마하바라타Mahabharata』에는 각각 8만 수와 10만 수의 시가 담겨 있는데, 길이가 수십 만 구의 장편시에 괴이하고 변화무쌍한 내용과 무궁무진한 인물과 사건이 담겨 있어, 이미지로 간결하게 사고하는 게 습관이 된 민족이 이러한 시들을 처음 접하게 되면 글자가 너무 많아 다 읽기도 힘들 뿐만 아니라 어지럽고 현란한 느낌이다.

이와 같은 시대에 발달한 한자문학인 『시경詩經』은 공교롭게도 함

한자 서예의 미

의는 복잡하되 간결하다. 간단하게 몇 개 시문의 대구로 구성되어 있으며, 음운이 가지런한 시구를 통해 복잡한 시공간의 깨달음을 전한다.

한자문학은 마치 설명이 아닌 깨달음에 적합한 듯하다.

옛날 집을 떠날 때 버드나무 하늘거렸지만

昔我往矣, 楊柳依依.

오늘 내가 돌아오는 길에는 눈비 펄펄 내리고 있네.

今我來思, 雨雪霏霏.

글자 16자만으로 시간의 흐름, 공간의 변화, 세상 물정과 감정의 온갖 풍파, 경물의 변화, 시름과 탄식을 나타냈다. 모두 가지런하고 정련된 대구 안에서 문자의 격률格率 자체가 견고한 미학으로 변한다.

중국어로 된 시는 스케일이 큰 장편 저작과 겨룰 수 있는 '대규모'의 특색은 없지만, 작은 힘으로 큰 문제를 해결하듯 영험하고 정교한 테크닉으로 중국 문학의 우수함과 장점을 살릴 수 있다.

소나무 아래에서 동자에게 물었더니 스승은 약초를 캐러 갔다네.

松下問童子, 言師采藥去.

이 산중에 계시지만 구름이 깊어 어디에 계시는지 알지 못한다네.

只在此山中, 雲深不知處.

많이 회자되는 유명한 작품이지만 오직 20자로 이루어진 절구다. 정련되었으면서 예술적 경지가 심원한 이와 같은 절구는 확실히 최고의 문화이자, 한자의 독특한 시각을 위주로 한 상형적 본질에 공을 돌리지 않을 수 없다.

1장

한자의 변화와 발전

토기 위에 남겨진 울퉁불퉁한 매듭의 흔적을 손으로 어루만지면 마치 수십만 년 이어온 인간의 시름이 느껴진다. 그 안에는 후세 사람들이 점점 더 이해할 수 없는 당황과 공포, 갈망이 그리고 점점 더 읽어낼 수 없는 평안을 기원하는 거대한 염원이 담겨 있다. 읽어도 그 뜻을 헤아릴 수 없지만 아름다움은 느낄 수 있다.

매듭짓기

나는 출토된 밧줄 위에 지어져 있는 매듭 하나를 상상한다. 그 매듭은 30만 년 전 산이 무너지고 땅이 갈라지는 지각 변동에 대한 기억일 것이다. 천만다행으로 생존한 사람은 놀란 마음을 겨우 진정시킨 뒤 밧줄을 들어 신중하게 매듭 하나를 지었을 것이다…….

문자가 없었던 시대에 인류가 사건을 기록한 최초의 방법은 매듭짓기로, 이것을 교과서에서는 '결승기사結繩記事', 즉 밧줄로 매듭을 지어 사건을 기록하는 방식이라 설명하고 있다.

현대인들은 매듭으로 어떻게 사건을 기록할 수 있는지 상상하기조차 어렵다. 사건이 하나 발생하면 시간이 흐른 뒤에 잊힐 것이 두려워 손에 밧줄을 하나 들어 매듭을 짓고, 이렇게 지어진 매듭은 스스로 사건을 일깨우고 기억하도록 돕는다.

직장생활을 하는 내 친구들은 대부분 노트를 하나씩 가지고 다니며 수시로 메모를 한다. 어떤 친구는 하루 동안의 일과를 여러 개의 네모 칸으로 나누어 기록하는데, 한번 쓱 살펴보니 각 네모 칸은 30분 단위로 나뉘어 있다. 30분 동안 조찬회의 및 보고, 30분 동안 고

한자 서예의 미

객 면담, 30분 동안 요가 레슨, 30분 동안 오후 티타임 및 마케팅 전문가와 새로운 기획안 논의, 30분 동안 어쩌고저쩌고 하는 식으로 그의 노트에는 하루 동안의 스케줄이 빼곡하게 적혀 있다.

손으로 쓰는 스케줄 메모지는 최근 몇 년 사이에 전자수첩PDA으로 대체되거나 혹은 직접 핸드폰에 입력하는 방식으로 변하고 있다. 10분, 15분 단위로 일과를 더욱 세분화시켜 기록할 수도 있다.

나는 이처럼 빽빽한 일상의 기록을 보다가 문득 글자가 없던 시대를 떠올렸다. '만약 상고시대처럼 현대인들이 매듭을 짓는 방법을 사용한다면, 하루의 크고 작은 일을 기록하기 위해 과연 얼마나 많은 매듭을 지어야 할까? 세월이 흐른 뒤 빼곡하게 지어진 매듭에서 각 대소사의 복잡한 내용을 어떻게 분별할 수 있을까?'

대학 때 나는 고대사 강의를 수강했다. 하루는 수업을 마치고 교수님과 결승기사에 관한 이야기를 나누게 되었다. 당시 연세가 많았던 자오톄한趙鐵寒 교수님은 하얗게 센 머리를 긁적이며 "인생이란 게 사실 뭐 그리 기억할 만한 큰일이 없어. 정말로 매듭지을 일은 몇 개면 충분해"라고 의미심장한 말씀을 하셨다. 학문 연구에 전념하는 사학자로서 본인의 발언이 학술적으로 미흡하다 싶었는지 교수님은 한 마디 덧붙였다.

"상고시대 사람들이 매듭을 지어 기록한 사건은 아마도 생명과 밀접한 관련이 있는 큰 것들이었어. 예를 들면 지진, 개기일식, 운석이 하늘에서 떨어지거나……."

나는 출토된 밧줄 위에 맺어진 매듭 하나를 두고, 이 매듭은 아마

도 30만 년 전 산이 무너지고 땅이 갈라지는 지각 변동의 기억일 거라 상상해본다. 천만다행으로 살아남은 이가 재와 연기가 풀풀 날리고 죽은 시체들이 널려 있는 대지를 둘러보면서 놀란 가슴을 겨우 진정하고 밧줄을 들어 신중하게 매듭을 짓는다. 이 매듭은 잊을 수 없는 사건이다. 이 매듭은 바로 역사다.

사실 밧줄을 30만 년 보존하기란 어렵다. 이전에 인간을 경악하게 할 만한 기억들, 상고시대 사람들이 일식, 월식, 지진, 별의 움직임이나 추락을 관찰한 후 지은 경악과 공포로 충만한 매듭은 세월을 따라 부식되고 풍화되었다.

상고시대 수많은 질그릇 파편 위에 적힌 승문繩文을 발견할 수 있다. 밧줄은 썩었지만 1만 년 전 상고시대 사람들은 진흙으로 오지동이를 빚었으며, 밧줄로 짠 그물로 이 동이를 감싸 불 속에 넣어 구웠다. 밧줄로 짠 무늬와 매듭은 젖은 부드러운 질그릇의 표면에 찍히고 불에 구워짐에 따라 승문은 질그릇 표면에 영원히 각인되어 남겨졌다.

우리가 승문토기시대, 즉 줄무늬토기시대라고 부르는 시기에 승문은 아름다움이나 장식을 위해 존재했던 승문이었거나 혹은 그 뜻을 읽어낼 수 없는 상고시대 사람들의 결승기사이자 최초 인류의 역사이며, 최초 인류의 사건 기록 부호다. 토기에 남아 있는 울퉁불퉁한 매듭의 흔적을 손으로 어루만질 때 나는 수십만 년 이어온 인간의 시름이 느껴진다. 그 안에는 후세 사람들이 점점 더 이해할 수 없는 당황과 공포, 갈망 그리고 점점 더 읽어낼 수 없는 평안을 기원하

한자 서예의 미

는 거대한 염원이 담겨 있다. 그 뜻을 헤아릴 수 없지만 아름다움은 느낄 수 있다.

결승結繩으로 기록하기

오늘날 그 누구도 매듭짓는 방식으로 사건을 기록하지 않는다. 그러나 고대인들에게 이러한 크고 작은 매듭은 과거를 기억하는 유일한 실마리였다. 하나의 매듭은 한 가지 시름이었고, 기억이었다. 시인 시무룽席慕蓉의 「결승기사」라는 시는 완곡하게 이를 표현해내고 있다.

어떤 감정들은 먼 고대인들처럼
하나 또 하나 아주 잘 매듭 지어놓네.
이렇게 하면
혼자서 어두운 밤 동굴에서
과거 내게 중요한 단서
거듭해서 만져보고 회상할 수 있다네.
매듭은 내게 과거의 중요한 단서
일몰 전에야 비로소
나는 문득, 나와 고대인들의 닮은꼴을 발견하네.

새벽녘 난 그댈 위해 매듭을 하나 지었네.

매듭은 지금도 여전히 부드럽게

삶 때문에 점점 투박하고 거칠게 된 내 가슴 속을 막고 있다네.(편집하여 씀)

한자 서예의 미

2009년 7월 22일 타이완에 나타난 부분 일식. 옛사람들은 아마도 이러한 천체의 기이한 현상을 마주했을 때 신중하게 매듭을 지었을 것이다. 오늘날 현대인들은 흥분해서 이를 촬영하고 기록으로 남긴다.

매듭

최초의 서예가는 매듭을 짓는 사람들이 아니었을까? '섬纖'과 '세細' 두 글자는 모두 '사糸'를 부수로 하고 있다. 이는 오랫동안 매듭을 지어온 경험으로 감정과 심사心事의 '섬세'를 경험했기 때문이다.

기억하기 위해 인간은 일찍부터 밧줄에 매듭을 짓기 시작했으며, 식물에서 섬유질을 추출하여 손으로 꼬아서 밧줄을 만들었다. 예컨대 타이완의 원주민들은 줄곧 모시풀이란 식물로 옷감을 만드는 전통을 이어왔다. 1970년대만 해도 타이완 루산廬山 난터우南投에 위치해 있는 우서霧社 일대의 타이야泰雅족 부녀자들이 새로 잘라낸 모시풀을 돌로 찧어 엄지발가락 사이에 끼운 후 힘껏 잡아당겨 흐물흐물해진 바깥쪽 껍질을 벗겨내고 모시풀 줄기에 있는 섬유질을 뽑아내는 모습을 볼 수 있었다. 이렇게 뽑아낸 섬유질을 햇볕에 말렸다가 염색을 한 다음 한 뭉치씩 꼬아 노변에서 수공방직기로 베를 짰다.

타이완 남부, 특히 헝춘恒春 반도에는 사이잘삼이 도처에 널려 있다. 잎은 마치 칼이나 창끝처럼 끝이 뾰족하며 섬유질은 굵고 단단하

한자 서예의 미

며 튼튼해서 물에 담가놓아도 쉽게 문드러지지 않는다. 사이잘삼의 섬유질은 배의 로프를 제작하는 데도 좋은 재료다.

밧줄은 인류의 길고 긴 문명의 역사를 꿰뚫고 있음에도 불구하고 옥이나 돌, 금속 심지어 피혁과 목재와 같은 내구성을 갖추지 못한 섬유질의 특성상 고대사 연구 대상이 될 수 없었을 것이다. 『주례周禮』「고공기考工記」에서는 상고시대 공예 재질을 여섯 가지로 분류하고 있는데, 나무를 이용한 작업, 가죽을 이용한 작업, 금속을 이용한 작업, 흙을 빚어 도자기를 만드는 점토 작업, 옥석을 깎고 문지르는 작업 그리고 회화와 방직품 염색을 포함한 색을 칠하는 작업(회화와 방직품 염색 포함)이 있다. 그중 쉽게 이해되지 않는 것은 색을 칠하는 작업이다. 색을 칠하는 작업, 즉 설색設色 작업 아래에는 '괴繢'라는 다소 작은 작업이 있다. 색칠한다는 의미의 '괴'는 그림을 그린다는 뜻의 '회繪'의 옛 글자로, 중국어로는 두 글자 모두 '후이hui'라고 발음한다. 현대인은 회繪라는 글자를 보면 염료로 종이나 혹은 천 위에 그림을 그리는 회화繪畫를 떠올린다. 그러나 회나 괴 모두 명주실이라는 의미의 '사絲'를 간략하게 적은 '사糸'가 포함되어 있으므로 직물의 염색과 관련이 있다. 「고공기」의 여섯 가지 공예 작업 중 직물을 짜는 편직도 분명 그중 한 가지로 목기, 피혁, 금속, 도기, 옥석과 더불어 상고시대 인간이 창조한 중요한 문명이었다. 편직은 밧줄이나 끈, 실로 이어지는 오랜 기억이다.

1900년, 오스트리아 빈의 의사 프로이트는 인간의 정신질환을 연구하면서 잠재의식sub-consciousness이라는 정신적인 활동을 제시했다.

의식 속을 들여다보면 존재하지 않는 사물, 잊힌 사물이 오히려 잠재의식 깊이 숨어 있어 꿈속에 나타나거나 혹은 다른 형식으로 위장하여 나타나며, 사라지지 않으려 고집한다. 프로이트는 깊이 숨겨진 잠재의식 가운데 망각된 것처럼 보이지만 소멸되지 않은 이러한 기억을 콤플렉스complex라고 했으며, 그리스의 오이디푸스가 아버지를 살해하고 어머니와 결혼한 비극을 통해 남자아이들의 본능적인 오이디푸스 콤플렉스Oedipus complex를 설명했다.

정신의학에서 말하는 콤플렉스는 잊어버린 듯하지만 아직 사라지지 않은 기억을 묘사하는 데 사용하는 용어다. 여기서 나는 중국어의 정결情結이란 단어와 고대 민간에서 사용하던 결승기사를 떠올렸다. 사물과 기억은 결국 사라진다. 오직 남는 것이라고는 그 안에 담긴 뜻을 읽어낼 수 없는 매듭뿐이고, 영원히 풀 수 없는 매듭만이 잠재의식 속에 남아 존재한다.

매듭은 최초의 문자이자, 최초의 서예, 최초의 역사이며 최초의 기억이기도 하다.

중국 매듭은 독특한 수공예 예술로서 하나의 끈으로 변화무쌍한 모습을 만든다. '복福'이나 '수壽'와 같은 글자를 만들거나, 길상吉祥을 상징하는 양 혹은 글자 도안, 오복五福이 굴러들어온다는 의미의 박쥐나 복福자와 비슷한 모양의 매듭을 만든다. 문자, 이미지, 매듭 이 세 가지가 합하여 하나가 되는 것은 아마도 최초의 문자와 서예의 역사에서 조금은 새로운 아이디어나 연상을 일으킬 수 있을 것이다.

현재 서예를 논하는 사람들은 오직 붓글씨 쓰기의 역사만을 말하

지만 붓글씨로 사건을 기록하는 것은 결승에 비하면 그 역사가 너무 짧다. 최초의 서예가는 이렇게 매듭을 지었던 사람들이 아니었을까? 끈으로 다양한 매듭을 짓다보니 갈수록 매듭짓는 손재간이 남달라지고, 그렇게 매듭을 짓다보니 손가락 하나하나, 특히 손가락 끝의 동작이 점점 더 섬세해졌을 것이다. '섬纖'과 '세細' 두 글자가 모두 '사糸'를 부수로 삼고 있는 것은 오랫동안 매듭을 지어온 경험으로 감정과 심사心事의 '섬세'를 경험했기 때문이다.

「고공기考工記」

「고공기」는 중국 과학기술 역사상 가장 최초의 문헌으로, 중국 고대 공예의 제작과정을 소개하고 있다. 이 책은 공예나 과학기술을 좋아하는 이들에게 무척 중요하다. 「고공기」에는 '대인지제大刃之齊'와 '정작지제鼎爵之齊'라는 기록이 있다. 제齊는 조제나 비율을 뜻한다. 대인大刃은 전쟁용 큰 칼이었으므로 특별히 고도의 강도를 요했다. 따라서 칼을 만드는 데 동과 주석의 배합 비율을 4대 2로 했다. 정鼎은 솥이고 작爵은 술잔으로, 이 둘은 대인과 같이 강도가 높지 않아도 되었으므로 정작鼎爵의 동과 주석의 배합 비율은 5대 1이었다. 이는 당시 과학기술의 수준을 드러내는 것으로, 이러한 배합 비율을 꿰고 있었기 때문에 각종 청동기물을 제작할 수 있었다. 이에 따라 「고공기」에는 다양한 공예기술을 기록한 '황가비방皇家秘方'이 있으며, 이러한 비방秘方을 파악하고 있는 국가가 바로 권세와 재력을 소유한 국가였다.

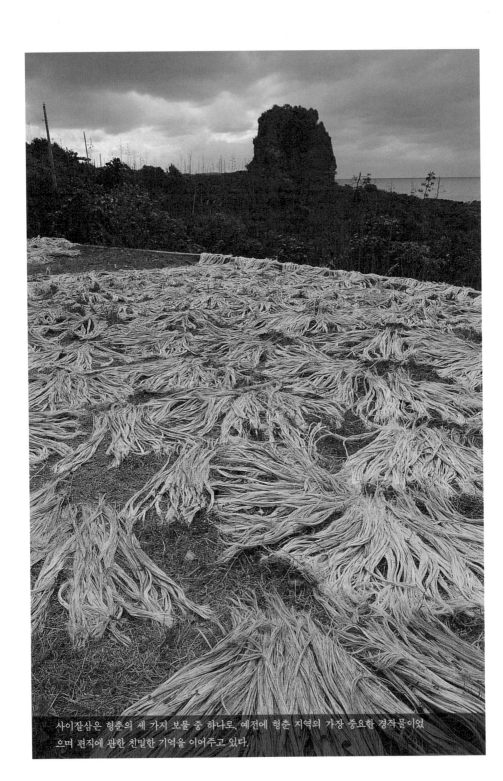

사이잘삼은 헝춘의 세 가지 보물 중 하나로, 예전에 헝춘 지역의 가장 중요한 경작물이었으며 편직에 관한 친밀한 기억을 이어주고 있다.

창힐 倉頡

'旦'은 일출이며, 태양이 지면에서 떠오르는 것이다. 창힐이 네 개의 눈으로 멀리 동쪽에서 떠오르는 일출을 바라보는 모습으로, 나는 이것이 문자 역사에 최초의 여명과 서광을 그린다고 상상했다.

최초로 한자를 발명한 사람을 논할 때 항상 창힐로 거슬러 올라간다. 현재 젊은 사람들이 인터넷에서 창힐 두 글자를 찾으면 창힐 입력기와 관련된 정보는 잔뜩 볼 수 있지만 한자 창시자인 창힐과 관련된 자료는 오히려 몇 줄 없다.

『회남자淮南子』 「본경훈本經訓」에 창힐의 한자 창제와 관련하여 감동을 주는 이러한 문구가 있다. "창힐이 한자를 창제하자 하늘에서 좁쌀이 비처럼 내리고, 밤에 귀신이 울었다倉頡作書, 而天雨粟, 鬼夜哭." 하지만 "좁쌀이 비처럼 내리고, 밤에 귀신이 울었다"는 내용을 백화문으로 번역하기는 쉽지 않다. 나는 이 여섯 글자가 전달하고 있는, 까마득한 옛날 혼돈 속에 있던 인류가 문자를 막 발명했을 때 천지가 진동하고 슬픔과 기쁨이 교차되는 심정에 관심이 더 기울어진다.

"상고시대에 매듭을 지어 통치했으며, 후세 성인들이 이를 글자와 돌비에 새기는 것으로 바꿨다." 매듭에서 돌비에 새기기까지, 문자가 출현하자 인간은 더욱 정확한 방법으로 사건을 기록했으며, 더욱 세밀하고 깊이 있는 방식으로 복잡한 감정을 서술할 수 있게 되었고, 이미지를 기록하고 소리도 기록할 수 있게 되었다. 비유할 수도, 가차假借할 수도 있었다. 천지가 놀라고 귀신이 밤에 운 까닭은 인간이 글을 배워 자기 마음을 글로 기록할 수 있게 되었기 때문이다.

선진先秦 시대 제자諸子들의 저서, 예를 들면『순자荀子』「해폐解蔽」,『한비자韓非子』「오두五蠹」,『여씨춘추呂氏春秋』「군수君守」에 모두 창힐이 한자를 창제한 사건을 언급하고 있으며, 선진 시대 고서에도 대부분 창힐을 황제黃帝 시대 사관으로 여기고 있다.

문자 창조라는 대사건은 인류 문명의 진화 과정에서 무척 중요한 일이다. 전한前漢 이후 문헌에 나타난 창힐은 점차 신비한 능력을 가진 고대 제왕으로 과도한 존경을 받게 되었다. 후한後漢 때의『춘추위春秋緯』「원명포元命苞」에 창힐의 신화에 대한 가장 완전한 묘사가 담겨 있다. "창힐은 태어나면서 글을 알았으며, 하도河圖에서 영감을 받았다. 그래서 무궁한 하늘과 땅의 변화를 철저히 연구하게 되었다. 창힐은 눈을 들어 별들의 이동이나 변화를 관찰했으며, 머리를 숙여 거북이와 어류의 무늬와 새들의 깃털을 굽어 살폈고, 산천을 손금 보듯 꿰뚫고서 한자를 창제했다. 하늘은 좁쌀을 비처럼 내리고 귀신은 밤에 울고, 용은 깊이 숨었다."(청나라 마숙馬驌의『역사繹史』에서 인용)

　　　　　　　　　　　　　　　　　　한자 서예의 미

"좁쌀이 비처럼 내리고, 밤에 귀신이 울었다"

창힐이 한자 창제에 성공한 날 괴이한 일이 벌어졌다고 한다. 낮에는 하늘에서 좁쌀이 비처럼 내렸으며, 밤에는 귀신이 울고 혼령이 대성 통곡했다. 왜 좁쌀이 비처럼 내렸을까? 원래 창힐이 문자를 창제하여 이제 인간들이 자유롭게 마음을 전달하고 사건과 사물을 기록할 수 있게 되자 하늘이 이를 축하하는 뜻에서 좁쌀을 내려 사람들이 먹게 했다는 것이다. 그런데 귀신들은 왜 통곡하고 울부짖었을까? 인간이 문자를 갖게 되고 나서 지혜로워지자 요괴며 귀신들은 더 이상 함부로 인간을 우롱하고 조종하고 통제할 수 없게 되어 머리를 감싸 쥐고 울 수밖에 없었다는 것이다.

태어나면서부터 글을 쓸 수 있었던 창힐이 문자 발명이라는 위대한 업적을 남길 수 있었기 때문에 후세 사람들은 그의 사당을 짓고 공양했다. 산시陝西성 바이수이白水현 스관史官향에 창힐의 사당이 있는데, 후한 시기이 사당은 규모가 꽤 컸다고 하며, 대대로 이곳을 증축 보수했다고 한다. 사당 뒤쪽에 있는 전殿 한가운

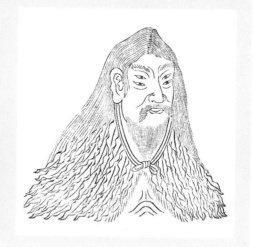

데에 창힐의 신상神像을 모셔두고 있는데 창힐의 눈은 네 개다. 이는 고서 「힐유사목頡有四目」에 창힐의 눈이 네 개라는 기록에 근거해 신상을 만들었기 때문이다.

이렇게 천문 현상을 관찰하고 지리를 굽어 살필 수 있는 시각적 초능력을 지닌 신비한 인물은 당연히 평범한 사람이 아니다. 따라서 훗날 창힐의 초상화 또한 모두 과장되게 표현되어 더욱 신비롭고 괴이한 모습을 띠고 있는데, 바로 눈이 넷 달린 얼굴이다.

창힐은 눈이 네 개라서 가없이 넓은 하늘에 수천만 개의 별과 시간의 변화와 흐름을 관측할 수 있었다. 또한 눈이 네 개라서 땅을 굽어 살필 수 있었으며 대지 위에 산봉우리들이 면면히 이어짐과 긴 강이 굽이굽이 흐르는 맥락을 정리할 수 있었다. 또한 가장 미세하고 은밀한 새와 짐승, 곤충과 물고기, 거북과 자라가 남겨놓은 발자국과 손톱자국 하나하나까지도 추적할 수 있었으며, 깃털의 무늬도, 손바닥 하나도, 지문 하나하나까지도 모두 자세히 볼 수 있었다.

창힐의 시대가 너무 유구해서 하늘이 좁쌀을 비처럼 내리고 밤에 귀신이 통곡하도록 만들었다는 문자가 대체 어떤 모양이었을지는 알 길이 없다.

교과서에는 대부분 상나라 때 갑골문이 최초의 문자라고 기록하고 있다.

최근 50년 동안 새롭게 출토된 고증학 자료를 보면 신석기 시대의 수많은 도자기 표면에 붓, 세라믹, 유약을 사용하여 그리거나 쓴 초

기 문자 부호 비슷한 것이 있다. 어떤 것은 S, 또 어떤 것은 X자 모양을 하고 있으며, 자음과 모음 혹은 숫자와 비슷하다. 이렇듯 문자와 그림 사이에 걸쳐 있는 부호를 '기호도문記號陶文'이라 불렀다. 이는 장식 도안과 구별된 최초의 문자로, 정말 창힐이라는 인물이 있었다면 창힐 시대의 문자일 가능성이 매우 크다.

20세기 말, 다원커우 문화유적지에서 검정색 질그릇이 출토되었으며, 질그릇 표면에 딱딱한 도구를 사용하여 새긴 '단旦'자 모양의 이미지가 있다. '단'은 일출이며 지표면에서 떠오르는 태양이다. 나는 네 개의 눈을 가진 창힐이 멀리 동쪽에서 떠오르는 일출을 바라보는 표정과 문자 역사상 최초로 새벽 동트는 빛을 그리던 모습을 상상해 본다.

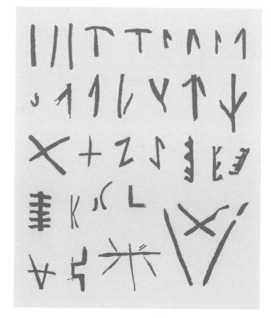

위: 반포牛坡 유적지에서 출토된 도자기 조각에 새겨진 부호.(약 기원전 4800년 전~기원전 4200년으로 추정) 이와 같은 기호도문은 한자의 기원과 관련 있는 최초의 실물이다.

오늘날 돌탁자 위에 새긴 글자. 또박또박 공들인 글자에서 문자와 자연의 상호작용과 조화
가 느껴진다.

상형象形

얼룩덜룩한 소뼈나 혹은 거북이 등껍질에 그려진 '말 마馬'자를 응시한다. 몸통·머리·눈·다리·갈기가 있는데, 그림 같기도 하고 아닌 것 같기도 하다. 두 개의 선을 꼬아서 만든 것은 '실 사絲'이며, 네 개의 선 안에 사람을 가둔 것은 '가둘 수囚'다.

당나라 때 장언원張彦遠의 『역대명화기歷代名畵記』에는 창힐 시대에는 "서예와 회화는 근원이 같은 한 몸에서 나와 동체同體가 되었으며 동체는 분리하지 않는 것"으로 여겼다고 적혀 있다. 또 '그 형태를 보지 못했으므로 그림이 존재하게 되었다'는 의미는 코끼리를 본 사람이 코끼리를 보지 못한 사람에게 코끼리의 생김새를 알려주고 싶어서 그린 것이 그림이며, '그 의미를 전달할 수 없으므로 글이 존재하게 되었다'는 속뜻은 의사를 전달하고 싶기 때문에 문자가 생겼다는 뜻이다.

'서화동원書畵同源'은 중국 서예와 회화에서는 상식으로 통하는 용어로, 문자와 그림이 동일한 뿌리에서 나왔다는 뜻이다. 장언원의 견해에 따르면 서예와 회화는 '나눌 수 없는 한 몸'인데, '한 몸'이라 주

장할 수 있는 근거는 둘 다 상형에 기초하고 있기 때문이다.

극소수의 상형문자 가운데 한자는 오늘날까지 사용되고 있는 가장 오래된 문자로, 주로 시각적인 전달에 호소하고 있다.

고대 이집트의 문자는 언뜻 보면 고대 한자의 갑골문 혹은 금문金文과 매우 흡사하며, 심지어 완전히 사실적인 형태의 뱀, 부엉이가 나타나 있어 많은 사람이 고대 이집트 글자를 상형문자로 오해한다. 1822년, 대영박물관에 소장되어 있는 로제타석Rosetta Stone을 연구한 프랑스 언어학자 샹폴리옹J. F. Champollion(1790~1832)은 로제타석에 나란히 적혀 있는 고대 그리스어와 고대 이집트인이 사용하던 콥트어Coptic에 근거해 최초로 고대 이집트 문자의 자음과 모음을 해독했으며, 고대 이집트 문자가 원래 표음문자였음을 밝혀냈다. 우리가 현재 접하고 있는 세계의 문자 절대 다수는 주로 청각에 호소하는 표음문자다.

아마도 청각에 호소하는 문자와 시각에 호소하는 문자가 도출하는 사유와 행위 패턴은 서로 크게 다를 것이다.

유럽과 미국의 독서와 삶에서는 쉽게 낭독을 접할 수 있다. 낭독을 연습하는 수업과정, 친구를 위한 낭독, 대중독자를 위한 낭독 등 유럽과 미국의 대다수의 문자는 청각을 중심으로 한 표음문자에 기초하고 있다. 표음문자는 1음절부터 4~5음절까지 여러 음절을 지니고 있어 변화가 풍부하고 음성에 따라 식별이 쉽다.

반면 한자는 한 글자당 독음이 1음절이기 때문에 음이 같은 글자가 매우 많다. 컴퓨터 자판을 칠 때 '一'의 독음인 'yi'를 치면 뜻과 형

한자 서예의 미

태가 다른 동음이의어가 50개가 나타날 것이다. 동음자가 많아도 시각적으로는 문제가 없다. 예를 들어 '스승 사師'와 '사자 사獅'는 의미가 완전히 다르기 때문에 쉽게 구분할 수 있다. 그러나 이를 낭독할 때는 오해할 수 있다. 입말에서 '사獅' 뒤에 의미가 없는 '자子'를 덧붙여야만 사자가 되고, '사師' 앞에는 '노老'자를 덧붙여야만 선생님이라는 의미가 된다. '라오스老師'와 '스쯔獅子'는 시각적으로는 단음절이지만 청각적으로 2음절로 변하므로 청각적으로 분별이 가능하다.

중국 사람들은 자신의 성씨를 소개할 때 '我姓張(제 성은 장씨입니다)'라고 한 다음 곧바로 '弓長張(궁장 장입니다)'라고 덧붙인다. 이는 '장張'을 궁弓과 장長으로 풀어서 설명함으로써 입立과 조무의 '장章'씨와 구분해주는 것으로, 시각적인 구별을 빌려 청각만으로는 도달할 수 없는 식별을 가능하게 한다.

한자는 5000년 세월에 걸쳐 전승되어온 가장 오래되고 가장 독특한 상형문자다. 수많은 고대어, 예를 들어 고대 이집트 문자는 일찌감치 2000여 년 전에 사라진 반면 한자는 오늘날까지 광범위하게 사용되고 있을 뿐 아니라 새로운 시대에도 적응하는 역동성을 갖추고 있다. 게다가 한자는 현대 첨단 디지털 기술 분야에도 적응하고 있으니, 우리는 상형이 갖고 있는 가치와 의의를 다시금 생각하지 않을 수 없다.

나는 상나라 때의 갑골문자를 관찰하는 것을 좋아한다. 얼룩덜룩한 소뼈나 혹은 거북이 등껍질에 그려진 '말 마馬'자를 응시한다. 말은 몸통, 머리, 눈, 다리, 갈기가 있으며, 그림 같기도 하고 아닌 것 같

기도 하다. 두 개의 선을 꼬아서 만든 것이 '실絲'이라면, 네 개의 선 안에 갇힌 사람은 죄수 즉 수인囚이다. 나는 이러한 생명의 잔해인 뼈에 깊이 새긴 글의 흔적을 통해 모든 미지未知를 점친 민족이 어떻게 이처럼 영원한 기억을 전승할 수 있었는지 상상한다.

로제타 석비

1799년 프랑스 군대가 이집트 로제타 지방에서 석비를 하나 발견했다. 그 비문에는 세 가지 문자, 즉 고대 이집트 문자, 이집트의 속어 체인 콥트어 그리고 고대 그리스어가 새겨져 있었다. 기원전 196년에 제작된 이 석비에는 이집트 파라오 프톨레마이오스 5세가 내린 조서詔書가 담겨 있었다. 아무도 고대 이 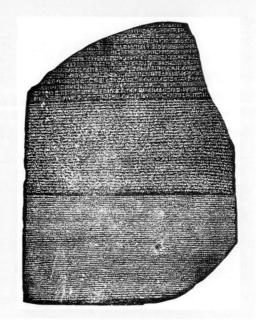 집트 문자를 해독할 수 없었던 당시, 영국의 학자인 토머스 영Thomas Young이 1814년 즈음 고대 그리스어와 콥트어로 고대 이집트어 해독에 나섰다. 1822년 프랑

스 학자 샹폴리옹은 석비에 세 종류의 언어로 새겨진 내용이 동일하다는 것을 밝혀내고 당시 독해가 가능한 그리스어를 통해 고대 이집트 문자를 해독했다. 이는 최초로 고대 이집트 문자를 해독한 것으로 4000~5000년 전의 이집트 문화를 이해하는 데 큰 도움이 되었다. 고고학적으로 중요한 의미를 지니는 로제타 석비는 고대 이집트의 수수께끼를 푸는 열쇠와 같다.

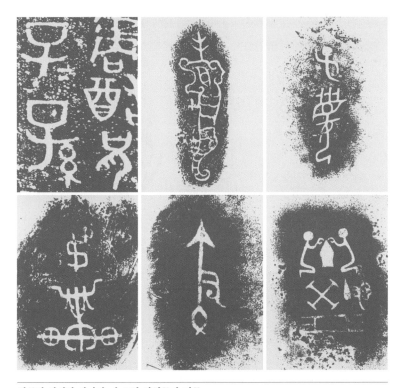

청동기 시대인 상나라 때 쓰인 상형문자 명문銘文
오른쪽 위: 커다란 눈을 가진 사람으로 마치 초현실의 '꿈夢' 속에 있는 듯하다.
가운데 위: 호랑이虎 형상과 같다.
왼쪽 위: 자손子孫.
오른쪽 아래: 두 사람이 신중하게 물건 하나를 지키고 있다. 이는 '경卿'이라는 직책이다.
가운데 아래: 화살箭을 잡고 있는 사람의 손.
왼쪽 아래: 수레 끌채에 메인 말馬, 축軸과 바퀴輪가 달린 수레車.

코끼리를 닮지 않은 '象'

우리가 은상殷商 시대 청동기에서 보는 '상象'이라는 글자는 확실히 코끼리와 비슷하다. 커다란 코, 큰 귀, 둔중하고 무거운 체구, 길고 예리한 상아. 이 글자는 코끼리 모습을 하나도 빠짐없이 그려내고 있다. 그런 까닭에 모양을 본떠 만든 글자를 '상형' 문자라고 한 것일까? 그러나 인간의 삶이 점점 더 복잡해지면서 문자도 더 복잡한 뜻을 표현하는 방향으로 발전했다. 코끼리를 뜻하는 '象'자도 계속 모양이 변화한 데서 보듯이 우리가 문자의 의미에 익숙해질수록 '象'자는 진정한 코끼리의 모습에서 멀어지는 것은 아닐까?

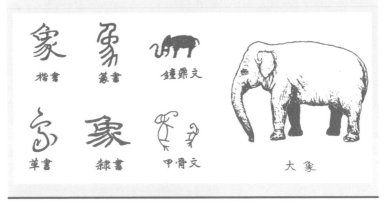

소뼈 위에 새긴 '馬'과 '囚'

한자 서예의 미

붓毛筆

붓을 든 손으로 신중하게 도자기 표면에 동그란 점을 하나 남긴다.
점은 시작이며, 존재의 확정이자 태초의 고요함이다.
고요함이 극에 달하면 선은 여기에서 빠져나오려 욕망하고……

교과서에서 소개되는 붓에 대한 이야기는 대부분 "몽염이 붓을 만들었다蒙恬造筆"는 내용으로, 몽염은 진나라 때 장군이자 기원전 3세기 때 사람이다.

산시陝西성 린퉁臨潼 장자이姜寨에 위치한 새로운 고고학 유적지에서 5000년 전 무덤이 발굴되었는데 부장품 중에 붓이 있었을 뿐 아니라 물감을 채웠던 벼루도 함께 발견되었고, 광물 도료를 고운 분말로 갈아내는 절굿공이도 발견됐다. 한자 서예에 영향을 미치는 가장 중요한 도구가 기본적으로 갖추어졌다고 할 수 있다. 따라서 몽염이 붓을 만들었다는 역사는 2700년 이상 앞당겨 다시 써야 한다. 사실 장자이에서 붓이 출토되기 전, 이미 출토된 상고시대 도자기에 남아 있는 무늬를 통해 수많은 학자가 붓의 존재를 증명했다.

넓은 의미에서 붓이란 동물의 털로 만든 필기구를 말한다. 토끼털, 산양의 털, 족제비 털, 말의 갈기, 심지어 갓난아이의 머리털도 붓의 재료로 사용할 수 있었다.

붓은 부드러운 필기구로 글을 쓸 때 글씨 쓴 흔적인 선을 남기는 딱딱한 필기구와는 다르다.

이집트와 메소포타미아의 강 유역에서 발생한 두 고대 문명의 문자는 대부분 딱딱한 필기구로 쓴 글자로, 우리는 이를 설형楔形 문자라고 부른다. 축축한 진흙 판에 비스듬히 깎은 갈대 끝으로 글을 썼다. 매우 단단한 갈대를 비스듬히 자르면 끝이 더욱 날카롭게 되어 진흙 판 위에 선을 그었을 때 마치 칼로 자른 것처럼 깔끔한 윤곽이 만들어져 형체를 조각하는 아름다움이 있다.

이집트와 메소포타미아 강 유역의 고대 문명은 모두 거대하고 우뚝 솟은 석조 예술을 꽃피웠다. 피라미드 같은 위대한 건축물은 축을 중심으로 대칭을 이루며 윤곽도 뚜렷하여 거의 완벽에 가까운 기하학적 아름다움을 드러낸다. 이것은 경필로 쓴 설형문자와 동일한 미학체계를 추구하는 것이다.

중국 상고시대 문명에는 위대한 석조 예술이나 건축물이 많지 않다. 주로 흙으로 빚은 옹기, 사발, 항아리, 주전자, 악기 등을 보면 당시 사람들은 흙이나 나무에 더 친숙했던 것 같다. 회전하는 물레에 흙덩이를 올려 손으로 모양을 잡거나 축축한 진흙을 길게 빚어서 똬리 틀듯 돌려쌓는 식으로 용기를 만들고, 용기를 바짝 말린 뒤 불에 넣어 딱딱하게 구우면 도자기가 완성된다.

　　　　　　　　　　　　　　　　　　　　한자 서예의 미

고대인들은 완성된 도자기 위에 붓으로 이미지를 그렸는데, 학계에서는 이것이 글씨인지 그림인지 아직까지 논쟁중이다.

산시성에 위치한 신석기 시대 원시촌락 반포半坡 유적지에서 출토된 인면어발人面魚鉢은 유명한 작품이다. 주술사처럼 보이는 사람의 얼굴 양쪽 귀 근처에 물고기가 달려 있다. 매우 사실적으로 그려진 이 그림은 붓으로 그린 것으로, 물고기 몸통의 비늘은 그물 모양으로 교차된 선으로 표현되어 있는데 자 따위의 도구를 사용하지 않고 직접 그은 선으로 보인

다. 자세히 보면 선
이 굵었다 가늘
었다 하고 평
행도 아니
다. 이집트
기하 형
태가 추구
하는 절대
적인 정확성
과는 다르다. 중
국 상고시대 도자기
는 손으로 그은 많은 선
들로 인해 활발하고 자
유로우며 의외의 투박한

반포 양사오仰韶 문화 유적에서 출토된 인면어발. 물고기는 7000년 전부터 오늘날까지 이어져오는 풍요와 번영의 중요한 상징이다.(시안西安 반포박물관 소장)

멋을 자아낸다.

5000년 전, 붓은 이미 문명적인 글쓰기와 회화의 발전 방향을 결정했을 뿐 아니라 전체 문화 체질에 관한 대략적인 사고 방향과 행위의 패턴을 설정한 것으로 보인다.

허난성 먀오디거우廟底溝 유적지에서 출토된 도자기 사발을 보면 밑이 좁고 입구가 넓은 형태로, 이는 상고시대 사람들이 도자기를 빚을 때 밑받침은 작게 하고 위쪽으로 갈수록 습하고 부드러운 진흙을

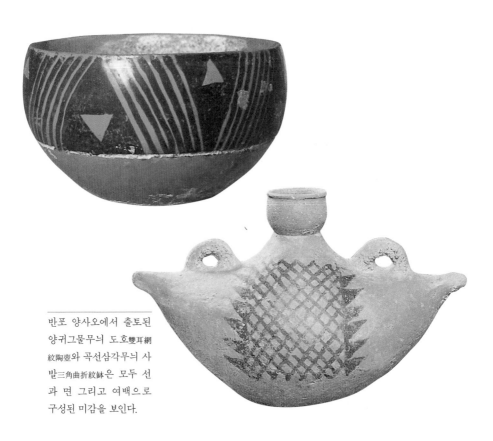

반포 양사오에서 출토된 양귀그물무늬 도호雙耳網紋陶壺와 곡선삼각무늬 사발三角曲折紋鉢은 모두 선과 면 그리고 여백으로 구성된 미감을 보인다.

한자 서예의 미

활짝 피어난 한 떨기 꽃처럼 만들었음을 알 수 있다. 그런 다음 붓을 들어 도자기 표면에 조심스럽게 동그란 점을 하나 남긴다. 둥글고 작은 점은 모든 것의 시작이다. 이 '점'은 '선'으로 연장될 수 있기 때문이다. 점은 시작이며, 존재의 확정이자 태초의 고요함이다. 고요함이 극에 달하면 선은 여기에서 빠져나오려 욕망한다. 선은 끊어지지 않음이고 발전이며, 옮겨감이자 전승과 유전流轉의 갈망이며, 어떻게든 계속 이어가려는 노력이다.

먀오디거우의 사발에 있는 점이 이어져 선이 되고 선이 확대되어 면이 된다. 한 방울의 물이 굽이굽이 흘러 큰 강에 이르고 마침내 강물이 모여 호탕하고 광활한 바다로 모이는 것과 같다.

점의 차분함, 선의 율동, 면의 포용은 모두 한 자루의 붓에서부터 시작된다.

몽염이 붓을 만들었다는 전설

전설에 따르면, 몽염이 변경에 주둔해 있을 때 항상 진시황에게 군사 동향을 보고했는데 당시에는 칼로 글자를 새겨서 썼다고 한다. 군사의 상황은 시시각각 변화하기 때문에 문서가 빈번히 왕래해야 하는데 칼로 글자를 새기는 속도가 너무 느리자 몽염은 다급히 꾀를 냈다. 사병이 들고 있던 무기에 달린 붉은 수술을 뜯어 죽간에 묶은 다음 색을 묻혀 흰색의 비단에 글을 쓰자 글 쓰는 속도가 대단히 빨라졌다. 이후 몽염은 현지 상황에 맞게 끊임없이 붓을 개량했다. 북방에 늑대와 양

이 많다는 이점을 이용해 늑대의 털로 붓촉을 삼은 낭호필狼毫筆이나 양털로 붓촉을 삼은 양호필羊毫筆을 제작했다. 이로써 몽염도 붓을 만든 시조始祖로 추앙받고 있다.

그러나 문헌과 고고학적 발견에 따르면 몽염 이전에 붓이 존재하고 있었다. 1954년 후난 창사長沙에서 출토된 전국시대 목곽묘 부장품 중에 붓이 있었다. 이 붓의 붓촉은 토끼털이고 자루와 뚜껑은 대나무로 제작되었으며 자루 길이가 18.5센티미터로, 현존하는 가장 오래된 붓이다. 따라서 몽염은 진나라 때 붓을 제작한 사람일 뿐 발명한 사람은 아니다. 즉 몽염은 붓의 창시자가 아니라 붓대와 붓촉에 사용하는 재료와 제작방식을 개선한 사람이다.

왼쪽 그림은 후난 창사에서 출토된 전국시대 붓과 필낭이다.(후난성박물관 소장)

한자 서예의 미

갑골甲骨

갑골을 보고 또 보노라면 가뭄으로 바짝 마른 대지에서 빗물을 갈망하는 생명이 죽은 동물의 뼛조각 위에 하늘에 기원하는 글자를 새기도 또 새기는 모습이 눈에 선하다.

거북의 등껍질, 소의 견갑골 혹은 사슴의 이마 뼈. 살과 근육이 부패해서 흐물흐물해진 후 오랜 세월이 지나 골막까지 깨끗하게 사라지고 나면 그것은 눈처럼 흰색이 되어 혈흔과 살점의 흔적을 찾아볼 수 없다.

동물의 하얀 뼈는 마치 과거에 대한 기억이 없는 것처럼, 까마득한 옛날부터 변함없는 달빛처럼, 새벽을 여는 서광의 밝음처럼, 소멸되지 않으려 완강히 버티는 존재처럼, 오랜 세월 침묵해온 역사 앞에 교착 국면을 타파하고자 작은 외침을 내지르는 것 같다.

청나라 광서光緒 25년(1899), 평생 금석문을 연구한 학자 왕의영王懿榮은 한약방에서 사온 약재 속에서 뼛조각을 발견했다. 이 뼛조각을 들어 자세히 살피던 그는 문득 3000~4000년의 역사를 훌쩍 뛰

어넘어 열심히 "저 여기 있어요, 저 여기 있어요"라고 말하는 듯한 느낌을 받았다. 왕의영은 뼛조각에 선명하게 새겨진 몇 가지 부호를 발견했고, 먼지와 묵은 때를 털어내자 그 부호는 더욱 선명해졌다. 손가락으로 만져보니 단단한 것으로 새겨 넣은 듯 울퉁불퉁한 흔적을 느낄 수 있었다.

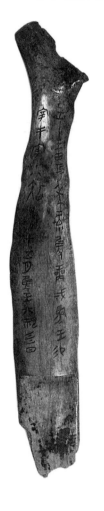
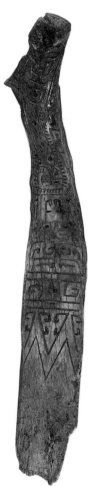

고대 금석문자를 오랫동안 연구하고 소장해온 그는 이 뼛조각이 부호를 새긴 갑골의 잔해라는 사실을 금세 알아볼 수 있었다. 이 부호는 주나라 때 돌에 새긴 글씨인 석고石鼓보다 더 오래되었으며, 상나라 후기 청동기에 새긴 명문銘文보다 더 오래된 글자였다.

「재풍골비각사宰豊骨匕刻辭」, 높이 27.3, 넓이 3.8센티미터(베이징 중국국가박물관 소장)

한자 서예의 미

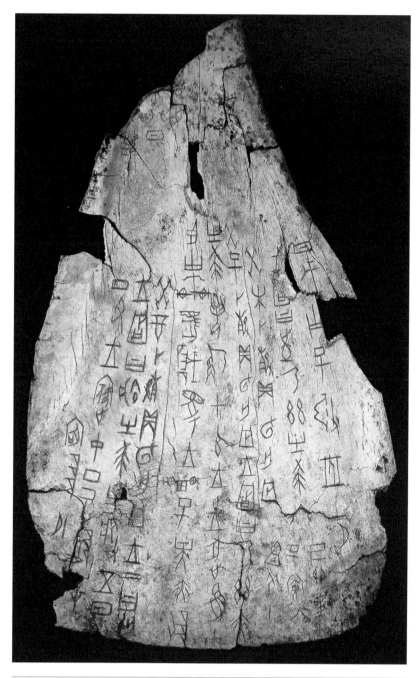

「제사수렵도주우골각사祭祀狩獵塗硃牛骨刻辭」, 높이 32.2, 넓이 19.8센티미터. 필획이 가늘고 섬세하며 직선이 많아서 힘 있고 입체감도 풍부하다. 상나라 때 서계書契는 갑골문에 새긴 문자를 가리키며 당시 갑골문자를 새겼던 무당은 의심할 비 없이 '서계'에 능한 서예가다.

왕의영이 발견한 갑골문 이야기는 마치 전설이나 전기傳奇처럼 많은 것을 떠올리게 한다. 오랜 세월 얼마나 많은 갑골이 한약방의 약재로 팔렸을까, 또 상나라 때 역사가 새겨진 얼마나 많은 갑골이 탕약으로 달여져 환자의 뱃속으로 들어갔을까, 얼마나 많은 약재 찌꺼기가 아무데나 버려져 먼지가 되어버렸을까.

왕의영의 학생이자 『노잔유기老殘遊記』를 쓴 유악劉鶚(자가 철운鐵雲)은 스승이 발견한 것을 편집해서 최초의 갑골문 저서인 『철운장귀鐵雲長龜』에 담았다.

청나라 말기부터 민국 1930년대까지 왕궈웨이王國維, 뤄전위羅振玉, 궈모뤄郭沫若, 둥쭤빈董作賓 네 사람을 거쳐 갑골문의 연구와 정리가 추진되어 상나라 복사卜辭 문자의 대략적인 윤곽이 잡혔다. 20세기 말에 이르러서 출토된 갑골은 대략 15만 조각으로, 5000여 개의 단어를 정리할 수 있었다.

둥쭤빈은 특히 갑골문의 글자 미학에 공헌한 연구자다. 1933년 그는 갑골문의 양식에 따라 시대를 구분했는데, 초기의 갑골문 서법에 대해 '웅장하고 위대하다'라고 형용했으며, 제2기와 3기의 기풍에 대해 각각 부자연스러움과 딱딱함으로 묘사했으며, 말기의 서법은 '누추함'과 '쇠퇴'로 형용했다.

갑골문은 복사卜辭다. 상나라 때 사람들은 사후에도 생명이 존재한다고 믿었고, 그러한 무소부재의 영靈과 귀鬼는 길흉화복을 예지할 수 있다고 믿었다. 동물의 뼈, 거북의 복갑腹甲도 죽은 생명의 잔해로 붓을 주홍색 염료에 묻혀 그 위에 기원이나 추모의 글귀를 썼다. 글

한자 서예의 미

자를 다 쓴 뒤에는 딱딱한 것으로 글자의 필획에 따라 새겼다. 지금
우리가 육안으로 확인할 수 있는 것은 갑골에 새겨진 글자뿐이지만
그에 앞서 붓으로 글자를 쓰는 과정이 있었다. 또한 그 수는 많지 않
으나 출토된 갑골 위에 쓴 글자가 아직 새겨지지 않은 미완의 사례
도 있다. 상고시대에 매듭을 이용했다면, 후세의 성인은 글자를 쓰고
이를 새겼다. 즉 글을 쓰고 난 다음 글자를 새기는 과정이 갑골문을
완성하는 두 단계였다.

　복사를 새긴 거북 껍데기나 소뼈에 미세한 구멍을 뚫고 불 위에
구워서 그 표면에 나타나는 균열의 길고 짧은 무늬를 통해 길흉을
판단하는 것이 바로 '복卜'이라는 글자의 기원이다. 오늘날 우리가 손
바닥의 손금을 보고 운명을 점치는 것도 일종의 '복'이다.

　나는 갑골 보기를 좋아한다. 어느 뼛조각에는 비가 내리는 것과
관련된 20여 개의 점괘가 새겨져 있는데, 한 예로 "갑신복우甲申卜雨,
병술복급석우丙戌卜及夕雨, 정해우丁亥雨"가 그 예다. 갑골을 보고 또
보노라면 가뭄으로 바짝 마른 대지에서 빗물을 갈망하는 생명이 죽
은 동물의 뼛조각 위에 하늘에 기원하는 글자를 새기도 또 새기는
모습이 눈에 선하다. '우雨'는 하늘에서 떨어지는 물, 글자 '석夕'은 구
부러진 초승달이 떠오른 것, '술戌'은 도끼, '신申'은 하늘을 날고 있는
한 마리 용과 같다.

『철운장귀』

『철운장귀』는 갑골문에 관한 저작으로, 청나라 광서 29년(1903) 유악이 자신이 소장하고 있는 5000여 편의 갑골 중 1000여 편을 엄선하여 6권의 책으로 구성했다. 발견된 거북 껍데기나 짐승의 뼈에 새겨진 문자, 왕의영이 갑골을 수집한 과정이 기술되어 있으며, 최초로 갑골문자가 은나라 사람들의 도필문자刀筆文字임을 밝혔다. 유악도 갑골문을 연구하여 총 44개의 글자를 식별해냈는데, 그 가운데 34개를 정확히 파악했다. 19개는 간지干支였고 2개는 숫자였다.

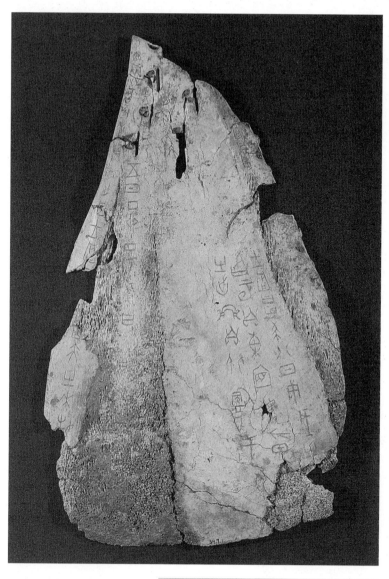

제사나 사냥을 할 때 주사朱砂를 발라 글자를 새긴
소뼈의 뒷면.

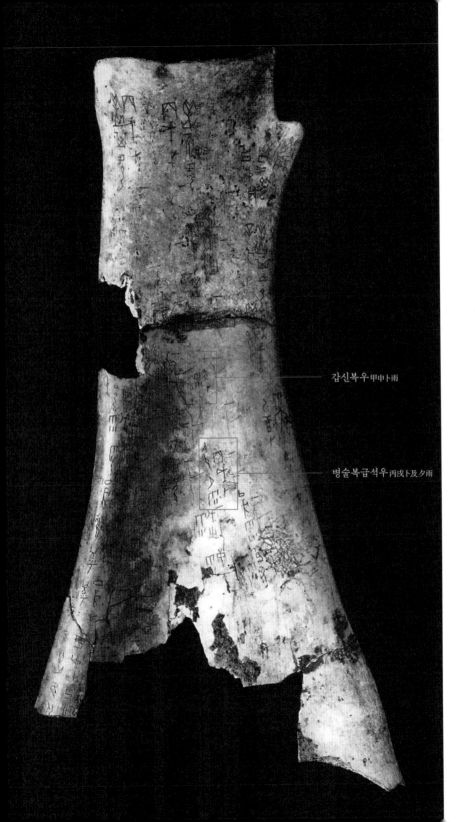

갑신복우 甲申卜雨

병술복급석우 丙戌卜及夕雨

금문金文

완전히 표의문자로 발전되지 않은 원시 이미지는 상징과 은유가 충만
하여 한자의 시각적인 기원을 추적할 수 있게 하며, 우리를 천지가 처
음 열리고 만물이 원초적인 모습을 드러내며 무한 창조의 가능성이 충
만한 상고시대 이미지의 세계로 인도한다.

상나라 때 문자는 소뼈나 귀갑에 새겨진 점괘뿐만 아니라 청동기 위
에 새겨진 명문도 포함된다. 청동기를 예전에는 '금金'이라 불렀으므
로 청동기 위에 새긴 문자를 금문金文 혹은 길금吉金 문자라고 통칭
했다.

상나라 초기의 청동기 명문은 많지 않다. 대부분 이미지처럼 보이
는 단일 부호로, 때로는 한 마리 말, 한 명의 사람 같은 구체적인 이
미지이거나 혹은 도안화를 거친 두꺼비나 개구리 종류('힘쓸 민黽' 등
의 글자)의 조형이다.

학자들은 상나라 초기의 청동 명문이 반드시 문자였던 것은 아니
며, 오늘날로 치면 국가를 대표하는 국기國旗와 같은 부족의 토템 부
호, 즉 부족의 상징族徽일 가능성도 있다고 말한다.

상나라 때 '민罒'자를
새긴 술그릇인 뢰罍는
일종의 부족의 휘장이
었다.

상나라 초기에 간략하나마 확실히 글자인 명문도 꽤 있다. 예를 들면 연, 월, 일을 기록한 간지天干地支인 '갑을병정甲乙丙丁' 혹은 연대를 기록한 '자축인묘子丑寅卯'와 같은 부호, 부친과 조부의 호칭을 결합한 '부을父乙' 혹은 '조정祖丁' 등이다.

상나라 초기 청동기 명문의 이미지 부호에는 그림 형상의 시각적 아름다움 때문에 특별히 보기 좋으며, 예술가들의 큰 관심을 이끈다. 완전히 표의문자로 발전되지 않은 원시 이미지는 상징과 은유가 충만하여 한자의 시각적인 기원을 추적할 수 있게 하며, 우리로 하여금 천지가 처음 열리고 만물이 원초적인 모습을 드러내며 무한 창조의 가능성이 충만한 상고시대 이미지의 세계로 인도한다.

20세기 수많은 유럽의 예술가는 고대 문명의 부호문자에 관심이 많았으며, 20세기 초기의 클레Paul Klee(1879~1940)와 미로Joan Miro(1893~1983)는 이미지 부호를 자신의 미술 창작에 응용했다. 이렇듯 소리를 읽어낼 수도 완전히 이해할 수도 없는 부호 이미지는 마치 고대 원시인들이 동굴과 암벽에 손바닥으로 남겨놓은 주홍색 도

이 명문에서 말 두 마리,
양. 그리고 '부을乂乙'이라는
글자를 찾을 수 있겠는가?

장처럼 천만 년 세월에도 사라지거나 퇴색되지 않을 뿐더러 오히려
이와 같이 선명한 오랜 기억은 우리의 잠재의식 밑바닥에 깔려 있는
희미한 기억을 불러일으키는 것 같다.

서예의 미는 마치 세월을 통해 빼앗기고 훼손되었어도 천지 사이
에서 잊히지 않고 잊히기를 불허하는 완강한 인증이다.

상나라 초기 청동 명문의 이미지는 후대의 도장印이나 옥새璽와
매우 흡사한, 자신의 존재를 증명하는 부호였다. 다만 자기 이름을
새기는 것이 아니라 마치 서예를 바탕으로 한자를 조합하거나 변형
시킨 개인 표지인 화압花押처럼, 자기만의 독특한 변별 방식이라 할
수 있다.

위에서부터 각각 청동고새古璽, 옥새, 청동초형인, 청동길어인吉語印으로 나뉜다.(일본 네이라쿠寧樂 미술관, 도쿄 후지이藤井 유린칸有鄰館박물관 소장) 사새, 양성, 우사마, 계관지새, 기린형, 호형, 만전잔 립일인(말 앞에 서 있는 한 사람), 양동물배립(두 마리의 동물이 등을 마주보고 서 있음), 일인도무 일인 탄금(한 사람은 춤을 추고 있고, 한 사람은 거문고를 연주하고 있다).

전한과 후한 시대에는 대부분 청동에 도장과 옥새를 새겼는데, 그중에는 사람의 띠를 나타내는 동물의 형상을 새겨 넣는 '초형인肖形印'도 있다. 나는 항상 상나라 초기 청동기에 새겨진 부호 이미지가 문자의 전승과 관련이 있으며 부족의 휘장이 개인의 휘장으로 변화된 것이 아닐까 생각했다.

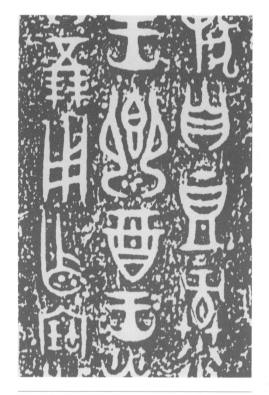

상나라 「재보유宰甫卣」의 명문(허저지구문전관荷澤地區文展館 소장)

한자 서예에서 인장印章을 홀대하기는 어렵다. 진한 먹빛 사이에 섞여 있는 주홍빛 인장은 때로 먹빛보다 더 퇴색되지 않는 기억이다.

초기 상나라 청동기 명문과 갑골문은 동시대의 것이지만, 비교하자면 청동의 이미지 문자가 더욱 장중하고 복잡하며 시각적 이미지 구조에서 더욱 완벽한 아름다움을 갖추고 있다. 따라서 소중한 예술품으로 간주되어 꼼꼼하게 연구되고 있다. 어떤 이는 초기 상나라 금

문이 정체正體이며 갑골의 복사 문자는 당시 문자의 속체俗體라고 여긴다. 지금의 상황에 견줘보자면 청동기 명문이 정식으로 인쇄되는 번체자繁體字라면 갑골문은 손으로 쓴 간체자簡體字라 할 수 있다.

청동기는 상고 사회의 종묘나 사당 등에서 예식이나 의식에 사용되는 그릇인 예기禮器였기 때문에 반드시 장중해야 하고, 자연스레 청동기 기물에 새기는 이미지 부호도 정체의 의미를 갖게 되었다. 통상 오늘날 편액의 글자체처럼 장중한 기념의 의미를 지닌 것이다.

갑골문자는 점을 치는 데 사용되기 때문에 반드시 일정한 시간 안에 완성해야 했으며, 하나의 뼈로 많게는 수십 회까지 중복 사용되기도 했다. 문자의 속기速記와 간략화가 이루어짐에 따라 자연스럽게 기념의 성격을 지닌 장엄하고 엄숙한 길금吉金 문자와는 많이 달랐다.

초기 상나라 금문은 미술 디자인 도안과 닮았고, 갑골문자는 전적으로 쓰기용으로 존재했던 문자다. 장식성을 제거하면 갑골문의 글자는 오히려 한자 서예를 위한 또 다른 미학적 경로를 개척한 셈이다.

갑골문에서 수많은 글자는 이미 현대에 사용하는 한자와 서로 같다. 우물井, 밭田, 심지어 차車와 같은 글자는 우리를 미소 짓게 만드는 글자다. 원래 우리는 수천 년 전의 옛사람들과 이처럼 가까웠다.

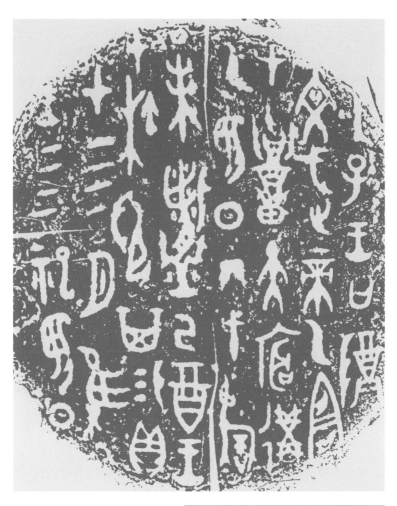

상나라 「사사필기유四祀邲其卣」의 명문(베이징 고
궁박물관 소장.) 필획의 처음과 끝이 날카롭고 중
간이 두껍다. 서체의 기세가 예리하고 장중하다.

석고石鼓

한유韓愈는 석고문의 아름다움을 아래와 같이 묘사했다. "난새와 봉황이 비상하고 여러 신선이 내려오니 산호 짙푸른 나뭇가지가 서로 엉킨 듯하네鸞翔鳳翥衆仙下, 珊瑚碧樹交枝柯." 수천 년 석고문의 색채와 문자는 지워져 희미하지만 장구한 역사의 매력이 충만하다.

상나라와 주나라 때 청동의 기물에 새긴 명문은 후대 학자들이 상고 시대 역사와 문자, 서예를 이해하는 중요한 근거가 되었다. 일반적으로 상나라의 청동기는 비교적 명문이 적은 반면 바깥쪽 기물의 장식을 중시하여 화려하고 복잡한 조각의 짐승 얼굴 무늬가 기물의 표면에 가득하다. 그중에는 유명한 「사양방존四羊方尊」과 같이 입체적이고 사실적인 동물 조형도 있다. '존尊'은 제사용 술을 담는 용기로, 그릇의 네 귀퉁이에 네 마리 입체적인 양머리가 돌출되어 있는 완벽한 조각 작품이다. 이는 틀과 모형의 제작 및 청동기를 개주改鑄하는 기술 과정이 복잡하고 세밀한 최상의 청동기 공예품이다.

서주西周 시대 청동기는 점차적으로 화려하고 복잡한 장식을 포기하고 예기의 바깥 표면을 질박하고 단순하게 변화시켰다. 그 예가 바

한자 서예의 미

로 타이베이 고궁박물관에서 '진관鎭館의 보배'라 불리는 서주 후기의 「모공정毛公鼎」과 「산씨반散氏盤」이다. 기물 표면에는 띠 모양이나 활弓 모양의 단순한 무늬가 빙 둘려 있어 조형의 시각적 화려함과 정교함으로 보자면 다채로움과 신비함으로 충만한 상나라 청동기 조형의 환상적인 창조력에 미치지 못한다.

「모공정」과 「산씨반」이 타이베이 고궁박물관의 보물로 불리는 까닭은 청동기 공예의 아름다움 때문이 아니라 용기 내부에 새겨진 장문의 명문 때문이다. 「모공정」에는 500자로 이루어진 명문이, 「산씨반」에는 350자로 이루어진 명문이 새겨져 있다. 상하이박물관의 「대극정大克鼎」은 290자, 베이징 중국국가박물관의 「대우정大盂鼎」은 291자의 명문으로 이루어져 있다. 이와 같이 서주의 청동 예기는 모두 장편의 명문으로 유명하다. 서주 이후 역사에서 문자의 중요성은 이미지를 넘어서는 것으로 나타나며, 문자는 역사를 주도하는 부호가 되었다.

청나라 때 금석학자들은 청동기를 소장할 때 명문의 많고 적음으로 그 가치의 높고 낮음을 판단했는데, 이는 순전히 사료史料의 가치 때문이었다. 수많은 조형의 특별함, 기교의 복잡함과 어려움, 청동기 예술에서 모델이 되는 상나라 시대의 작품은 「사양방존」 「인호유人虎卣」처럼 오히려 홀대를 받아 유럽이나 미국의 소장품 세계로 유입되었다.

서주의 청동기 명문은 이미 엄격하고 확정된 문자 구조와 서예의 규격을 구비하고 있었다. 글은 오른쪽에서 왼쪽으로 위에서 아래로

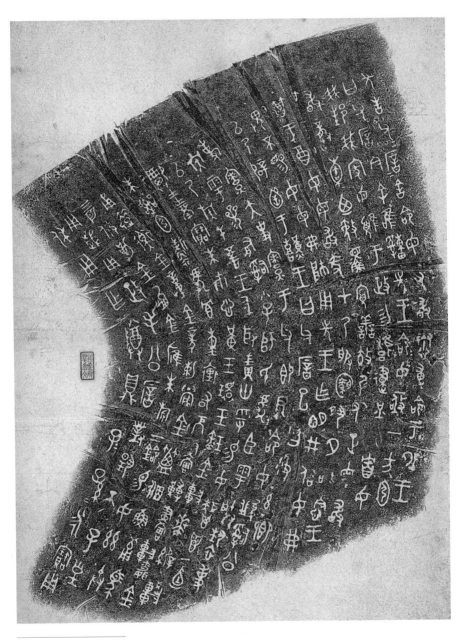

「모공정」 명문 후반부(타이
베이 고궁박물관 소장)

쓰였고, 글자와 글자의 반듯한 구조, 행이나 줄에 도드라진 양문陽文이라는 선의 간격 등 서예의 기본 구조가 이미 완성되었다.

서주의 강왕康王 시대(기원전 1003)의 「대우정」, 효왕孝王 시대(기원전 10세기)의 「대극정」, 선왕宣王 시대(기원전 800)의 「모공정」, 이 3개의 청동기에 담긴 명문은 각기 서주 초기·중기·말기 서예의 풍격을 보여주고 있으며, 서예 역사상 이른바 대전大篆의 전범이 되고 있다.

서주의 문자는 청동기 위에 새긴 금문뿐 아니라 당나라 때에도 서주 때 돌에 새긴 글자가 발견되었는데 이것이 바로 유명한 「석고문石鼓文」이다.

장생이 손수 석고문의 탁본을 들고 와 張生手持石鼓文
내게 이를 찬미하는 석고가를 한번 지어보라 권했다 勸我試作石鼓歌
두보도 이백도 이미 이 세상 사람이 아니거늘 少陵無人謫仙死
재주도 학식도 부족한 내가 어떻게 석고가를 지을 수 있단 말인가? 才薄將奈石鼓何?

한유의 「석고가」는 당나라 문인이 석고문을 보고 기뻐서 어쩔 줄 모르는 모습이 담긴 명작이다.

한유는 「석고문」의 아름다움을 묘사하기 위해 아래와 같이 형용했다. "난새와 봉황이 비상하고 여러 신선이 내려오니, 산호 짙푸른 나뭇가지가 서로 엉킨 듯하네鸞翔鳳翥眾神仙下, 珊瑚碧樹交枝柯." 비록 수천 년 된 석고문은 색채와 문자가 지워져 희미하지만 장구한 역사의

매력이 충만하다고 여긴 한유는 당시 유행하던 왕희지의 서체와 비교했다. "왕희지의 속된 서예는 세속에 영합하여 아름다운 자태를 드러냈네. 몇 장 서예 작품을 썼다면 그런대로 흰 고니와 바꿔올 수 있겠네." 왕희지 서체의 경박함을 비웃은 것이다.

당나라 때 산시陝西에서 발견된 「석고문」 중 서주西周 선왕宣王의 것으로 여겨지는 「엽갈獵碣」이 있는데 이는 선왕이 사냥하는 것을 칭송한 시詩다. 그러나 근대 학자들의 고증을 통해 당시 사냥을 나간 군왕은 주나라 선왕이 아닌 진秦나라 문공文公이나 목공穆公이라는 사실이 밝혀졌다.

서예사에서 「석고문」는 항상 주나라 선왕 때의 대전서大篆書가 진나라 때의 소전서小篆書로 전화하는 핵심이라는 데 그 중요성이 있다. 그리고 소전서는 줄곧 진나라의 승상 이사李斯가 서주의 대전을 기초로 창립한 것으로, 진나라 시기 궁정의 정체자를 대표하는 새로운 서풍書風으로 여겨졌다. 진시황이 천하를 통일한 후, 이사가 지은 「역산비嶧山碑」와 「태산각석」의 비문은 모두 소전의 전범이다. "황제가 국가를 세우기는 그 휘황한 옛날에 한 것이고, 자손 대대로 황위를 전승하며, 반란을 일으킨 역적을 토벌하고皇帝立國, 維初在昔, 嗣世稱王, 討伐亂逆……"(「역산비문」)는 필획의 선이 모두 고르고 단정하며 구조가 엄격하고 깔끔하다. "오직 지금의 황제가 천하통일을 실현했다迺今皇帝, 壹家天下"와 같이 서예도 새로운 개혁을 받아들여 '전국 통일'의 시대를 맞이하게 되었다.

한자 서예의 미

산씨반, 고대의 정전停戰 계약

산씨반의 '산散'은 주나라 때의 소국小國을 가리키는 말이다. 당시 주나라는 여러 나라를 분봉했는데 제나라, 노나라 등의 큰 나라를 비롯해 모두 독자적인 정치 체제를 갖추고 있었다. '산'은 서로 이웃해 있는 '시夨'라는 나라와 경계가 명확하지 않아서 항상 전쟁을 치러야 했고, 이에 백성의 삶이 불안정하여 분쟁을 중재할 제3국을 찾곤 했다. 두 나라는 청동으로 주조한 접시 위에 국경의 위치를 정확하게 기록하고 이를 돌이키거나 함부로 전쟁을 일으키지 않기로 했다. 그리고 문제가 발생하면 이 접시를 꺼내 증거로 삼기로 했다. 이 접시는 일종의 계약서로, 요즘의 법률 문서보다 위조가 쉽지 않다.

석각지조石刻之祖

세칭 '석각지조'라고 하는 「석고문」은 12개의 북 모양 받침돌 위에 문자를 새긴 것이다. 석고마다 수렵이나 행락의 성대함에 관한 4언 시구가 기록되어 있는데, 전문은 약 700여 자이나 오늘날에는 200여 자만 전하고 있다. 산시陝西 펑샹鳳翔 근처에 묻혀 있던 이 석고는 수나라와 당나라 때 처음 발견되었고, 당 헌종 원화 12년(817)에 한유가 이를 문장으로 기술했다. 당시에는 주나라 선왕 때의 석각으로 여겨졌으나 현재는 진秦나라 때의 것임이 밝혀졌다. 「석고문」은 진나라의 서풍을 계승하였으며, 소전의 서막으로 본다. 금문金文과 비교했을 때 생동감이 있다. 캉유웨이康有爲는 "마치 금비녀가 땅에 떨어지고 구름이 영지를 둘러싼 것처럼 작위의 꾸밈이 없으며 기묘한 운치가 있다"고 했다.

한자 서예의 미

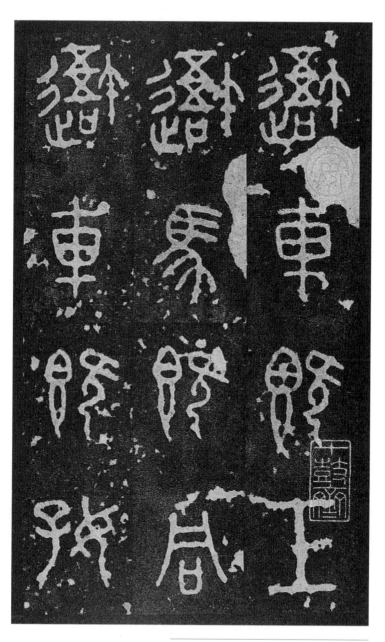

「석고문」 탁본(대전). 문자들은 엄격하고 둥글며
힘이 있다. 대칭을 이루는 구조이며 고졸미를 풍
긴다.(베이징 고궁박물관 소장)

이사 李斯

이사가 진시황이 세운 공적을 기록하기 위해 쓴 각석刻石은, 모두 통치자가 변방을 시찰할 때 비석을 세워 공적을 적는 기념비적인 문학이며, 모두 '영원'과 '불멸'을 추구하는 서법이다.

이사는 한자 서예 역사상 글쓴이의 이름과 작품이 전해지는 최초의 서예가다.

이사가 쓴 「역산비嶧山碑」는 소전을 쓰는 사람들의 본보기라 할 수 있다. 그러나 본래의 비석은 일찌감치 사라졌다. 현재 유행하는 버전은 남당南唐 시대 서현徐鉉의 모사본으로, 송나라 때에는 서현의 모사본을 바탕으로 다시 돌비에 글자를 새겼다. 따라서 지금 전해지는 「역산비」는 선이 너무 정교하고 빼어나며 구조 또한 빈틈이 없고 숙련된 것으로, 진나라 소전의 예스러운 소박함을 찾아볼 수 없다.

루쉰魯迅이 이야기한 진나라 때 이사의 전서에 담긴 웅장함, 즉 '질이능장質而能壯'은 오직 「태산각석泰山刻石」에서만 느낄 수 있다.

「태산각석」은 진시황이 여섯 나라를 통일한 후 기원전 219년에 태

한자 서예의 미

산에서 천지에 제사를 지낸 후 이사에게 공적을 기록하여 돌비에 새기게 명하여 탄생했다. 원래는 144자였는데 진시황의 아들 호해胡亥때 이사가 다시 78자를 써서 모두 222자로 이루어졌다. 「태산각석」은 원래 태산 정상에 놓여 있었다. 천년 동안 비바람과 벼락을 맞으면서 점차 풍화되고 갈라져 글자가 희미해졌다. 그 결과 명나라 때에

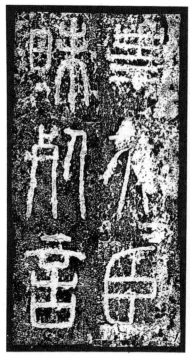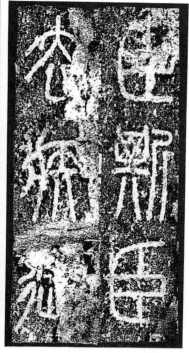

「태산각석」 탁본(소전)
'좌승상 신 이사, 우승상 신 풍거질, 어사대부 신 덕은 죽음을 무릅쓰고 상소를 올리니臣
斯臣, 去疾御, 史大臣, 昧死言'라고 적혀 있다.(베이징 고궁박물관 소장)

는 오직 26자의 탁본만이 남게 되었다.(어떤 이는 이사가 쓴 것이 아니라고 본다.) 청나라 때 산 정상에서 발견된 각석의 파편에 글자 10개가 남아 있었는데, 식별 가능한 글자는 '신질어臣去疾' '매사昧死' '신청臣請' 7자로, 필세가 웅장하고 강하며 새겨진 필획이 엄밀하다. 후대에 모사본으로 다시 새긴 「역산비」와 비교할 때 확실히 2000년 전 진나라 때 이사의 소전 서풍에 가깝다.

「태산각석」은 진나라 시대 석고문의 글보다 더욱 간소화되고 순박하며 힘이 있어 대전서의 번거로운 장식성에서 벗어나 있는데, 이것이 바로 루쉰이 말한 '질이능장'이다. 동주東周와 전쟁을 끝내고 천하를 통일한 진나라의 서풍은 순박하고 실용적인 새로운 풍격을 세웠다.

그런데 서예사에서 진나라 서풍을 가장 대표할 수 있는 글자는 이사가 '태산비'에 쓴 소전일까?

한자 서예는 언제나 동시대에 두 가지의 서로 다른 쓰기 방식이 존재했다. 예를 들면 상나라와 주나라 시대에는 청동기 예기에 새긴 '금문'과 점을 치기 위해 거북 껍데기나 소뼈에 새긴 '갑골문'이 있었다. 조정이나 종묘의 전례典禮에서 사용된 금문은 기념성이 강한 문자로서 단정하고 화려하며 신중하고 장식성이 있다. 반면 갑골문은 일상생활에서 통용되는 '속체俗體'로 비교적 자유분방하고 활발하며 간단하고 실무적인 특성을 지니고 있다.

우리가 오늘날 이용하는 한자에도 똑같은 문제가 있다. 편액에 있는 서체, 책 표지에 있는 서체, 기념 의례에서 사용하는 글자, 증언이나 현금 인출 혹은 서신을 받을 때 사용되는 도장의 글씨는 모두 오

한자 서예의 미

늘날 자주 쓰지 않는 전서체나 예서체로 되어 있다.

우리가 주로 인쇄물에서 보는 '체體'라는 글자는 필획이 너무 복잡
하여 손으로 쓸 때는 주로 '体'로 쓰는데, 이것이 바로 정체와 속체가
병존하는 현상이다. 어린 시절 나는 엄격한 선생님에게 벌을 받을 때

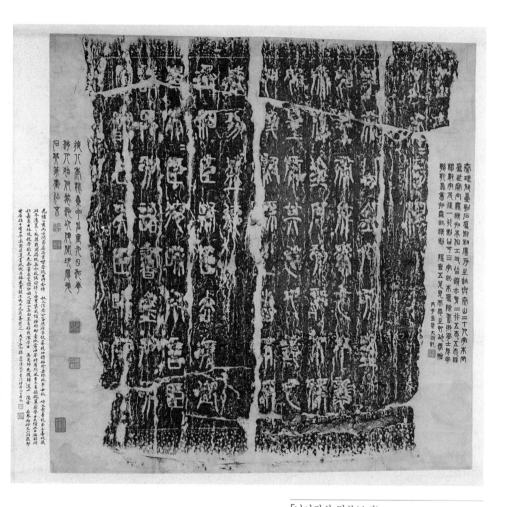

「낭야각석」탁본(소전)
「태산각석」과 「낭야각석」의 글자는 희미해졌
으나 필획이 고르고 단정하고 장중하며 아름답
나.(베이징 고궁박물관 소상)

'재주 재纔'라는 글자를 쓰곤 했는데, 지금은 '才'로 쓰는 것이 당연시 되었다.

따라서 진나라 때 「역산비」 「낭야각석瑯琊刻石」 「태산각석」은 모두 승상 이사가 진시황의 공덕을 기리기 위해 석비에 '소전'으로 새긴 것 인데, 그렇다면 소전은 진나라를 가장 대표하는 글자일까?

이사는 진시황의 공을 기록하기 위해 '각석'을 했으며 또한 「지부각석之罘刻石」 「회계각석會稽刻石」 모두 통치자가 변방을 순찰한 공덕을 기리기 위해 세운 석비에 기념적인 성격이 짙은 글자를 새겨 넣었다. 석비 문자와 상주商周 시대의 금문과 마찬가지로 영원과 불멸을 추구하는 서법으로, 청동기나 돌 위에 새겼다는 점에서 '금석金石'이라 불리며, 통치자의 위대한 업적을 영원히 기념하는 의미를 지니고 있다.

진나라 때에는 각석의 서예가 발전하는 동시에 지위가 비천한 하급관리들이 직접 붓을 들어 죽간이나 혹은 목간 위에 쓰는 서체인 '예서隷書'가 나타났다.

소전이 옛 서체를 진나라가 정리한 글자라면, 예서는 진나라 때 새로 창조된 완전히 새로운 서풍이다. 이사가 진나라의 정체 문자를 대표하는 서예가라 한다면, 생동감 충만한 새로운 서체는 오히려 이름도 성도 없는 무명 서예가의 수중에서 실험을 거쳐 창조되었다. 이러한 서예가들은 대체로 '예隷'라는 공통 호칭으로 불렸기 때문에 이들이 창조한 서체 또한 '예서'라 불렀다.

한자 서예의 미

「역산각석」

「역산비」는 진시황 28년(기원전 219) 당시 시황제가 신하들을 거느리고 동쪽을 순시할 때 역산(지금의 산둥성 쩌우鄒현 동남쪽)에 올라 세운 것으로, 자신의 문치와 무공을 자랑하기 위해 승상 이사에게 글을 써서 석비에 새기도록 했다. 석비 마지막 부분에 호해의 조사詔辭가 포함되었다. 당나라 개원開元 이전에 원래 「역산비」는 훼손되었다. 「역산비」의 필획은 둥글고 균형 잡

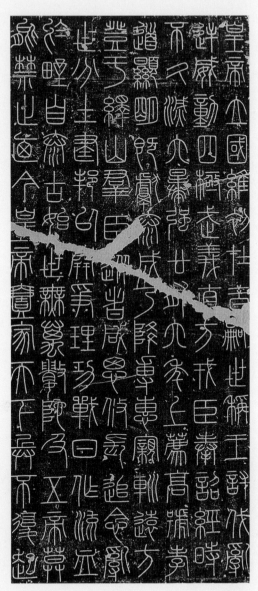

힌 필치에 묵직한 힘이 응집되어 있어, 당나라 장회張懷는 "필획이 강건하고 글씨가 약동하는 해서와 예서의 원조로서 후세가 바꿀 수 없는 모범"이라고 칭찬했다. 오늘날 볼 수 있는 「역산비」의 서체는 소전체이며 진정한 진나라의 석각이나 진나라 전서의 서풍과는 차이가 있다. 그러나 모사가 뛰어나 후세에 학습되는 '옥저전玉筯篆'의 전범 중 하나다.(옥저전은 소전체의 하나로 필적이 원숙하고 매끄러우며 선의 형태가 젓가락 같아 이런 이름을 얻었다. 일설에 옥저 진문眞文은 오랫동안 유행되지 않다가 이사가 이양빙李陽冰에게 전해주었다고 한다.)

한자 서예의 미

전서篆書에서 예서隸書로

예서의 파원위방破圓爲方은 한자의 수평과 수직선을 기본 요소로 한 네 모난 형태의 구조를 확립했다. 예서체가 확립된 후 2000여 년이 흐르는 동안 다시 해서체로 변화되었으며, 그 후로 지금까지 큰 변화가 없었다.

한자가 전서체에서 예서체로 바뀐 것은 서예의 역사에서 매우 중대한 사건이다.

전서체는 기본적으로 네모반듯한 글자꼴을 형성하고 있으나 선은 여전히 부드러운 곡선 위주였다. '전篆'은 연기가 은근하고도 완곡하게 피어오르는 것을 형용하며 전서에 쓰이는 곡선과 관계가 있다. 전서체의 필법은 둥근 곡선의 원만함이 두드러진다. 당나라 때 이양빙李陽冰은 선을 둥글게 처리하는 서법인 옥저전玉筯篆으로 유명한데, 선의 굵기가 균일하며 끊임없이 힘찬 기운이 이어지고 구성이 수려하다. 다만 이양빙의 전서는 쉽게 장식적인 성격이 강한 쪽으로 흘러 운필의 풍격이 붓을 들어올리고 멈춤이 부족하다. 이는 이양빙 개인이 전서체를 빌려 발전시킨 독특한 서풍이다. 예를 들어 진秦나라 때

「태산각석」에 새겨진 이사의 진정한 전서에 비해 이양빙의 전서는 여전히 방필方筆이 많이 남아 있으며 획을 긋는 것도 그다지 매끄럽거나 고르지 않다.

서예의 필법에서 전서체가 예서체로 변한 역사적 상황을 설명할 때면 항상 '파원위방破圓爲方'이라는 말이 사용된다. 예를 들어 금문 대전서大篆書에 나타난 '일日'이라는 글자는 태양을 상형한 문자로 원을 그린 뒤 중간에 점 하나를 찍었다. 이는 최초로 만들어진 '그림문자'로서 그 원형을 간직하고 있다.

예서는 곡선으로 구성된 원을 끊어내어 오늘날 한자인 '일日'과 같이 수평과 수직으로 구성된 네모난 모양의 서법인 파원위방을 형성했다.

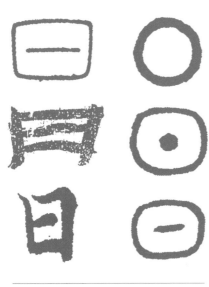

'일日'자의 파원위방

예서의 파원위방은 한자의 가로획과 세로획을 기본 요소로 한 네모반듯한 형태의 구조를 확립한 후 2000여 년이 흐르는 동안 해서체로 변화되었으며, 그 후로 지금까지 큰 변화가 없었다. 한자 서예에서 예서체가 이룬 혁명의 영향은 매우 심원하다고 할 수 있다.

한자 서예의 미

예서의 형성은 한나라 때 대부분 정해졌다. 즉 한나라는 예서를 완성했으며 이를 성숙 발전시킨 시대라고 말할 수 있다. 그러나 새로 출토된 고고학 자료를 보면 예서의 새로운 풍격을 개발한 시대는 진나라였지 한나라가 아니었음을 알 수 있다.

1980년대 쓰촨성 하오자핑郝家坪에서 발견한 「청천목독青川木牘」은 진나라 무왕武王 2년(기원전 309)의 한자 형태로 볼 수 있다. 목편木片에 붓으로 쓴 세 줄의 글씨를 보면 수평적인 예서체의 필획이 이미 완성되어 있으며, 글자체가 납작하고 글자와 글자 사이의 거리가 비교적 넓으며, 행과 행 사이의 간격이 비교적 좁은데, 이와 같은 특성은 모두 예서의 뚜렷한 표지다. 진나라 예서는 진시황이 6국을 통일하기 전에 출현했다.

예서는 지위가 낮고 천한 하급관리들이 대나무와 나뭇조각에 쓰인 많은 간독簡牘 문건을 처리해야 했기 때문에 오늘날의 속기체와 같이 글자를 빨리 쓰기에 편한 글자체를 개발한 것이다. 예서체는 원래 조정이나 종묘, 사당에서 사용하는 정자체인 전서체에 비해 장중한 맛이 없고, 청동이나 돌비에 영구히 새겨지지 못했다. 그러나 오랜 세월이 흐르면서 이 편리하고 간단한 글자체는 사회에 널리 퍼져 통용되기 시작했고, 실무를 추구하는 관부의 지지를 얻어 보수적인 글자체인 전서를 점차적으로 대체하게 되었다. 결국 문자의 기념성과 장식성은 소수에게만 의의를 지니는 것으로, 문자의 전달과 유통이라는 실용적인 기능 차원에서 예서가 전서체를 대체하는 현상은 시간 문제였다.

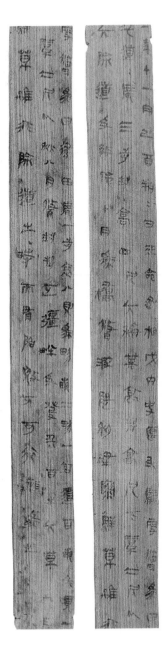

역사상 예서의 출현에 관해 전해
지는 설에 따르면, 정막程邈이라는
죄인이 감옥에서 전서를 고쳐 예서
3000자로 간소화했으며 자신이 개혁
한 이 예서를 진시황에게 올리고 공
로를 인정받아 면죄되었다. 그 후 예
서는 천하에 반포되어 새로운 글꼴이
되었다.

전설이란 믿을 만한 게 아니며, 문
자의 개혁이 어느 한 사람에 의해 하
루아침에 이뤄지는 게 아님을 우리는
잘 알고 있다. 아마도 오랜 시간에 걸
쳐 많은 요소가 발전한 결과일 것이
다. 그러나 예서의 창조는 확실히 지
위 낮은 하급관리와 관련이 있으며
이들은 재상 이사가 아니므로 공적
과 은덕을 찬양하기 위해 글자를 어
떻게 써야 할지 골머리 앓을 필요가
없었다. 이들은 단지 문자의 유통이

「청천목독青川木牘」(진나라 예서)(쓰촨성 문물보관
위원회 소장)

한자 서예의 미

라는 본질을 완성하는 데 충실했다.

1975년 후베이성 수이후디睡虎地에서 1100여 개의 진나라 때 죽간이 발견되었는데, 여기에는 진시황 시대의 정부 법령이 다량 기록되어 있었다. 이는 진시황이 천하를 통일한 이후 글씨체로, 그의 공적을 기록했던 태산 혹은 역산의 돌에 새겼던 전서체와는 달리 모두 예서체가 쓰여 있었다. 보아하니 진시황은 공적과 은덕을 찬양하는 글씨체와 실무에 필요한 글씨체를 구분할 줄 알았으며, 이 둘을 병행하는 과정에 충돌이 없었음을 알 수 있다.

진나라 예서秦隸

갑골, 금문, 돌비에 새긴 문자를 감상할 때 전해지는 시각적 감동은 글을 새기는 칼을 다루는 기법에서 비롯된다. 그러나 진간을 마주할 때 우리는 비로소 진정한 붓글씨 필적을 감상하는 즐거움을 누릴 수 있다.

진나라 때의 예서 죽간인 목독木牘이 최근 20~30년 사이에 대량 출토되면서 예서 창제 연대에 대한 기존의 견해가 수정되고 있다. 먼저 1975년 후베이성 윈멍雲夢 수이후디에서 1100여 편의 진나라 목간이 발견됨으로써 예서의 생성 연대가 앞당겨졌다. 또 2002년 6월, 후난성 서부 룽산龍山의 투자족土家族과 먀오족苗族 자치주의 고성古城인 리예里耶에서 진나라 죽간이 발견되었는데, 현재까지 출토된 3만6000편이 모두 예서로 쓰였다. 이는 예서체가 진나라 때 글씨체임을 증명할 수 있는 가장 새롭고 강력한 자료다.

리예 진나라 죽간의 연대는 진시황 25년부터 2대 황제 원년까지 대략 15년간 완벽하게 연월일에 따라 정치·경제·법률·전장典章·지리 등을 모두 갖추어 기록한 실록으로, 진나라 시대에 관한 가장 상세

원명 수이후디에서 발굴된 진나라 죽간(진나라 예서체). 붓을 기울여 썼으며 정취가 가득하다. 이미 기복과 파동이 선명하게 나타나고 있다.

한 '백과사전'으로 비유될 수 있다.

리예의 진나라 죽간은 총 수십만 자로, 이렇듯 대량의 진나라 예서가 발견됨에 따라 서예에서 진나라 글자체의 공백을 보완할 수 있게 되었으며, 예서가 출현하게 된 다양한 요인과 서법 예술의 중요성도 구체적으로 논할 수 있게 되었다.

먼저 한자 서예는 진나라 이전에는 붓으로 글씨를 썼지만 묵직墨跡을 남기지 않았다. 갑골문, 금문, 석고문 모두 붓으로 글씨를 쓰고 나서 나중에 칼로 갑골, 석비에 새기거나 혹은 청동을 주조했으므로 붓으로 쓴 글씨는 볼 수 없었다. 심지어 글자를 새기는 칼의 기법은 원래 붓으로 글씨를 쓴 사람의 풍격이나 필세, 필획을 변형시켰다. 붓글씨체는 과정이었기 때문에 남겨둘 필요가 없었고 그렇게 해야 할 중요성도 없었다. 당연히 그 어떤 미학적 요구도 따르지 않았다.

진나라 때 죽간과 목판에 붓으로 글을 쓰면서부터 비로소 필획과 글씨체가 남겨지게 되었고, 이때부터 한자 서예와 붓은 떼려야 뗄 수 없는 관계가 되었다.

갑골, 금문, 돌비에 새긴 문자를 감상할 때 전해지는 시각적 감동은 글을 새기는 칼의 기법에서 비롯된다. 그러나 진나라 죽간을 마주할 때 우리는 비로소 진정한 붓글씨 필적을 감상하는 즐거움을 누릴 수 있다.

서예사에는 줄곧 '몽염조필'의 전설이 전해져 왔으나 몽염의 시대보다 2000~3000년 전에 붓이 존재했음이 고고학 자료로 입증되었다.

몽염조필은 또 다른 해석을 가능케 한다. 붓은 넓은 의미에서 동

한자 서예의 미

물의 털毛로 제작되기 때문에 모필毛筆이라고도 부른다. 유럽 화가들이 사용한 수채화나 유화의 붓도 역시 동물의 잔털로 만들어진다.

서양 회화에서 사용하는 붓과 한자 서예에서 사용하는 붓을 비교해보면 제작 방식의 차이가 쉽게 발견된다. 서양의 붓은 대부분 솔처럼 끝이 평평하다. 그러나 서예에 사용되는 붓은 크건 작건 원뿔형 모양을 지닌다. 속이 비어 있는 대나무 관을 타고 내려오면 붓의 끝 부분인 봉鋒이 형성된다. 봉은 붓의 가장 중심이자 가장 길고 가장 뾰족한 부분으로, 봉을 둘러싸고 잔털들이 바깥쪽으로 원을 그리면서 순차적으로 짧아져 원뿔형 봉이 있는 붓이 만들어진다.

서예에서 붓 끝을 바로 세워 어느 쪽으로도 기울지 않게 쓰는 필법을 가리키는 '중봉中鋒'은 붓글씨의 선과 '봉'의 관계를 말해준다. 또한 붓을 곧게 세워서 붓의 8면을 모두 쓰는 필법인 '팔면출봉八面出鋒'도 붓의 움직임에 따른 필세를 강조한 것이다.

서양의 유화 붓이나 수채화의 붓으로 한자를 썼을 때 전혀 어울리지 않는 까닭은 바로 '봉'이 없어서다. 마찬가지로 서예용 붓으로 고흐의 그림처럼 겹겹이 칠하는 것도 서양의 유화 붓만큼 쉽지 않을 것이다. 2000년 동안 한자 서예의 미학은 '봉'의 미학과 필획의 흐름을 중심으로 발전해왔다. 예서에서 사선斜線을 오른쪽 아래로 삐치는 필법인 '파책波磔'이 발전하고, 행서와 초서에서 점과 파임, 멈춤과 바뀜의 필법인 '점날돈좌點捺頓挫'가 발전한 것은 모두 붓의 '봉'의 출현과 관련이 있다.

'봉'이 있는 붓의 출현! 이것이 바로 몽염조필의 전설에 담긴 의미

다. 이로써 정리하자면 진나라 때는 '조필造筆'은 없었고 붓의 개혁만 있었다.

리예의 진나라 죽간에 나타난 예서의 필획을 자세히 보면 '봉'이 없이는 결코 쓸 수 없는 글씨다. 그 글씨를 보면 왼쪽으로 향하거나 오른쪽으로 향하는 운필의 필세가 모두 길게 늘어져 흐르고 있는데, 마치 가옥의 번쩍 들린 처마 같기도 하고 춤꾼의 출렁이는 긴 소맷자락 같기도 하다. 서예의 미학은 진나라 예서에 이르러 진정한 기초를 갖추었다.

리예 진나라 죽간과 진나라 사람들의 삶

리칭巳淸리에서 출토된 리예의 진나라 죽간은 2000여 년 전 진나라 사람들의 삶을 이야기해주고 있다. 죽간에는 "四八卅二, 五八四十(4×8=32, 5×8=40)……"과 같이 전서로 된 구구단을 볼 수 있는데, 최초의 구구단 암기표다.

죽간마다 "천릉이우행동정遷陵以郵行洞庭"이라는 예서체 글이 쓰여 있는데, 오늘날로 치면 우편용 바코드와 같다. 죽간에 '유양승인酉陽丞印'이라 된 것은 진나라 사람들이 편지를 보낼 때 사용하는 스탬프로, 중국 최초로 서신에 실제 사용했던 물건이다. 또 어떤 죽간에서는 '쾌행快行'이라는 글자가 발견되는데 이는 오늘날

한자 서예의 미

의 빠른우편에 해당된다. 이로써 진나라 당시 우편 제도가 상당히 완벽하게 갖춰져 있었음을 알 수 있다.

또한 몇몇 죽간에는 창고 관리인이 쥐를 잡은 사건이 기록되어 있다. 「진율秦律」에 따르면 저장 창고의 곡물 손실에 관한 규정이 있으며, 관리를 소홀히 하면 징계를 받기 때문에 창고 관리자가 쥐를 잡은 것은 큰 사건으로 간주되어 기록된 것이다.

간책簡册

그 필봉은 마치 물이 일렁이는 것처럼, 새의 부리를 연상케 하는 높이 들린 처마처럼, 양 날개를 활짝 펴고 날아가는 새처럼, 글을 쓰는 사람의 감정에 따라 흐른다. 서예의 무용성과 음악성은 한간 예서에 이르러 비로소 완전히 드러났다.

『설문해자說文解字』에서 '필筆'자에 대한 기록을 살펴보면 진나라 이전에는 붓의 명칭이 통일되지 않았다. 초나라에서 쓴 '율聿'은 손으로 붓을 쥐고 있는 모습이다. 연燕나라에서는 붓을 '불拂'이라 불렀으며, 털로 된 빗자루나 털로 만든 먼지떨이처럼 생긴 모양이다.

'필筆'이라는 명칭으로 사용되기 시작한 것은 진나라 때로, 이는 글자 위쪽에 '죽竹'자를 강조한 것이다. 털로 만든 붓과 속이 빈 대나무관의 관계를 주목한 것으로, '봉'이 있는 붓은 거의 2000년 동안 개량을 거쳤다. 진나라 때의 몽염조필 전설과 새로 출토된 진나라 죽간은 모두 서예 역사에서 일어난 개혁의 역사를 말해주고 있다.

진나라 때 대량으로 사용된 죽간 목독은 진나라 이전의 갑골, 소뼈, 청동, 석비에 비해 쉽게 구할 수 있고 더 간편하게 처리할 수 있

는 서예 재료다.

대나무를 잘라 표면의 푸른색 껍질을 칼로 하나하나 벗기고 불에 조금 구우면 물과 즙이 빠져나오는데, 그것을 말린 다음 그 위에 붓으로 직접 글자를 쓰면 된다. 글자를 잘못 썼을 때는 칼로 표면 한 층을 얇게 벗겨내고 다시 쓸 수 있다.(내몽골 어지나額濟納강 연안의 고대 쥐옌居延 변경의 요새에서 출토된 한나라 죽간은 깎아낸 대패밥 위에 묵적이 있는 간독이다.)

어지나강의 연안 200여 킬로미터 지역, 남부의 간쑤성 진타金塔에서부터 북쪽 내몽골의 아라산멍阿拉善盟에 이르기까지 한나라 죽간이 출토되었다. 이 한나라 죽간은 한나라 쥐옌 봉화 유적지의 유물이다. 1930년대 스웨덴 사람인 베리만Folke Bergman이 이곳에서 처음 한

쥐옌의 한나라 죽간에 '변경을 지키는 병사가 출입하는 우차를 훼손시킨 기록戍卒折傷牛車出入簿' '관리가 부의 명을 받아 작성한 기록吏受府記' '관리의 아내가 입관한 문서吏妻子之入關致籍' 등의 일들이 기록되어 있다.

나라 죽간을 발견한 이래 최근 1999년에서 2002년 사이에도 대량의 죽간이 발견되었으며 출토된 간독은 10만여 편이 넘는다.

한나라 쥐옌, 둔황敦煌과 같은 변경 지역에서 출토된 죽간과 목독은 대부분 현지에 파견되어 주둔했던 관원들의 서신이거나 현지 국경을 지키기 위해 주둔할 당시 기록한 군마의 장부나 일지, 보고서다. 이를 쓴 사람은 지위가 높지 않은 말단 관리이며 약 20센티미터의 죽간 목독에 직접 붓으로 썼다. 이처럼 죽간 한 쪽 한 쪽 담긴 글은 길지 않으며 내용도 보존 가치가 높지 않다. 그래서인지 이를 쓴 사람은 공문을 쓰는 스트레스를 받지 않았던 듯, 필화가 자유롭고 활발하여 진나라 죽간에 쓰인 예서 필획에 비해 훨씬 자유분방하고 글쓴이의 개인적 풍격이 잘 드러나 있다. 물론 서예

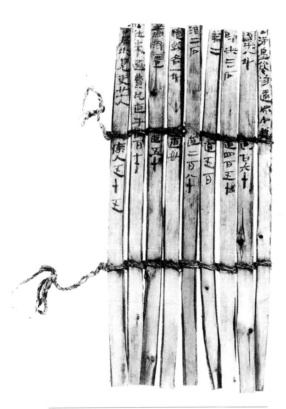

쥐옌 한나라 죽간(한나라 예서와 장초章草)은 대략 전한 무제에서 후한 안제安帝 연간에 해당된다.(간쑤성 문물고고연구소 소장)

한자 서예의 미

예술의 본질인 창조성에 훨씬 더 부합된다.

오늘날 '문자 메시지'를 뜻하는 중국어 '간신簡訊'의 '간簡'자의 기원은 진나라와 한나라의 죽간으로 거슬러 올라갈 수 있다. 한 쪽 한 쪽의 '간'을 가죽끈이나 삼노끈으로 엮어 '책册'을 만들었다. '册'은 낱개의 죽간을 끈으로 꿰뚫은 모양이다. 민난어閩南語에서는 오늘날에

도 독서讀書를 '독책讀册' 이라 부르는데 이는 간책簡册과 관련이 있다.

난강南港 중앙연구원 역사언어연구소 역사문물 진열관에는 죽간으로 엮인 77편의 '책'이 있는데 죽간과 끈이 완전하게 보존되어 있어 한나라 서책을 이해할 수 있는 가장 좋은 자료다. 이렇게 긴 '책'을 본

쥐옌 한나라 죽간에서 한나라 민간 서예의 다양한 모습과 운치가 발견되었다. 호쾌하고 거리낌 없는 야성미와 넓고 여유롭고 소박한 기백이 있다.

뒤에 둘둘 말아서卷 보관하는 것
이 오늘날 서적을 '권卷'으로 분
류하는 유래가 되었다.

　나는 최고의 한나라 예서를
모사해 돌비에 새긴 탁본을 입
수했는데, 그것은 바로 일반인에
게도 친숙한 예기비禮器碑, 사신
비史晨碑, 조전비曹全碑, 을영비乙
瑛碑 탁본이다. 그러나 쥐엔 둔황
의 한간과 접하면서 나는 한나
라 예서를 다른 관점에서 바라
보기 시작했다. 석비 탁본에 얽
매여 고대 서예를 모사하다보면
직접적으로 글자를 쓰는 필세에
대한 이해를 잃기 쉽다. 한간 서
예의 출현은 오랫동안 이어져온

둔황 목간은 전한 선제에서 왕망王莽 연간
의 것이다. 둔황 목간 중에는 예서, 초서, 행
서 세 가지 서체가 모두 포함되어 있다. 이
죽간은 장초로 쓰여 있는데 용필과 꺾임이
자유롭고 형식이 자유분방하고 유려하다.
이는 장초가 이미 규범을 갖추고 있었음을
말해준다.(간쑤성 문물고고연구소 소장)

한자 서예의 미

예서에 대한 오랜 고정관념을 깼다.

　석비 예서는 여전히 각 기관이 발행하는 공문서 칙령의 본질인 만큼 글을 쓰는 사람도 신중하고 엄숙하게 글을 써야 했으므로 개성이 잘 표현되지 못했다. 그러나 한간에 사용된 서법은 칼로 돌에 새기는 기법에 구애되지 않을 뿐만 아니라 보는 사람의 시각이 직접적으로 서법의 묵적과 접촉되었다. 글을 읽을 때면 글쓴이의 손가락, 손목, 팔 심지어는 어깨의 움직임까지 온전히 느낄 수 있다. 그 필봉은 마치 물이 일렁이는 것처럼, 새의 부리를 연상케 하는 높이 들린 처마처럼, 양 날개를 활짝 펴고 날아가는 새처럼, 글을 쓰는 사람의 감정에 따라 흐른다. 서예의 무용성과 음악성은 한간 예서에 이르러 비로소 완전히 드러났다.

2장

서예미학

서예는 한 시대 미학의 가장 집중된 표현이다. 서예는 단순한 기교가 아닌 일종의 심미다. 필획의 아름다움, 점과 삐침 사이의 아름다움, 여백의 아름다움을 보며 순수한 아름다움에 도취될 때 서예의 예술성이 비로소 나타난다.

한나라 예서의 가로획

예서의 아름다움은 파책을 이루는 획의 낭창낭창한 흐름에 있으며, 이는 한대의 건축물이 날아갈 듯한 처마 구조로써 주요한 시각적 아름다움을 구축한 것과 같다.

서예의 전문용어로 '파책'이란 말이 있다. 이는 예서 가로획의 날아갈 듯한 율동감 및 끝부분의 필세가 들리는 출봉出鋒의 미학을 묘사하는 표현이다.

현대 시각미학의 시대적인 상징

붓으로 죽간 혹은 목편에 글자를 쓸 때 가로획은 세로결 섬유질의 영향을 받게 마련으로, 가로 방향으로 긋는 획은 섬유질의 저항으로 인해 힘이 들어가며 끝으로 갈수록 필세가 무거워진다. 진나라 예서 간독에서도 이러한 용필用筆의 현상이 나타났다.

한나라 때 예서는 더욱 명확하게 가로획의 중요성이 드러나고 있다. 전서가 '파원위방'의 과정을 거쳐 예서가 되고 난 후 네모반듯한 형태의 한자를 구성하는 가장 주요한 요소는 가로획과 세로획으로, 죽간에서 가로획의 중요성은 세로획을 확연히 넘어서고 있다.

쥐옌의 둔황에서 출토된 한간의 필세를 보면 가로획 길이는 때때로 수직선의 2배 혹은 3배다. 하지만 세로획을 그을 때 역시 붓의 필봉이 섬유질의 간섭으로 수월하게 표현할 수 없는 경우가 많다. 이에 따라 한간 예서의 세로획을 일부러 휘어진 형태로 그어 죽간의 세로결 섬유질에 의해 손상되지 않도록 했다.

붓과 죽간은 상호작용을 하는 관계를 찾아내 한나라 예서 미학의 독특한 풍격을 만들었다.

한나라 예서는 가로획의 중요성을 확립했을 뿐 아니라 가로획을 꾸미고 미화하기 시작하면서 '파책'이라는 한나라 시각 미학의 독특한 시대적 지표를 형성했다.

파책은 중국 건축물의 비첨飛檐과 같다. 비첨이란 건축학계에서 우

한나라 예서의 '파책', 가로획은 한나라 미학의 시대적인 상징이다.

묵한 요곡凹曲 지붕을 일컫는 것으로, 지붕받침인 두공頭拱을 이용해 지붕의 끝부분을 길게 늘어뜨린 후 다시 위로 치솟게 한 모습은 마치 새가 비상할 때 날개를 펼친 듯한 동양 건축물 특유의 아름다움을 형성한다. 건축학자들은 유적지 고증을 통해 한나라 때 우묵한 '요곡 지붕'이 형성되었다고 말한다.

따라서 한자 예서에서 가로획의 파책은 건축에서 수평적으로 솟아오른 비첨과 같은 시기에 완성된 시대 미학의 특징이다. 한나라의 목재 구조물의 비첨 건축은 일본, 한국, 베트남, 타이 등 동아시아 지역에 영향을 주었으며 각 건축물의 처마는 정도만 다를 뿐 위로 들려진 모습을 관찰할 수 있다.

유럽의 건축은 오랫동안 수직적 상승의 방향을 추구하고 발전해 왔다. 중세 고딕양식의 대성당은 첨두형 아치pointed arch, 갈비뼈 형태의 궁륭인 리브 볼트ribbed vault, 성당 외벽에 날개처럼 생겨 높은 벽을 지탱해주는 플라잉 버트러스flying buttresses가 상호작용을 하며 건축물의 본체를 부단히 위로 올리고 있다. 이는 감상하는 사람들로 하여금 사방에서 수직선의 가파른 상승과 지구 중력에 도전하는 위대함에 경탄하게 한다.

한나라 때 수평 미학의 영향 아래 구축된 건축 양식은 2000년 동안 수직 상승에 대한 욕망으로 발전되지 않았으며, 오히려 처마 아래의 두공을 이용해 수평의 처마를 길고 멀리 잡아 늘려서 처마 꼬리 부분을 살짝 치켜 올렸다. 이와 마찬가지로 한나라 예서를 쓰는 사람의 손에 들린 붓은 한 가닥 한 가닥 죽간 섬유질의 장애를 부드럽

게 통과해 아름다운 수평의 파책을 완성했다.

동양 미학에서 수평선 이동의 전통은 예서에서는 파책, 건축에서는 비첨, 연극에서는 우아하고 기품 있는 동작인 운수雲手 그리고 무대에서 원을 그리며 도는 포원장跑圓場을 통해 공통적으로 확인할 수 있다. 이렇듯 서예 미학은 회화 분야뿐만 아니라 건축 혹은 연극과도 상호 이해관계를 형성하고 있다.

파책의 서법은 '잠두안미蠶頭雁尾' 즉, 누에머리에 기러기 꼬리로 묘사될 수 있다. 누에머리란 가로획의 시작점을 가리킨다. 예서를 쓰는 사람은 모두 왼쪽에서 오른쪽으로 긋는 가로획을 시작할 때 오른쪽에서 왼쪽으로 방향을 거스르는 기필起筆 방식에 익숙할 것이다. 즉 필봉을 위쪽으로 향했다가 다시 아래쪽으로 누르며 한 바퀴 돌려서 누에머리 같은 파임을 만든 후에 붓을 오른쪽으로 이동시키는 방식이다.

예서를 쓰는 사람들은 잘 알겠지만, 수평의 파책은 자로 그려낸 듯 변화 없이 평평한 가로획이 아니다. 예서의 파책을 운용할 때는 반드시 붓을 돌려서 필봉을 모아야 하며 수평선 중간에 이르러서는 천천히 필봉을 들어 올리는데, 이는 마치 건축물의 비첨 중앙 부분이 치켜지는 것과 흡사하다. 그런 후 붓끝은 무겁게 내려앉으며 옆으로 향하다가 다시 붓을 돌리면서 천천히 들어 올려 출봉함으로써 '기러기 꼬리'를 만든다. 이는 또 건축의 비첨에서 꼬리 부분의 처마가 새 부리처럼 뾰족하게 높은 하늘을 향하는 듯한 출봉의 형식이다.

예서의 아름다움은 파책을 이루는 획의 낭창낭창한 흐름에 있으며, 이는 한나라 사람들의 건축물이 날아갈 듯한 처마 구조로써 가장 주요한 시각적 아름다움을 구축한 것과 같다.

『시경詩經』에 '날아오르는 듯한 묘당을 짓네作廟翼翼'라는 표현이 있다. 이는 거대한 건축물의 날아오를 듯 펼쳐진 지붕에 대한 미학적 인상을 날아가는 새의 날개에 비유한 문학 묘사인 것이다.

일본 나라奈良 지방에 있는 호류사法隆寺의 옛 건물들 또는 베이징의 자금성紫禁城 건축물들 사이를 걷노라면 첩첩이 지평선과 평행을 이룬 채 하늘을 향해 살짝 위로 향하고 있는 비첨이 동서로 날아갈 듯 리드미컬하게 펼쳐진 것을 볼 수 있으며, 그 느낌은 마치 파도가 이는 것 같기도 하고 새가 날개를 펼친 것 같기도 하다. 이러한 비첨의 선은 한나라 죽간에 쓰인 아름다운 파책을 떠올리게 한다.

시안西安의 문묘에 있는 비석 박물관 베이린碑林에 가면 조전비曹全碑을 볼 수 있는데, 글자와 글자 사이에 호응관계를 이루고 있는 가로획의 파책이 옛 건축물의 비첨을 떠올리게 한다.

서양의 수직미학-고딕양식의 건축을 대표하는 샤르트르 대성당

12세기 이후 출현한 고딕 양식 건축은 수직적 구조로 발전하면서 유럽의 광대한 지역 대성당의 특색을 형성하고 있다. 기독교 신앙이 하늘을 향해 부단히 정신의 승화를 추구함에 따라 교회당의 형식도 갈수록 높이 솟은 첨탑과 첨두형 아치, 돔dome, 타워(건축물 꼭대기에 있

한자 서예의 미

는 탑 모양의 작은 건물)로 나타난 것이다. 대성당의 내부는 고딕 아치, 교차하는 리브볼트 구조로, 마치 우산의 우산살처럼 높이 솟은 가느다란 기둥들은 건축공간을 가볍고 화려하게 만들고 있다. 이는 중력의 영향에서 벗어나 상승하는 건축형식에 힘입어 영적

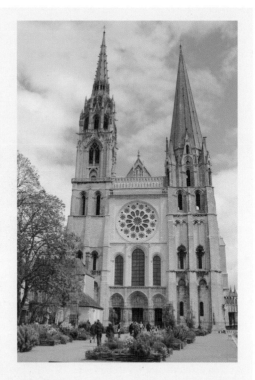

승화를 이루고자 하는 기독교 신앙을 나타낸다. 고딕식 건축을 대표하는 샤르트르 대성당은 프랑스 일드 지방에 위치해 있으며, 1134년에 착공하여 1216년에 완공되었다.

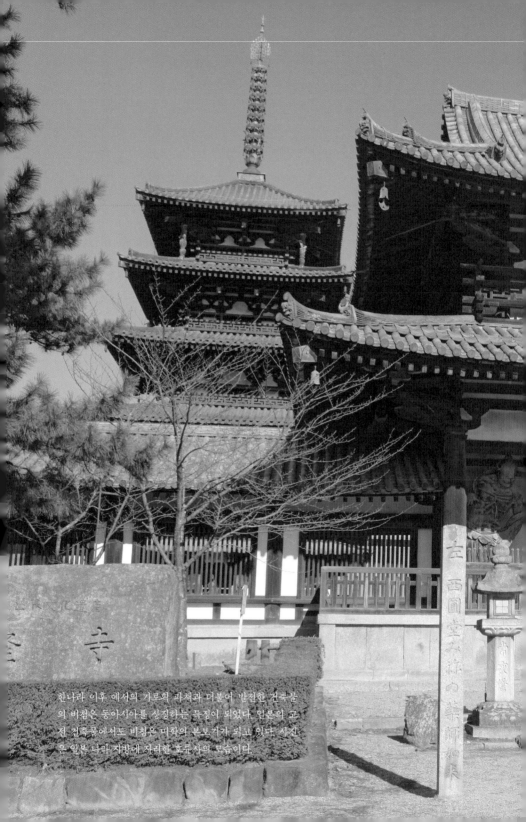

한나라 이후 예서의 가로획 파책과 더불어 발전한 건축물의 비첨은 동아시아를 상징하는 특징이 되었다. 일본의 고전 건축물에서도 비첨은 미학의 본보기가 되고 있다. 사진은 일본 나라 지방에 자리한 호류사의 모습이다.

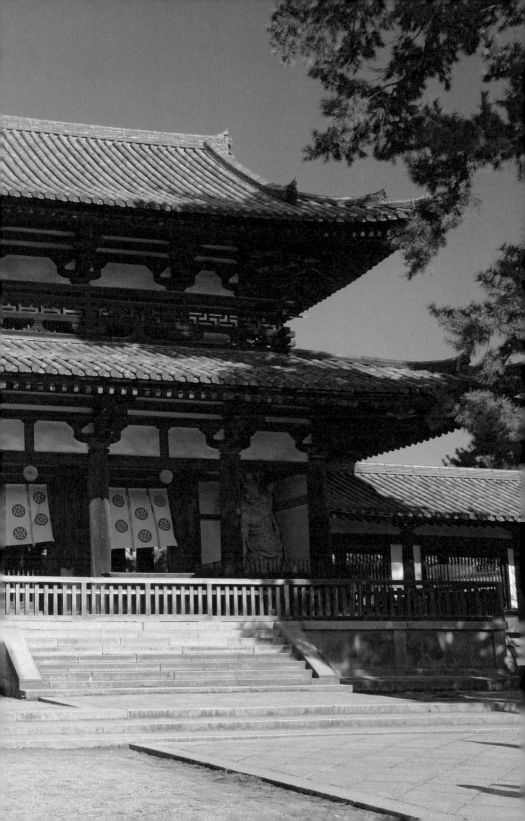

「석문송石門頌」의 넓고 웅건한 기세

────

예서의 전형적인 교본인 「조전曹全」 「예기禮器」 「을영乙瑛」 「사신史晨」은 모두 조정에서 교화를 목적으로 설립한 석비. 따라서 예서 자체는 피책이 선명하지만 선이 자유분방하고 리듬감이 있는 한나라 죽간의 필사본 서법과 비교해보면 개인적인 표현이 제한되어 있다.

석비에 새겨진 예서는 「희평석경熹平石經」에 이르러 교과서 판본으

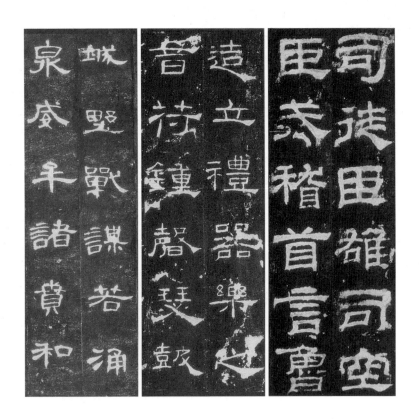

한자 서예의 미

로 제정됨에 따라 글자체의 규칙은 더욱 엄격해졌고, 한나라 죽간의 손으로 쓴 예서의 활력과 생동감은 완전히 사라졌다.

석비에 새긴 예서 가운데 '교지도위심군묘交趾都尉沈君墓' 신도비神道碑를 비롯한 몇몇 작품은 손으로 쓴 파책의 날아갈 듯한 예술성이 아직 남아 있지만, 이를 제외한 나머지는 그저 탁본을 통해 한자 필획의 배치 구조를 배울 수밖에 없으며 필봉을 전환하는 자세한 필세도 찾아볼 수 없으므로 한나라 예서 미학의 정수를 맛보기 어렵다.

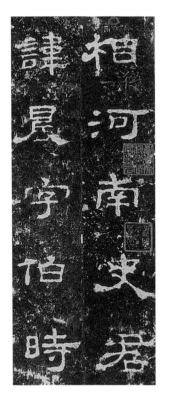

그런데 근대에 한나라 죽간이 대량 출토되면서 이러한 결점을 보완할 수 있게 되었다.

한나라 때 석비의 예서에서도 조정이 제정한 글자체를 탈피하고자 하는 특별한 사례를 볼 수 있는데, 바로 숱한 서예가들에게 찬사 받고 있는 「석문송石門頌」이다.

110쪽 하단 왼쪽부터 「조전」 「예기」 「을영」 「사신」 비석의 탁본 일부다. 4개 석비는 모두 한나라 예서체의 전형적인 본보기이나 「조전」의 '수미비동秀美飛動', 「예기」의 '수경여철瘦勁如鐵', 「을영」의 '방정심후方正深厚', 「사신」의 '숙괄굉심肅括宏深'에 각 비석의 특이한 점이 있다.

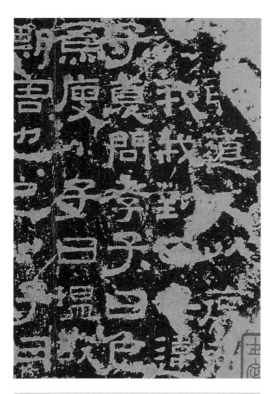

근대에 북비北碑
의 서법을 제창한
캉유웨이는 일찍
이 「석문송」을 두고
"겁쟁이는 쓸 수 없
고, 힘이 약한 자도
쓸 수 없다"고 칭찬
한바 「석문송」의 크
고 웅건한 기세를
가히 짐작할 수 있
다. 타이완의 근대
서예가인 타이징눙
臺靜農 선생의 서법
도 대체로 「석문송」
에 기대고 있다.

「석문송」은 후한
건화建和 2년(서기

「희평석경熹平石經」의 탁본 일부. 규칙이 엄격하고 단정하고
평평하고 크다. 한나라 예서가 상당히 성숙했을 때의 석각이
다.(베이징 고궁박물관 소장)

148) 포사褒斜 골짜기에 석도石道를 개통한 후 한중漢中 태수 왕승王升
이 절벽에 새겨 넣은 마애摩崖다. 마애는 일반 석비와는 달리 자연의
산석山石이나 암벽을 이용한 것으로, 산에 있는 돌이나 암벽을 약간
다듬고 그 위에 직접 글자를 새겨 넣는 방식이다. 울퉁불퉁하고 평
평하지 않은 돌이나 암벽에 인공적인 작업을 많이 하지 않기 때문에

　　　　　　　　　　　　　　　　한자 서예의 미

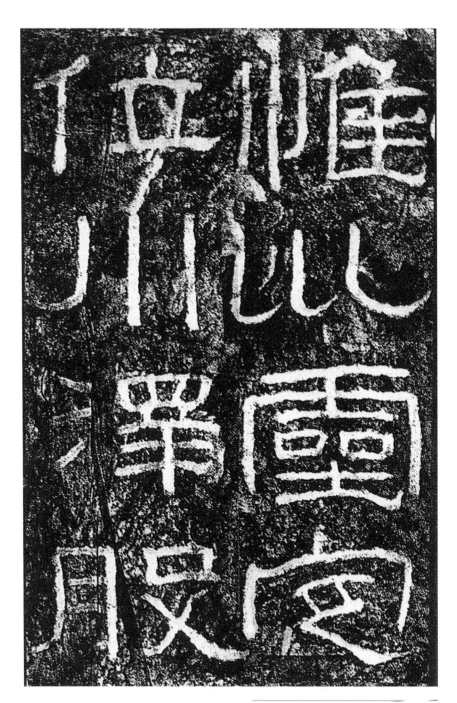

「석문송」의 탁본 일부(베이징 고궁박물관 소장)

필적과 암석의 무늬가 서로 어우러진다. 즉 필획의 선이 암벽의 울퉁불퉁한 변화와 기복을 따르면서 자연과 인간에 의한 신기神技에 가까운 솜씨가 드러난다. 또한 주로 깎아지른 험준한 절벽에 마애가 조각되므로 아래로는 깊은 계곡의 거대한 골짜기이거나 세차게 쏟아지는 폭포, 거세게 일렁이는 여울을 마주한 문자의 서법은 산수의 기세에 힘입어 웅건하고 굳세고 꿋꿋하며 완강한 기세가 넘쳐흐른다.

절벽에 한나라 예서를 조각함에 따라 「석문송」은 특별히 필치가 더욱 크고 웅장해졌으며, 필획은 팽팽하고 힘차게 이어지며 움직임의 자유분방함 면에서 「을영」이나 「조전」과 매우 다르다. 심지어 「석문송」에는 과장되게 필획을 길게 늘리거나 기세를 요란하게 꾸미는 등 규칙에 따르지 않은 글자도 매우 많다.

1967년 제방 수리를 위해 원래 암벽에 있던 「석문송」이 떼어져 한중박물관에 보존되었는데, 이로 인해 마애와 자연 산수가 어우러진 원래의 시각적 미감도 변화될 수밖에 없었다.

한나라 서법은 간독, 석비, 마애, 백서帛書 등 여러 분야를 함께 보아야 300년 동안 예서가 발전해온 전모를 살펴볼 수 있다.

당나라 해서楷書의 등장으로 예서 파책의 가로획은 사라졌으나, 한 시대의 총화라 할 수 있는 이 아름다운 부호는 건축물에 오롯이 남아 있다.

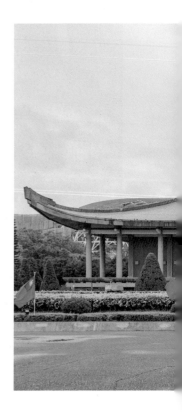

한자 서예의 미

일본의 사원을 보거나 왕다훙王大閎이 설계한 국부기념관國父記念館
의 하늘을 향해 날아오르는 비첨에서도 옛 한나라 글자체인 예서의
아름다운 파책을 느껴볼 수 있다.

왕다훙이 설계한 국부기념관 지붕에 나타
난 비첨의 선. 한나라 때 예서 필획의 미학
을 전승했다.

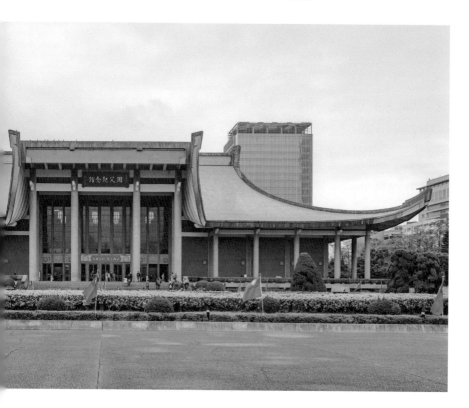

즉흥과 자유로움

왕희지의 「난정집서蘭亭集序」

「난정蘭亭」은 깔끔하게 다시 베껴 쓰지 않은 '초고'였다. 초고의 서법이 지닌 즉흥과 자유로움, 심정의 자유로운 리듬을 간직하고 있다. 사유의 과정에서 나타난 고치고 수정한 먹물과 필획의 흔적처럼 서법도 이에 맞춰 변화무쌍하다.

왕희지는 중국의 서예사와 문화사에서 신화와 같은 인물이다.

현재 타이베이 고궁박물관과 랴오닝遼寧성 박물관에 「소익렴난정도蕭翼賺蘭亭圖」가 각각 1권씩 소장되어 있다. 전설에 따르면 당나라 태종 때 수석 어용화가였던 염입본閻立本의 명작이라고 전해지지만 대부분의 학자는 염입본의 작품으로 보지 않고 있다. 반면 소익蕭翼이란 사람이 당 태종을 대신하여 왕희지의 서예 「난정집서蘭亭集序」를 '훔친賺取' 일화는 오래전부터 민간에 전해지고 있다.

당나라 때 하연지何延之가 쓴 「난정기蘭亭記」를 보면, 당 태종이 왕희지의 서법을 좋아해 백방으로 묵보墨寶의 진필을 찾았으나 왕희지의 일생일대 가장 유명한 작품이며 '천하제일행서天下第一行書'로 알려진 「난정집서蘭亭集序」는 끝내 찾을 수 없었다고 적혀 있다.

한자 서예의 미

영화永和 9년 3월 3일, 그날

——

난정蘭亭은 사오싱紹興 남쪽에 있다. 동진東晉 목제穆帝 영화 9년 (353) 3월 3일, 왕희지와 전란으로 남쪽 양쯔강 하류 남안 강좌江左에 이주한 친구들이자 당대 명사였던 사안謝安, 손작孫綽 그리고 자신의 아들인 휘지徽之, 응지凝之와 함께 봄날에 이곳에서 수계修禊를 했다. 수계란 음력 3월 상순 사일巳日에 물가에서 지내는 액막이 제사이자 상서롭지 못하고 사악하고 불결한 풍속을 없애는 행사로, 이때 문인들은 시와 부賦를 읊조리는 모임인 아집雅集을 벌였다. "날씨가 맑고 화창하며 공기는 신선하며, 부드럽고 따뜻한 바람이 부는" 초봄에 "높고 험준한 산과 고개, 무성한 숲에 높게 뻗은 대나무, 맑고 세차게 흐르는 물이 여울을 만드는" 산수가경山水佳景에서 왕희지를 비롯하여 41명의 문인들이 술을 마시며 시를 읊고 노래를 불렀다. 문인들은 이날의 즉흥적인 작품들을 모아 『난정집蘭亭集』을 만들기로 정하고, 왕희지에게 이 정경을 서술하는 서序를 부탁했다. 전하는 바에 따르면 술에 취해 있던 왕희지는 붓을 들어 글자를 고치고 수정한 부분이 있는 초고草稿를 완성했는데, 이 초고가 바로 서예 역사에서 행서 중 으뜸으로 여겨지는 「난정집서蘭亭集序」다.

「난정집서」는 『고문관지古文觀止』에도 명작으로 수록되는 등 줄곧 고문古文의 본보기로 인식되었다. 또한 원고에 직접 수정한 이 초고는 지금까지 오랫동안 서예 역사상 '천하제일행서'로 여겨지고 있다.

왕희지 사후에 하연지가 전하는 이야기에 따르면, 「난정집서」의

원작은 왕희지의 7대손인 지영智永에게 전해져 보관하고 있었다. 지영은 서예의 대가로 수많은 묵적을 세상에 남긴 인물로, 그는 같은 왕씨 후손인 혜흔慧欣과 함께 회계會稽에서 출가했으며, 이들을 존경한 양 문제가 절을 지어주고 영흔사永欣寺라는 이름을 내렸다. 지영은 당 태종 때 100세의 나이로 입적하면서 절에 숨겨둔 「난정집서」를 제자 변재辯才에게 주어 보관하도록 했다고 전한다.

당 태종은 왕희지 글씨의 애호가로서 세상에 전해지는 모든 명첩名帖을 소장했으니, 자연스럽게 천하제일행서인 「난정집서」를 손에 넣고 싶어했다. 하연지의 「난정기」에 따르면 당 태종은 여든의 고령에도 여러 차례 변재를 불러들여 난정의 행방을 물었으나 변재는 "어디 있는지 모른다"고 했다.

'탄복동상坦腹東床' 왕희지

민간에 전하는 왕희지의 '명작'은 건륭제가 진귀한 보물로 여기는 「쾌설시청첩快雪時晴帖」을 포함하여 모두 모사품으로, 민간에 유전하는 '진적眞跡'은 없다. 그러나 진실 같기도 하고 거짓 같기도 한 이야기가 전해지고 있어 1700년 전의 이 서성書聖에 대한 친밀감을 일으킨다.

왕희지가 젊어서 아직 미혼일 때, 당시 태위太尉(지금의 국방부 장관)인 치감郗鑒이 외모와 재주가 뛰어난 자신의 딸 치준郗浚의 혼인 상대를 물색하고 있었다. 치씨 집안은 명망 높은 귀족이었으므로 당연히 걸맞은 사위를 얻고자 승상 왕도王導의 자제 가운데 한 명을 고르기로

한자 서예의 미

했다. 이 소식을 들은 왕
도의 아들들은 감격하여
열심히 치장하고 준비를
했다. 치감이 사위를 고를
사람을 보내자, 아들들
은 단정히 차려입고 경솔
한 실수를 해서 눈 밖에
나지 않으려 신경을 썼다.
그러나 왕희지는 동상東
床에 드러누워 옷을 풀어
헤치고는 배를 드러낸 채
무심한 태도로 편하게 있었다.

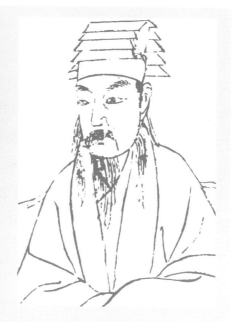

사윗감을 고르러 간 사람이 돌아와서 치감에게 보고하자 치감은 왕
희지의 태도가 마음에 들어 딸을 왕희지에게 시집보냈다. 현재까지
전해오는 '탄복동상坦腹東床'과 '동상쾌서東床快婿'라는 성어, 즉 이상
적인 사윗감을 지칭하는 표현은 이 이야기에서 나온 말이다.

왕희지의 인품과 한자 서예의 미학은 모두 거짓이나 가식적 꾸밈을 버
리고 본성으로 회귀할 것을 강조하고 있다. 이러한 전설은 황제가 모
사본을 진귀한 보물로 여겼다는 이야기보다, 그리고 왕희지의 진품
여부를 시시콜콜 따지는 세상 사람들의 말보다 훨씬 더 서성書聖의 본
모습과 정신에 가깝다고 할 수 있다. 이 그림은 왕희지의 초상화로 청
나라 강희 연간 『금정왕씨족보金庭王氏族譜』에 실려 있다.

소익렴난정도

당 태종은 줄곧 난정을 얻지 못한 것을 유감스럽게 여겼다. 신하였던 방현령房玄齡이 당시의 감찰어사 소익이라면 재주와 지혜가 뛰어나 난정을 얻기 충분하다며 그를 태종에게 추천했다. 소익은 양梁나라 원제元帝의 손자였으며 남조南朝의 명문 황족의 후예로, 시문에 능하고 서예에도 정통했다. 변재가 권력에 굴복하지 않는 위인임을 잘 알고 있던 소익은 난정을 얻으려면 지혜를 써야지 협박은 통하지 않는다고 생각했다.

소익은 궁에서 소장하고 있는 왕희지가 쓴 몇 점의 잡첩雜帖을 가지고 산수 유람을 다니는 얼빠진 서생으로 위장하고 영흔사를 찾아가 변재를 만났고, 서로 문장을 논하고 시를 읊조리며 환담을 나눴다. 10여 일을 함께 지낸 후 소익은 왕희지가 쓴 몇 점의 글을 꺼냈고, 이를 본 변재는 「난정」보다 정교하지 않으며 아름답지도 못하다고 했다.

소익이 교묘하게 약을 올리면서 「난정」의 진필은 세상에 존재하지 않는다고 큰소리치자, 변재는 소익의 속임수를 눈치 채지 못하고 대들보를 받치는 기둥 사이에서 난정을 꺼냈다. 소익은 한눈에 「난정」의 진본임을 알았으나 짐짓 모사본이라고 우겼다.

탁자 위 잡첩 옆에 변재가 올려놓은 「난정」 진본을 소익이 빼돌려 영안역永安驛을 거쳐 수도로 보냈다. 태종은 조서를 내려 변재에게 비단과 쌀 수천 석을 하사했으며 영흔사에는 3층 보탑寶塔을 증건해주

었다.

「난정기」에서 하연지는 승려 변재가 "놀람과 분노로 가슴이 두근거리는 울렁증을 심하게 앓다가 제 명대로 살지 못하고 죽었다"라고 기술했다. 소익에게 속아 「난정」을 빼앗긴 변재가 놀라고 애석해하다가 얼마 못 가 죽었다는 것이다.

하연지의 「난정기」 이야기는 기이하지만 솔직하고 이치에 들어맞는다. 소익과 변재가 서로 운을 맞추어 시를 지은 내용까지 기록되어 있어 상세하고 사실적인 르포문학 같다. 회화사繪畫史를 논하는 많은 사람은 「소익렴난정도」가 하연지의 「난정기」를 저본으로 삼았다고 여기고 있다.

「소익렴난정도」. 오른쪽 인물이 소익, 가운데 인물이 승려 변재다.(랴오닝성박물관 소장)

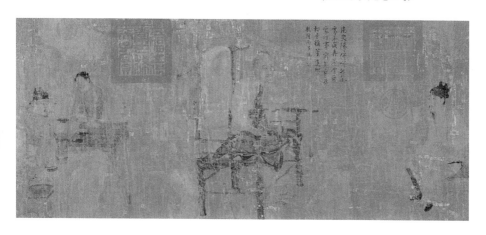

「소익렴난정도」는 오대五代의 남당南唐 시대에 고덕겸顧德謙이 그린 것이다. 많은 학자의 견해에 따르면 현재 랴오닝과 타이베이에 있는 작품 모두 고덕겸 원작의 모사본으로, 랴오닝의 작품은 북송北宋의 모사본이고 타이베이에 있는 작품은 남송南宋의 모사본이라 여기고 있다.

「난정」을 손에 넣은 후, 당 태종은 당시 서예의 내가였던 구양순歐陽詢과 저수량褚遂良에게 「난정」을 모사하도록 명했다. 또한 풍승소馮承素에게는 쌍구전묵雙鉤塡墨⊙ 방법으로 이 작품을 모사하도록 명했다. 구양순과 저수량의 모사본은 서예가로서 본인의 풍격이 다소 섞여 있고, 풍승소의 모사본은 원작의 윤곽에 충실했으나 묵을 채워 넣는 과정에서 원작의 필획에 담긴 아름다운 리듬감을 잃었다.

하연지의 「난정기」에 따르면, 정관貞觀 23년(6월 9일) 병세가 위중해진 태종은 「난정」 진본을 옥갑玉匣에 넣어 소릉昭陵에 함께 묻어달라는 유지를 내렸다고 한다.

하연지의 기록이 사실이라면 태종의 죽음과 더불어 「난정」의 진적眞迹은 영원히 세상의 빛을 볼 수 없게 되었다. 역대 존귀하게 떠받들었던 천하제일행서 「난정」은 오직 구양순과 저수량의 모사본 혹은 풍승소의 모사본으로만 전해질 뿐이다. 「난정」의 아름다움은 단지 상상일 뿐이며 일종의 동경으로 남게 되었다.

⊙ 남의 필적을 그대로 베끼는 방법의 하나. 먼저 가는 선으로 글자 윤곽을 그린 다음 그 사이에 먹칠을 하여 글씨를 본뜨는 방식.

행초行草, 행서와 초고의 미학

―

「난정」의 원작 진적을 볼 수 없는 채로 1400년 동안 모사본이 진품을 대신했다. 진품이 얼마나 아름다웠기에 당 태종이 그토록 미련을 두었을지 지금으로선 상상하기 어렵다.

한자 서예는 세밀하고 정제된 법칙을 지닌 작품이 많다. 한나라는 「조전」 「예기」 「을영」 「사신」을 예서의 본보기로 추종했으며, 모두 필획의 구조가 엄격한 석비에 새긴 서예였다. 그러나 동진의 왕희지가 제창한 '첩학帖學'은 얇은 비단인 견백絹帛에 붓으로 쓴 행초行草였다.

행서와 초서의 중간 서체인 행초는 차렷과 같은 부동자세의 긴장된 필법 중에서 열중쉬어와 같이 이완된 자세를 찾은 것과 같다.

「난정」은 깔끔하게 옮겨 쓴 초고가 아니다. 최초로 쓰인 초고이기 때문에 흥에 따라 자유자재하며, 심경의 자유로운 리듬과 박자를 간직하고 있다. 심지어 사유 과정에서 지우거나 고쳐 쓴 먹물의 흔적과 붓의 흔적마저 자유분방한 리듬 변화를 구성함으로써 창작자의 꾸밈없는 즉흥적 미학을 읽을 수 있다.

풍승소, 구양순, 우세남虞世南, 저수량 등 몇몇 서예가가 모사한 판본을 함께 놓고 비교해보면 원작을 개조한 최초의 모습을 어렵지 않게 찾아낼 수 있다.

4행의 '숭산崇山'이 빠졌고, 13행의 '인冈'을 고쳐 썼으며, 17행의 '향지向之'는 다시 썼으며, 21행의 '통痛'은 뚜렷이 보완해서 썼으며, 25행의 '비부悲夫'는 덧칠한 흔적이 역력하며, 마지막 글자인 '문文'도

「난정집서」 전문. 永和九年, 歲在癸丑, 暮春之初, 會於會稽山陰之蘭亭, 修禊事也. 群賢畢至, 少長咸集. 此地有崇山峻嶺, 茂林修竹, 又有淸流激湍, 映帶左右, 引以爲流觴曲水, 列坐其次. 雖無絲竹管弦之盛, 一觴一詠, 亦足以暢敍幽情. 是日也, 天朗氣淸, 惠風和暢. 仰觀宇宙之大, 俯察品類之盛, 所以遊目騁懷, 足以極視聽之娛, 信可樂也. 夫人之相與, 俯仰一世, 或取諸懷抱, 悟言一室之內; 或因寄所託, 放浪形骸之外. 雖趣舍萬殊, 靜躁不同, 當其欣於所遇, 暫得於己, 快然自足, 不知老之將至; 及其所之旣倦, 情隨事遷, 感慨系之矣. 向之所

永和九年歲在癸丑暮春之初會
于會稽山陰之蘭亭脩禊事
也羣賢畢至少長咸集此地
有崇山峻領茂林脩竹又有清流激
湍暎帶左右引以為流觴曲水
列坐其次雖無絲竹管弦之
盛一觴一詠亦足以暢敘幽情
是日也天朗氣清惠風和暢仰
觀宇宙之大俯察品類之盛
所以遊目騁懷足以極視聽之
娛信可樂也夫人之相與俯仰
一世或取諸懷抱悟言一室之內

欣, 俯仰之間, 已為陳跡, 猶不能不以之興懷, 況修短隨化, 終期於盡! 古人云:死生亦大矣.豈不痛哉! 每攬昔人興感之由, 若合一契, 未嘗不臨文嗟悼, 不能喻之於懷. 固知一死生為虛誕, 齊彭殤為妄作. 後之視今, 亦由今之視昔, 悲夫! 故列敘時人, 錄其所述, 雖世殊事異, 所以興懷, 其致一也. 後之攬者, 亦將有感於斯文. 당나라 풍승소馮承素 모사본. 앞뒤로 당나라 중종「신룡神龍」연호의 계인이 있어 '신룡본神龍本'이라고도 한다.(베이징 고궁박물관 소장)

다시 쓴 흔적이 남아 있다. 이렇게 남아 있는 덧칠하거나 수정한 부분은 다시 옮겨 쓰게 되면 반드시 사라지기 때문에 원시 초고의 진면목이 아닐 것이며, 당연히 행초 서체의 진정한 미학적 의미를 잃을 수밖에 없다.

「난정」의 진적은 세상에 없다. 그러나 난정은 한자 서체인 행초 미학이 본질적으로 추구하는 창작 원본의 즉흥적 아름다움을 확립하고 있으며, 창작자의 가장 풍부하고 가장 화려하며 가장 꾸미지 않은 원작의 감정을 보유하고 있다.

결론짓자면, '천하제일행서'로 칭송 받는 「난정」은 초고였다!

당나라 중기 '천하행서제이天下行書第二'로 일컬어지는 안진경顔眞卿의 「제질문고祭侄文稿」는 안사安史의 난으로 잃어버린 조카를 애도하는 피눈물 얼룩진 글로서, 흘러내린 눈물 콧물 때문에 지우고 덧쓴 획이 많으며 필획이 뒤바뀌어 들쑥날쑥하다. 이 또한 옮겨 쓰지 않은 초고다.

북송 당시 황주黃州로 귀양을 간 소식蘇軾은 우울하고 답답하고 불안한 가운데 2수로 구성된 「한식시寒食詩」를 썼는데, 오자를 고쳐 쓴 획이 때로는 침울하고 때로는 예리하여 그 변화가 두드러진다. '천하행서제삼天下行書第三'으로 불리는 「한식첩」 역시 초고였다.

서예의 명작으로 손꼽히는 이 세 점의 글이 모두 초고라는 사실은 행초 미학의 핵심 요소로 볼 수 있을 것이다.

행초는 모범이나 본보기에 대한 항거를 숨기고 있으며, 행초는 반듯하고 또박또박 쓰는 것에 대한 반역을 숨기고 있으며, 행초는 해서

체의 규칙이나 모범을 충분히 인지한 후에도 대담하게 주류 체계 밖을 유유자적하고 있으며, 마음 가는 대로 붓을 움직이므로 기교보다 마음이 우선시된다. 행초는 형식의 제한과 구속을 벗어나 단순하고 진실한 자신의 완성을 향하고 있다.

사실 행초는 복제할 수 없다. 소릉에 함께 묻힌 「난정」은 단지 조소와 풍자, 슬픔이 깃든 황당무계한 이야기만 남아 후세 사람들을 울고 웃게 만들고 있다.

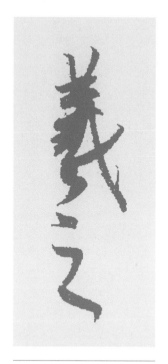

마음 가는 대로 쓴 왕희지의 '희지羲之'. 단순하고 진실된 자신을 추구하고 있다. 「상란첩喪亂帖」의 첫 두 글자다.

나뭇가지와 줄기의 완강함과 굳센 힘은 마치 서법의
필획이 끌어내는 긴장감을 보는 듯하다.

중후함과 휘날림

비碑와 첩帖

비碑는 석각이고, 첩帖은 종이와 비단이다. 원재료로 거슬러 올라가면 한자 서예 역사상 논란이 끊이지 않았던 비학碑學과 첩학帖學은 아마도 또 다른 측면에서 해석될 수도 있다.

비와 첩, 두 글자는 한자 서예에서 자주 쓰이는 글자다. 비는 칼로 석비 위에 새긴 글자이고 첩은 붓으로 종이나 비단에 쓴 글자를 뜻하는 것으로, 대중에게 두 글자의 원시적 의미는 복잡하지 않다.

그러나 위·진魏晉 시대 이후로 비와 첩은 확연히 다른 두 가지 서예 풍격을 대표하게 되었다. 더욱이 청나라 때 옛 비석의 웅혼함과 소박함을 모사하는 풍조가 숭상되자, 원나라 때 조맹부趙盟頫로부터 명나라 때 동기창董其昌을 존경하고 떠받들었던 이왕二王(왕희지와 왕헌지)의 첩학을 경멸하는 금석파金石派가 흥기하면서 비와 첩의 미학은 서로 대립하는 파벌이 되었다.

기본적으로 청나라 때 서예의 대가들은 대부분 비를 숭상하고 첩을 경멸하는 숭비억첩崇碑抑帖이었다. 조지겸趙之謙과 이병수伊秉綬는

한자 서예의 미

주나라, 진나라, 한나라의 석고石鼓, 낭야琅琊, 태산泰山, 장천張迁 등에
서 전서와 예서에 손을 대기 시작했다.

금농金農은 삼국시대 오吳나라의 「천발신참비天發神讖碑」의 구불구
불하고 고졸한 방필方筆 자형에서 창작 영감을 얻었다. 청나라 말기
에 이르러 바오스천包世臣과 캉유웨이는 대대적으로 비학을 주창하
면서 진晋나라 서남 변경의 옛 비석인 「찬보자爨寶子」와 「찬룡안爨龍
顔」을 자신들의 서체의 정신적인 스승으로 삼았을 뿐 아니라 『광예
주쌍집廣藝舟雙楫』을 저술하고 비학을 찬양하는 동시에 온 힘을 다해
첩학을 비판했다. 이에 비와 첩은 양립할 수 없는 적대적인 관계로
나아갔다.

위·진 시기의 첩학은 원나라와 명나라까지 오랜 기간 전승되면서
농염한 서풍으로 발전했기 때문에 힘차고 강건한 구조와 붓의 꺾임
과 거침이 부족했다. 때문에 청대의 금석파는 옛 비석 및 각석에서
새로운 방향을 찾고자 했다.

예술 창작에서 너무 오랫동안 '평정平正'이 답습되는 경우 발전 방
향을 거스르고 대항하려는 변증이 결여되기 마련이며, 자연스럽게
내적 활력과 생명력이 결핍된 형식을 모방하는 함정에 빠지기 쉽다.
따라서 '금金'과 '석石'에서 시작한 청나라 때 서예는 '평정'으로부터
'험절險絶'로 향했으며, 각기 기발한 묘수를 써서 전각篆刻의 칼에서
붓의 필법으로 옮겨 중후하면서 질박한 서풍을 창조했다. 금석파 서
예가들은 대부분 전각과 인장을 새길 때에도 아주 뛰어난 표현을 보
였다. 대표적으로 우창스吳昌碩, 치바이스齊白石는 중화민국 초기까지

이어진 금석파와 같은 맥락의 미학 운동을 펼쳤다.

「천발신참비」

「천발신참비」는 삼국의 오나라 천새天璽 원년(276)에 세워졌다. 264년에 제위를 계승한 손호孫皓가 우매하고 잔인하고 포악하여 정국이 갈수록 험악해졌다. 후에 연호를 '천새'로 바꾸고 민심의 안정을 위해 하늘에서 신선의 예언이 내렸다는 소문을 지어내고 오나라의 길조라 하여 '천강신참비문'을 비석에 새겨 세웠다. 황상皇象이 글씨를 썼다고 전해진다. 비석에 글을 쓴 사람은 예서의 필법으로 전서를 썼으며, 기필 지점은 극히 방정하고 묵직하다. 필획을 전환하는 곳은 바깥쪽이 네모지고 안쪽이 둥글다. 모서리가 뚜렷한 자형에 위엄과 중후한 힘이 드러나 있다. 캉유웨이는 「천발신참비」가 "기이한 위엄으로 세상을 놀라게 한다"고 감탄했다. 송나라 황백사黃伯思도 "오나라 때에는 「천발신참비」가 있었으며 전서 같기도 하고 예서 같기도 하며 필세가 웅대하다"고 했다.

『광예주쌍집』

『서경』이라 불리기도 하는『광예주쌍집』은 청말 캉유웨이의 작품이다. 원래 바오스천이『예주쌍집藝舟雙楫』을 저술했는데, 상반부에 고문 서예를 논하고(논문論文) 하반부에 서예 기교를 논했다(논서論書). 캉유웨이가 이야기한 '광廣'은 논서論書 부분에 있다. 책은 총 6권이

며, 1권과 2권은 서체의 원류에 대해 이야기하고 있으며, 3~4권은 비석에 대한 평론, 5권과 6권은 용필의 기교와 서학書學의 경험을 다루고 있어 서예 예술의 거의 모든 부분에 대한 논술과 평가를 담고 있다.

바오스천의 『예주쌍집』은 비를 숭상하고 첩을 억누르는 논조이며, 캉유웨이의 『광예주쌍집』은 두루 논거를 인용해 비학 이론을 집대성하여 당시 서학을 가장 전면적이고 체계적으로 다루고 있다.

북비北碑와 남첩南帖

서법을 논하는 경우에도 관습적으로 비학과 북조北朝를 연관 지어 '북비'라 한다. 이에 이왕二王을 중심으로 한 첩학은 자연스럽게 남조 문인들 사이에서 유행한 '남첩'으로 여겨지고 있다.

북비와 남첩이란 표현과 논법은 답습한 지 오래되어 모두 익숙하게 받아들이고 있지만, 사실은 너무 대략적이고 개괄적인 분류라서 많은 오해를 낳을 수 있다.

'비碑'의 원시적 의미를 따져보면, 역시 비석에 칼로 새긴 글자를 의미한다. 이렇게 비석에 새긴 글자는 처음에는 붓으로 쓰였으나 일단 조각을 하는 장인의 손에 넘겨지면 장인의 조각 기법이 개입돼 원래 붓으로 쓴 필획의 미적 감각이 변형될 수밖에 없었다.

북조의 유명한 「장맹용비張猛龍碑」와 「용문이십품龍門二十品」을 보면

붓으로 쉽게 쓸 수 없는 필획이 허다한데, 이는 장인이 조각칼로 글을 새겨 넣는 과정에서 민첩하고 명쾌하며 강직함이 드러나는 기법을 사용한 것이 분명하다. 「용문이십품」은 대체로 제사를 지내는 고분이나 불상佛像에 관한 역사적인 사실을 새겨 넣은 것으로, 대부분 사회 하층민이 제작해서 문화적인 수준이 그리 높지 않으며 항상 유명한 서예가가 글을 쓴 것도 아니었다. 따라서 조각을 책임진 석공도 자신의 뜻에 맞게 글씨체를 바꿀 수 있었고, 심지어 원래 붓으로 쓴 글자의 모양도 바꿀 기회도 많아졌다. 이런 과정에서 간혹 오자가 발생하긴 했지만 문인들의 서예와는 완전히 다른 서예 미학이 탄생했다. 석공들이 무심코 하던 조각 방식은 서예의 농염함을 제어하고자 하는 후대 문인들에게 소박한 민간 서예로부터 영감을 얻게 했다.

따라서 비와 첩의 문제는 단순히 북조 서도書道와 남조 서풍書風의 차이만은 아닐 것이다.

청나라 금석파가 극찬한 두 비문 「찬보자」와 「찬용안」은 진나라 시대의 서예에 속하며 그 비석은 북쪽 지방이 아닌 윈난에 위치하고 있으므로 일괄적으로 북비로 간주하는 것은 편파적이다.

1965년 난징에서 출토된 「왕흥지부부묘지王興之夫婦墓志」와 「왕민지묘지王閩之墓志」 석각은 동진東晉의 함강咸康 연간에서 영화永和 연간에 조각되었는데, 영화 9년(353)은 바로 왕희지가 「난정집서」를 창작한 해였다.

왕흥지와 왕민지도 남쪽으로 온 왕씨 문중의 엘리트 문인이었으나 묘지墓誌 석비의 글씨체로 보면 「난정집서」와 전혀 달라서 왕희지의

한자 서예의 미

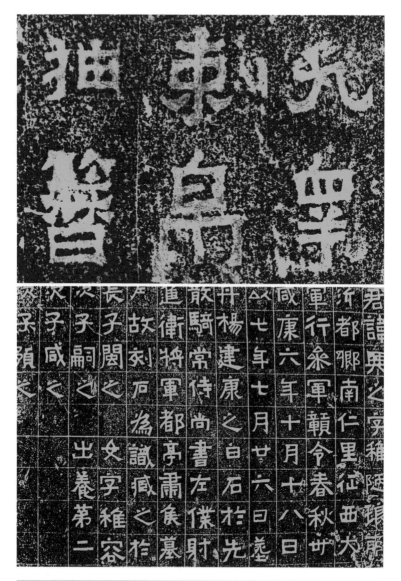

남조 석각 「찬보자」 탁본 일부

이 석비의 정식 명칭은 「진고진위장군건녕태수찬부군묘晉故振威將軍建寧太守爨府君墓」로, 비문에 찬보자의 생애가 기록되어 있다.(원래 석비는 취징曲靖 제1중학 찬헌찬비정爨軒爨碑亭에 소재)

「왕흥지부부묘지」탁본 일부(원래 석비는 난징시 문물보관위원회 소장)

이 두 비석의 서체는 예서도 아니고 해서도 아닌 것이, 네모반듯하고 고졸하다. 언뜻 보기에 졸렬해 보이지만 실은 정교하며 긴술힘과 깅긴한 기세가 있다.

서풍과 거리가 있으며, 남첩의 어떤 글씨체와도 유사하지 않다.

남방에서 출토된 왕씨 집안의 묘비는 극심한 학술적 논쟁을 불러 일으켰다. 당시 중국 고대사의 권위자였던 궈모뤄郭沫若는 이러한 상황에 근거해 「난정집서」를 부정하는 글을 발표함으로써 천하제일행서인 「난정집서」의 내용이나 글자 모두 위조된 것임을 인정했다.

궈모뤄의 견해는 세상을 깜짝 놀라게 했지만 동시대 작품인 「왕흥지부부묘지」와 「난정집서」를 나란히 놓고 비교해보면 확실히 이 둘은 서로 다른 글씨체와 서풍을 드러내고 있다. 「왕흥지부부묘지」의 서법은 남첩과 다를 뿐만 아니라 오히려 북비에 더 가깝다. 네모반듯한 자체字體는 부분적으로 한나라 예서체의 풍격을 유지하고 있으나 이미 해서체로 넘어가고 있어 서체가 소박하고 강건하며, 점과 뻐침의 필법에 글자를 새기는 장인의 도법刀法이 개입된 흔적이 선명하다.

「왕희지부부묘지」의 서법은 어느 정도 왕희지 「난정집서」의 존재를 부정할 수는 없으나 오히려 같은 시대, 같은 지역, 심지어 한 가문의 서도의 표현이 이처럼 달랐던 이유가 무엇인지 생각하게 만든다.

종이와 비단의 사용

앞서 한나라 때 예서의 가로획은 죽간과 목간의 재질과 관련이 있다고 서술했다. 죽간의 수직결 섬유질에 저항하여 가로획을 긋는 운필에 힘을 더하다보니 예서체의 아름다운 파책이 형성되었다.

한자 서예의 미

종이의 출현과 보편적인 사용은 위·진 시대 이후 문인들 서예의 표일飄逸과 흐름에 영향
을 주었다. 사진은 수공 제지의 한 과정이다.

삼국 시대와 위·진 시대는 글쓰기 재료가 죽간에서 종이와 비단으로 옮겨가는 중요한 과도기였다. 뤄란樓欄에서 출토된 위·진 시대 문물 중에는 죽간과 목간도 있지만 종이 문서가 많은 것으로 보아, 이미 종이와 비단이 전 단계의 투박하고 육중한 죽간과 목간을 대신하고 있음을 알 수 있다. 이는 종이와 비단이 한나라 서예의 새로운 매개체가 되기 시작했으며 동시에 한자 서예의 새로운 주류로 자리를 굳혔음을 입증한다.

붓·먹·종이·벼루는 문방사보文房四寶라 불리지만 한나라 시대에는 이 조합이 성립될 수 없었다. 한나라 때에는 줄곧 죽간이 주된 재료였으며 종이 사용은 극히 적었기 때문이다.

한자와 1700여 년에 달하는 관계를 맺어온 붓·먹·종이·벼루가 가장 결정적이었던 시기는 위·진 시대로, 왕희지가 바로 종이와 비단이 서예 재료로서 성숙기에 접어든 시기를 대표하는 인물이다.

일본 류코쿠龍谷대학 도서관에 소장되어 있는 뤄란樓蘭의 진晉나라 사람 이백李栢이 종이에 쓴 편지는 전해지는 왕희지의 서첩과 비교할 만한 가치가 있다. 시안西安 변경에서 출토된 이 서예의 풍격은 아이러니하게도 남방의 왕희지 서법과 비슷할 뿐만 아니라 문체에서 글씨체까지 왕희지의 「이모첩姨母帖」을 떠올리게 한다.

따라서 위·진 시대 서첩의 핵심은 역시 종이와 비단의 대량 사용이다. 종이와 비단처럼 얇고 섬세한 재질에 붓으로 글을 쓸 때는 필획에 따른 선의 운동, 흐름, 속도의 표현이 확장되기 때문이다. 한자는 종이와 비단에 글을 쓰는 진晉나라 문인들에 의해 유동流動하고

한자 서예의 미

비상하고 은근해지다가 행서 같기도 하고 초서 같기도 한, 자연스러우면서 기품 있고 참신한 행초 미학이 창조되었다.

같은 시기 민간의 묘지와 석각은 문인 행초의 영향을 바로 받지 못했다. 설혹 왕희지나 왕민지와 같은 남방 문인의 가족 묘지라 할지라도 돌 위에 새기는 글

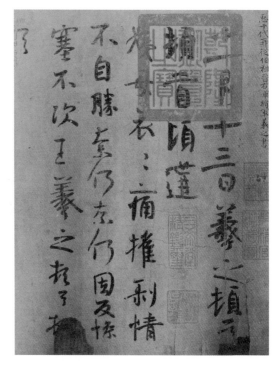

왕희지의 「이모첩」. 고졸한 예서체로 쓰였으며 진심으로 감정의 흐름을 담고 있다.(랴오닝성박물관 소장)

자체를 그대로 써야 했기 때문에 '첩'에서 사용한 행초의 서풍은 사용되지 않았다. 확실히 '첩帖'은 본래 종이나 비단에 쓴 문인들의 문체와 글자체를 의미하는 것이다.

비는 석각이고 첩은 종이와 비단이라는 원재료의 관점으로 돌아보면, 한자 서예 역사에 논란이 끊이지 않았던 비학과 첩학은 다른 측면에서 해석될 수 있다.

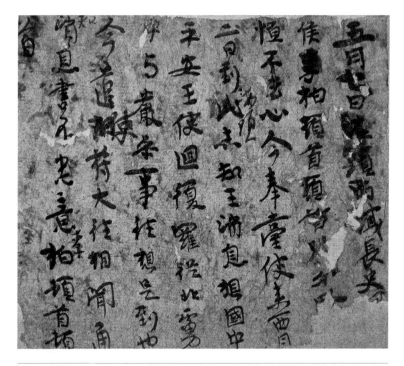

이백李柏이 쓴 글. 이백은 5대 16국 시대, 16국의 하나였던 전량前涼 사람으로, 서역장사西域長史라는 관직을 하사받아 뤄란으로 파견되었다. 이 서신은 그가 당시 카라사르 국왕 등에게 보내는 서신으로, 행서로 쓰였으나 예서의 취지가 남아 있다. 동진東晉의 북방 서예를 보여주는 믿을 만한 실제 자료이자 왕희지의 남방 서풍에 관한 시대적인 증거이기도 하다.(일본 류코쿠대학 소장)

평정푸正과 험절險絶

행초에서 광초狂草⊙로

이두유묵以頭濡墨은 몸의 율동으로 먹물을 묻히고 뿌리고 머무르는 방식으로 카타르시스를 표현함으로써 벼락 치는 듯한 무거움과 더불어 강과 바다에 맑은 빛이 머무는 고요함을 드러낸다. 장욱의 '광초'는 서예를 스승으로 여기지 않고 공손대랑의 검무를 스승으로 삼았다.

장초章草: 예서 속기速記의 풍격

한자의 기본적인 기능은 전달과 소통으로, 실용성이 먼저이고 아름다움은 그다음이다.

진秦나라와 한漢나라 시기에는 정자체인 전서체가 너무 복잡해서 실제로 글 쓰는 일에 종사하는 서리書吏들은 빠르게 기록하기 위해 글자의 곡선 획을 잘라내 가로획은 평평하게 긋고 세로획은 곧게 그어 각진 구조를 만들었다. 따라서 전서에 비해 예서는 일종의 간체簡體이자 속기체다.

⊙ 심하게 흘려 쓰는 초서.

한나라 때에 이르자 예서가 정체가 되었다. 공식적으로 비석에 글자를 새기거나 정책 강령을 선포하는 경우에 모두 예서를 사용했다.

그러나 직접 글을 쓰는 일을 담당하던 사람, 지금으로 치면 서기書記는 더 많은 일을 처리하기 위해 점차적으로 빨리 쓰는 속기법을 개발했다. 예서의 변천 과정에서 처음에는 이러한 속기체를 일컫는 명칭이 없었으나, 오랫동안 사용하는 과정에서 실용적 가치뿐만 아니라 아름다움을 추구하는 방향으로 발전하여 일종의 풍격이 형성되었고 서예가들에게 사랑을 받으면서 '장초章草'라는 이름을 얻었다.

'장초'라는 명칭의 유래에 대해서는 예로부터 많은 견해가 있었다. 사유史遊의 『급취장急就章』에서 비롯되었다는 설도 있고, 한나라 때 신하가 임금에게 시정 등을 아뢰는 글인 장주章奏의 문체에서 비롯되었다는 설도 있고, 또 한나라 장제章帝가 애호한 데서 비롯되었다는 설도 있고, '편篇'과 '장章'으로 나뉘는 장章에서 비롯되었다는 설도 있다.

장초에 예서의 파책이 남아 있긴 하지만 쓰는 속도가 매우 빠르기 때문에 수많은 양을 베껴 쓰는 과정에서 발전했음이 분명하다. 장초는 쉽게 알아볼 수 없기 때문에 한자를 처음 배우는 이에게는 어려울 수밖에 없다는 점에서 특정 분야에 통용되는 서법이라 생각된다.

장초의 글자와 글자는 서로 연결되지 않고 독립적이다. 즉 한 글자 내에서만 쓰는 속도를 빠르게 할 수 있을 뿐 아직 글자와 글자를 잇는 '행기行氣'까지 발전되지 않았다.

원래 하급관리인 서리書吏가 주도해온 한자 역사에서 위·진 시대에 식자층인 문인들이 개입하게 되면서 한자의 서예는 새로운 단계

한자 서예의 미

로 접어들었다. 이러한 문인들에게 한자 서예는 더 이상 베껴 쓰기가
아니라 내면과 품격을 표현하는 것이며, 실용적인 의미뿐 아니라 심
미적인 의미를 갖춘 것이었다.

「상란첩」(일본 궁내청宮內廳 소장)

義之頓首. 喪亂之極. 先墓再離荼毒, 追惟酷甚, 號慕摧絶, 痛貫心肝, 痛當奈何奈何. 雖即修
復, 未獲奔馳, 哀毒益深, 奈何奈何. 臨紙感哽, 不知何言. 義之頓首頓首.

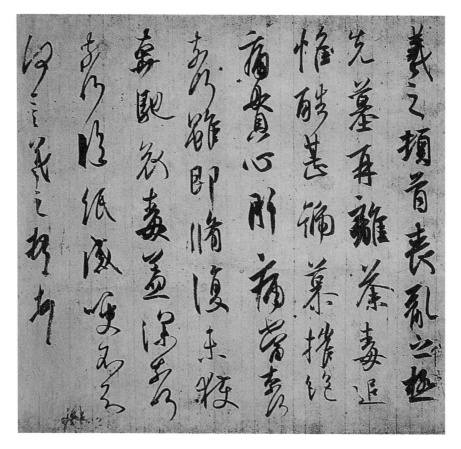

문인들의 심미적 정서가 흐르는 금초今草

왕희지는 바로 이 역사적인 전환 과정을 가장 대표하는 인물로, 한자의 실용적인 기능을 벗어나 심미적 가치를 크게 끌어올렸다. 그에게 주어진 '서성書聖'이라는 지위는 이러한 관점에서 해석되어야 한다.

왕희지뿐만이 아니다. 「만세통천첩萬歲通天帖」을 보면 당시 왕씨 일족이 뛰어난 서예가를 얼마나 많이 배출했는지 놀랄 수밖에 없다. 왕희지의 친필은 세상에 현존하지 않지만 그의 후배이자 삼희당三希堂

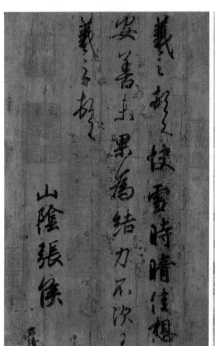
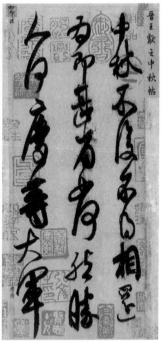

의 일원이었던 왕순王珣의 「백원첩伯遠帖」을 보면 역시 한 시대의 문인들이 일궈낸 서예의 아름다움에 눈이 번쩍 뜨인다.

왕희지의 「난정집서」 「하여첩何如帖」 「상란첩喪亂帖」은 모두 행서行書가 주를 이룬다. 행서는 여유로운 산책과 같다. 붓의 움직임이 유유자적하고 소탈하며, 급하지도 느리지도 않으며, 평온하고 여유롭다.

왕희지는 온화하고 점잖은 가운데 간혹 아픔, 슬픔, 우울함을 드러냈다. 「상란첩」에 나타난 '추유혹심追惟酷甚(돌이켜 생각해보면 망극함이 더욱 심하다)'과 '최절摧絶(마음이 몹시 아프다)'은 필획의 전환이 예리

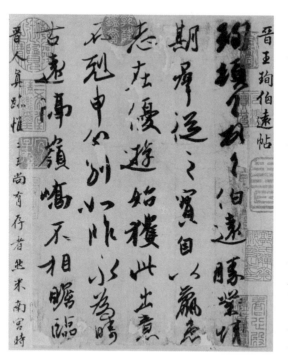

왕희지, 「쾌설시청첩」의 당대 모사본(베이징 고궁박물관 소장), 144쪽 왼쪽

왕헌지, 「중추첩」. 송나라 때 미불米芾이 모사한 것으로 여겨지고 있다. 일필휘지로 써 내려간 통쾌함을 느낄 수 있다.(베이징 고궁박물관 소장), 144쪽 오른쪽

왕순, 「백원첩」. '之'의 산단한 필획에는 역동성이 충만하며, 글자의 변화가 다채롭다.

한 칼날 같아서 조상의 무덤이 전란의 불길 속에 처참하게 유린당한 뼈저린 '상란'의 슬픔이 드러나 있다.

「상란첩」에는 '내하奈何(이 아픈 마음 어찌할까)'가 네 번 반복되고 있는데, 행서를 초서草書로 바꿈으로써 실용의 한자를 선의 율동으로, 마음의 리듬으로, 심미의 기호로 전환했다.

「상란첩」맨 마지막에는 "종이를 대하니 목이 메어 무슨 말을 해야 할지 모르겠다臨紙感哽, 不知何言"고 쓰여 있다. 목이 메어 울음은 나오지 않고 눈물 콧물을 쏟아내는 그는 더 이상 치우침 없이 온화하게 이성적 사고를 하던 평소의 왕희지가 아니었다.

왕희지 시대의 초서는 한나라 때 속기를 위해 만들어진 장초와 달리, 문인들의 심미적인 정서를 많이 담고 있어 당시에 '금초今草'라는 새 이름을 갖게 됐다. 금초는 속도만 강조하는 속필이 아닌, 획의 휘날림과 멈춤과 전환으로 글쓴이의 유쾌한 기분이나 좌절을 그려냄으로써 시각적 문자를 음악과 춤사위로 바꾼다.

왕희지의 「상우첩上虞帖」마지막 3행인 "아내의 남동생 중희重熙는 아침에 서쪽으로 떠나고 이별할 때 아무 말도 하지 않았다. 동진의 재상 사안謝安이 어디에 있는지도 모른다重熙旦便西, 與別不可言. 不知安所在"라는 문장은 연속된 행기行氣를 통해 서글프고 막막한 심정을 나타냈다. 이는 한자의 실용적인 기능에서 멀리 떠나 문자의 유일한 '식별' 임무를 전복시키고 성큼성큼 심미적 영역으로 향한 것이다.

이왕二王, 즉 왕희지와 왕희지의 아들인 왕헌지를 중심으로 한 위·진 문인들의 행초 서풍은 한자 예술에서 독특한 미학의 핵심을 이룬

한자 서예의 미

다. 당대에 심미적 방향을 확고히 완성한 덕분에 한자 예술은 더욱 대담한 미학적 표현으로 나아갔으며, 서예로 하여금 문자 본래의 '판별'과 '전달' 기능에서 벗어나 회화·음악·무용·철학과 동등한 심미적인 의미를 갖추게 했다.

진陳·수隋 시대에 이르자 지영智永은 위·진 문인들이 낳은 행초의

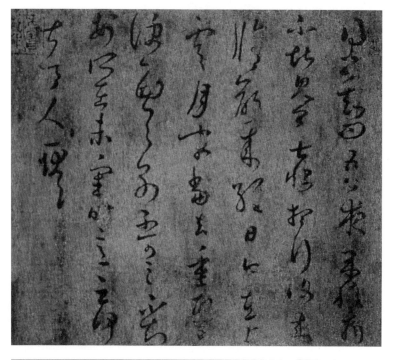

「상우첩」. 가늘고 청아한 금초의 걸작(상하이박물관 소장)
得書知問. 吾夜來腹痛, 不堪見卿, 甚恨. 想行復來, 脩齡來經日. 今在上虞, 月末當去. 重熙旦便西, 與別不可言, 不知安所在. 爲審時意云何, 甚令人耿耿.

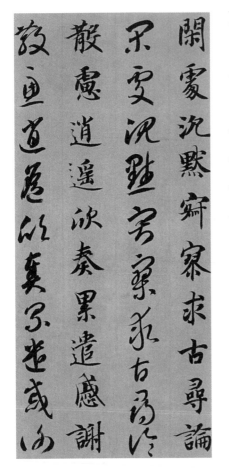

지영, 「진초천자문」의 일부. 옛사람들이 "품격이 생생하게 약동하고, 뛰어남이 신품神品에 가까워 천하 서예 중 제일이다"라고 칭찬했다.

풍격을 갈무리했다. 지영은 왕희지의 7대손으로, 현재 일본에 소장되어 있는 「진초천자문眞草千字文」은 마치 '이왕'의 서예 미학을 집대성한 모범적인 교과서라 할 수 있다.

지영의 교과서는 분명히 당나라 초부터 현종 즉위 (618~712)까지 약 100년에 해당하는 초당初唐 무렵에 힘을 발휘했다. 그 무렵의 유명한 서예가였던 구양순과 우세남은 모두 북비北碑에서 수나라의 정연함과 엄격함으로 기울었다. 당 태종은 특히 왕희지를 추앙하는 데 힘을 아끼지 않았는데, 북조北朝 서예의 긴장된 구조에 위·진 문인의 함축적이고 내성적인 완곡함이 융화되었다. 당 태종은 북조 정권의 계승자로서 대통일을 이룬 후 남조 서예 풍격에 대한 취향을 드러냈는데, 문화사적으

한자 서예의 미

로 볼 때 그는 개인적 관심을 떠나 새로운 국면을 여는 데 민감한 시야를 가졌다고 할 수 있다.

위·진 문인의 풍격의 '행'과 '초'는 대부분 온화하고 부드러우며, 치우침 없이 반듯한 범위 안에 머물러 있었다. 부드러움과 반듯함을 준수했기에 필치와 감정이 극단적인 험절險絶에 이르지 않았다.

삼희당三希堂

청나라 건륭제는 서예를 좋아하여 왕희지의 「쾌설시청첩快雪時晴帖」, 왕헌지의 「중추첩中秋帖」, 왕순의 「백원첩伯遠帖」을 보기 드문 보물로 여기고 양심전養心展 동난각東暖閣 안에 소장해두고 동난각 편액에 친히 '삼희당'이라고 써 넣었다. 또한 "천하무쌍 고금선대天下無雙古今鮮對" "용도천문 호와봉각龍跳天門虎臥鳳閣" 등의 미사여구로 칭송했다.

건륭 12년 이부상서 양시정梁詩正 등에게 명하여 집록내부輯錄內府에 소장된 위·진 시대부터 명나라 때까지 유명한 서예 작품 32권의 묵적을 모사하여 새기게 하고 제목을 『삼희당법첩三希堂法帖』이라 지었다. 원작은 베이징 베이하이北海공원 열고루閱古樓 벽에 진열되어 있으며, 탁본은 후세에 첩을 배우는 사람들에게 진귀한 보물로 추앙되어 널리 인기를 얻었다.

초당初唐 초서의 결정판: 손과정의 『서보書譜』

초당의 초서를 마무리한 인물은 손과정孫過庭이다. 그는 『서보書譜』에 음미할 만한 내용을 실었다.

자획의 모양을 배울 때는 다만 부드럽고 반듯한 평정을 추구해야 한다.
初學分佈, 但求平正
이미 부드럽고 반듯함을 알게 되었다면 험절함을 추구해야 한다.
既知平正, 務追險絕
험절에 능하게 되면 다시 부드럽고 반듯한 '평정'으로 되돌아간다.
既能險絕, 復歸平正

손과정이 말하는 '평정'과 '험절'은 미묘한 변증관계로 예술 창작과 관련된 모든 배움에 적용된다. 평정이 부족하면 '평범平庸'에 빠지고, 험절이 지나치면 '괴상함怪'을 짓는 것에 불과하다.
손과정은 다음과 같이 알맞은 말도 했다.

처음에는 미치지 못하고, 중간에는 지나치고, 후에는 두루 통하게 된다.
初謂未及, 中則過之, 後乃通會
그리 될 즈음에는 사람과 글씨가 함께 노련해진다.
通會之際, 人書俱老

한자 서예의 미

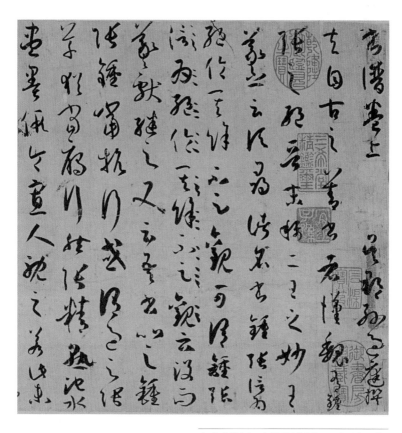

손과정, 『서보』의 일부(베이징 고궁박물관 소장)

손과정의 『서보』는 훌륭한 미학 논술이자 뛰어난 초서의 명작이다. 그는 먹의 농담濃淡과 건습乾濕 변화에 따른 우아한 필치, 느림과 빠름이 교차하는 필치로써 서예를 논하는 한편 초서 창작의 본질을 실천하여 독서의 사고와 시각의 심미를 한 작품에 병존시켰다.

손과정의 『서보』는 한자 미학에서 다가올 또 다른 절정인 '광초狂

草'의 출현을 예고하는 듯했다.

손과정은 당나라 측천무후則天武后 시대에 죽음을 맞았으므로 당현종의 태평성대인 개원성세開元盛世를 볼 수 없었고, 장욱張旭과 회소懷素 그리고 안진경顔眞卿을 직접 볼 수도 없었다.

그러나 『서보』는 위·진 시대 서예 미학의 비유인 현침懸針(내리긋는 획의 끝을 바늘끝처럼 뾰족하게 하는 필법), 수로垂露(내리긋는 획의 끝을 삐치지 않고 붓을 눌러서 그치는 필법), 분뢰奔雷(격렬한 천둥이 머리 위로 떨어지는 것 같은 점법), 추석墜石(무거운 돌이 떨어지는 것 같은 점법), 홍비鴻飛(기러기가 나는 듯한 필법), 수해獸駭(짐승이 뛰어가는 듯한 필법), 난무鸞舞(난새가 춤을 추듯 우아한 파책 필법), 사경蛇驚(놀란 뱀이 풀 속으로 뛰어 들어가는 듯한 파책 필법), 절안絕岸(해안을 깎아지른 듯한 낭떨어지와 같은 구획鈎劃 필법), 퇴봉頹峰(약간 기울어진 산봉우리 모양을 한 듯한 구획 필법) 등의 결정판으로, 손과정은 위·진 서예 풍격에 묶여 있던 초당初唐 시기에 완전히 새로운 창작 가능성을 예고했다.

"무겁기로는 첩첩이 쌓인 먹구름 같고, 가볍기로는 매미의 날개 같다重若崩雲, 輕如蟬翼"는 말이 있다. 문자의 기능적 속박에서 과감히 벗어나 개인적인 표현으로 나아간 손과정의 서예는 가벼움과 무거움이라는 추상적 감각에서 필법의 차원 변화를 깨닫도록 했다.

한자 서예의 미

광초狂草: 전顚과 광狂의 생명 품격

두보杜甫는 당대 무용의 명가인 공손대랑公孫大娘의 검무를 보고, 다음과 같이 유명한 구절을 썼다.

(검광이) 빠르고 빛나기는 후예後羿가 아홉 개의 태양을 쏘아 떨어뜨리는 것 같고, (춤추는 자태는) 씩씩하기가 하늘의 신이 용을 부려 비상하는 것 같네. (춤을) 시작하면 검세劍勢가 벼락 소리가 진노를 거두는 것 같고, 춤이 끝나면 조용하기가 강과 바다 물결이 반사하는 빛을 응집한 것 같네㸌如羿射九日落, 矯如群帝驂龍翔. 來如雷霆收震怒, 罷如江海凝清光.

춤추는 모습을 묘사하는 이 네 구절은 섬광 같은 속도와 폭발적인 움직임動, 거둬들일 때의 고요함靜을 묘사하고 있다. 공손대랑의 춤은 곧 장욱이 광초를 깨닫는 열쇠였다. 물론 장욱은 서예를 먼저 배웠지만 창작의 미학을 일깨워준 것은 춤이었다.

공손대랑이 추는 검무도 보고 장욱의 광초도 보았던 두보는 「음중팔선가飮中八仙歌」에서 장욱의 취한 모습을 다음과 같이 묘사했다.

장욱은 석 잔을 마셔야 초서를 쓰는데, 모자를 벗고 정수리를 드러낸 채 천자와 제후들 앞에서 종이 위에 붓을 휘두르면 구름이 흐르고 연기가 피어나는 듯했다張旭三杯草聖傳, 脫帽露頂王公前, 揮毫落紙如雲煙.

장욱이 글씨를 쓰는 모습을 묘사한 문장은 『신당서新唐書』「예문전藝文傳」의 것이 좀더 구체적이고 생동적이다.

(장욱은) 유달리 술을 좋아하여 크게 취하면 늘 소리를 지르며 미친 듯이 돌아다니다가, 이내 붓을 들거나 머리칼에 먹물을 적셔서 글씨를 쓴다. 술에서 깨어 자신이 쓴 작품을 보고는 다시는 이런 작품을 쓸 수 없으리라 여길 만큼 스스로 신기해했다嗜酒, 每大醉, 呼叫狂走, 乃下筆, 或以頭濡墨而書. 既醒, 自視以爲神, 不可復得也.

술은 광초의 촉매가 되어 당대의 서예를 이성에서 광기로, 평정에서 험절로, 조심스럽고 반듯한 사평팔온四平八穩의 규칙에서 배신과 전복으로 이끌었다.

장욱은 회소와 함께 '전장광소顚張狂素'라 불렸는데, 이때 '전'과 '광'은 그들의 서도이자 생명의 품격이며 당나라 미학이 개척한 시대의 풍격이었다.

두보가 시에서 "모자를 벗고 정수리를 드러냈다脫帽露頂"라고 한 것은 우연이 아닌 듯하다. 같은 시대의 시인 이신李欣이 쓴 시「장욱에게 바침贈張旭」에도 "장욱이 맨머리로 호상胡床(접이식 의자)에 기대어 오랫동안 소리 질렀다露頂據胡床, 長叫三五聲"라는 구절이 있다. '모자를 벗고 정수리를 드러냈다'는 것은 주로 장욱이 예의범절에 얽매이지 않고 동석한 벼슬아치들의 시선에 아랑곳하지 않았다는 의미로 해석되기도 하지만, 『신당서』에서 "이두유묵以頭濡墨", 즉 머리칼을 먹

　　　　　　　　　　　　　　　　한자 서예의 미

물에 적셨다고 구체적으로 묘사한 것으로 볼 때 장욱의 광초는 일반 서예의 틀에서 벗어나 오늘날의 즉흥적인 전위예술을 연상케 한다.

　세상에 전해지는 장욱의 작품은 그리 많지 않다. 유신瘐信과 사령 운謝靈運을 묘사한 「고시사수古詩四首」는 민첩하고 재빠르며 속도감이

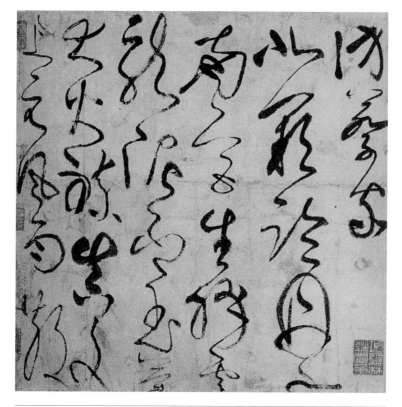

장욱, '고시 4수', 랴오닝성 박물관 소장.
오색 편지지에 초서로 쓴 4수의 고시古詩로, 재빠르게 휘갈겨 썼으며 괴팍하고 절험하다.
농담과 긴장, 장단이 교차된 서법을 사용해 역동성과 속도감을 보이고 있다.(원문: 龍泥印玉簡, 大火練真文, 上元風雨散.)

매우 강하다. 각본刻本으로 전해지는 「두통첩肚痛帖」에서 '두통' 두 글자를 보면 날카로운 가는 선에서 먹이 웅어리진 듯 침체되는 낙차가 크고, 빠르게 쓰다가 멈추는 붓놀림으로 들쭉날쭉한 자유로움을 드러내고 있다.

장욱이 정말 머리칼을 먹물에 적셔서 글을 썼다면 그 행위는 단순히 술에 취해 사람들을 놀라게 한 것이라기보다 모든 이의 구속을 해방시켜주는 아주 벗어던지는 통쾌한 즉흥이었을 것이다. 그는 먹물을 묻히고 뿌리고 머무르는 율동적인 몸동작으로 카타르시스를 표현함으로써 천둥치는 듯한 폭발적 힘과 더불어 강과 바다 위에 맑은 빛이 어리는 고요함을 드러낸다. 장욱의 '광초'는 서예를 스승으로 여기지 않고 공손대랑의 검무를 스승으로 삼아 서예 미학에 신체 율동을 포함시켰다.

오늘날 당나라의 광초는 거의 찾아볼 수 없고, 사원의 집 벽 또는 왕족이나 귀족의 병풍에 통쾌한 이두유묵의 글씨가 남아 있다. 그 얼룩덜룩한 묵적은 1960년대에 이브 클랭Yve Klein이 신체 율동으로 캔버스 위에 파란색 물감을 남긴 작품 행위를 떠올리게 한다. 현장의 즉흥성이 적으면 이러한 작품들을 이해하고 소장하는 의미도 줄어들 것이다.

그들의 전과 광은 가볍고 얇은 종이와 비단에 남아 머물지 못했고, '전장광소顚張狂素'는 오랜 전설이 되었다. 그들이 남긴 묵적은 세월의 흐름에 따라 허물어진 담벼락에 희미하여 얼룩져 있거나 폐허 속의 먼지로 사라져 후대 사람들의 추측과 동경을 자아낸다.

한자 서예의 미

오늘날 당나라 해서체를 대표하는 인물로 인정받는 안진경의 필체는 깔끔하고 대범하지만 그는 자신보다 나이 많은 장욱에게 서예에 관한 가르침을 청했다. 비석에 새긴 「배장군시裴將軍詩」를 보면 안진경과 장욱의 계승 관계를 볼 수 있다. 이들의 '광초'를 보면 굳이 해서와 행서를 가리지 않고 마치 교향시와 같이 여러 서체를 넘나들고 있다.

회소 또한 안진경에게 서예에 관해 도움을 청했다. 당나라 광초가 장욱에서 안진경으로, 안진경에서 회소로 명맥을 이으면서 해서의 모범인 안진경체가 어우러져 전승되는 것, 그것이 바로 손과정이 말하는 '평정'과 '험절'의 상호 견제의 미학 아닐까.

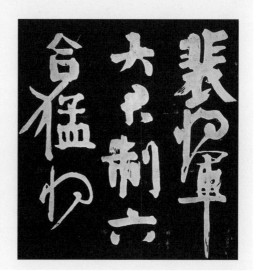

「배장군시裴將軍詩」
세칭 이백의 시, 배민의 검무, 장욱의 초서는 당나라의 '삼절三絶'이다. 「배장군시」는 안진경이 쓴 것으로 전해지며 현재 묵적본(베이징 고궁박물관 소장)과 각본(저장성박물관, 충의당첩 소

장)이 전해지고 있다. 묵적본과 각본은 내용은 같지만 서법의 필세는 차이가 크다. 대부분의 평론가들은 묵적본을 진적이 아니라고 판단하는 반면 충의당 각본은 해서와 행서, 초서 모두 안진경의 서풍과 비슷하다는 점에서 서예가들에게 인정받고 있다. 이 첩이 특이한 점은 해서와 행서, 초서가 섞여 있다는 것이며 글자의 행간 및 자간의 변화도 제멋대로다. 첫 세 글자 '배장군'에서 '裵'는 해서, '將'은 초서, '軍'은 행서다. 안진경은 이 첩에서 무술 동작을 표현하고 있는데, 때로는 격앙되고 때로는 정지하고 있다. 기세가 넘치고 고졸하며 중후함을 갖춘 서예 걸작이다.

한자 서예의 미

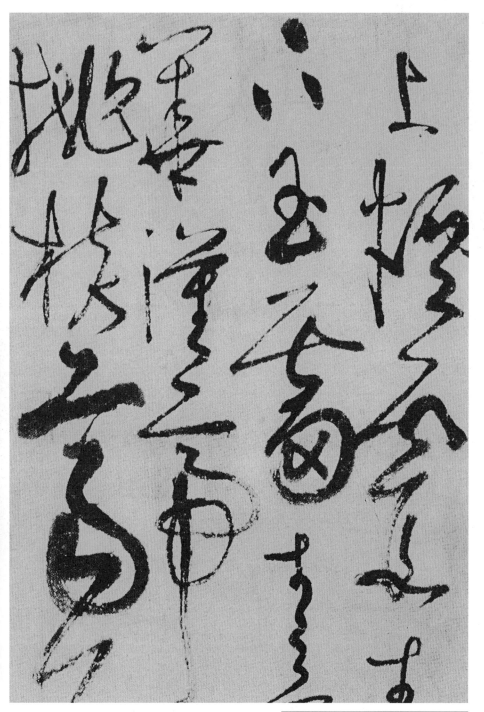

장우의 '고시 4수'에 나타난 필획의 아름다움.

한 방울의 이슬, 휘어진 나뭇가지와 잎, 이는 모두 대자연 현상과 통하는 서예의 표현 가능성이다.

당나라 해서唐楷

안진경의 해서가 구양순에게 계승된 후, 해서는 천 년 동안 중국인의 삶에서 가장 광범위하고 보편적인 시각 예술이 되었다. 우리는 서예를 배웠을 뿐 아니라 간접적으로 안진경의 서체가 표방하는 당당함과 열린 마음 그리고 중후함과 포용력도 배울 수 있었다.

당나라 해서는 앞선 한나라 예서를 대신하여 천 년 넘는 세월을 이어오면서 한자 서체의 새로운 모범이 되었으며, 서예에 입문하는 아이들이 가장 보편적으로 익히는 기본기가 되었다.

「구성궁九成宮」, 구양순 해서의 모범

당나라 초기 구양순은 해서의 본보기를 세운 최초의 인물 중 한 명으로, 그의 「화도사비化度寺碑」「구성궁예천명九城宮醴泉銘」은 가로획과 세로획이 반듯하고 구조가 엄밀하여 북조 비석에 새겨진 한자 필획의 강인함과 엄준함을 계승하면서, 남조 문인의 부드럽고 완곡한

필획 기법을 결합하여 당해唐楷, 즉 당나라 해서라는 새로운 서체를 이루었다. 당나라 초기의 한자에서 구양순의 서체는 완전히 새로운 전범을 대표한다고 할 수 있다.

구양순은 남조南朝의 진陳나라에서 수나라와 당나라의 통일을 겪었으며, 구양순보다 한 살 어린 우세남도 마찬가지였다. 당나라가 천하를 통일하여 남북조 시대를 끝낸 후 당나라 초기의 서예가들은 주로 남조에서 두각을 드러냈는데, 이는 당 태종이 남조 왕희지의 작품을 좋아한 사실과 연관 지어 살펴볼 수 있다.

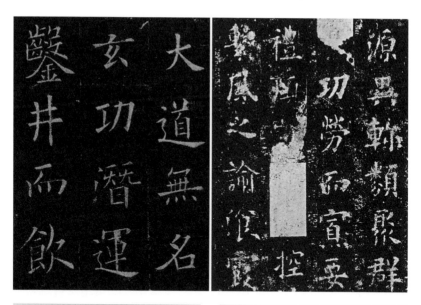

「구성궁예천명」의 일부(원래 석비는 산시陝西 린유麟遊현 톈타이天臺산에 있음) 「화도사비」와 함께 구양순 만년의 역작으로 여겨지고 있다.

「화도사비化度寺碑」의 일부(원래 석비는 부러져 훼손됨)

북방 정권을 대표하는 당 태종은 문화적으로, 특히 서예 미학에서 남쪽의 서체를 숭상했지만 북쪽과 남쪽의 서풍인 강직과 완곡 사이에서 융합의 가능성을 찾았다는 점에서 그는 새로운 서체의 탄생을 촉진시킨 강력한 추진자였다.

해서의 '해楷'는 원래 모범, 본보기라는 뜻으로, 구양순의 「구성궁」은 해서 모범 중의 모범이다. 집집마다 글씨를 처음 익히는 아이들은 대부분 「구성궁」을 통해 한자 구조의 규칙을 배우고 가로획과 세로획을 반듯하게 쓰는 방법을 배웠다.

청나라 때 옹방강翁方綱은 「구성궁」이야말로 "서예의 각 유파 및 만백성의 글씨체나 운필법 등의 규칙과 수칙에서 절정에 이르렀다"(『복초제문집復初齊文集』)고 찬양했다.

「구성궁」은 1000여 년의 역사에서 아동의 글자 연습과 서예를 통해 구양순 글씨체의 엄격한 규칙과 수칙을 불후의 모범으로 세웠다. 이는 서체의 본보기이기도 했으며 또한 사람의 본보기이기도 했다.

'구성궁'은 원래 수 문제文帝 양견楊堅이 더위를 피하기 위해 행차하던 인수궁仁壽宮 이름으로, 당 태종이 새롭게 보수했다. 산이 아홉 개가 있다 하여 궁궐 이름을 '구성九成'이라 지었다. 이곳에서 감천甘泉이 발견되었는데 샘물 맛이 술처럼 감미롭다 하여 태종은 '예천醴泉'이라 부르기도 했다. 궁궐 수리가 완성되자 태종은 승상 위징魏徵에게 명하여 구성궁을 재건한 기념문을 짓게 했는데, 구양순이 돌비에 기념문을 쓰고 장인이 비문을 새긴 것이 바로 훗날 천여 년의 서예 역사에 영향을 끼친 「구성궁예천명」이다. 당시 구양순은 74세의 고령

으로, 「구성궁」의 반듯한 가로획과 세로획의 서체는 마치 당나라 개국의 새로운 문화적 이상을 보여주는 듯하다.

많은 사람들은 「구성궁」으로 첫 서예 연습을 하던 기억을 간직하고 있다. 어린 시절 내가 붓글씨를 연습할 때 선배로부터 "10년 동안 「구성궁」을 쓰면 자연스럽게 서예의 기초가 생긴다"는 말을 듣곤 했다. 이와 같은 교육 방식에 동의하지는 않지만, 가로획 세로획을 반듯하게 쓰는 기본기의 관점에서 볼 때 절대 이성에 바탕을 둔 구양순체는 당 해서의 전형에 세워진 원칙임을 부정할 수 없다.

구양순의 묵적: 「복상」 「몽전」 「장한」

「화도사비化度寺碑」와 「구성궁」 같은 석각 비첩이 널리 알려진 탓에 구양순의 또 다른 행서 묵적본인 「복상卜商」 「몽전夢奠」 「장한張翰」이 간과되는 경향이 있다.

구양순의 「복상첩」과 「장한첩」은 베이징 고궁박물관에, 「몽전첩」은 랴오닝성박물관에 소장되어 있으며, 그의 「천자문」은 랴오닝성박물관에 소장되어 있다. 전해지는 당나라 서예가의 글씨 가운데 구양순의 필사본은 적은 편이 아니어서 그가 손수 쓴 행서 묵적과 석비의 탁본 간의 차이를 검증해볼 수 있다.

일반적으로 석공 장인에 의해 돌에 새겨진 글씨체는 붓글씨로 쓴 것보다 경직된 편이다. 그러나 구양순의 비문 탁본과 손으로 쓴 묵

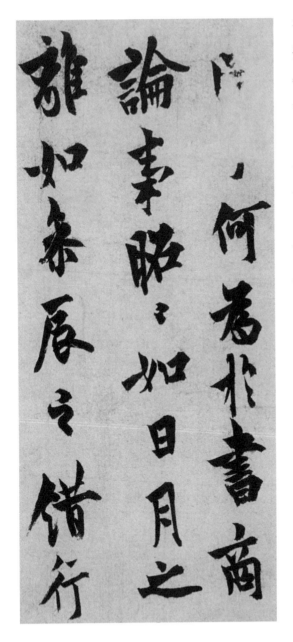

적을 비교해보면 뜻밖에도 손으로 쓴 붓글씨가 더 딱딱해 보인다.

「복상첩」에 담긴 많은 글자(예를 들어 '착錯'이나 '행行')는 첫 획과 마지막 획이 칼로 자른 듯 단호한 모양으로, 남조 문인들의 행서에 보이는 유순함보다는 오히려 북비의 날카롭고 예

「복상첩」의 일부. 청나라 오승吳升은 「복상첩」에 대해 "필력에 힘이 있고 묵색에 윤기가 있다筆力俏勁墨氣鮮潤"라고 여덟 자로 묘사했다.

한자 서예의 미

리함이 두드러진다.

원나라 서예가 곽천석郭天錫은 구양순의 「몽전첩」에 대해 경勁, 험險, 각刻, 려厲 네 글자로 표현했다. '경'과 '험'은 글씨의 선이 고아하고 힘이 있으며 신중한 것이고, '각'과 '려'는 웅장함과 엄숙함을 지니는 서예의 풍격이다.

구양순 서예의 엄격한 법도에 나타난 규칙과 방식은 한 치의 빈틈도 없는 이성을 토대로 한 것이다. 엄격한 중앙선, 필획의 시작과 끝맺음, 엄격한 가로획과 세로획, 이와 같은 절대적인 엄격한 선의 구조는 어디에서 나온 것일까 하는 호기심을 자아낸다.

구양순의 삶을 살펴보면 그는 남북조 시대 진陳나라 사대부 집안 출신이며 부친과 조부 모두 입신출세한 인물로, 산양군공山陽郡公에 봉해져 관직을 세습했다. 구양순이 청소년 시기였던 선제宣帝 때 정쟁에 휘말리게 된 부친이 군사를 일으켜 반란을 꾀했으나 실패했다. 집안이 패망하고 많은 사람이 죽음을 맞는 와중에 다행히도 구양순은 살아남았다.

가족이 몰살을 당한 이후 구양순은 고생을 견디며 살았다. 진나라가 망하고 수나라가 세워지자 31세의 나이에 태상박사太常博士로 임명되었다. 얼마 지나지 않아 수나라가 멸망하자 구양순은 저항하지 않고 당나라 태자 이건성李建成의 저택에서 일했다. 그 후 이세민李世民이 태자 이건성을 살해하고 제위를 차지하자 만년의 구양순은 이세민의 어전에서 서예가로서 조서를 받들고 글을 썼다.

여러 차례의 가혹하고 위험한 정변과 왕조 교체에도 살아남은 구

「몽염첩」의 일부. 구양순체 행서에서 이 첩의 고상한 운치가 가장 왕희지에 근접해 있다. 원나라 곽천석은 "필획은 날카롭고 예리하며 장엄한 모습이 마치 무기고의 창과 같다. 필획의 변화와 전환은 왕희지와 왕헌지의 풍격을 드러냈다"고 칭송했다.

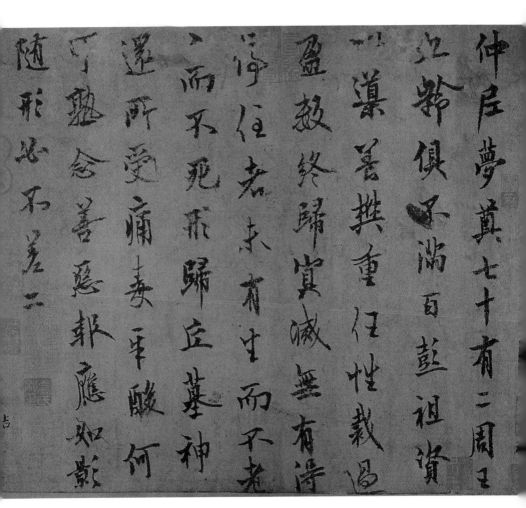

양순의 글씨는 언제나 긴장감과 신중함을 드러내고 있다. 그의 필획에 나타난 '경'과 '험'은 마치 살얼음판을 걷는 듯 전전긍긍함이며, 서체의 풍격에 나타난 '각'과 '려' 역시 한시도 긴장을 풀지 않는 조심스러움이자 빈틈없는 규칙이다.

구양순의 묵적에는 붓의 기세에서 팽팽하게 조이는 장력을 느낄 수 있다. 그가 쓴 모든 글자는 처음부터 끝까지 필봉을 함부로 휘두른 글자가 없는데, 모든 글자의 붓끝은 바깥쪽이 아닌 안쪽을 향해 끝맺음을 하고 있다. 언뜻 보면 글씨체가 소탈해 보이지만 자세히 살펴보면 필획마다 선이 제어되고 있으며, 왕희지 글씨체에서 볼 수 있는 자유분방함이나 편안하고 고요함이 없다.

획마다 엄격함과 규칙을 추구하는 구양순체는 자기 삶의 경험에서 비롯된 것이기도 하지만, 다른 한편으로는 해서를 초당의 서풍으로 세우려는 의도에서 탄생한 것이기도 하다.

모범이자 규범의 지위를 얻은 해서체는 기념비에 새겨져 세세토록 유전되기 때문에 조금도 방심할 수 없었다. 초당의 서예가인 우세남이나 저수량의 해서 역시 모범을 세웠다는 의의를 지니지만 특히 구양순의 해서는 모범 중의 모범이다. 구양순의 글씨체는 세밀함과 엄밀함 등 엄격한 기본기를 사용했으므로 1000년이 넘도록 서예를 배우는 아이들을 엄격한 해서체의 세계로 입문케 했다.

구양순의 「복상」 「몽전」 「장한」 그리고 「천자문」은 해서의 풍격을 행서에 도입한 것으로, 글자와 글자 사이, 획과 획 사이에 필세가 서로 연결되어 있으면서도 각각 제어되고 있어, 진晉나라 사람들의 행

서처럼 의도적으로 깔끔함을 추구하지 않는 태연자약의 태도와는 완전히 다르다.

서예사에 많이 쓰이는 말 중에 '당인상법唐人尙法'이 있다. 이때 '법'이라는 글자는 '법도'나 '구조' 등으로 해석될 수도 있으며 '기본기'의 엄격함으로 이해될 수도 있다.

'당인상법'을 입증하는 가장 좋은 사례가 바로 구양순이다. 구양순의 「구성궁」과 같은 해서체 서예 작품뿐만 아니라 그 밖의 행서본 서첩에서도 충분히 확인할 수 있다.

초당 때 한 점 한 점 흘리지 않고 또박또박 쓰는 '정해正楷'는 같은 시기에 문학 영역에서 발전하고 성숙한 '율시律詩'와 흡사하다. 해서는 필획 간 모범적 구조를 만들었고 율시는 음운의 평측平仄 간 규칙을 만들었다. 모두 대변혁의 시대에 오래도록 영향을 미치는 불후의 전범을 세웠다.

구양순 일화 탐구

구양순이 북비와 이왕二王의 서예에 얼마나 매혹되어 있었는지를 보여주는 일화가 있다.

어느 날 구양순이 말을 타고 외출을 했는데 우연히 길가에서 진晉나라 때 서예가 색정索靖이 쓴 석비를 보았다. 그는 석비를 한참을 들여다본 뒤 그곳을 떠났다. 몇 리를 갔으나 참지 못하고 되돌아와 석비를 감상했으며, 피로해지면 자리를 깔고 앉아 이리저리 살펴보았다. 결

한자 서예의 미

국 그는 사흘이 지나서야 자리를 떠났다.

또 어느 날 구양순은 「지귀도指歸圖」에 정신을 집중해 연구하고 있는데 서동書童이 만두와 대파된장을 가져왔다. 배가 고파지자 구양순은 만두를 먹었는데 대파된장은 조금도 줄어들지 않고 벼루에 있던 먹물이 사라지고 없었으며, 자신의 입 주변에는 먹물이 잔뜩 묻어 있었다. 구양순은 키가 작았지만 그의 힘 있는 서법은 온 천하에 이름을 떨쳤다. 고구려에서는 특별히 사자를 장안長安에 파견하여 구양순의 묵적을 구했다. 당나라 태종 이세민은 이를 두고 "구양순의 명성이 드높아 멀리 오랑캐조차도 그를 알고 있구나. 구양순의 필적을 보면 오랑캐들은 그를 체구가 크고 훤칠한 사람으로 오해할 것이다"라고 했다.

'정해'에서 '광초'까지

해서는 엄격한 규칙을 확립했으나 규칙에 대한 반역이 잠재되어 있었다. 당나라 때 장욱에서 안진경과 회소에 이르기까지 모두 광초와 해서체가 서로 영향을 주고받는 과정이 이를 말해준다.

흔히 사람들은 장욱의 '전'과 회소의 '광'을 일컬어 '전장광소'라고 하는데, 이는 성당盛唐(현종玄宗 개원으로부터 대종代宗 영태永泰까지 약 50년간, 713~765)에서 중당中唐(대종 대력大曆으로부터 경종敬宗 보력寶曆까지 약 60년간, 766~820)에 이르는 동안 서예 미학이 '정해'를 배반하는 일종의 운동이다.

그러나 안진경이 장욱에게 가르침을 받았고 회소가 안진경에게 가르침을 받았다는 것은 서예사에 널리 알려져 있는 사실이다. '전장광소'의 광초 미학 사이에서, 당나라 해서의 또 다른 최고봉이자 대표주자였던 안진경이 광초 미학의 탄생에 중요한 가교 역할을 했다는 게 믿기지 않는다.

초당 구양순의 해서와 중당 안진경의 해서를 비교해보면, 중후하고 넓고 큰 안진경의 해서체는 구양순 해서체의 엄중함과 상당히 다르다. 구양순 해서체의 특징인 경초, 험준, 각려 또한 안진경 해서체의 넓고 평평한 필획 구조와 서도로 전환되었음을 쉽게 발견할 수 있다.

다만「다보탑多寶塔」「마고선단기麻姑仙檀記」와 같은 돌비에 새긴 안진경의 서체를 보면 그 차이를 쉽게 느낄 수 없을 것이다. 서예가가 손으로 쓴 필사본이야말로 가장 좋은 증거일 수 있다.

구양순의「복상」「몽전」「장한」은 모두 붓을 칼처럼 써서 필세가 칼자국과 같고 기법의 규칙이 엄격하기 때문에 비록 이 세 작품이 행서로 불리긴 하지만 실제로는 '정해正楷'의 엄정함을 드러내고 있다.

오늘날 전해지는 안진경의「유중사첩劉中使帖」「배장군시」「쟁좌위첩爭座位帖」「제질문고祭侄文稿」 등의 필사본은 구양순의 행서체와 다르다. 행서는 '정취의 경지는 기법 및 글씨체를 초월한다'는 특징의 소탈함과 자유로움 그리고 변화를 발전시켰을 뿐만 아니라 심지어 광초를 행서에 도입함으로써 방종함과 자유분방함에서 '전장광소'와 막상막하를 이루었다.

안진경의 필사본 중에서 그의 특징적인 행서체 기법이 가장 믿을

한자 서예의 미

만하고 가장 훌륭하게 표현된 작품은 50세에 쓴 「제질문고」다. 「제질문고」는 '천하 제이행서'로 인정받는 명작으로 해서와 행서, 초서가 서로 뒤엉켜 변화무쌍하다. 편하게 붓을 댄 부분은 연기처럼 가볍고, 힘주어 쓴 부분은 산처럼 무거우며, 동적이고도 정적인 신묘함이 마치 한 편의 완벽한 교향곡과 같다. 처음에는 구성이 없는 것처럼 보이지만 전체적인 구도를 염두에 둔 것으로, 엄격한 규칙을 유지하는 초당보다 훨씬 변화가 많다. 안진경의 「제질문고」에는 광초와 정해의 어우러짐이 가장 잘 나타나 있다.

「정좌위첩」의 일부. 청나라 완적은 이 첩의 필세에 대해 "마치 녹인 황금이 용광로에서 나와 땅에서 흘러가는 듯하다"라고 묘사했다.(베이징 고궁박물관 소장)

안진경의 「제질문고」

———

안진경의 해서가 구양순에게 이어진 후, 천 년 동안 중국인의 삶에 가장 광범위하고 보편적으로 영향을 미친 것은 시각 예술이다. 일반적으로 중국인 가정의 입학 전 아동이나 초등학생은 안진경의 「마고선단기」「대당중흥송大唐中興頌」「안근례비顏謹禮碑」「안씨가묘비顏氏家廟碑」를 모사하기 시작한다. 1000여 년 동안 안진경의 서체는 구양순의 서체에 뒤지지 않았으므로 중국인의 기초 교육에서 가장 중요한 과목이라 할 수 있다. 아이들은 직접적으로는 서예를 배웠으며 간접적으로는 안진경의 서체가 전달하는 당당함과 열린 마음 그

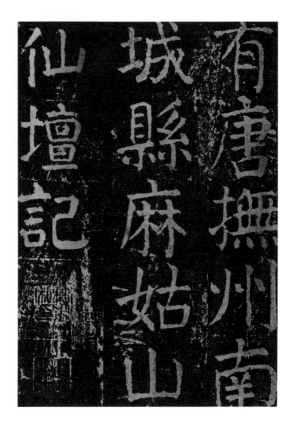

「마고선단기」의 일부

한자 서예의 미

리고 중후함과 포용력을 배울 수 있었다.

안진경의 글씨체는 마치 평원에서 말을 달리는 것처럼 탁 트인 장관을 이룬다. 안진경의 서체를 배우는 것은 대범하고 너그러운 심성을 배우는 것과 같다.

예로부터 지금까지 중국 본토를 비롯해 타이완, 홍콩, 말레이시아 등 동남아 국가와 유럽 및 미국의 차이나타운에 이르기까지 중국인이 많이 거주하는 지역에서 거리의 간판이나 광고판 혹은 비석이나 편액에 주로 사용하는 글씨체는 대부분 안진경의 단정하고 중후한 '정해'다.

구양순의 글씨체는 가게 간판 글씨로 많이 사용되지 않으며, 그런 점에서 안진경의 서체보다 민간의 삶에 광범위하게 영향을 미친 글씨체는 없다

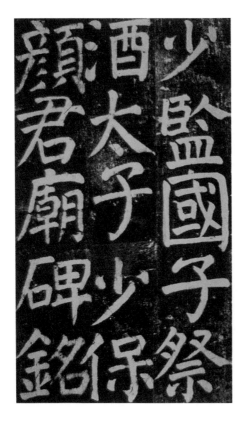

「안씨가묘비」의 일부(원 석비는 시안西安 베이린碑林에 위치)

고 할 수 있다. 그러나 일본은 좀 다르다. 일본의 한자 서예는 왕희지 필획의 자유분방한 영향을 많이 받아 위·진 시대 문인의 기풍이 남아 있다. 일본의 거리 간판을 보면 안진경의 해서체보다 왕희지의 글씨체가 더 많이 사용된다는 사실을 알 수 있다.

안진경의 '정해'는 반듯하고 깔끔하며 기세가 넘친다. 안진경의 정해에 익숙해 있고 안진경 서체의 번각본翻刻本을 많이 모사한 사람이라면 「제질문고」를 보았을 때 낯설게 느껴질 것이다.

타이베이 고궁박물관에 소장되어 있는 「제질문고」는 전해지는 안진경의 필사본 중 가장 믿을 만하며 그의 서예 기법을 가장 잘 드러내는 작품으로 인정받고 있으며, 「난정집서」 다음가는 '천하제이행서'로 불리고 있다. 그러나 「난정집서」 진품은 세상에서 존재하지 않고 전해지는 것은 모두 모사본이므로, 진본 필사본으로 따지자면 「제질문고」가 '천하제일행서'라 할 수 있다.

「제질문고」는 초고의 문장으로, 크고 작은 글씨가 섞여 있으며 고쳐 쓴 부분도 많아서 첫눈에 단정하지 않은 것처럼 생각되지만, 오히려 그렇기 때문에 서예가의 정서적 흐름에 따라 변하는 최고의 아름다움을 경험할 수 있는 것이다. 왜냐하면 우리가 감상하는 것은 서예가가 직접 쓴 원본이기 때문이다. 이와 같은 심미적인 체험은 서예가 자신도 재현할 수 없는 것이며, 종종 후대인들이 공들여 모사해봤자 그 겉모습만 모사하는 데 지나지 않는다.

후세에 전해지는 「난정집서」와 「쾌설시청첩」은 왕희지가 타계한 지 거의 300년이 지나 서예가들에 의해 모사된 작품이다. 후대인들

한자 서예의 미

은 모사된 복제품을 원작으로 삼았고 안목 낮은 황제의 소장품이 되어 서예 미학의 감상 품평이 오도되는 경우가 많았다.

오랫동안 모사에 얽매여 일반적인 속세의 서예가들도 원작의 독창적 의미를 헤아릴 수 없게 되면 「제질문고」와 같은 최고의 진본을 봐도 낯설게 느껴질 뿐 감상 포인트를 찾을 수가 없다.

「제질문고」는 안진경이 50세에 쓴 제문으로, "때는 건원 원년(758) 무술 9월 경오 삭, 삼일 임신일維乾元 元年 歲次戊戌, 九月庚午朔, 三日壬申"이라고 연월일을 먼저 쓴 다음 "열세 번째 숙부, 은청광록대부, 사지절포주제군사이자 포주자사 상경거도위, 단양현 개국제후 진경第十三叔, 銀靑光祿大夫, 使持節蒲州諸軍事, 蒲州刺史, 上輕車都尉, 丹陽縣開國侯眞卿"이라고 당시 자신의 신분과 관직을 썼다.

서첩의 앞 여섯 줄은 교향곡의 제1악장 오페라의 서곡과 같이 죽은 조카 안계명顔季明을 애도하는 제문祭文임을 밝히고 있다.

맑은 술과 맛있는 음식으로 세상을 떠난 조카에게 제를 올린다.
찬선대부 계명의 영혼에게 바친다
以淸酌庶羞 祭於亡侄, 贈贊善大夫季明之靈.

안진경은 비통한 슬픔에도 감정을 억누르려 애썼다. 별다른 꾸밈 없이 평범한 필획은 마치 힘을 축적하고 있는 것 같으며 흥미진진하게 읊조리듯 사건의 연유를 이야기하고 있다.

안진경은 사촌형의 아들인 안계명을 특별히 아꼈다. 안진경은 집

안에서 13번째 항렬의 숙부였다.

안계명은 20세가 되기도 전에 전란으로 목숨을 잃었다. 그는 과거 시험도 치르지 못해 벼슬이 없었으나 국난으로 희생되었으므로 조정에서 '찬선대부贊善大夫'라는 관직명을 하사했다.

「난정집서」의 배경은 남조 시대 문인들이 봄에 술을 마시며 시를 짓던 아집雅集인 데 반해 「제질문고」의 배경은 안사安史의 난으로 인한 피눈물로 얼룩져 있다.

당 현종 천보天寶 14년, 모반을 일으킨 안녹산安祿山의 대군이 파죽지세로 일어나자 현종은 쓰촨으로 달아났고 태자가 간쑤에서 즉위했다. 당나라의 명운은 풍전등화와 같았고 몇몇 충신이 종묘사직을 지키고 있었다.

당시 안진경은 지금의 산둥성 링현陵縣인 평원平原을, 그의 사촌형 안고경安杲卿은 당시 적군과 가장 첨예하고 대립하고 있던 상산常山 (지금의 허베이 정딩正定)을 지키고 있었다. 상산의 고립된 성은 안녹산 대군에게 포위되었지만 안고경은 항복하지 않고 반군의 남하를 막아 당나라 군대가 전열을 가다듬고 전투에 대비할 시간을 벌어주었다.

안고경이 얼마간 시간을 끌어줬으나 결국 상산성은 함락되었고, 포로로 잡힌 안고경은 투항하지 않았다. 적군이 안고경의 아들 안계명의 목숨을 놓고 위협했지만 안고경은 반란군을 향해 욕설을 퍼부어 혀가 뽑혔다. 문천상文天祥의 「정기가正氣歌」 중 "상산 안고경의 혀가 되다爲顔常山舌"라는 구절은 바로 여기서 유래한 것이다. 결국 안고경 부자父子는 살해됐고 이 전쟁에서 30명 넘는 안씨 집안사람이 희

생되었다.

2년 후 반격에 나선 안진경이 상산을 되찾고 조카 안계명의 시체를 찾았으며, 나라의 불행과 청춘의 죽음을 슬퍼하며 감동적인 「제질문고」를 썼다.

「제질문고」의 두 번째 단락 "유이정생惟爾挺生, 숙표유덕夙標幼德, 종묘호련宗廟瑚璉, 계정란옥階庭蘭玉, 매위인심每慰人心"은 안씨 집안의 젊고 뛰어난 후손 안계명에 대한 슬픈 회상으로 가득하다. 그는 아름답고 진귀한 옥처럼, 정원의 향기로운 난초처럼 어렸을 때부터 집안의 자랑거리였으나 뜻밖에 꿈과 젊음을 꽃피워보기도 전에 참혹하게 살해되었음을 애통해하고 있다.

제문의 필획은 마치 현악기 독주처럼 슬프고도 아름답고 따뜻한 추억에 잠긴 채 깨고 싶지 않은 듯, 눈앞의 비참한 현실을 마주하고 싶지 않은 듯하다.

제문은 안진경의 감정에 따라 비분과 고통을 억제하는 어조로 이어지며 "이때 형님은 상산 태수를 맡았다(이부상산작군爾父常山作郡)" 부터는 아름다운 추억이 사라지고 처량한 현실로 돌아오면서 필획도 무거워진다.

비극은 고립된 성이 함락되는 대목에서 절정에 이르고 글씨체는 매우 강렬한 멈춤과 전환을 나타내고 있다.

토문기개土門旣開, 흉위대축凶威大蹙, 적신불구賊臣不救, 고성위핍孤城圍逼, 부함자사父陷子死, 소경난복巢傾卵覆. 즉 토문이 열리자 흉악한 기세가

꺾였으나 간신들이 구하지 않아 고립된 성에서 싸우다 포위되었다. 아비(형님)는 포로로 잡히고 아들은 죽었으니, 둥지가 뒤집혀 알이 쏟아졌구나.

상산 고성의 성문이 부서지고 부자父子가 함께 흉악무도한 적군의 포로가 되었다. 아버지는 끝까지 굴복하지 않았기에 친아들이 죽임을 당하는 장면을 지켜봐야 했다.

「제질문고」의 세 번째 단락은 악장樂章의 절정이다. 안진경은 원래 쓴 "간신들은 사로잡힌 이들을 구하지 않고賊臣擁眾不救" 구절에서 '옹중擁眾'에 동그라미로 지워 "간신들은 구하지 않고賊臣不救"로 바꾼 다음 다시 "간신들은 구하지 않고賊臣不救"라고 반복한 것을 보면, 당시 구원병을 보내지 않은 간신들의 행위에 대해 안진경이 얼마나 치 떨리게 분노했는지 짐작할 수 있다. 다만 그런 간신배들의 성도 이름도 밝히지 않아 비분항쟁의 대상을 찾아낼 수 없다. "아비는 포로가 되고 아들은 죽었다父陷子死"라는 구절은 전체 글에서 가장 무거운 부분으로, 웅장하고 광대한 기세를 보여주는 안진경의 서예 미학이 절정에 달하고 있다.

이는 역사를 증거하는 필획으로, 돌비에 새기지 않고 손으로 쓴 초고지만 그 힘이 종이를 뚫고 나와 요동칠 수밖에 없는 장엄함이 있다.

"하늘도 재앙을 뉘우치지 않으니天不悔禍" 구절은 안계명의 젊은 생명이 참혹하게 죽음을 맞음을 애도함이고, "조카의 머리를 수습하여 관에 담아 이곳으로 함께 돌아오니攜爾首櫬, 及茲同還" 구절은 계명의

유해와 함께 집으로 돌아옴이다. "어루만지던 것을 생각하니 고통스럽고撫念摧切" 구절은 이미 싸늘한 시신이 되어버린 계명을 보고 어린 시절의 계명을 어루만지던 따뜻함을 그리워하는 것이다.

"가슴과 얼굴이 떨리고 아프구나震悼心顏"라는 필획에서는 눈물이 줄줄 흐르는 슬픔을 느낄 수 있다.

마지막 부분의 필세와 글씨에는 큰 변화가 나타나고 있다. "이제 훗날을 기다려(아마도 전쟁이 끝나기를 기다려) 네 무덤자리를 점 치고方俟遠日, 卜爾幽宅"라는 구절은 요절한 생명을 잘 안장하겠다는 말이다. 여기까지 썼을 때 안진경의 비통함은 절규로 변하고 필획은 마치 날카로운 고음高音과 같다. "혼이 있다면魂而有知"부터는 필치의 흐름이 날아오르는 듯하여 안진경 서체인 정해의 단정하고 중후함을 찾아볼 수 없다. 붓을 잡은 사람의 극심한 고통이 표출되는 듯하다. 마지막으로 "오래 객지를 떠돌지 말거라無嗟久客"는 죽은 자의 영혼이 오랫동안 구천에서 떠돌지 않기를 당부하는 말이다.

마지막 부분의 "아, 슬프도다嗚呼哀哉"라는 글씨는 먹물이 말라 비백飛白⊙이 생겼다. 가볍고 가는 먹빛이 마치 날아오르는 한 줄기 연기 같고, 서체도 혼백을 따라 날아오르는 듯하다. 안진경 서예 미학의 변화무쌍함에 감탄을 금할 수 없다.

「제질문고」는 옮겨 쓰기 이전의 초고로, 고친 필사본이 없기 때문에 처음 썼을 당시 안진경의 감정이 고스란히 담겨 있다.

⊙ 먹을 적게 하여 붓 자국에 흰 잔줄이 생기게 하는 서법.

상법尙法에서 상의尙意까지

──

성당盛唐의 서예는 더 이상 해서의 단정함과 규율을 고집하지 않았으며, 내면의 정서를 사실적으로 표현하고 감정의 흐름에 따른 변화를 추구하기 시작했다. 따라서 안진경의 서예는 구양순과 같지 않았으며, 심지어 그가 평소에 쓰던 정해와도 달랐다. 성당에서 중당의 '전장광소'까지 안진경은 해서와 행서, 초서 심지어 전서와 예서를 함

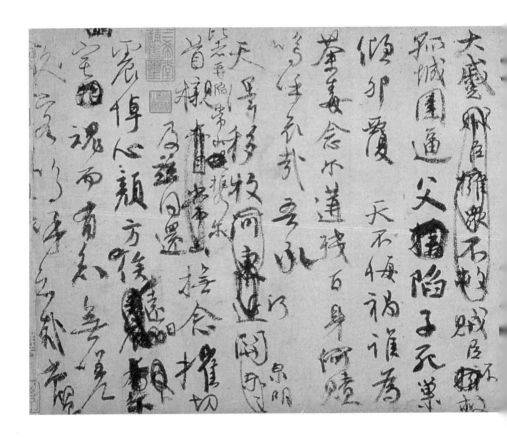

한자 서예의 미

께 혼용하는 것이 가능하도록 만들었다.

「제질문고」와 같이 고치기 전의 원고와 필사본의 원고, 즉 옮겨 적
지 않은 원본의 의미를 이해하는 것은 한자 서예 미학의 전당으로
들어가는 관건이다.

「제질문고」는 진귀한 서예 필사본의 진본이자 피눈물이 흐르는 역
사 문서의 걸작으로 서예 미학을 깨닫는 최고의 진품이다.

서예에서 말하는 '당인상법唐人尚法'은 구양순의 근엄함을 뜻하며,

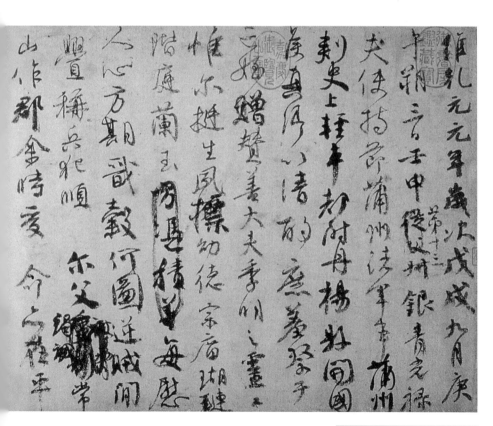

「제질문고」(베이징 고궁박물관 소장)

'송인상의宋人尙意'는 의경을 추구하며 더 이상 규칙만을 고집하지 않는 송대 서예가의 기풍을 뜻한다. 타이징눙 선생은 오대五代의 양응식楊凝式을 '송인상의'의 핵심 인물로 여겼지만, 좀 더 위로 거슬러 올라가면 안진경의 「제질문고」가 원조로 주목받을 만하다.

안진경 서체 이후에 등장한 유공권柳公權은 안진경 서체에서 영감을 얻어 발전을 거듭했다. 유공권이 정해로 쓴 「현비탑비玄秘塔碑」는 안진경 서체의 단정함과 중후함을 간직하고 있지만 그 꾸밈에서 글씨체가 더 가늘고 강직할 뿐이다. 정해로 석비에 새겨진 작품 외에 베이징 고궁박물관에 소장되어 있는 유공권이 손수 쓴 필사본 「몽조첩蒙詔帖」 역시 해서·행서·초서가 어우러진 안진경의 「제질문고」나 「배장군시」와 같은 미학적 표현을 구성하고 있다. 이와 같은 서예 미학의 경향은 만당晚唐(문종文宗 태화太和로부터 소선제昭宣帝의 천우天祐까지 약 80년간, 827~906)의 안진경 글씨체를 계승하여 송나라로 넘어가는 또 다른 증거로 볼 수 있다.

유공권, 「심정즉필정心正則筆正」

유공권은 중당 이후 해서를 대표하는 인물로, 항상 안진경과 함께 '안유顔柳'로 불렸다.

유공권은 당나라 목종穆宗 때 시서학사侍書學士로 재직하는 동안 황제 곁에서 서법에 관한 사안에 답변을 하거나 황제의 조령이나 방문榜文을 작성했다. 한번은 목종이 어떻게 해야 글씨를 잘 쓸 수 있는지 그에

한자 서예의 미

게 물었다. 그는 이 기회에 조정에 마음이 올바르지 못한 관리가 많아 국정이 제대로 운영되지 않고 있음을 간언하고자 "운필은 마음에 있습니다. 마음이 바르면 글씨가 바르게 됩니다用筆在心, 心正則筆正"라고 대답했다. 유공권의 이 대답은 역사적으로 유명한 필간筆諫으로, 정치를 맡은 사람에게 비록 글씨를 쓰는 것은 작은 일일지라도 마음이 바르지 않으면 글씨도 바르게 쓸 수 없으니, 하물며 나라를 다스리는 일은 어떻겠는가? 이와 같은 관점에서 유공권의 서예를 바라보면 모든 글자의 배후에 숨겨진 '중정평화中正平和'의 기운을 꿰뚫어볼 수 있다.

「현비탑비」는 유공권이 64세에 쓴 작품이다. 당시의 고승 석서보釋瑞甫가 입적하자 대달법사大達法師로 봉해졌으며, 황제는 그를 기념하기 위해 배휴裴休에게 글을 쓰게 하고 유공권에게 석비의 글을 쓰게 했다. 유공권은 당나라 해서의 규칙을 계승했지만 어느 정도 새로운 청정평화淸淨平和의 기운 또한 받아들였다.

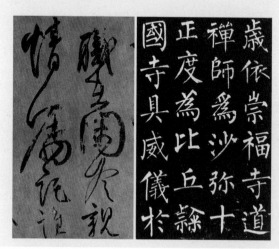

「현비탑비」 탁본의 일부(베이징고궁박물관 소장)

「몽조첩蒙詔帖」 일부(베이징고궁박물관 소장)

타이난의 찻집, 전파차장振發茶莊. 유일하게 100년 역사의 다관茶罐을 보존하고 있다. 다관 위쪽 붉은
색 종이에 크고 중후한 글씨체로 차의 산지가 쓰여 있다. 이는 한자가 민간의 생활에 전승된 증거다.

송나라 때의 서예

송나라의 서예는 마치 수묵산수처럼 수수함과 청초함, 평범함과 순진함을 추구했으며, 시대의 위대함 속에서 해방되기를 희망하고 자아의 완성과 개성의 표현을 향하고, 웅장함과 위대함을 과장하지 않고 오히려 평범하고 단순한 자기 자신으로 돌아오기를 원했다.

1989년 타이징눙 선생은 「당에서 송으로 들어가는 서도의 중추적인

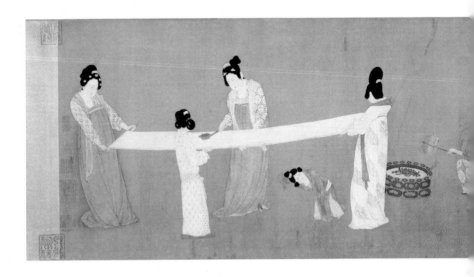

한자 서예의 미

인물 양응식」이라는 논문을 발표하여 서예사에서 잘 알려지지 않은 오대의 서예가 양응식을 소개했다. 양응식은 북송의 서예 미학이 당나라와 어떻게 다른지를 보여주는 가장 중추적인 인물이다.

유당입송由唐入宋, 미학의 질적 변화

당나라와 송나라 사이에 중국 문화의 체질 변화가 일어났다. 이에 미학적으로도 극명한 대비를 드러냈다.

회화에서 당나라 때는 인물 위주였으나 송나라 때는 산수山水 중심이었다.

당나라 화가 염입본閻立本, 오도자吳道子, 장훤張萱, 주방周昉의 작품

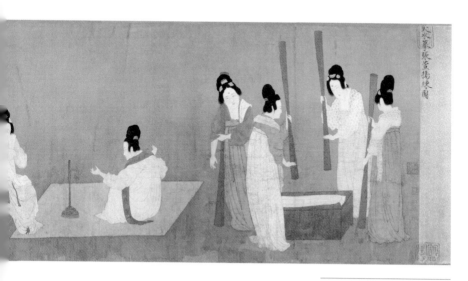

장훤의 「도련도擣練圖」. 궁중의 부인들이 비단을 정리하는 모습을 그렸다.(보스턴미술관 소장)

은 대개 모사본이지만, 이들의 그림을 통해 당나라 화가의 주된 임무가 인물 표현이었음을 알 수 있다.

염입본의 「직공도職貢圖」는 당나라 번속국藩屬國인 다원多元 민족의 사절들이 줄지어 오는 장면이고, 「보련도步輦圖」는 시녀들에 의해 둘러싸인 당 태종, 토번土蕃 대사인 녹동찬祿東贊과 인천대신引薦大臣이 그려져 있다. 오도자는 불교 사찰의 벽에 인격화된 불상을 그렸다. 장훤의 「괵국부인유춘도虢國夫人游春圖」와 「도련도搗練圖」, 주방의 「환선사녀紈扇仕女」와 「잠화사녀簪花仕女」는 모두 궁중 귀족 여성의 모습을 담고 있다.

오대 이후의 그림에는 고굉중顧宏中의 「한희재야연도韓熙載夜宴圖」도 있으나, 인물화는 점차 산수화로 대체되었다. 회화사에서 말하는 4대가 '형관동거', 즉 형호荊浩, 관동關소, 동원董源, 거연巨然은 산수를 주제로 그림을 그렸다.

북송에 이르러 범관範寬, 이성李成, 곽희郭熙, 이당李唐도 산수화로 유명하다. 그림 속 인물은 점차 구름과 안개 낀 망망한 산과 계곡 사이로 사라져 더 이상 부각되지 않는 미미한 존재로 표현되었다.

당나라 때 전기錢起가 쓴 시 「성시상영고슬省試湘靈鼓瑟」의 한 구절, "노래는 끝났는데 사람은 보이지 않고 강 위의 몇몇 산봉우리만 푸르네曲終人不見, 江上數峯靑"는 회화의 역사가 당에서 송으로 들어가는 '유당입송'의 과정을 보여준다고 할 수 있다.

미학의 체질 변화는 채색이 옅어진 데서 더 명확하게 나타난다.

당나라 때는 색채의 강렬한 대비를 숭상했다. 당나라 사람들은 금

한자 서예의 미

빛과 푸른빛, 진홍색, 청록색을 좋아했는데 매우 강렬하고 눈부시다. 도자기 당삼채唐三彩는 화려한 색채의 유약이 섞여 알록달록 화려한 색채감을 최고조로 발전시켰다.

송대의 회화는 주로 수묵으로 색채가 거의 사라졌으며, 송대 이후 천 년 동안 중국의 회화 흐름에 큰 영향을 끼쳤다. 송대 도자기는 대부분 단색을 추구한다. 정저우定州에서 만든 도자기인 정요定窯는 순백색을, 허난河南 루저우汝州에서 만든 도자기인 여요汝窯는 비 갠 하늘의 푸른빛을, 푸젠福建에서 만든 건양요建陽窯는 까마귀의 흑색을 띠는 등 더 이상 휘황찬란하고 요란한 색이 아니라 내향적이고 함축적이며 소박한 색채다.

서예는 한 시대 미학이 집약된 표현이다. 송대의 서예 미학도 산수화처럼 소박함과 평범함을 추구했다. 개인의 자아 완성과 개성을 드러냄으로써 시대적 위대함에서 해방되기를 원했으며, 거창한 웅장함을 과장하기보다는 평범하고 단순한 자신을 지향했다.

당나라 해서는 마치 위대한 시대를 위해 세워진 불후의 기념비 같다. 시안西安 베이린碑林에 있는 높고 장중한 당나라 각석을 보면 두툼한 석판 위에 글씨가 깊이 새겨져 있는데, 마치 시간에 따른 침식과 마멸에 저항하는 듯하다. 이와 같은 완강함과 장대함은 숙연함을 넘어 존경심을 불러일으킨다. 안진경이 쓴 「대당중흥송」 「안씨가묘비」 「제질문고」는 모두 나라 역사의 증인이다.

「제질문고」는 나랏일이자 집안일이다. 요절한 조카에 대한 숙부의 비통함을 표현한 데서 나아가 폐허의 시대에 개인이 느끼는 처량함

과 환멸감이 더해져 있기 때문이다. 그러나 사람들이 개인으로 돌아가 더 이상 국가에 대한 무거운 짐을 짊어지지 않고 석비를 세우는 압박에 시달리지 않게 되자, 엄격한 규칙과 웅대한 기세를 숭상하는 당 해서도 한 걸음씩 개인의 자유로 돌아섰다. 바로 양응식과 같은 부류의 인물들을 통해 서풍의 해방이 이뤄지고 '송인상의'를 지향하는 미학의 전면적 변화가 일어났다.

송대 4대가인 '소황미채', 즉 소동파蘇東坡, 황산곡黃山谷, 미불米黻, 채경蔡京(또는 채양蔡襄)은 서로 다른 개인적 스타일을 지니고 있다. 당나라 해서는 시대성이 개인 성향을 넘어섬을 강조하지만 송나라 때는 이와 달리 개인적 서풍의 완성이 시대적 일치에 대한 요구를 뛰어넘고 있다.

'송인상의'는 의경意境, 깨달음, 개성의 자유를 중시할 뿐 더 이상 당나라 해서의 규칙에 구속되지 않는다. 당나라 해서는 대부분 정치나 역사와 긴밀한 관계를 이루거나 황제의 명을 받들어 세우는 석비에 쓰인 글로, 이는 모두 특별한 기념의 의미를 담고 있다.

송나라 명첩名帖은 대부분 개인적인 삶의 흥취에서 창작한 문고文稿, 시와 사詞, 찰기紮記 등으로 동진 때 문인들의 서한과 비슷하다. 명첩의 글씨체는 평담하고 순진하며 자유로운 성정을 표출하는 방식으로, 또한 정치나 역사와 거리를 둔 채 위대한 야심 없이 오직 자기를 진솔하게 드러내는 방식으로 돌아왔다.

양풍자楊瘋子 양응식

당말唐末에서 오대五代로 전환하는 시기에 태어난 양응식은 왜 미치광이라는 뜻의 '양풍자楊瘋子'라 불렸을까?

원래 양응식은 환관 집안 출신이다. 주전충朱全忠이 당을 멸망시키고 스스로 왕위에 올랐을 때 재상이었던 양응식의 부친 양섭楊涉이 옥새를 주전충에게 전달하려 하자, 양응식은 부친에게 "재상이 되어 나라가 이 지경이 되었는데 죄가 없다고 할 수 있겠습니까? 그런데 더욱이 천자의 옥새를 빼앗아 다른 사람의 손에 넘겨주려 하니, 부귀영화를

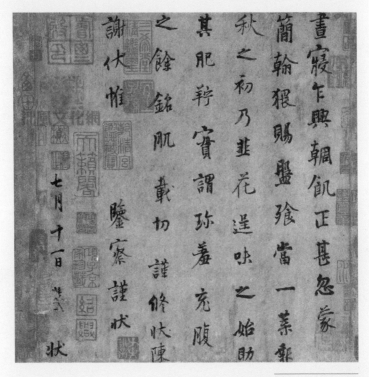

「구화첩韭花帖」 부분.

누린들 천 년이 지난 후 역사는 무엇이라 말하겠습니까?"라고 부친에게 충언을 했다. 양섭은 누군가 이 말을 듣고 주전충에게 전할까 두려워 "우리 가문이 멸족을 당할 것이다"라고 큰소리로 꾸짖었다. 양응식이 놀라 이때부터 다소 실성한 척했다. 이후 전란이 빈번하게 일어나고 주마등처럼 빠르게 왕조가 교체되자 성품이 바르고 강직한 양응식은 소극적으로 미친 척하며 평생을 보냈기에 모두가 그를 '양풍자'라고 불렀다.

「구화첩韭花帖」은 양응식의 대표작으로, 초가을 아침 신선한 부추꽃을 보내준 친구에게 쓴 감사의 편지다. 「구화첩」의 가장 눈여겨볼 점은 자간과 행간의 거리가 길고 널찍널찍하며 분산되어 있어 넓고 막힘이 없으며 흩어져 활달한 느낌을 내는 흰 천이 절세미를 자아낸다. 따라서 글자 사이에 주변을 돌아보고 배려하는 관념이 깃들어 있고 또 기맥이 통해 있어 작가의 쓸쓸하고 편안한 심경이 글 속에 그대로 담겨 있다.

소식蘇軾과 「한식첩寒食帖」

안진경의 너그러운 풍격을 따르고 있는 소식의 해서는 강직함과 장엄함을 덜어내고 온화한 부드러움을 더하고 있다.

사실 송나라 때 서예가인 채양 역시 안진경을 학습 대상으로 삼고 있어 안진경 서체의 풍격이 송나라에 중요한 영향을 끼쳤음을 알 수

한자 서예의 미

있다.

　그러나 후세 사람들에 의해 칭송받는 송대의 서법은 소식, 황산곡, 미불, 채양의 해서체가 아니라 그들이 손수 쓴 시고詩稿였다. 소식의 가장 유명한 「한식시고寒食詩稿」는 ‘천하제삼행서’로 칭송받고 있다.

　「난정집서」에서 「제질문고」와 「한식시첩寒食詩帖」에 이르기까지, 다시 말해 동진의 왕희지, 당나라의 안진경, 그리고 북송의 소식으로 이어지는 서예 미학에서 가장 유명한 세 작품은 모두 ‘문고文稿’, 즉 한 번도 고치지 않은 ‘초고草稿’였다.

소식, 「적벽부」 일부(베이징 고궁박물관 소장)

행서는 해서와 달리 규칙의 엄정함과 바름을 강조하지 않는다. 오히려 당장의 즉흥과 예상 밖의 것을 추구한다. 특히 예술 창작에서 인위적으로 억압하지 않는 정서와 감정의 흐름을 중시하여, 서법의 필획은 감정의 변화에 따라 마음 가는 대로 자유롭게 발전한다. 이성의 의식과 감성의 직관이 유리되는 이러한 상태는 소식 스스로 말했듯이 문장을 쓸 때 "지나가는 구름이나 흐르는 물처럼 현재 행하는 바를 행하고, 멈출 수밖에 없을 때 멈추는 것如行雲流水, 行於所當行, 止於所不可不止"과 같다.

이는 예술 창작은 잠재의식의 감각에 의해 주도되어야 하며 창작 과정을 이성의 경계에서 벗어나 자유롭고 즉흥적으로, 의외와 우연한 상태에서 끊임없이 이성과 대화함으로써 이성과 감성이 가깝기도 하고 멀기도 한 것처럼 하여 붓을 들기만 하면 곧바로 문장이 되는 '신조神助'의 경험을 의미한다. 이처럼 신의 도움을 받기라도 한 것처럼 붓을 들면 바로 문장이 만들어지는 경험은 신비로운 것이 아니라 엄격한 훈련을 거친 창작자의 이완과 해탈로 해석될 수 있다. "느끼는 것을 모두 글로 표현할 수 없다"는 말은 형식적 서법에 시시콜콜 얽매이지 않고 특별한 심경을 포착해 감정으로 표현하는 것의 중요성을 강조한 것이다.

「한식첩」은 송나라 미학의 가장 훌륭한 사례다.

「한식첩」은 소식이 황주黃州에서 쓴 시문으로 대략 1082년에 쓰였다. 그해는 소식이 45세 되던 해로, '오대시옥烏臺詩獄'의 모함을 얻어 곤경에 처해 황주로 유배를 가면서 문학사에 길이 남을 명작 「염노

교념노교念奴嬌」와 「적벽부赤壁賦」를 쓴 해이기도 하다. 유배된 그해, 시인은 강변에서 "장강은 동으로 흘러 옛 영웅들의 흔적을 남김없이 쓸어갔네大江東去, 浪淘盡, 千古風流人物"라고 읊조렸다. 그해 소식의 인생은 바닥을 치고 있었지만 오히려 그의 문학 창작은 최고봉에 올랐다.

「한식첩」은 황주에 있을 때 소식이 남겨놓은 진귀한 필사본 시로, 총 2수首로 이루어져 있다. 첫 번째 수는 황주에 좌천된 후 3년째 되던 해를 기록하고 있다. 한식날 지난 봄, 계속되는 비로 습하고 답답하여 강변을 거닐던 시인은 해당화 꽃잎이 시들어 진흙탕 속에 떨어진 것을 보면서 흘러간 세월을 탄식한다. 갑자기 큰 병을 한 차례 앓은 뒤 일어나보니 자신의 머리가 백발이 되어버렸다는 한탄이다.

내가 황주에 온 후, 이미 세 번의 한식이 지났구나.
自我來黃州, 已過三寒食.
해마다 봄을 아쉬워하나, 떠나는 봄은 아쉬운 마음을 몰라주네.
年年欲惜春, 春去不容惜.

소식의 시는 소박하고 백화白話(구어)에 가까우며 전고典故가 없고, 이해하기 어려운 글자가 없다. 대체로 글이 평범하고 진솔하다. 소식은 황주에 온 뒤로 세 번째 한식을 맞으면서 해마다 이 무렵이면 덧없이 흘러가는 봄을 안타까워하지만 봄은 언제나 그랬듯 나 몰라라 하고 가버린다며 개탄하고 있다.

문인의 행서는 글자와 심경의 일치를 특히 강조하여 가식 없는 시

를 추구하기 때문에 소식도 가식 없는 글씨체로 시를 썼던 것이다.

소식의 「한식첩」은 결코 화려하거나 자랑하는 서풍이 아니다.

오대시옥 사건이 벌어졌을 때 그는 평생에 가장 억울한 정치적인 모함을 받아 100여 일 동안 오대烏臺 감옥에 갇히는 공포를 경험했다. 가혹한 관리에게 심문을 받는 모욕을 당하자 젊고 패기 넘치던 소식은 인생 처음으로 만신창이가 되는 낭패를 맛보았다.

황주에 좌천된 지 3년째 되는 해, 비로소 놀란 가슴을 가라앉힌 소식은 유배된 심경 가운데 중년에 이른 감회를 느끼게 되었고, 그래서인지 그의 서예는 문체와 마찬가지로 가식이 없고 담백하고 진솔하다.

올해도 장맛비 내리니, 두 달 동안이나 가을처럼 소슬하네.

今年又苦雨, 兩月秋蕭瑟

누워서 해당화 소식 듣자니, 진흙 위로 연지 꽃잎 눈처럼 날렸다네.

臥聞海棠花, 泥汚燕脂雪

두 달 동안 끊임없이 비가 내리자 봄은 가을처럼 스산하고 황량해졌다. 와병중인 시인은 고향의 해당화를 바라보는데 연지처럼 붉고 눈처럼 흰 활짝 핀 해당화 꽃잎이 시들어 한 잎 한 잎 진흙 속으로 떨어지고 있다.

소식의 필치는 무너져 흩어지는 삭막함과 괴로움을 드러내고 있다. '소슬蕭瑟'이라는 두 글자에는 무겁고 낙담한 심경이 엿보이고, '누

한자 서예의 미

워 듣다臥聞'라는 글자의 필획에서는 유배된 자의 자포자기 심정과 스스로에 대한 조롱이 엿보인다. 삶이 이와 같은 지경에 처했으니 그저 쓸쓸한 쓴웃음만 남은 듯하다. '와臥'와 '문聞'은 줄이 느슨해진 거문고 소리 같고, 벙어리가 엉터리로 노래하는 것 같기도 하다. 소식의 서풍은 진정한 '추醜'로서, 억지스럽고 가식적인 자태의 세속적인 아름다움을 일부러 좇아낸 듯하다.

큰 재난을 겪은 시인에겐 오직 삶과 죽음에 대한 생각뿐이다. 가장 극심한 모욕과 음해를 겪은 시인이 어찌 가식과 화려함으로 꾸민 아름다움을 고집하겠는가.

소식은 스스로를 비하하고 조롱하기 일쑤다. 사람들이 저마다 자기 서법을 아름답다고 자랑할 때 소식은 자신의 필체가 '돌이 두꺼비를 누르고 있는 모양'이라고 했다. 즉 돌에 눌려 죽을 처지의 두꺼비 같다는 것이다. 앞서 말한 '와문臥聞' 두 글자도 마치 돌에 눌린 두꺼비처럼 납작하고 보기 딱하며 남루하다. 이 딱하고 남루함은 시인이 친히 경험한 인생을 말하는 것이거나 시인이 들려주고자 하는 인생일 것이다. 눈앞의 연지처럼 붉고 눈처럼 하얀 해당화가 소식의 우쭐했던 젊은 시절이라면, 지금 꽃잎이 진흙탕 속에 떨어진 것은 아름다움이 더러운 곳에 떨어진 당혹감을 표현한 것 아니겠는가?

오대시옥烏臺詩獄

오대烏臺는 어사대御史臺를 가리킨다. 한나라 때 어사부 바깥쪽으로 다양한 종류의 측백나무가 있었는데 수많은 까마귀 떼가 이곳에 운집하여 '오대'라 불렀다. 북송 신종 때 소식은 신법에 반대하여 자신의 시문에 신법에 대한 불만을 토로했다. 소식은 당시 문단의 리더였기 때문에 명망이 높았다. 어사 중승中丞 이정李定, 서단舒亶 등이 소식의 「호주사상표湖州謝上表」 등의 일부 시구를 골라내어 신법을 비방했다는 죄를 씌워 체포했고 어사대 감옥에 하옥시켰다. 다행히 송나라 시기엔 사대부를 죽이지 않는 관례가 있었고 많은 사람이 나서서 변호한 덕분에 소식은 죽음을 면하고 황주에 유배되었다. 황주에 좌천된 후 생활이 궁핍해진 소식은 동쪽의 비탈을 개간하고 직접 농사를 지어 자급자족해야 했다. 여기서 '동파거사東坡居士'라는 호가 탄생했다. 소식은 모욕과 불운 속에서 거듭나 새로운 생명을 얻었다.

'화花'와 '니泥' 두 글자는 자세히 보면 밀접한 관련이 있다. 꽃은 아름다움이고 진흙은 비천함으로, 소식은 지금 자신의 삶이 꽃에서 진흙으로 변했음을 깨달은 것이다. 꽃의 깨끗함을 사랑하고 꽃의 완고함을 좋아하지만 그 꽃이 진흙 속으로 떨어지는 것을 보았을 때 비로소 또 다른 삶의 달관을 얻을 수 있지 않을까?

조물주가 곱고 아름다운 해당화를 몰래 짊어지고 떠났으니, 한밤중 내

한자 서예의 미

리는 비는 정말로 신비한 힘이 있구나.

闇中偷負去, 夜半眞有力

이 구절은 장자莊子의 전고를 인용했다. 시간이 이렇게 가버리니, 심지어 한밤중 꿈속에서도 멈추지 않고 흘러, 어느새 청춘도 꿈도, 그리움에 미련을 떨치지 못한 것도 모두 가져가버렸다.

빗속의 해당화는 병든 내 모습과 다름없고,

병이 낫고 보니 양쪽 귀밑머리가 희끗희끗해졌네.

何殊病少年, 病起須已白

소식은 1수의 맨 마지막 구절에 '병病'자가 누락되어 작은 글씨로 옆에 써넣었다. 또 오자誤字인 '자子'자 옆에 점을 찍어 표지했다.

「한식첩」은 초고이기 때문에 자연스레 고친 부분이 보인다. 소식은 시의 초고를 고치듯 자신의 삶을 수정하려는 것처럼 보인다. 소식이 말하는 '병'은 몸의 병이 아닌 인생의 고난과 좌절로 인한 놀람과 황망함의 '병'으로, 유배될 당시에는 감히 명백하게 따져 물을 수 없었던 것이다. 오직 큰 병을 앓으면서 젊은 시절 품었던 꿈에서 놀라 깨어나니 머리가 백발이 되어 있었을 뿐이다.

1수는 이렇듯 황량함과 괴로움, 비참함과 고독 속에서 자신의 유배 시절을 음미하고 있다.

불어난 봄 강물이 곧 집안으로 밀려들 것 같은 봄비의 기세가 그치지

않는구나.

春江欲入戶, 雨勢來不已

내 작은 집은 일엽편주처럼 자욱한 물안개에 포위되어 있구나.

小屋如漁舟, 濛濛水雲裏

2수에서도 문체는 여전히 평범하고 솔직하며 순수하게 실제 상황

을 그리고 있다. 그러나 서법은 자유분방해지고, 필묵筆墨이 시원스

「한식첩」(베이징 고궁박물관 소장)

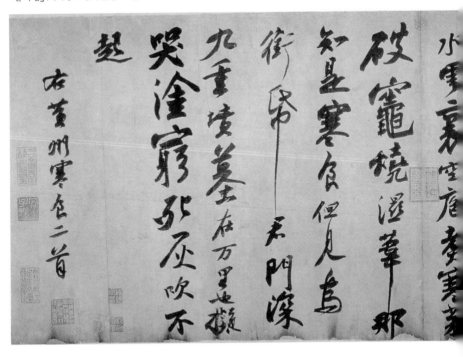

레 두꺼워지는 것이, 장대비처럼, 성난 파도처럼 물이 곧 집안으로 밀려들어올 것 같다. '욕欲'과 '입入' 두 글자는 술에 취한 신선이나 승려처럼 비틀거리며, 비뚤어졌다가도 바로 일어나는 것 같고, 넘어지려 해도 다시 일어나는 것 같다. 소식의 필세는 자유분방하게 기울어져 정해진 규칙과 법도를 뒤집고 있다. 언뜻 보면 가볍고 부드러워 힘이 없어 보이는 필세이지만 철을 감싸고 있는 솜처럼 부드러움 속에 강인함이 있다. 소탈하고 얽매이지 않으며 통 크고 가식적이지 않은 소식의 내면 깊은 곳에는 이러한 비통함과 완강함, 항거와 분노가 숨겨

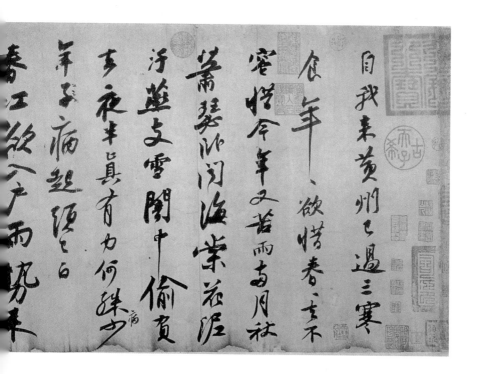

져 있었다.

그는 자신이 숨기고 있던 분노와 불만을 필획에 모두 털어놓았다. 「한식첩」이 가장 크게 칭송되는 점이 바로 문체와 서법의 융합이 간극 없이 잘 맞춰져 행초 미학 최고의 품격을 나타낸다는 점이다.

빈 부엌에서 겨울을 견딘 나물을 삶느라,
부서진 아궁이에 젖은 갈대를 지펴본다.
空庖煮寒菜, 破竈燒濕葦.

한식절은 선진시대 진晉나라 개자추介子推를 기념하는 절기다. 개자추는 왕위에 오르기 전의 진 문공晉文公을 모시고 유랑하던 중에 먹을 것이 없자 자신의 넓적다리 살을 베어내 문공에게 끓여준 인물이다. 문공이 왕이 되자 개자추를 관리로 임명하려 했으나 그를 찾을 수 없었다. 나중에 개자추가 모친과 함께 면산緜山에 은거하고 있다는 소문을 듣고 어떤 이가 제안하기를 산에 불을 지르면 개자추는 효성이 지극해서 어머님을 모시고 나올 것이라고 했다. 그러나 예상과 달리 큰 불을 지르자 개자추는 모친과 함께 산속에서 불에 타 죽었다. 크게 상심한 문공은 후회하는 마음에 한식절을 선포하고, 이 날은 온 나라 사람이 부엌 아궁이에 불을 지피지 않고 찬 음식을 먹으며 개자추를 기념하도록 했다.

소식이 개자추의 이야기를 모를 리 없다. 이 한식절의 유래에는 말할 수 없이 황당한 정치적 살해 음모가 숨겨져 있기에 옥고를 치

한자 서예의 미

르고 구사일생으로 살아난 지 얼마 안 된 소식에게는 감회가 남다를 것이다.

텅 빈 부엌, 식어빠진 음식, 부서진 아궁이, 축축하게 젖은 갈대를 수식하는 글자 '공空' '한寒' '파破' '습濕'은 조정의 미움을 얻어 유배된 시인의 심경을 드러내고 있다. 소식은 충성된 신하를 기념하는 날인 한식절에 대해 이렇게 말했다.

> 오늘이 한식임을 어찌 알았겠는가,
> 까마귀가 타다 남은 노잣돈을 물고 다니는 것을 보노라.
> 那知是寒食, 但見烏銜紙.

유배의 세월 속에 한식절인 줄 몰랐으나 청명절이 지난 후 까마귀가 무덤 사이에서 태우고 남아 재처럼 된 노잣돈을 물고 날아가는 것을 보고 알았다는 것이다. 이 부분은 「한식첩」에서 가장 감동적인 구절로, 서법에서도 경이로운 절정을 드러내고 있다.

부서진 아궁이破竈와 저승 가는 노잣돈銜紙을 비교해보면 필봉이 크게 변했다. 부서진 아궁이는 붓끝을 사용하여 글자 모양이 납작하게 변형되어 소박하고 중후한 느낌이다. 마치 교향악의 콘트라바스처럼 묵직하고, 잠긴 듯, 잠시 멈춘 듯한 어색한 소리처럼, 퇴락하고 황량한 느낌이다. 부서진 아궁이 두 글자는 전적으로 붓끝을 사용해 예리하고 날카로우며 마치 송곳처럼 뾰족하니 모래에 그린 것처럼, 칼날에 베인 것처럼, 소식이 쓴 글에서 흔히 볼 수 없는 처참한 분노

가 담겨 있으며 유배된 시인의 활달함 속에 참을 수 없는 억울함을 드러내고 있다. '지㫢'자를 쓰는 방법이 특별한데 '씨氏' 아래 '건巾'을 덧붙이고 있다. 또한 '건'의 마지막 획을 길게 늘어뜨려 긴 칼이 허공을 가르듯 날카로운 필봉이 바로 아래에 조그맣게 위축되어 있는 '군君'자를 정확히 가리키고 있다. 「한식첩」의 이 부분은 황량함과 비분, 자부심과 비참한 고통으로 뒤엉킨 곡절과 아픔을 행서의 섬과 삐침, 꺾임과 같은 시각적 흐름으로 표현하여 사람을 감동시키는 생명 밑바닥의 외침을 이루고 있다.

천자의 구중궁궐은 멀고도 깊고, 조상들 묘는 만 리 밖이구나.
君門深九重, 墳墓在萬里.
막다른 길에서 통곡이나 해볼까, 내 마음 꺼진 불씨 다시 일지 않네.
也擬哭途窮, 死灰吹不起.

마지막에는 군주 곁에 갈 수 없어 충심을 표할 길 없고 조상의 무덤은 멀리 쓰촨에 있어 효를 다할 수 없다는 내용으로 마무리 짓고 있다. 강변에 유배된 시인은 삶의 여정에서 사방을 둘러보지만 어디로 가야 할지 몰라 망연자실하다. 막다른 곳에 처해 통곡했다는 완적을 흉내 내볼까 하는 시인은 자신의 마음이 꺼진 불씨와 같음을 발견하고는 울음도 웃음도, 사랑도 증오도 모두 사치임을 깨닫는다.

막다른 골목에 이르러 통곡하다는 뜻의 '곡도궁哭途窮'(소식은 세 글자를 크게 썼다)에서 '곡哭'과 '궁窮'자는 궁지에 빠져 난처한 사람의

한자 서예의 미

얼굴처럼 어쩔 줄 몰라 갈팡질팡하며 웃을 수도 울 수도 없는 상황에 처한 듯하다.

　우 황주 한식 2수 右黃州寒食二首

　소식은 마지막에 서명도 낙관도 찍지 않았으나 개성 있는 그만의 풍격이 극치에 이르러 독자적인 일파를 대표하게 되었으므로 서명과 낙관은 사족 같다.

황산곡의 발跋

　완성된 소식의 「한식시고」는 황산곡黃山谷(황정견黃庭堅)의 수중에 전해졌다. 황산곡은 소식 다음으로 송나라 4대 서예가로 손꼽히는 인물로, 소식보다 나이가 여덟 살 어린 그는 학생을 자처하여 소식의 인품과 글, 서예를 우러러 존경했다.

　황산곡은 소식처럼 정치적인 입장에서 함께 구당舊黨으로 분류된다. 신종神宗은 변법變法을 통해 정치 개혁을 이루고자 했으나, 소식은 변법을 옹호하는 신당新黨의 소행에 반대한 탓에 소인배들의 모함을 받아 '오대시옥'을 치렀으며 황주로 좌천되어 「한식첩」과 같은 명작을 남겼다.

　1085년 송나라 신종이 별세할 때까지 구당과 신당의 투쟁은 끝나

지 않았다. 철종哲宗이 왕위를 계승했지만 나이가 어린 탓에 고태후
高太后가 정사를 보필하면서 구당이었던 사마광司馬光을 재상으로 삼
았다. 사마광은 황산곡을 추천하여 『신종실록神宗實錄』을 편찬했고,
1094년에 이르러 철종이 친정親政을 하게 되자 연호를 소성紹聖으로
바꾸고 신종의 변법을 계승하겠다는 입장을 표명함과 더불어 신당
을 재등용했다. 황산곡은 『신종실록』에서 선제先帝인 신종을 모함했
다는 비판을 받고 좌천되어 1105년 광시廣西에서 세상을 떠났다.

황산곡이 말년에 맞이한 운명은 소식과 비슷하다. 두 사람 모두
남쪽에 유배되어 세월을 보냈으니 소식의 「한식첩」을 본 황산곡의
감회는 남달랐을 것이다.

황산곡이 「한식첩」 끝에 쓴 발문跋文의 서법은 지극히 아름다우
며, 황산곡의 전형적인 풍격이라고 할 수 있다.

「한식첩」의 발문(베이징 고궁박물관 소장)

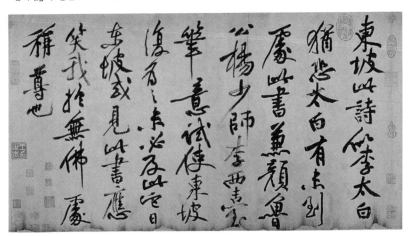

한자 서예의 미

황산곡의 서법은 긴 획에 굴곡이 있고 자유분방하며 변화가 풍부하여 준수하고 빼어나다. 황산곡은 어깨의 힘으로 필세를 이끌어 나가기 때문에 손목을 책상에 대고 쓰는 소식의 납작하고 빈틈 많아 보이는 서풍과는 완전히 다르다.

세속적 표현으로, 황산곡은 서열 2위의 서예가로서 서열 1위인 소식의 「한식첩」 다음이었지만 그럼에도 불구하고 그는 소식의 문체와 서법을 최고로 찬양했다.

황산곡은 먼저 소식의 시를 칭찬했다.

소동파의 이 시는 이태백과 닮아 있네.
오직 이태백이 동파에 미치지 못할까 염려스럽네
東坡此詩似李太白, 猶恐太白有未到處.

황산곡은 소식의 「한식첩」이 이백의 것과 닮아 있으며, 심지어 이백이 소식의 필의筆意 즉 의경에 이르지 못했다고 느끼고 있다.

이어 황산곡은 소식의 서법에 대해 이렇게 얘기한다.

소식의 「한식첩」은 안진경, 양응식, 이건중의 의경을 담고 있구나
此書兼顔魯公·楊少師·李西台筆意.

황산곡은 단숨에 소식의 「한식첩」이 당나라 안진경, 오대 양응식,

북송北宋 초 이건중李建中 세 사람의 서예 풍격을 모두 갖추고 있다고 말한다.

황산곡이 말한 '필의'란 당연히 소식이 앞선 대가들의 필법을 모방함을 말한 것이 아니라 미학과 정신적인 계승을 말한 것이다. 황산곡의 이 구절은 유당입송, 즉 안진경에서 양응식, 이서대李西臺 그리고 소식에 이르기까지 문인들의 사의寫意 서법 정신의 완성을 설명한 것이다. 더 이상 규칙이나 형식에 시시콜콜 얽매이지 않고 개인의 심경을 자유롭게 표출하는 '송인상의宋人尚意' 미학은 바로 이런 변화로 인해 완성되었다.

황산곡도 '송인상의' 서법 미학의 중요한 추동자 중 한 사람이다. 서예에 대한 황산곡의 노력은 소식에 뒤지지 않는다. 다만 황산곡은 너무 애를 쓴 탓인지 소식의 숭배자로서 그 자유스럽고 꾸밈없는 '무소무이위無所無而爲'⊙의 경지에는 도달할 수 없다고 느꼈던 모양이다.

「한식첩」의 발문에 황산곡은 소식의 시와 서법을 극찬하면서 특히 미학에 있어 일종의 우연한 기회를 강조했다. 그는 이렇게 말한다.

동파에게 다시 써보라 한들, 이에 미치지 못할 것이다
試使東坡復爲之, 未必及此.

⊙ 유한한 삶 속에서 이미 자아의 평형을 유지하는 성인이 하는 일은 특별히 의도하는 것 없이 자연스러워서 하늘의 뜻에 순응한 결과를 얻는다. 이때의 '무위'는 공空에 의거한 무위가 아니며 각 단계를 거쳐 맨 마지막에 도달한 일종의 도가의 경계를 말한다.

이는 「한식첩」이 너무 훌륭한 탓에 소식에게 다시 한번 써보라고 해도 이처럼 잘 쓸 수 없을 것이라는 뜻이다.

행초 미학은 반복할 수 없다. 반복하게 되면 의도적이고 가식적인 것이 되어 처음 창작한 '무위이위無爲而爲'의 자연스러움을 잃게 마련이다. 소식은 황산곡의 스승이자 벗이다. 둘 다 정치적 이유로 유배되었고, 둘 다 누명을 입어 「원우당적비元佑黨籍碑」⊙에 이름을 올렸으며, 둘 다 산수·시문·서법의 미학에서 세속에 구애받지 않고 유유자적한 삶을 추구했다.

「한식첩」을 본 황산곡은 평생 아름다운 서법으로 소식과 대화를 나누었다. 그는 스스로를 비웃으며 겸손하게 말했다.

훗날 소식이 내가 쓴 글을 본다면 부처님 없는 곳에서 지존을 자칭했다고 나를 비웃겠구나它日東坡或見此書, 應笑我於無佛處稱尊也.

이 구절에는 송대 문인의 살가운 해학과 붙임성 있는 면모가 여지없이 드러나고 있다.

"나를 비웃겠구나應笑我"라는 구절은 소식이 쓴 「염노교念奴嬌」의 명구로, 황산곡은 이 글자를 비백飛白으로 처리함으로써 줄곧 힘 있는 서법으로 일관하던 서법에 우연찮게 방일放逸하고 해학적인 경쾌

⊙ 송 휘종이 등극하던 1102년, 재상인 채경蔡京이 사마광·소식 등을 비롯한 구당 인사들을 탄압하자 이듬해 휘종은 그들을 포함한 309명의 이름을 비석에 새겨 전국 주·현州縣에 세우게 했다.

함이 더해졌다.

황산곡의 서법은 흔히 '긴 창長槍'이나 '큰 미늘창大戟' 또는 '장군의 무기고將軍武庫'라고 표현되는바, 그는 필획을 길게 늘어뜨려 항상 기울어진 마름모꼴을 이룬다. 획마다 붓끝을 기울이지 않고 똑바로 세워 쓰는 중봉中鋒 필법에서 그 힘의 깊이를 알 수 있다. 누군가는 황산곡이 뱃사공이 배를 젓는 모양에서 필법을 터득했다고 하는데, 실제로 그의 필획에 많이 나타나는 파임인 '날捺'과 필봉을 바꾸는 '절折'은 물속에서 노를 저을 때 물의 압력에 저항하여 휘어지는 것 같다.

힘차고 수려한 황산곡의 서법이 갑자기 소식의 '돌에 눌린 두꺼비'와 같은 자유분방하고 즉흥적인 서법과 조우하자 마치 아름다운 자태의 권법이 변변치 않은 구성의 취권을 만난 것처럼 한동안 어찌할 바를 몰랐다. 하지만 황산곡은 자신이 2등이라는 자신감으로 무장하고 평생 가장 아름답고 수려한 필획으로 소식과 대화를 나눴다.

「한식첩」은 소식의 명작일 뿐 아니라 황정견黃庭堅(황산곡)의 명작이기도 하다.

송나라 때 양대 서예 고수의 대결은 사람들의 절찬을 이끌어낸다.

「한식첩」은 소식과 황산곡, 즉 소황蘇黃의 서법이 나란히 적혀 있어 '쌍벽雙璧'이라 불리며 '송인상의'의 최고 본보기로 해석되기도 한다.

한자 서예의 미

미불米芾의 대자大字 행서

미불의 서법에 이르러 '송인상의'의 정신은 더욱 개인적인 자아 표현으로 발전했다. 소식·황산곡이 문인의 서풍을 고수했다면 미불은 예술가 같다고 할 수 있다.

미국 메트로폴리탄미술관에 소장된 「오강주중시吳江舟中詩」, 도쿄박물관에 소장된 「홍현시虹縣詩」와 같이 미불의 대자大字 행서는 휘날리는 듯한 속도감이 빼어나 마치 당나라 광초의 표현으로 돌아간 듯하다. 행서에 초서를 도입한 '행초'는 항상 비백

이 시는 기후가 변해 서북풍이 불기 시작하자 돛단배를 타고 가다가 푼돈으로 뱃사공과 입씨름을 하는 이야기다. 미불은 세상사 자질구레한 일과 대자연 산천의 장엄한 기백을 중첩시켜 단번에 써내려갔다. 필묵의 농담과 건습의 변화가 무궁하다.
미불의 글씨는 장난기와 광기가 담겨 있고 규칙을 지키지 않는 반역 때문에 배우기 어렵다.

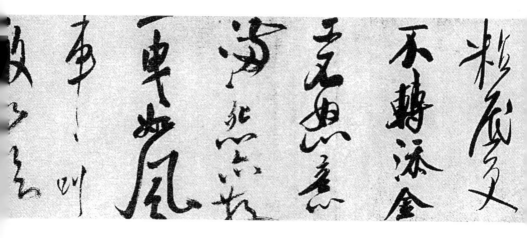

이 안개나 연기처럼 날리고, 거센 비바람이 불고 지나간 뒤처럼 먹색이 엷어지고 투명도가 형성된다. 자유분방한 붓의 휘날림, 먹의 찬란함은 모두 미불의 서풍 속에서 도달한 가장 예술적인 표현이다.

당나라 장욱의 '전'과 호응하여 '미전米顚'이라 불리는 미불은 한자 서예와 표현주의 예술의 관계를 계승하고 있다. 명·청 무렵의 서위徐渭, 부산傅山도 이 표현주의 서법의 유업을 이어, 통쾌한 서법에 개인의 자아를 더욱 발현할 수 있는 공간을 만들어주었다.

송 휘종의 수금체瘦金体:
예기銳氣와 재주를 모두 드러내 보이는 금기의 미학

———

송나라 휘종은 서예 회화에서 특색이 많은 황제다.

송 휘종의 서법은 보통 '수금체瘦金体'로 불린다. '수瘦'는 이해하기 어렵지 않다. 한자의 서법에서 필획은 굵기도 하고 가늘기도 한데, 안진경의 해서체는 중후하고 넓어서 이 서체를 쓰는 사람들의 글자는 대개 살집만 있고 강직함은 결여되기가 쉽다. 글자가 살쪘다는 뜻의 '반胖'은 느슨함을 뜻한다.

'수'는 필획의 팽팽함과 옹색함을 이른다. 일반적으로 서예사에서는 송 휘종의 수금체가 당나라 때 설직薛稷을 이어받은 것이라고 한다. 설직의 서체도 말랐다. 일반적으로 초당의 서체는 수나라 석비의 엄격함을 답습했으며, 필획이 모두 마른 편이다. 구양순과 저수량도

한자 서예의 미

그러했다. 단지 설직의 서체는 마른 가운데 필획을 전환할 때 강직함을 지니고 있어 수금체와 관계가 깊다.

오대 남당南唐 마지막 군주였던 이욱李煜의 서법은 '금착도金錯刀'라고 한다. 필획을 '금金'이라는 글자로 표현한 것으로, 미학의 복잡한 함의와 깊이를 이해하기가 쉽지 않다.

'금'은 금속이고 청동이며 황금이다. '금'은 반짝이는 빛이고 필획의 서슬이 푸르다는 것이다.

선진 시대에는 청동기에 금선이나 은선을 박아 넣는 '착금錯金' 공예가 유행했다. 어두운 색상의 청동 표면에 상감된 금이나 은으로 된 선이 반짝반짝 빛나 '금으로 착각錯金'하게 하는 아름다움을 보여줬다.

선진의 공예에서는 착금錯金 기법으로 명문을 상감하는 경우가 많았으며, 이는 오래된 공예의 역사이기도 하다.

수瘦와 금金을 연관 지어 송 휘종의 서법을 묘사하자면, 비록 필획은 마르고 가늘지만 화려하고 고귀한 기품이 있어 '금'이 상징하는 의미를 지닌다.

송 휘종의 서법은 매우 독특하지만 송나라 4대 서예가인 소식, 황산곡, 미불, 채양의 대열에 들지 않는다. 송 휘종의 서법은 위험한 경계선을 걷는 것 같은 아름다움으로 보는 사람으로 하여금 애정과 두려움을 동시에 불러일으킨다.

타이베이 고궁박물관에 소장된 「농방시첩穠芳試帖」을 보면 "향기 농염한 꽃송이 청록색 잎새에 기대 정원에 가득 피었네穠芳依翠萼 煥

爛一庭中"라는 구절의 한 자 한 자가 반짝반짝 빛나는 것을 볼 수 있다.

송 휘종은 '봉망필로鋒芒筆露'의 필획, 즉 날카로운 기운인 예기鋭氣와 재주를 모두 드러내 보였다. 그러나 봉망鋒芒, 즉 자신의 재능과 역량을 드러내는 것은 한자 미학의 금기다.

서법에서는 재능을 감추고 드러내지 않는 '장봉藏鋒'을 표방한다. 그 까닭은 유교에서는 전통적으로 '봉망필로'를 장려하지 않았기 때문이다.

'봉망필로'는 질투를 불러일으키며 하늘의 꾸짖음을 받는 것으로, 노자老子 철학에서는 '봉망'이 가장 꺾이기 쉬우며 오래 갈 수 없다고 여겼다.

서법 미학에서 말하는 '장봉' '면중포침綿中裹針' '외유내강'은 모두

서법을 통해 배울 수 있는 세상의 이치다.

소식의 필획은 대부분 '솜에 싸여 있는 침'이다. 재난의 고통 속에서 삼가고 인내하며, 강인한 생명 의지를 밖에서 쉽게 알아챌 수 없도록 안으로 거두어들인다. 즉 '장봉'으로 바꿔서 '봉망'을 숨긴다.

봉망은 다른 사람을 다치게 할 수도, 자신을 다치게 할 수도 있다.

송 휘종은 제왕으로서 전통 서예의 미학과 거리가 먼 봉망을 지지하고 격려했다.

수금체는 숨겨야 할 '봉'을 밖으로 모두 드러냈기에 눈이 부시도록 반짝이고 찬란하다.

수금체는 다이아몬드를 세공하듯 필획으로 많은 마름모꼴 삼각 절단면을 만들고, 빛을 굴절시키는 절단면은 강직하고 예리하며 조금의 타협도 없다.

송 휘종의 「시첩」(베이징 고궁박물관 소장)

춤추며 날아다니는 나비가 꽃무더기 사이 오솔길에서 길을 잃고 나풀
나풀 춤추며 밤바람을 쫓고 있네.

舞蝶迷香徑 翩翩逐晚風.

송 휘종의 아름다움은 늦봄의 짙은 꽃향기에 길을 잃은 나비처럼
극도의 찬란함, 화려함, 절정의 미를 추구한다. 그런 아름다움은 송
휘종을 탐닉하게 하고 유희에서 돌아오지 못하게 하여 결국 파멸과
망국으로 이끌었다.

수금체에는 제국 멸망의 아름다움이 있다. 이런 아름다움에는 사
람을 섬뜩하게 만드는, 아름다운 것이 파멸되는 것과 같이 천지를 놀
라게 하는 처절함이 있다.

수금체는 구스타프 말러의 음악처럼 고음의 한계에서 여전히 벗어
나지 못한 채 끊임없이 메아리치고 있다. 수금체는 보들레르의 「악의
꽃」처럼 세속의 평온함을 비웃고 기꺼이 파멸의 한계선까지 나아가
통곡하는 것이다.

수금체는 사실 매우 서구적인 미학이다. 방자하고 제멋대로인 가
능성을 오랫동안 억압해온 민족은 수금체를 두려워할 수밖에 없다.
수금체는 아름다움과 파멸이 교차하는 저주다.

수금체는 장봉이 아니다. 목숨을 잃게 될지언정 타협하지 않는다.
제국 전체가 망하는 와중에도 "나풀나풀 춤추며 밤바람을 쫓고 있
네"라는 아름다운 시구를 쓴다.

한자 서예의 미

암석의 무늬, 졸졸 흐르는 물, 번갈아 드는 고요함과 움직임, 대자연의 다양한 질감과 상태를 느낄 때 서예 미학을 깨닫게 된다.

원·명의 서예와 문인화

조맹부 이후 원·명·청의 미학 발전에서 회화, 문학, 서예의 관계는 떼려야 뗄 수 없다. 횡평橫平, 수직竪直, 점點, 날捺, 별撇, 책磔은 서법의 필획이며 회화의 요소다. 서화동원書畵同源에는 다시 한 번 새로운 결합의 의미가 부여되었다.

원나라 초기의 조맹부趙孟頫는 원나라와 명나라의 문인 서예 미학에 지대한 영향을 끼쳤다.

역사상 문인 풍격을 집대성한 조맹부는 황족 출신으로, 시문에서 최고의 교양을 지녔을 뿐만 아니라 서법도 지극히 아름다우며, 회화에서는 원나라 4대가와 일맥상통하는 문인 전통을 개척했다.

서법 필세로 그림을 그리다: 문인화의 표일한 정신

중국 서화사書畵史에서 문인화는 항상 송대의 소식과 문동文同으로 거슬러 올라간다. 두 사람은 궁정의 화공畵工 출신이 아닌 문인이

었으므로 기교의 정교함을 추구하지 않았다.

문학적 경지가 높고 서법이 뛰어난 두 사람은 문인의 서예 필묵筆
墨, 즉 서예의 필법과 기법으로 그림을 그렸다. 사실 이 두 사람은 서
예의 우월성으로 회화를 주도하여 문인화라는 격格을 개척했다.

고대 회화는 신神, 묘妙, 능能 삼품三品으로 구분되는데, 모두 다 기
교와 사실寫實, 정교함을 기본 바탕으로 한다.

문인화라는 관념이 형성된 후 '일逸'이라는 품이 하나 더해졌다.
'일'이라는 글자는 이해하기가 쉽지 않다. '일'은 달아남을 뜻하는 '도
일逃逸'이기도 하고 세상일을 마음에 두지 않고 태평함을 뜻하는 '표
일飄逸'이기도 하다. 그런데 점차 세속의 예교禮敎에 얽매이지 않는 문
인을 상징하는 말이 되었다.

위·진 시대 왕희지와 같은 문인 명사들은 삶이 표일했으며, 서법
도 표일했다.

'일'은 일종의 품격이자 의경이다.

'일품逸品'은 신품, 묘품, 능품과는 다른 것으로, 문인이 주도하는
미학의 새로운 방향이다.

'일품'은 내재적인 정신을 강조하며 외재적인 형식과 기교에 신경
쓰지 않았다. 자주 인용되는 소식의 "그림을 논할 때 형사形似를 평
가 기준으로 하는 견해는 어린아이와 다를 바 없다"라는 말은 사실
과 형사만을 추구하는 회화에 대한 비판이다.

소식은 항상 '고목枯木'과 '죽석竹石'을 작품의 주제로 삼았는데, 이
는 서법의 먹색과 필세를 이용해 그림을 그리기 위함이었다.

타이베이 고궁박물관과 베이징 고궁박물관에 문동의 묵죽墨竹이 한 점씩 소장되어 있다. '묵죽'은 북송 당시 회화의 주요 모티프로, 보통 서예의 왼 삐침撇과 오른 삐침捺의 서법으로 그림을 그렸다. 문인화 속의 난초와 대나무는 송나라와 원나라 때 크게 성행하여 나중에 매란국죽梅蘭菊竹, 사군자四君子로 변화 발전했다. 사군자는 사실 화가의 기본기가 반드시 서예의 삐침과 파임에 있음을 선언한 것이다.

묵죽을 그리고 난초를 그리는 것은 사실 붓을 사용해 글씨를 쓰는 것과 같다. 소식과 문동은 '문인화와 일품'이라는 관념을 만들었지만 그들의 작품은 아직 문인화가 요구하는 시詩, 서書, 화畫를 결합한 작품은 아니었다.

현재 소식의 그림이라 전해지는 것은 대부분 신뢰할 수 없다. 다만 문동의 묵죽을 보면, 그림 속의 잎은 모두 서예의 삐침과 파임이다. 가지와 줄기는 전서篆書와 같고, 가는 가지는 행초와 같아서 완전히 서법을 그림에 담아냈으나 화폭에 시를 넣지 않았으므로 여전히 후세의 문인들이 강조하는 시, 서, 화 삼절三絶은 아니었다.

문인화

'사인화士人畫'라고도 하는 문인화는 중국 전통 회화의 중요한 풍격을 갖춘 유파로, 궁정회화나 민간의 회화와 다른, 봉건사회 문인 사대부들의 회화를 총칭한다.

송나라 때 소식이 '사인화'를 제창했으며, 명대 동기창董其昌이 '문인

화'라는 단어를 내세웠으며, 당나라 왕유王維가 시조로 여겨진다. 문인화는 전반적인 문화 수양을 중시하며 반드시 시·서·화·인印이 합쳐져 시너지 효과를 발휘하도록 하며, 인품·재능·학문·사유에 부족함이 없어야 한다. 제재는 산수山水와 화조花鳥가 주를 이루며 매란국죽도 한 종류를 이룬다. 기운과 정서를 강조하며 성령性靈을 토로하는 작품이 많고 의경의 창작에 주목한다. 명대 중기에는 문인화가 화단의 주류를 이뤘으며 청대 화풍에도 지대한 영향을 끼쳤다.

왼쪽 그림은 문동의 「묵죽도墨竹圖」의 일부로, 이 그림은 넘어진 대나무 가지만 그렸으며 대나무 가지는 휘어져 있지만 그 끝은 오히려 위쪽으로 자라고 있으며 죽엽이 사방으로 펼쳐져 있어 마치 빛과 그림자가 여러 개 겹쳐 있는 것 같다. 이 그림은 먹색의 농담으로 원근과 전후를 표현하고 있어 묵죽 화법의 새로운 국면을 열었다.(타이베이 고궁박물관 소장)

조맹부趙盟頫: 시, 서, 화를 집대성한 창시자

시서화 삼절詩書畫三絕을 달성하고 이를 작품에 최초로 집대성한 인물은 분명 조맹부다.

조맹부는 소식 이후 문인화를 제창하고 비전을 확립했다. 그가 42세에서 49세까지 창작한 「작화추색鵲華秋色」과 「수촌도水村圖」는 문인화의 최초 본보기라고 할 수 있다. 그는 황량하고 소슬한 필치로 글씨를 쓰듯 화폭에 겹겹이 묵흔을 남겼다. 산의 준법皴法⊙, 물결무늬인 파문波紋 모두 정교하게 그리려고 공들이지 않으며, 그저 풍경을 기념으로 남겨 자기를 알아주는 벗과 함께 산수를 나누고자 하는 마음이다. 그래서 화폭 여백에 아름다운 작은 해서체로 잊지 못

⊙ 동양화에서 산, 암석, 폭포, 나무 등의 입체감을 표현하기 위해 가벼운 필치로 주름을 그리는 화법.

할 심사心事를 쓴 제발이 담겨 있다. 이렇듯 그는 시, 서, 화가 하나로 합쳐서 불가분의 미학적 의경을 구성함으로써 세계 미술사에서 유일 무이하게 문학과 회화가 결합된 시각 예술의 선례를 만들었다.

조맹부 이후 원나라와 명나라 그리고 청나라에 이어 미학이 발전 하는 과정에서 회화, 문학, 서예 세 가지는 떼려야 뗄 수 없게 되었다.

화가는 시문에 대한 소양이 없으면 안 된다. 문학의 추구는 주제 의 비유부터 시문의 제자題字 내용에 이르기까지 전통적인 기예만 추구하는 화공이 할 수 있는 게 아니다.

문인화 미학의 주도 아래 기예만 쫓는 매너리즘匠氣은 오히려 가장 저속한 품질의 그림이 되어 문인들의 조롱거리가 되었다.

문인에게 서예는 어려서부터 자신을 단련하는 기초 수업이었다.

횡평橫平, 수직竪直, 점點, 날捺, 별撇, 책磔은 서법의 필획이며 회화 의 요소다. '서화동원書畫同源'은 다시 한번 새로운 결합의 의미를 부

조맹부, 「수촌도」(베이징고궁박물관 소장)

여받았다.

조맹부는 '고목석죽枯木石竹'을 그릴 때 항상 그림에 시를 썼다.

조맹부는 기석奇石을 그리는 데는 비백의 준법을 사용하고, 고목을 그리는 데는 옛 전서체의 필법을 사용하며, 묵죽을 그릴 때는 서예의 '영자팔법永字八法'에 정통해야 한다고 자세히 말했다.

조맹부는 '서화동원'이라는 오래된 성어에 대해 완선히 새로운 이해를 정립했으며, 새로운 문인화의 미학이 서예가 회화를 주도하는 정신적 본질임을 명확히 알렸다.

서화가 불가분의 관계인 상황에서 과연 조맹부는 서예가로 논의되어야 할까, 아니면 화가로 간주해야 할까? 이는 흥미로운 과제가 되었다.

조맹부, 「수석소림도秀石疏林圖」 일부. 그림에서 암석은 비백 준법을 사용하고 있다. 고목은 중봉을 사용했는데 옛 전서의 필법이다.(베이징 고궁박물관 소장)

작품을 살펴보면 조맹부의 서예 작품은 그 수가 많으며 수준이 뛰어나다. 그의 서풍은 줄곧 원·명의

한자 서예의 미

제가諸家에게 영향을 끼쳤으며 동기창董其昌에 이르러 총화를 이루었다. 청나라 때 금석파金石派가 일어나면서 수백 년간 전승되어온 조맹부첩학趙孟頫帖學의 풍격은 회의와 비판의 대상이 되었다.

형식주의 미학에 대한 안타까움
—

조맹부의 서예는 위·진의 문인, 특히 「난정」 모사본을 통해 왕희지의 정신을 최고조로 발전시켰다. 조맹부가 모사한 「난정」(베이징 고궁박물관 소장)의 필획은 그 솜씨가 우아해서 위·진 문인들이 일부러 추구하지 않았던 멋스러움을 일종의 형식미로 바꿔놓았다.

조맹부는 부단한 연습을 통해 「난정」을 비롯한 고첩의 서법을 연마한 결과 모두를 깜짝 놀라게 할 만큼 정확한 필획 모사를 드러냈다.

정확함과 형식미는 조맹부를 불후의 지위에 올려놓았으며 서예사에 커다란 영향력을 발휘했다. 그러나 정확성과 형식미를 지나치게 중시한 탓에 사람들은 조맹부의 작품을 볼 때 말로는 표현할 수 없는 어떤 아쉬움을 느끼곤 한다. 오히려 안진경의 「제질문고」나 소식의 「한식첩」에 드러난 초고의 솔직함과 일탈 심지어 고쳐 쓴 부분까지 그리워하는 것 같다.

조맹부는 확실히 위·진 문인들의 멋스러움과 호방함을 동경했다. 그는 「난정」에 이어서 조식曹植의 「낙신부洛神賦」, 유령劉伶의 「주덕송酒德頌」, 혜강嵇康의 「여산거원절교서與山巨源絕交書」를 모사했는데, 이

는 그가 위·진 문인들의 세속에 구애받지 않는 대범함과 미치광이 같은 모습을 얼마나 동경하고 있었는지 보여준다. 그러나 현실 세계에서 조맹부는 평생 세상과의 비굴한 타협을 피할 수 없었던 것 같다. 송나라 황실의 후예로서 그는 몽골의 새로운 정권에 농락당하고 이용당하는 운명에서 도망치지 못한 채 이전 왕조의 황족의 신분으로 원나라에서 벼슬을 했다. 그는 한림원翰林院 승지承旨, 영록대부榮祿大夫 의 관직에 있으면서, 대신 가운데 가장 높은 지위에 앉아 부귀영화를 누렸으며, 그의 서법 역시 활짝 핀 꽃처럼 화려하기 그지없었다.

조맹부의 회화는 산수에서의 은거와 방일放逸을 지향하는 그의 염원을 드러내는 한편 원나라 한족

조맹부, 「여산거원절교서與山巨源絶交書」 모사본 일부(베이징 고궁박물관 소장)

한자 서예의 미

사대부들이 한두 번의 붓질로 대충 그림을 그려내는 일필초초逸筆草草의 초기 구도를 개척했다. 그러나 그의 서법은 지나치게 조심스러우며 우아함과 유미주의적 자태가 지나친 면을 드러냈다.

어쩌면 조맹부는 내면의 염원과 현실, 두 세계가 서로 모순되는 상황에서 원만하게 타협하는 원융圓融을 대표하는지도 모르겠다. 그의 서법을 좋아하는 사람들은 '원융'을 칭찬하지만 그의 서법을 싫어하는 사람들은 비굴한 타협으로 안전을 꾀하는 '자미姿媚', 즉 멋부림으로 해석한다.

서예 미학에서는 '글자字'와 '글쓴이人'를 완전히 분리할 수 없다. '서품書品'이 바로 '인품人品'이다.

조맹부 서체의 '자미'를 보면 그 아름다움은 한 점의 결점도 허락하지 않는 듯하다. 그러나 원나라 시대 서예가 양유정楊維楨에서는 또 다른 미학의 전형을 찾아볼 수 있다.

양유정楊維楨과 표현주의 서풍

—

양유정은 원나라에서 명나라로 전환되는 시기의 서예 미학을 보여주는 중요한 인물이다. 그는 원나라의 주요 명사, 예를 들어 황공망黃公望, 예찬倪瓚, 장우張雨, 양죽서楊竹西와 모두 교유했다. 양유정도 그림을 그렸으나 자신의 서예만큼 강렬한 개성을 보이지는 않았다.

미국 워싱턴 프리어갤러리에 「춘소식春消息」이라는 제목의 추복뢰

鄒復雷가 그린 매화 그림이 소장되어 있는데, 뒤쪽에 양유정이 큰 글씨로 쓴 발문이 담겨 있다. 발문은 기세가 웅장하고 기이하며, 운필법이 고졸하여 전서 같기도 하고 예서 같기도 하고 행서 같기도 하고 초서 같기도 하다. 먹색의 농담과 먹물의 건습 등 변화가 무궁하다. 양유정은 항상 붓을 뿌리까지 꾹 눌러서 붓 뿌리가 종이와 마찰할 때의 비백을 만들어내는데, 마치 마른 고목처럼 늙고 억세며 완강하고 서체에 구애됨이 없어 리듬과 운율이 지극히 풍부하다.

상하이박물관에 소장된 「진경암모연소眞鏡庵募緣疏」의 풍격도 이와 마찬가지로 전서와 행서, 초서와 예서가 섞여 있어 창작자가 글을 쓰는 과정에서 자신의 감정을 그대로 노출시키고 있음을 충분히 알 수 있다. 이렇듯 창작 과정에서 온전히 이성에 의해 제어되지 않는 감성의 토로가 부각된다는 점에서, 방식은 다르지만 근대 서양의 표현주의Expressionism 미학과 동일한 효과를 자아낸다. 이와 같은 감성

양유정,「제추복뢰춘소식題鄒復雷春消息」 일부(미국 프리어미술관 소장)

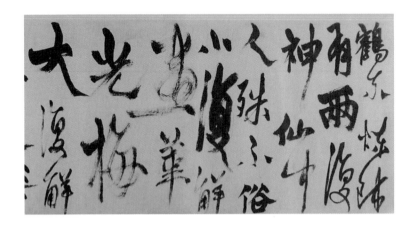

한자 서예의 미

토로의 특징도 당나라 광초 미학의 '전장광소' 정신을 한결같이 계승하고 있다고 할 수 있다.

진晉나라 위부인衛夫人이 지은 「필진도筆陣圖」의 고봉추석高峰墜石⊙과 붕랑뢰분崩浪雷奔⊙⊙은 더 이상 서예가 글자를 쓰는 것만이 아님을 보여주고 있다. 더욱이 당나라 손과정의 『서보書譜』는 서예가 대자연의 현상에 호응하는 표현 가능성을 결론으로 삼았다.

서예의 필법을 관찰하면 매달리는 바늘과 이슬과 같은 기이함, 천둥이 치고 바위가 떨어지는 기이함, 새들이 날고 짐승들이 내달리는 자태, 춤추는 난새와 놀란 뱀을 닮은 모양, 깎아지른 절벽과 무너져내린 봉우리의 기세, 위기에 처하고 고목에 기댄 형태를 발견할 수 있다. 또한 무겁기는 산산이 흩어지는 파도처럼 무겁고, 가볍기는 매미의 날개처럼 가볍고, 운필하면 흐르는 샘물처럼, 멈추면 태산처럼, 서체의 섬세한 모습은 하늘가에 나타난 초승달처럼, 산뜻한 모습은 은하에 늘어선 뭇별과 같다.

손과정이 묘사한 아름다운 서법은 기교를 말하는 것이 아니라 서예 미학을 통해 천변만화하는 자연현상을 느끼고 깨닫는 것이다. 매달린 바늘, 떨어지는 이슬방울, 먼 곳에서부터 점점 가까워지는 천둥

⊙　점點은 높은 봉우리에서 떨어지는 바위의 형세처럼 산을 무너뜨리는 기세가 있어야 한다.

⊙⊙　오른쪽 삐침인 파임은 큰 파도가 솟구치고 번개가 내려치듯 기세가 있어야 한다.

소리, 산산이 흩어지는 파도, 비상하는 새, 놀라 도망치는 뱀, 하늘가에 걸린 초승달, 은하수에 질서 있게 늘어선 뭇 별들……

서예를 통해 세상의 모든 현상을 감지하는 능력을 보완하는 것, 그것이 바로 서예 미학의 의미다. 양유정의 최고의 서법을 보면, 양유정 이후 명나라 후기 예원로倪元璐, 부산傅山의 서법을 볼 때 우리는 동일한 즐거움을 느낀다.

양유정은 조맹부의 형식주의 미학을 계승하되 새로운 서예 미학, 즉 표현주의 서예라는 길을 열었다.

양유정은 평생 벼슬을 했지만 뜻을 이루지 못했다. 그는 대쪽같이 강직했으며, 민초들의 고통을 덜어주기 위해서라면 조

양유정, 「진경암모연소眞鏡庵募緣疏」 일부(상하이박물관 소장)

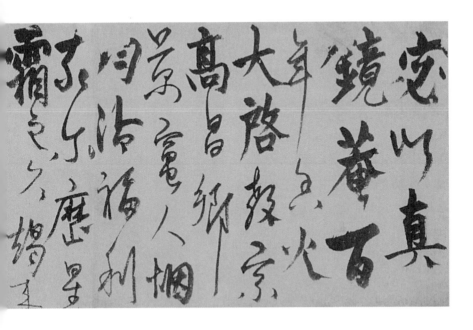

한자 서예의 미

정의 미움을 사는 것도 아랑곳하지 않고 맞서 싸웠다. 술에 취해 미친 듯이 써내려간 그의 필획에도 한 치의 타협이 없는 강직한 그의 면모가 나타나고 있다.

양유정은 이전에 얻은 고검古劍 한 자루를 녹여 피리로 만든 뒤 흥이 날 때마다 피리를 불었다. 맑고 낭랑한 피리소리는 그의 서법을 닮아 원나라 말기에서 명나라 초기의 황량한 역사적인 시공간을 넘나들었다. 그가 필묵이나 음률에 기대어 감정을 표현한 것은 우울하고 답답한 심정을 해소하기 위한 것이라 할 수 있다.

양유정의 일파가 이어져 명나라에 이르자, 원체院體의 서풍에 물들어 형식이 엄격한 조정의 화원에서도 서위徐渭와 같이 방종하고 도도한, 먹물이 흥건한 글씨체가 출현했다. 이들이야말로 위·진 시대 문인들의 진정한 계승자로, 한자 표현주의 미학을 전승했다고 볼 수 있다.

서위徐渭: 그림으로 서예에 입문한 귀재

서위는 명나라의 전형적인 만능 문인이었다. 한때 그의 시, 서, 화, 희곡이 모두 크게 유행했으며, 진심어린 성정에서 표현되어 전혀 가식적이거나 작위적이지 않았다. 다만 시대를 과도하게 초월한 전위 사상이 그를 슬프고 고독하게 만들었다. "붓 아래 맑은 구슬 팔 곳이 없어, 한가하게 덩굴에 던져두네筆底明珠無處賣, 閒拋閒擲野藤中." 그가 그

린 포도는 더 이상 포도가 아니라 재능이 있어도 펼칠 기회를 만나지 못해 받은 상처와 자조 그리고 자포자기다.

　서위가 태어난 때는 가장 보수적이고 가장 암울한 시대로, 온 민족이 곧 계몽을 앞둔 즈음이었다. 그의 희곡 「사성원四聲猿」은 과감하게 성적인 욕망과 성별의 전도顚倒를 건드렸으며, 탕현조湯顯祖의 처절함보다 더 많은 절규와 극적 아픔을 자아내 『금병매金瓶梅』의 아름

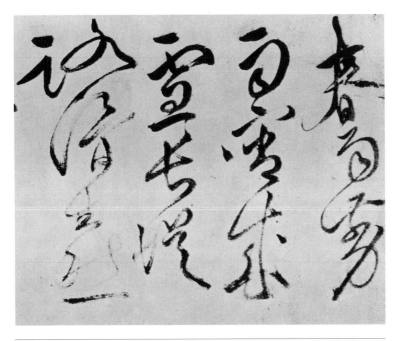

서위, 「춘우시권」 일부(상하이박물관 소장)
기괴하고 특별한 운명으로 점철된 서위의 삶은 그의 필획을 기괴하고 제멋대로로 만들었다. 마치 많은 장애물에도 굴하지 않는 완강하고 고집스러운 힘을 드러내듯, 필획마다 많은 돈좌頓挫가 보인다. '돈좌'라는 서법은 그의 인생의 고달픔과 좌절을 의미하는 듯하다.

　　　　　　　　　　　　　　　　　　한자 서예의 미

다음에 비견될 만하다. 대담하게 그림으로 서예에 입문한 서위는 수묵화가 옛 것을 그대로 답습하여 베껴 쓰고 모방하는 풍조를 타파했으며 생명력 없는 형식적 관행을 비판했다. 그는 화선지 위에 큰 붓을 휘둘러 물과 먹의 흐름을 자유롭게 하여 수묵의 번짐暈染을 온전히 제어할 수 없는 통쾌함을 표현했다. 그는 다시금 수묵화 영역의 새로운 정점을 개창했으며 명말 팔대산인八大山人이나 석도石濤와 같은 수묵화의 걸출한 창작자들을 직접 이끌었다.

서위의 서예도 소홀히 다룰 수 없다. 그림 작품에 쓴 제화시題畵詩 혹은 독립적인 서예 작품 모두 눈여겨봐야 할 만큼 파격적이다.

한자 서예가 오랜 세월 전승되다보니 짊어져야 할 부담이 너무 커서 옛사람들의 틀에서 벗어나 스스로 격식을 창조하거나 기이함을 창작하는 것, 그리고 일반 상식이나 규칙을 벗어난 창조적 돌파는 쉽게 나타날 수 있는 것이 아니다.

서위는 진솔한 성정에서 출발하여 자신의 마음속 깊이 내재된 충돌과 갈등을 서예에 쏟아냈다. 따라서 전통적인 규칙을 따르지 않는 서법을 발현할 수 있었으며, 만능의 예술가로서 미학적 일치성 아래 서예를 회화에 도입하고 회화를 서예에 도입했다.

전대前代 문인들은 대개 서예와 회화의 필법이 일치하지 않았다. 원나라 때 오진吳鎭은 화법은 소박한 반면 서법은 힘찬 편이며, 조맹부의 「수촌도」 화법은 서법과 일치하지 않는다. 반면 서위는 과감하게 회화의 시각적 요소를 서예에 도입하여 글과 그림을 일체화했다. 글과 그림이 동일인의 작품이기에 동일한 미학 정신 아래 통일한 것

이다.

전통 문인 대다수는 글을 그림에 대입했으나 서위는 그림을 서예에 대입했다. 그가 쓴 최고의 서예 작품은 완전히 한 폭의 추상화와 같아서, 보는 이로 하여금 문자에서 벗어나 또 다른 시각적인 즐거움으로 서예를 감상하게 한다. 상하이박물관에 소장된 「춘우시권春雨詩卷」은 필획이 완전히 독립되어 시각적인 리듬감을 형성하며, 자유분방한 필세는 마치 붓이 거칠거칠한 바위 위를 구불구불 지나다가 갑자기 꺾이는 듯하다. 어렵게 길을 가다가 길이 가로막힌 듯한 고달픔을 드러낸다. 그는 한자 서예의 미학에서 독자적인 일파를 만들어낸 이런 표현 방식으로 삶에서 느끼는 초조와 긴장, 우울, 광란의 생명 형식을 화선지의 먹물 또는 피눈물 얼룩진 비극의 미학에 쏟아냈다.

상하이박물관에 서위의 또 다른 작품 「초서시축草書詩軸」이 있다.

봄날 상앗대로 배질을 하니 강물에 물안개 생겨나고 一篙春水半溪煙,
달을 가슴에 안으며 별을 베고 잠이 들었네. 抱月懷中枕斗眠.
곁에 있는 사람에게 얘기해도 다들 모른다고 하니 說與傍人渾不識,
영웅은 되돌아와 선인이 되러 갈 것이라네. 英雄回首即神仙.

이 작품에서 '수水'자는 행서도 초서도 아닌, 파괴되고 해체된 자형이다.

'포월抱月' 두 글자는 만취한 후에 맥이 빠져 망연자실한 모습 같고, 그 아래 '중中'자는 마지막 필획을 길게 늘어뜨렸다. 중봉中鋒은

한자 서예의 미

현완법으로 운필을 했으며, 몇 차례 갑자기 기세를 꺾는 돈좌頓挫의 힘 있는 기세로 보는 사람의 정신을 시원하게 한다.

'면眠'자는 뒤바뀌고 깨져 있으나 비백으로 끈끈히 이어져 끊이지 않고 뒤얽혀 있는데 이야말로 그림처럼 그린 글씨다.

마지막 두 글자 '신선神仙'은 필치와 먹빛이 허공에 흩어지는 연기와 같아 과연 불가사의한 신선 같다.

서위의 서예는 명대 말기에서 청나라로 이어지는 '양주화파揚州畫派'의 창작 정신을 열었으며, 양주화파의 금농金農, 정

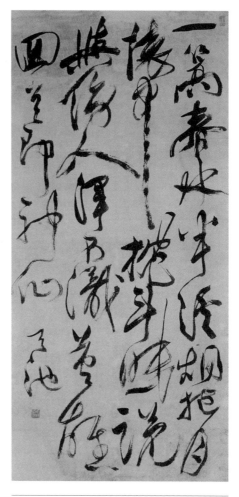

서위, 「초서시축草書詩軸」(상하이박물관 소장)

판교鄭板橋, 이복당李復堂, 나빙羅聘, 이방응李方膺 모두 서예와 회화의 일치성에 주목했다. 금농과 정판교의 작품은 서書와 화畫를 갈라놓

을 수 없으며, 오히려 '서'와 '화'를 하나로 만들었다.

문인화가 형성된 이래 서위의 실험을 통해 문인화 예술은 서예를 기초로 삼았으며, 근대 치바이스齊白石에 이르기까지 중국 화단에서 줄곧 주도적인 지위를 차지했다. 치바이스는 인장에 새기는 전각과 서예에 탁월했으며, 회화에서도 수분, 먹색, 필획, 구도 등 서예에 기초한 실력이 성공의 기반이 되었다.

반평생 넋이 나간 서위

서위는 개성이 독특한 예술가로, 평생 삶의 의욕을 잃고 넋이 나간 듯 살았다. 여러 차례 자살을 시도했으며 광기와 초조와 불안에 시달렸다. 나중에는 아내를 살해하여 7년간 감옥에 갇혀 지내면서 「기보畸譜」를 저술하여 스스로 기형적이며 비정상적인 사람임을 나타냈다.

서위의 삶은 마치 정신병으로 자살한 19세기 서양 화가 반 고흐를 닮았다. 둘 다 평화적

한자 서예의 미

이고 이성적인 삶을 살지 못했으며, 극도로 예민하고 생명에 대한 격렬한 열정으로 보통사람은 불가능한 창의력을 발휘했다.

양저우의 팔괴八怪 중 정판교는 예전에 "서청등徐青藤(청등은 서위의 호) 문하의 주구走狗는 정섭鄭燮"이라는 도장을 새겼다. 치바이스도 "300년 전에 태어나지 못한 게 한스럽네, 그때 태어났더라면 서청등과 함께 먹을 갈아 글을 썼을 텐데"라고 말해 서위의 예술적 성취에 공경과 사모의 마음을 표했다.

서위의 회화에는 포도와 꽃과 풀을 그린 그림이 많으며, 그림 속에 제화시를 썼다. 그는 수분이 많이 포함된 발묵潑墨의 기법으로 포도알과 잎을 그렸으며, 포도알은 알알이 맑고 투명하다. 그림 속에 쓴 시의 전문은 "반평생 넋을 놓고 살다보니 어느새 노인이 되었네, 홀로 서재에 서니 저녁 바람이 소슬하네. 붓 아래 명주는 팔 곳이 없어, 한가하게 덩굴에 던져두네半生落魄已成翁, 獨立書齋嘯晚風. 筆底明珠無處賣, 閒拋閒擲野藤中"로 시를 통해 뜻을 이루지 못한 자신의 심정을 표현하고 있다.

서위는 미치광이와 같은 전광癲狂의 반역적 자세로 전통에 도전했으며, 비록 당시 사람들의 이해를 얻지는 못했지만 역사에서 '반평생 넋이 나간半生落魄' 존재라는 지위를 얻었다.

민간으로 걸어 들어간 청나라의 서예

청나라의 문인들은 세속을 피하지 않고 오히려 민간의 필기 형식의 생명력을 대량 흡수해 서예 미학을 편협한 서예가만의 울타리에 국한시키지 않았다. 청대의 진노련, 금농, 정판교 모두 이미 이에 대해 사고하기 시작했다.

청대에는 정통 서예교육 외에 서예를 일종의 개인 성정의 표현으로 여기는 예술가가 있었다. 정판교는 옛 예서, 해서와 행서를 결합하여 자기만의 '육분반서六分半書'를 창출해냈다. 고대 예서가 '팔분八分'이라 불렸기 때문에 정판교는 자조적으로 자신은 '육분반서'를 쓴다고 한 것이다.

정판교는 오랫동안 서체가 답습되어 전해지는 과정에서 서예가 보수적으로 경직되는 것을 매우 혐오했다. 그는 글을 쓰든 그림을 그리든 개인의 진실한 개성을 강조했다. 이는 사실 같은 시기 유럽 사상사에서 나타난 계몽운동과 비슷하다.

정판교는 벼슬을 버리고 양주에서 그림을 팔았다. 그는 대나무와 난초를 그렸는데, 이는 기본적으로 문인화의 전통을 이은 것, 즉 서

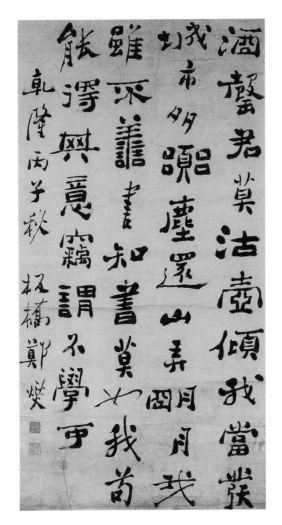

예로써 회화에 입문한 것이다. 묵죽墨竹과 묵란墨蘭을 그리는 선도 온전히 예서와 행초에 대한 이해에서 비롯된 것이다.

무엇보다 정판교는 화폭에 많은 분량의 글을 썼다. 묵죽이나 난초를 그린 후 여백 대부분에 글로 된 제발을 빼곡하게 썼는데, 이는 전통적인 제화시와는 달랐다. 정판교의 글과 그림은 따로 나눌 수 없는, 즉 글이 완전히 그림에 융합된 것으로 독창적인 회화와 문자의 조합을

이룬다.

금석파로 분류되는 금농의 서법도 늘 사람들의 입에 오르내리는데, 서예계에서는 그의 수수하고 고풍스러운 납작한 필체가 「천발신참비天發神讖碑」에서 비롯된 것으로 본다. 금농의 서법은 부분적으로 「천발신참비」의 방필

정판교, 「지란실명도芝蘭室銘圖」. 서예가 화폭에 녹아들어 있어 회화와 분리할 수 없다. 글과 그림이 잘 배합된 아름다움이 있다.

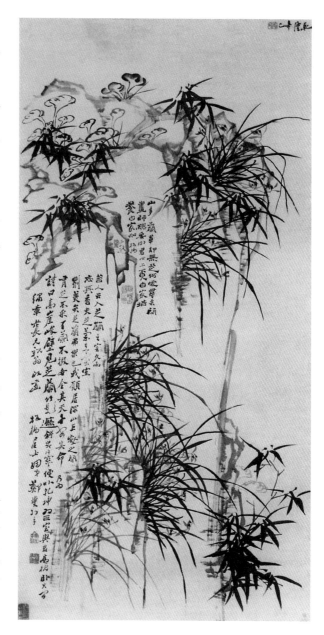

間關鶯語花底滑幽咽
泉流水下灘水泉冷澁絃凝絕
凝絕不通聲漸歇別有幽愁
暗恨生此時無聲勝有聲銀
缾乍破水漿迸鐵騎突出刀鎗
鳴曲終收撥當心畫四絃一聲如
裂帛東船西舫悄無言惟見江
心秋月白沉吟放撥插絃中整頓
衣裳起斂容自言本是京城女
家在蝦蟆陵下住十三學得琵琶
成名屬教坊第一部細頭銀篦擊
節碎血色羅裙翻酒汙今年歡
笑復明年秋月春風等閒度
弟走從軍阿姨死暮去朝來
顏色故門前冷落車馬稀
老大嫁作商人婦商人重利輕
別離前月浮梁買茶去來江口
守空船繞船明月江水寒夜深忽夢
少年事夢啼粧淚紅闌干我聞琵
琶已嘆息又聞此語重唧唧同是天涯淪
落人相逢何必曾相識我從去年辭帝京
謫居臥病潯陽城潯陽地僻無音
坐中泣下誰最多江州司馬青衫濕

금농, 「비파행도」. 품화品畫와
동시에 「비파행」 한 편을 모두
읽을 수 있다. 마치 그림책 같다.

尋陽江頭夜送客
楓葉荻花秋瑟瑟
主人下馬客在船
舉酒欲飲無管絃
醉不成歡慘將別
別時茫茫江浸月
忽聞水上琵琶聲
主人忘歸客不發
尋聲暗問彈者誰
琵琶聲停欲語遲
移船相近邀相見
添酒迴燈重開宴
千呼萬喚始出來
猶抱琵琶半遮面
轉軸撥絃三兩聲
未成曲調先有情
絃絃掩抑聲聲思
似訴平生不得志

方筆을 띠고는 있으나 대부분 방정方正하고 예스럽고 수수한 글씨체로, 사실 민간에서 인쇄하기 위해 목판에 새긴 글자에 더욱 가깝다.

명·청 이래 목판활자 인쇄가 보편화되면서 서적도 대량으로 유통되었다. 송체宋體든 명체明體든 각판刻板 문자는 간단하고 시원시원한 특징을 가지고 있으며 글자를 깨우치는 기본 기능으로 환원됨에 따라 개인 서예가의 창작 풍격에는 비할 수 없다. 나는 금농이 각판 문자 서체의 흥미와 보급성을 발견하고 이를 과감히 그림에 옮겨 고졸함 넘치는 제화題畫 서풍으로 사용했다고 본다.

혹자는 금농의 그림은 더 이상 주류가 아니라고 한다. 그는 자주 「추성부秋聲賦」「비파행琵琶行」의 전문을 썼는데 마치 손으로 베껴 쓴 옛 이야기 같다. 글을 다 쓰고 공백 부분에 한두 획을 더 그린 것이 그림 동화책과 비슷하다. 문자를 위주로 하고 그림은 오히려 보조적인 삽화로 삼는 이런 방식은 문인화의 독창적인 변혁이기도 하다. 금농의 제자 나빙羅聘 이후에도 늘 이러한 방식을 전승했다. 이들은 확실히 청대 최초의 그림책 종사자와 비슷하다.

청나라 문인들은 민간에 다가가는 태도를 보였다. 청나라 초기의 진노련陳老蓮의 그림은 예스럽고 소박한 풍격을 지니고 있는데, 인물의 이미지에 강렬한 개성을 부여함으로써 머나먼 과거의 괴상함을 자아내 세속적 달콤함과 아름다움에 대항했다. 그는 목제 판화로 『수호전水滸傳』에 등장하는 인물들의 이미지를 만들었는데, 이러한 이미지는 민간의 수상소설繡像小說 미술의 발원이 되었을 뿐만 아니라, 이런 목각 완제품을 민간에서 유행하는 도박에 사용되는 카드인 '박고엽자博古葉子'로 보급시켰다.

청나라 시기, 민간으로 들어간 걸출한 문인들은 세속을 피하지 않았으며 오히려 일반 백성들이 글을 쓰는 형식의 생명력을 대량 흡수함으로써 문인들의 답습과 습관으로 새로운 서예의 창조력이 단절되지 않게 했다. 사실 전통적인 서예가 너무 오랫동안 전승되면서 대부분의 문인은 감히 혁신하지 못했고 이에 따라 문인의 서예도 점차 위축되고 경직된 현상을 보였다.

청나라 서예사에서 많이 언급되는 금석파는 흔히 문인들이 원·

명 이래 세속을 따르는 '첩학'이라는 운동에 저항하기 위해 강건하고 고졸미 넘치는 청동 또는 석각문자를 애써 제창한 것으로 해석된다. 또 다른 측면에서 볼 때 금석파는 '금'과 '석'에 새겨진 글에 대한 재고찰을 통해 오랫동안 문인들이 지향해온 부드럽고 경망스러운 글씨체를 비판했다.

비석에 새겨진 묘지명, 주조된 고대 청동기 측량기에 쓴 글, 목판에 인쇄한 글, 민간 상점의 간판과 상호명, 사찰의 신불을 모신 전殿에 새겨진 편액이나 대련, 도사나 승려 및 비구니의 부적이나 경문

금농, 「채릉도採菱圖」. 그림 속의 붉은색 치마를 입은 여인들이 돛단배를 저으며 마름열매를 따고 있다. 민간 생활의 정취가 있으며, 서법은 마치 조각칼로 새겨 인쇄한 활자 같다.

등은 사실 모두 문자이자 서체이므로 마땅히 서예 미학으로 간주해야 한다.

청나라 때 진노련, 금농, 정판교는 이미 편협한 서예가의 울타리에 국한되지 않는 서예 미학을 사고하기 시작했다. 이는 21세기의 오늘날 더욱 시급한 과제로 떠오를 수 있을 것이다.

개기천후開基天后 궁의 편액 두 점

타이난에 있는 개기천후궁은 1662년(명 영력永曆 17)에 건립되었으며, 타이완에서는 최초로 민간에 지어진 마조馬祖 사당이다. 정성공鄭成功이 타이완을 다스린 후 순조롭게 항구에 도착할 수 있도록 비호해

한자 서예의 미

준 마조신에게 감사하는 뜻에서, 초가 지붕을 기와로 바꾸고 작은 사당을 사원으로 바꿔 '개기'라 이름 지었다. 대천후궁의 규모와 크기에 미치지 못하기 때문에 이곳을 '소마조묘小媽祖廟'라고 했다.

사진 속의 '자혜慈惠'와 '미령조조湄靈肇造'라고 쓰인 두 편액은 가경 연간에 부의 수도 사람들이 삼가 바친 것으로, 청나라 부성의 유명한 서예가 임조영林朝英이 편액 글씨를 썼다. 필법이 고아하고 힘이 있어 가치 있는 유물이다. 현지 사람들은 '자慈'자의 첫 획인 점이 잉어 모양으로 쓰인 것을 흥미롭게 여기며, 편액을 감상하는 여행객들도 그 기이함에 놀라곤 한다.

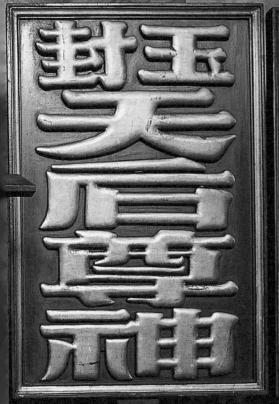
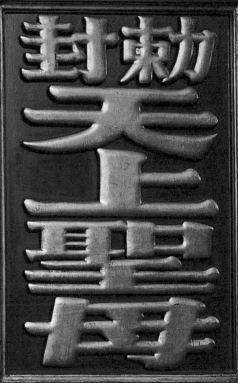

불당에 정숙이라는 의미의 '숙정肅
靜'과 '회피回避'가 걸렸는데 가려져
있다. 앞쪽에 붓글씨로 소망을 적은
시첨詩籤이 줄줄이 붙어 있는데 경
건한 아름다움이 있다.

3장

감지하는
능력

서예의 아름다움은 줄곧 생명과 서로 통했다. '고봉추석高峰墜石'에서 무게와 속도를 배웠다. '천리진운千里陣雲'에서는 넓은 마음을 배웠다. '만세고등萬歲枯藤'에서는 강인함과 끈질김을 배웠다. 서예를 통해 세상의 모든 현상을 감지할 수 있는 능력을 완성했다. 이것이 바로 서예 미학의 의의다.

위부인의 「필진도筆陣圖」

> 건축가처럼 획이 가장 적은 글자건 가장 많은 글자건 모두 같은 크기의 구궁칸 안에 써넣었다. 이때 채움과 비움 사이에, 선과 점 사이에 끊임없는 교류가 나타난다.

위부인은 일반인들에게 잘 알려져 있지 않으나 서예 역사에 관심 있는 사람이라면 조금 들어봤을 것이다. 위부인의 본명은 위삭衛鑠이다. 현재까지 남아 있는 위부인의 진적은 없지만 『순화각첩淳化閣帖』에 모사품인 「계수화남첩稽首和南帖」이 수록되어 있다. 그 밖에는 위부인에 대해 알려진 바가 별로 없다.

전해지는 위부인의 진적은 없지만 간과할 수 없는 공헌을 남긴바, 바로 중국 서예사에서 가장 중요한 서예가 왕희지를 길러냈다는 점이다.

따라서 왕희지를 언급할 때 사람들은 자연히 훌륭한 스승 위부인을 떠올리게 된다.

위부인이 남긴 「필진도」는 서예를 논하는 수많은 책에 수록되어

한자 서예의 미

있는데, 혹자는 왕희지의 이름을 빌려쓴 것이라고 보는 견해도 있다. 「필진도」는 서예의 기본기를 연습하는 서예 교과서와 비슷한 책이며, 민간에 오랫동안 전해온 「영자팔법永字八法」의 전신이기도 하다. 또한 오랫동안 민간에 전해 내려온 과정이 있었으므로 어떤 특정한 사람이 쓴 것이 아닐 수 있다는 점도 감안해야 한다.

나에게 「필진도」의 전승이 지니는 의미는 위부인이 그 시대에 왕희지를 어떻게 가르쳐 서예의 세계에 입문하도록 했는지를 이해하는 데 있다.

붓글씨를 쓰는 사람은 마지막까지 서예를 처음 배울 때의 신중함과 성실함으로 돌아가야 한다.

나는 항상 현대적인 관점에서 「필진도」를 다시금 서예의 비급秘笈으로 간주하고자 한다. 그리고 이 작품이 아이들을 서예 미학의 세계로 인도하는 비급이라면 각 과課의 함의를 다시금 살펴볼 필요가 있다.

'구궁격九宮格'의 기본 디자인

—

글씨란 단지 뜻을 전달하려고 쓰는 것일 수도 있기 때문에 글씨를 썼다고 해서 모두 서예라 할 순 없다. 또한 필획으로 짜인 문자 구조가 반드시 시각적으로 아름다운 감동을 불러일으키는 것도 아니다. 다시 말해서 이런 경우 글씨는 실용적 기능만 있을 뿐이다. 그러나 우리가 누군가가 쓴 편지를 읽어 그 내용을 알게 된 후에도 다시 편지를 보고 싶어 몇 번을 읽어보고, 그 과정에서 점차 내용은 잊은 채 필획이 예쁘다거나 필획의 짜임이나 여백이 아름답다고 느끼는 순간 그 글은 서예라 할 수 있다.

서예는 기교만이 아닌 심미의 학문이기도 하다.

선의 아름다움, 점點과 파임捺의 아름다움, 그리고 여백의 아름다움을 보고 순수한 심미적 도취에 이를 때 서예의 예술성이 드러난다.

왕희지는 어렸을 때 위부인을 스승으로 모시고 서예를 배웠다.

우리는 어렸을 때 어른이나 선생님을 통해 서예를 배울 수 있었다. 어릴 때 붓글씨를 연습하던 교본이 있었는데 이를 '구궁격'이라고 한

한자 서예의 미

다. 구궁격은 붉은색 선으로 커다란 네모 칸을 아홉 개의 작은 칸으로 나눈 것으로, 한자 연습을 위한 용도였다.

한자는 구조와 필획의 차이가 매우 크다. 어떤 한자는 30~40개의 필획으로 이루어져 있는데, 예를 들자면 '찬爨'이라는 글자가 그렇다. 또 '일一'처럼 오직 한 획만으로 구성된 간단한 글자도 있다. 그러나 획수가 많든 적든, '찬'자든 '일'자든 모두 반드시 구궁격이라는 동일한 공간을 차지하도록 하여 균형, 대칭, 조화, 충실과 충만이라는 기준에 도달해야 한다.

가장 기본적인 구조로 돌아가 서예를 하는 것은 아주 재미있는 시각 훈련이라 할 수 있다. 여기에는 균형, 대칭, 상호작용, 허와 실, 다양한 심미적 기본 연습이 포함되어 있기 때문이다.

작은 네모 칸 안에 글씨를 쓰는 것은 건축가가 공간 배치를 연습하는 것과 비슷하다. 획이 가장 적은 글자든 획이 가장 많은 글자든 모두 크기가 동일한 구궁격 안에 들어가야 하기 때문이다. 가장 흥미로운 점은 모든 글자가 차지하는 공간감空間感도 일치해야 한다는 것이다. 설사 '일一'이라 하더라도 구궁격의 공간이 너무 비었다거나 적다는 느낌이 들지 않도록 해야 하며 오히려 공간을 꽉 채우는 느낌을 부여해야 하기 때문이다. 마찬가지로 '찬'이라는 글자도 구궁격에 넣었을 때 너무 비좁다거나 많다는 느낌이 들지 않고 시원한 느낌이 들어야 한다. 이때 채움과 비움 사이, 선과 점 사이에 변화무쌍한 상호작용이 있어야 한다.

구궁격은 한자의 기본적인 배치 구조를 연습하기 위한 것으로, 건

축가의 기본설계와 비슷하다. 어린이들은 모두 구궁격 쓰기를 통해 알게 모르게 기본적인 미적 감각을 연습하는 셈이다.

어릴 때 아버지는 글씨도 잘 못쓰면서 어떻게 사람 노릇을 하겠느냐고 자주 말하셨다. 아버지는 글씨와 사람 됨됨이를 연관 지어 생각하신 것이다.

아버지는 늘 '중中'자의 마지막 세로획을 쓸 때는 반드시 하늘을 떠받치고 땅에 우뚝 서 있는 것처럼 써야 하며, '영永'자의 시작인 점을 찍을 때는 반드시 '높은 봉우리에서 돌이 떨어지는 것처럼高峰墜石' 써야 한다고 했다. 당시 나는 '고봉추석高峰墜石'이 위부인이 왕희지에게 글씨를 지도한 방법이며 「필진도」의 첫 수업이라는 사실을 몰랐다.

구궁격

구궁격은 서예에서 습자習字 할 때 규격을 짓는 방식을 모방한 것으로, 종이 위에 약간 큰 네모 칸을 다시 9개의 작은 네모 칸으로 나눠 붓글씨를 연습하는 데 편리하도록 만들었다.

구궁격은 당나라 구양순이 처음 만든 것으로 알려져 있다. 구양순의

한자 서예의 미

「구성궁예천명」은 서예의 엄격함을 추구한 글로, 학자들로부터 '정서제일正書第一'이라는 찬사를 받았으며 많은 사람이 이 글을 모방했다. 구양순은 사람들이 편리하게 습자할 수 있도록 한자 자형의 특성에 근거한 구궁격 형식을 만들었다. 정중앙의 칸은 '중궁中宮'이라 하고, 위쪽의 세 칸은 '상삼궁上三宮'이라 하고, 아래쪽 세 칸은 '하삼궁下三宮'이라고 하고, 좌우 양쪽 한 칸씩은 각각 '좌궁左宮' '우궁右宮'이라 하여 글씨를 연습할 때 비침의 자형 및 점획의 안배와 위치를 정한다. 구궁격은 서예를 학습하는 데 적합할 뿐 아니라 펜글씨를 연습하기에도 알맞다. 기본적인 글자의 점획, 구조, 기세를 파악한 뒤에는 구궁격을 벗어나 자유자재로 붓글씨를 쓸 수 있다.

제1과 점點, 고봉추석

진정으로 서예를 아는 사람은 글자 전체를 보는 것이 아니라 때로는 그 '점' 하나를 본다. 이 '점'에서 속도, 힘, 무게, 질감 그리고 글자와 글자가 연결된 '행기'를 보는 것이다.

위부인의 「필진도」를 처음 봤을 때 나는 놀랄 수밖에 없었다. 위부인이 남긴 기록이 아주 간략하여 쉽게 짐작할 수 없을 정도였기 때문이다. 위부인은 하나의 글자를 쪼개고 쪼개어 남은 하나의 요소를 가지고 분석했다. 아마도 중국 서예에서 가장 기본적인 요소는 '점'일 것이다. 우리가 '영永'자를 쓸 때 첫 번째 필획은 '점'이다. '점'은 여러 글자에 두루 쓰이는 것으로, '강江'을 쓸 때 왼쪽 편방에는 3개의 점으로 이루어진 삼수변이 있는데 그것들의 방향, 경중, 장단, 자세는 약간씩 다르다.

점은 한자 서예 구조에서 중요한 기초다.

비록 점은 하나지만 변화가 많다. 예를 들어 내 이름 '쉰勳'자 밑에 4개의 점이 있는데, 이 점들의 서법은 방향, 경중, 장단, 자세가 모두

한자 서예의 미

다르다. 한자의 인식은 흔히 자기 이름에서 시작된다. 자기의 이름을 보고, 쓰고, 그 안에 점이라는 요소가 있는지 살피고, 이 점의 성격을 분석하고, 그것이 위부인이 말한 '고봉추석'과 같은지 생각해본다.

「필진도」를 보면 위부인이 왕희지에게 가르친 게 서예가 아닌 것처럼 느껴지는데, 글자가 분해되어 있기 때문이다(글자를 분해하면 의미가 사라진다). 위부인은 왕희지를 시각적인 '심미'의 세계로 인도할 때 그에게 오직 이 '점'을 가르치고 이 '점'만을 연습토록 하여 이 '점'을 느끼도록 했다. 위부인은 어린 왕희지에게 붓에 먹물을 묻힌 뒤 지면에 닿았을 때의 흔적을 보게 하면서 '고봉추석'을 설명해주었다.

위부인은 서예를 배우는 어린 왕희지에게 절벽에서 돌이 떨어지는 것을 느끼도록 했는데, '점'이 바로 높은 곳에서 떨어지는 돌의 힘이다. 누군가는 위부인이라는 스승이 과연 서예를 가르친 것인지, 아니면 물리학의 자유낙하를 가르친 것인지 의심스러울 것이다.

위부인이 왕희지에게 가르친 것이 서예만은 아닌 것 같다.

내 생각에 위부인은 실제로 이 아이를 산으로 데려가서 아이에게 돌을 느끼게 하고 산봉우리에서 돌을 떨어뜨려보게 하고, 심지어 돌을 던져 왕희지에게 받아보게 했을 것 같다. 그렇게 했을 때 '고봉추석'을 재미있게 배울 수 있기 때문이다.

돌은 하나의 물체로, 눈으로 보면 형체가 있고 손으로 가늠하면 무게가 나간다. 형체는 무게와 달리 눈으로는 시각적으로 느끼는 모양이고 손으로는 촉각으로 만지는 것이다. 돌을 손에 들면 무게를 잴 수 있으며 질감을 느낄 수 있다. 돌이 떨어질 때는 속도가 생기고 추

락하는 과정에서 물리적 가속도가 붙게 마련이다. 돌이 땅에 닿을 때는 지면에 부딪치는 힘이 발생한다. 이 모든 것은 아이가 흡수하는 아주 풍부한 감각이고, 감각의 풍부함이 심미의 시작이다.

왕희지가 장성하여 글씨를 쓸 때 찍는 점이 위부인의 교육과 관련이 있는지는 알 수 없다.

「난정집서」는 왕희지의 가장 유명한 작품으로, 많은 사람은 「난정집서」에 있는 '지之'자의 점이 모두 다르다고 말한다. 「난정집서」는 왕희지가 술에 취해 쓴 초고이기 때문에 틀린 글자도 있고 고쳐 쓴 것도 있다. 아마도 술이 깨고 난 뒤 왕희지는 이렇게 화려한 글씨를 어떻게 썼을까 스스로 놀랐을 것이다. 그가 다시 써보려 시도했다면 결과는 초고보다 만족스럽지 못했을 것이다.

의도적이고 의식적이며 목적이 있는 글씨는 어색하고 부자연스럽다. 왕희지의 「난정집서」는 고쳐 쓴 부분이 담긴 초고로서 가장 느긋하고 편안한 마음으로 쓴 것이다.

왕희지, 「상란첩」의 '지之'.

아마도 우리는 '일一'이라는 글자를 매일 쓸 것이다. 그러나 술에 취하면 '일'은 글자가 아니라 선이 된다. 그때 비로소 글 쓰는 자는 의미를 전달해야 하는 스트레스에서 벗어날 수 있을 것이다.

「난정집서」라는 서예 명작 뒤에는 흥미로운 이야기가 담겨 있다. 우리는

한자 서예의 미

'위부인은 왜 왕희지가 붓글씨를 잘 쓰게 하는 데 주의를 기울이지 않고 돌이 떨어지는 힘을 느끼게 하는 데 집중했을까'라는 의문을 갖게 한다.

어린 시절 어떤 선생님이 우리를 수업에서 '구출하여' 산으로 데려가 놀게 하면서 돌을 던져 돌의 형태, 무게, 크기, 속도를 느끼게 했다면 그 수업은 아마도 무척 즐거웠을 것이다. 선생님이 우리에게 '돌'을 느끼도록 하면서 그 과정에서 물체를 인지하는 수업, 즉 무게·부피·속도 등 물리학적 지식을 깨우치게 했다면 그 지식들은 오랜 시간이

서예에서 하나의 점은 형태, 크기, 중량, 속도를 지닌 고봉추석이다.

흘러 아이가 성장한 어느 날 서예의 '점'에 대한 깨달음으로 연결될 것이다!

사실 위부인의 이 수업에는 많은 공백이 있다. 나는 위부인이 왕희지에게 얼마나 연습을 시켰는지, 몇 달 혹은 몇 년이 지나서 두 번째 과목을 가르쳤는지 알 수 없다. 그러나 이 '점'의 기본 기능은 훗날 서예의 대가에게 심원한 영향을 끼쳤을 게 확실하다고 믿는다.

'점'에 대한 전설

또 다른 흥미로운 이야기가 있다. 왕희지가 유명해지자 아들 왕헌지는 아버지를 따라잡으려고 열심히 서예 연습을 했다. 어느 날 아버지의 글씨를 모사했을 때 스스로 매우 비슷하다고 자신했고, 부친의 필체를 가장 잘 아는 어머니도 구별하지 못할 것이라고 생각했다.

왕헌지는 먼저 자신이 쓴 글을 아버지에게 보였다. 왕희지는 "잘 썼어. 거의 똑같아졌어. 그런데 어째서 점을 하나 빠뜨렸어?"라고 하면서 붓으로 점을 찍어주었다.

왕헌지는 또 의기양양하게 자신이 쓴 붓글씨를 어머니에게 보여주며 아버지가 쓴 것이라고 했다. 한눈에 알아본 어머니는 웃으면서 "이 점만 네 아버지가 쓰셨구나!"라고 했다.

진정으로 서예를 아는 사람은 글자 전체를 보는 것이 아니라 때로는 '점' 하나를 본다. 이 '점'에서 속도, 힘, 무게, 질감 그리고 글자

한자 서예의 미

와 글자가 연결된 '행기'를 보는 것이다. 모사를 하면 '행기'가 끊어진다. 가장 자유로운 마음으로 직접적인 감정을 이용해 글을 쓰지 않고서는 글쓴이의 진정한 성정이 드러나기 어렵고 심미적 의미도 없어진다. 더욱이 왕희지의 행초는 마음 가는 대로 자유로운 풍격을 강조하기 때문에 그 스스로 술이 깨고 난 뒤에 다시 「난정집서」를 써본들 처음 것보다 나을 수 없는데, 하물며 다른 이가 아무리 마음을 다해 모사해봤자 형식만 갖출 수 있을 뿐 내면의 정신은 이미 상실한 것이다. 모사본은 아무리 닮았어도 모방일 뿐이다.

우리는 모두 글이 좋은지 나쁜지 구체적으로 말할 수 있는 과학적인 미학 이론을 원하지만, 이는 매우 어려운 일이다. 미의 본질에 부딪힐 때마다 항상 이론으로는 묘사할 수 없다는 느낌을 받는다. 그래서 왕희지의 한자 서예를 말할 때 '용도천문龍跳天門' '호와봉각虎臥鳳閣'이라고 말할 수밖에 없는데, 이는 건륭乾隆 황제가 왕희지 서예를 찬사한 표현이다. 용 같기도 하고 호랑이 같기도 하다는 것, 즉 용이 뛰어오르는 듯한 율동감과 호랑이가 누워 있는 듯 진중하다는 이런 표현들은 대다수 사람에게는 추상적이다.

제2과 일一, 천리진운千里陣雲

가로획을 그을 때 물과 먹이 화선지 위에서 상호작용하여 형성되는 율동적 관계는 고요한 대지 위로 고요히 흐르는 구름을 떠올리게 하고 생명이 넓고 조용하게 확장되는 듯한 깨달음에 이른다.

위부인의 「필진도」는 나로 하여금 많은 생각을 하게 한다. 제2과는 위부인이 왕희지의 한자 인식을 이끄는 또 다른 요소인 '일一'이다.

'일'은 글자이면서 그저 하나의 필획으로 이루어진 선이다.

나는 예전에 학교에서 미술을 가르칠 때 위부인의 방법으로 수업을 했다. 서예 수업과 예술개론 수업에서 미술학과 학생들에게 30명의 중국 서예가가 쓴 글씨 가운데 '일'자를 골라 슬라이드로 보여주고 서로 다른 서법으로 쓰인 '일'자를 스크린에 띄워 함께 살펴보았다.

이 수업은 매우 흥미진진했다. 서로 다른 '일'자가 스크린에 한 컷 한 컷 떠오를 때마다 각각의 개성을 느낄 수 있었다. 어떤 것은 무겁고, 어떤 것은 가늘고, 어떤 것은 딱딱하고, 어떤 것은 부드러우며, 어떤 것은 결단성 있고, 어떤 것은 완곡했다.

한자 서예의 미

대학에 갓 입학한 미술학과 학생 가운데 서예에 익숙한 친구들은 어느 서예가가 쓴 '일'자인지 알아차리고 서예가의 이름을 말했다. 무거운 '일'자가 나타나면 안진경이라 했고, 날카로운 '일'자가 나타나면 송 휘종이라 했다. 서예에 익숙하지 않은 학생들조차 서예가마다 '일'자의 모양이 다르며 자기만의 스타일을 갖고 있음을 확인할 수 있었다.

송 휘종 「시첩」의 '일—'자.

안진경이 쓴 '일'과 송 휘종이 쓴 '일'은 전혀 다르다. 안진경의 '일'은 무겁고 송 휘종의 '일'은 마무리에 굽은 갈고리가 있다. 동기창의 '일'과 하소기何紹基의 '일'도 완전히 다르다. 동기창의 '일'은 가는 실처럼 섬세하고 단아하지만, 하소기의 '일'은 서로 뒤얽힌 듯한 완강함이 있다.

'일'을 따로 떼어내어 살펴보면 서예가 지니고 있는 비밀을 발견할 수 있다. '일'은 '점'과 같이 한자를 구성하는 기본 요소로, 왕희지를 위한 위부인의 서예 수업은 바로 기본 요소에 대한 연습이었다.

서양 근대의 디자인 미술은 흔히 점, 선, 면을 얘기하는데 위부인이 왕희지를 가르친 제1과는 '점'이고 제2과는 '선'이었다.

나의 수업에서 보여준 '일'자의 서예가들은 안진경, 송 휘종, 동기창, 하소기 등으로, 이들은 당·송·명·청의 인물로서 왕희지와는 거

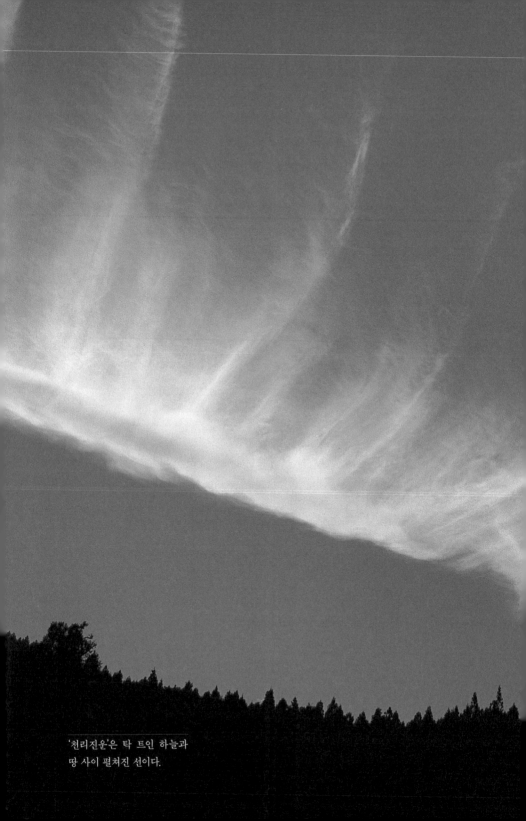

'천리진운'은 탁 트인 하늘과
땅 사이 펼쳐진 선이다.

리가 멀었다.

위부인이 왕희지에게 글씨를 가르칠 때 전대의 왕조에서는 배울 만한 선배 스승이 많지 않았고, 위부인 역시 어린 왕희지가 앞선 서예가의 글씨를 모사하는 걸 권하지 않은 것 같다. 따라서 왕희지는 옛 선인들이 쓴 '일'자를 통해 가로 필획을 인식한 게 아니다.

'일'자를 인식하는 수업은 광활한 대지에서 진행되었다.

위부인은 어린 왕희지를 밖으로 데리고 나간다. 아이는 광대한 평원에 서서 탁 트인 지평선을 응시한다. 넓은 지평선 위로 펼쳐진 구름들이 서서히 양쪽으로 확장되는 것을 응시한다. 위부인은 아이의 귀에 대고 '천리진운千里陣雲'이라고 속삭인다.

'천리진운'이라는 네 글자는 이해하기 쉽지 않다. '천리진운'은 지평선 위 구름의 배열을 말하는 것으로, '일'자를 쓸 때 지평선이나 수평선만 봐야 할 것 같은 느낌이다. 구름 아래 그리고 지평선 위에 배열되어 구르는 것을 '천리진운'이라고 한다. 넓은 느낌이다. 양쪽으로, 가로로 길게 뻗은 느낌이다.

'진운' 두 글자도 '굳이 왜 이 한자일까' 하고 한참을 생각해봤다.

구름이 진을 펼 때 매우 천천히 움직이는데 그 모습이 마치 붓의 수분이 화선지 위에서 서서히 스며들면서 번지는 것 같다. 따라서 '천리진운'은 붓과 먹 그리고 흡수성이 강한 종이와 비단의 관계다. 펜과 같은 경필硬筆로는 '천리진운'의 의미를 이해하기 어렵다.

어릴 때 붓글씨를 쓸 때 어른들은 잘 쓴 붓글씨를 '옥루흔屋漏痕' 같다고 했다. 당시에는 옥루흔이 무엇인지 이해할 수 없었으나 나중

에서야 알 수 있게 되었다. 붓글씨를 쓸 때 필획의 테두리가 섬유질의 종이 위에 투명한 물 흔적을 남기게 되는데, 이 흔적은 수분이 천천히 스며든 자국으로 결코 붓에 의해 의도된 선이 아니다. 붓으로 그은 선이 아니기 때문에 자연스럽게 날염을 하거나 색을 입힌 것처럼 희미하며 소박하고 수수해 보인다. 따라서 이러한 옥루흔은 특별히 내성적이고 함축적이다.

천장이 새어 빗물이 스며든 것 같은 옥루흔은 색깔도 없고 흔적도 뚜렷하지 않다. 그러나 오랜 세월 새어나온 탓에 연한 노르스름한 빛깔을 띠기도 하고, 연갈색 혹은 옅은 적색의 흔적이 나타날 수 있다.

세월이 흘러 글자가 희미해진 담장을 지나치다가 걸음을 멈추고 물의 번짐 속에서 누적된 세월의 변화를 바라보노라면 '옥루흔'의 아름다움을 깨닫는다.

그 흔적은 세월을 견뎌낸 흔적이기에 그 아름다움은 심미의 극치다.

옛날에 서예를 가르칠 때 아이에게 옥루흔을 보여주면서 세월의 흔적을 서예의 아름다움으로 전화한 것이라면 '천리진운'도 특별한 의미가 있지 않을까에 대해 말한 적이 있다. 가로획을 그을 때 물과 먹이 화선지 위에서 상호작용하여 형성되는 율동적 관계를 어떻게 설명할 수 있을까 생각할 때 고요한 대시 위로 고요히 흐르는 구름을 떠올리게 되고 생명이 넓고 조용하게 확장되는 듯한 깨달음에 이른다. 그리고 '일'을 쓸 때 비로소 하늘과 땅의 대화를 동경하기에 이른다. 이것이 왕희지의 두 번째 수업이다.

한자 서예의 미

제3과 수竪, 만세고등萬歲枯藤

'만세고등'은 더는 자연계의 식물이 아니다. '만세고등'은 끈질긴 생명력을 비유하는 한자 서예의 한 줄기 끈이다. '만세고등'은 노쇠했지만 타협하지 않는 강인한 생명에 표하는 경의다.

위부인이 왕희지에게 가르친 세 번째 서예 수업은 세로로 긋는 필획 '수竪'다. '수'란 '중中'자를 쓸 때 가운데 길게 긋는 필획을 말한다.

한자를 쓸 때 이 필획은 중독성을 갖는다. 어린 시절 절 어귀에서 전국을 떠돌며 약을 파는 사부를 본 적이 있는데, 그는 약도 팔았지만 권법도 하고 부적도 쓰고 붓글씨도 썼다. 그 사부는 커다란 종이 위에 '호虎'라는 글자를 대문짝만하게 쓰기를 좋아했다. '虎'자를 초서체로 쓸 때 이 사부는 마지막 필획을 종이 끝에 닿을 만큼 길게 늘려 '수'를 그렸다.

나는 이 사부가 빗자루만큼 큰 붓을 들어 먹물을 묻힌 후 시원시원하게 춤을 추거나 혹은 권법의 동작으로 종이 위에 붓을 휘갈기듯 온 힘을 다해 글씨를 쓰는 것을 직접 보았다. 사부가 마지막 필획을

쓸 때 붓은 종이 끝에 멈춰 있었는데, 붓을 아래로 죽 내리긋는 '수'
를 쓰려 할 때 제자가 재빨리 종이를 앞으로 끌어당기자 아주 긴 선
이 나타났다.

선을 긋는 속도가 무척 빨랐으므로 종이에 희끗희끗한 줄이 생겨
났다. '비백'은 먹에 수분이 부족해 붓이 마르면 나타나는 가는 선으
로, 마치 마르고 거친 등나무 줄기의 억센 섬유질처럼 시각적으로 특
이한 아름다움을 나타낸다. 마른 나무 같기도 하고 마른 덩굴 같기
도 한, 그러면서도 대나무가 지니는 충만한 탄성처럼 쉽게 끊어지지
않는 섬유질이다.

어릴 때 나는 붓글씨 연습을 꾸준히 하라는 아버지의 잔소리는
듣기 싫어했지만 절 입구에서 사부가 큰 붓으로 소나기 퍼붓듯 초서
체로 휘갈기는 '호랑이'를 보는 것은 무척 좋아했다. 서예에 대한 나
의 애정은 서재가 아닌 야외에, 절 어귀에, 민간에, 천지만물 사이에
있는 듯하다.

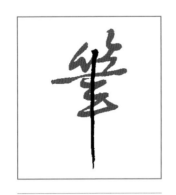

황산곡, 「한식첩발寒食帖跋」의 '필筆'
자.

'비백'은 한자 서예에서 빠른 속도감
과 강인한 힘을 느끼게 한다. 위부인은
왕희지를 깊은 산속으로 데려가 늙어
말라빠진 덩굴에서 필세의 힘을 학습
시켰다.

위부인은 왕희지에게 오랜 세월 마
른 등나무 줄기, 즉 '만세고등萬歲枯藤'
을 보여주었다. 산을 타고 기어오르는

한자 서예의 미

덩굴은 긴 세월에 걸쳐 자라난 생명이
다. 아이는 덩굴의 힘에 의지해 몸을
들어 올리고 덩굴의 힘에 의지하여 허
공에 떠 있다. 허공에 떠 있는 몸은 한

오랜 세월 자란 고목의 덩굴은 강
인한 생명력을 지니고 있는데, 서예
에서 길게 내려쓰는 세로획 같다.

줄기 덩굴의 강인함을 느낄 수 있다. 끊을 수 없는 단단한 힘이다.
　완강하고 끈질긴 힘을 가지고 있어 끊을 수 없는 마른 덩굴의 기

억이 서예의 깨달음으로 옮겨졌다. '수'의 필획은 끊이지 않고 강인하고 탄력 있게 써야만 내부에 양쪽으로 퍼지는 장력이 생긴다.

'만세고등'은 더 이상 자연계의 식물이 아니라 한자 서예에서 완강한 생명을 비유하는 필획의 한 줄기 끈이 됐다. 노쇠했으나 타협하지 않는 강인한 생명력에 표하는 경의다.

왕희지는 아직 어렸으나 위부인은 '만세고등'을 통해 긴 삶의 여정에서 강인한 힘을 체득하게 했고 진보적인 서예 재능을 갖추게 했다.

서예의 아름다움은 항상 생명과 통한다.

'고봉추석'으로 무게와 속도를 배웠다.

'천리진운'으로 넓은 가슴을 배웠다.

'만세고등'으로 강인하게 견지하는 것을 배웠다.

위부인은 서예 스승이자 삶의 스승이기도 했다.

제4과 삐침撤, 육단서상陸斷犀象

한자에서 '왼 삐침撤'은 예리하고 강경하다. 강렬한 깎아지른 듯한 느낌이 있으며, 필봉은 방향을 역행하여 코뿔소의 뿔을 절단한 것처럼, 코끼리의 길고 굽은 상아를 자른 것처럼……

1~3과를 보면 왕희지가 받은 서예 교육은 온전한 서법 교육이 아니라 자연 속에서 다양한 모양, 무게, 질감, 상태를 끊임없이 느끼게 하는 가르침이었음을 알 수 있다.

'고봉추석' '천리진운' '만세고등'의 수업은 서예의 필획을 자연과 연계한 것으로, 현대 어린이들도 쉽게 체험할 수 있다. 그러나 「필진도」의 일부 과정, 예를 들어 코뿔소의 뿔과 상아를 자른다는 뜻의 '육단서상'은 오늘날 아이들이 자주 접할 수 없다.

'육단서상'은 한자 구조에서 왼쪽 방향의 삐침을 말한다. 예를 들어 '비수匕首'의 '비匕'자는 마지막 필획이 오른쪽에서 왼쪽으로 비스듬히 자르는 모양으로, 이 삐침은 역필逆筆이다. 붓의 필봉을 거꾸로 진행하여 코뿔소의 뾰족한 뿔을 절단하는 듯, 코끼리의 구부러지고

소식, 「한식첩」의 '하何'자.

긴 상아를 절단하는 듯 날카롭고 단단한 질감이 있다. 요즘 어린이들에게 코뿔소의 뿔이나 상아는 동물원에서나 볼 수 있기 때문에 이 말을 실감나게 이해하기는 어려울 것이다.

'육단서상' 수업은 동물의 몸을 통해 서예의 삐침撇 획을 이해하는 것으로, 식물에서 세로의 필획을 배우는 '만세고등'과 같은 원리다. 「필진도」는 서예 학습을 통해 자연 만물에 통달하는 가르침이다.

따라서 「필진도」 가르침의 정신적 본질을 파악하려면 시대별로 다른 예를 들 수 있을 것이다.

한자의 '삐침'은 예리하고 강경하다. 강렬한 깎아지른 듯한 느낌이 있으며, 필봉은 방향을 역행하여 코뿔소의 뿔을 절단하고 코끼리의 길고 굽은 상아를 자른 것 같다. 요즘 같은 세상이라면 위부인은 이와 같은 필획을 왕희지에게 무엇에 비유하여 가르쳤을까? 「필진도」에 대한 나의 관심은 주로 현대의 서예 교육에서 비롯되었다. 「필진도」는 일종의 교학 정신이므로 시대별로 서로 다른 내용을 인용할 수 있을 것이다.

한자 서예의 미

「필진도」와 「영자팔법」

―――

대자연의 천지만물을 이해함으로써 변화무쌍한 생명의 형식을 느끼는 것, 「필진도」는 서예를 가르치는 한편으로 아이들에게 지극히 풍부한 지식의 영역과 감각의 세계를 열어준다.

진陳나라와 수나라 때 민간에 알려진 「영자팔법」은 한자를 분해하여 8개의 요소로 나눠 어린이들에게 한자 구조의 기본을 가르친 서예 교과서다. 「영자팔법」은 뚜렷이 「필진도」를 기초로 발전한 것이므로 한자의 요소에 대한 귀납도 더 완전하다. 그러나 「영자팔법」은 비교적 추상적이다. 「영자팔법」은 '영永'이라는 글자를 글씨체에 따라 8개의 원소로 나눈다.

측側(점點), 늑勒(횡평橫平), 노努(수豎), 적擢(구鉤), 책策(앙횡仰橫), 략掠(장별長撇), 탁啄(단별短撇), 책磔(날捺).

'곁 측側'은 점으로, 「필진도」 안의 '고봉추석'을 말한다. 「영자팔법」보다 「필진도」의 내용이 더 구체적이고 직접적이며 어린이가 이해하기 쉽다.

'굴레 늑勒'은 가로획으로, 한자구조 중 가장 중요한 필획인 '일一'이기도 하다. 「필진도」에서는 '천리진운'으로 형용한다. '永'자의 '늑'은 너무 짧아서 넓고 연장되고 펼쳐진다는 의미를 전달할 수 없다. 「필진도」가 나온 시기가 한나라와 멀지 않아서 예서에서 가로획이 양쪽

으로 뻗어 나간 것이 '천리진운'의 기세를 더 잘 구현할 수 있었다.

'힘쓸 노努'는 곧게 뻗은 '수'로, '만세고등'으로 형용하는 편이 구체적일 뿐만 아니라 내재된 강인한 느낌도 전달할 수 있어서 '노'라는 추상적인 한자보다 더 교육적인 의미를 가진다.

「영자팔법」이 「필진도」보다 진보적인 것은 '꾀 책' '노략질할 략' '쫄 탁' '찢을 책'이라는 네 가지 필획의 구별이 디해져 자세하게 설명된 부분이 많다는 것이다. 그러나 교육에서, 특히 어린이들을 가르치기에는 이해하거나 깨닫기 쉬운 비유가 부족하고, 서예의 미학적 깨달음을 쉽게 느낄 수 없다는 점 때문에 교조적인 형태 모사로 가기 쉽다.

그래서 우리는 다시 「필진도」의 현대적 의미를 중시해야 한다. 「필진도」는 '심미'에 바탕을 둔 교수법으로, 단지 형식을 가르치는 것이 아니라 아이들의 체득과 깨달음의 과정에 중점을 두기 때문이다.

'심미'는 반드시 자신의 생명과 밀접한 관계가 있는 활동이므로 자신에게 돌아오는 감각을 잃는다면 예술과 미는 그저 형식일 뿐이다.

윈먼무집雲門舞集, 「행초」. 춤꾼들은 몸을 이용하여 '영자팔법'을 써낸다. 멈춤과 이동, 전환, 속도 그리고 허실이 있다.

한자 서예의 미

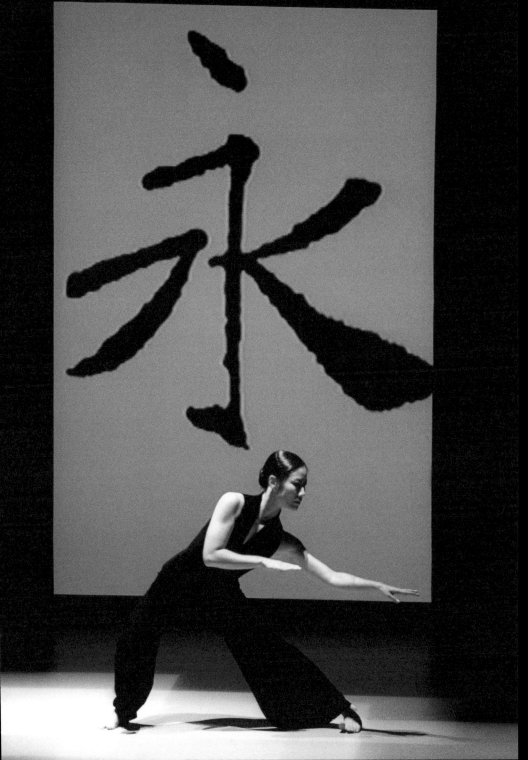

제5과 익乇, 백균노발 百鈞弩發

화살을 쏘는 그 순간의 탄력을 느끼고, '익乇'을 쓰는 데 그 느낌을 사용하도록 했다. 이는 철저하고도 완전한 미학 교육으로, 서예를 통해 자신의 감각으로 회귀하여 몸소 생명을 깨닫는다.

「필진도」의 서예 교육은 한 아이의 학습 과정에서 느낌이나 깨달음을 중시하는데, 이는 현대 미학의 사조와 매우 유사하다. 아이들은 성장 과정에서 서예를 통해 세상의 아름다움, 생장하는 만물의 고단함을 깨우치며, 공간의 광활함과 시간의 무한함을 깨닫고, 지식을 지혜로 승화시킨다.

한자 서예는 단순히 글을 쓰는 행위에 그치지 않는다. 대개의 경우 서예를 배우면서 은연중에 삶의 처세를 배우게 된다.

어릴 때 서예를 배우는 과정에서 많은 규칙을 익혀야 했다. 그리고 나중에야 그 규칙들은 오롯이 붓글씨를 쓸 때만 적용되는 규칙이 아니라 처세의 규칙이라는 사실을 알게 되었다. 예를 들어 아버지는 붓글씨를 가르치실 때 항상 바르게 앉도록 했는데, 자세를 바르게 해야

한자 서예의 미

글씨도 자연스레 단정해진다는 것이다. '단정端整'은 내가 배운 서예의 첫 번째 규칙이었다.

붓글씨를 쓰기 전 바르게 앉는 연습부터 해야 했다. 즉 두 발을 어깨너비로 벌리고 앉는 연습으로, 아버지는 발밑 공간이 '개 한 마리가 누울 수 있을 정도'여야 한다고 했다. 나로서는 이런 비유를 납득할 수 없었다. 그런데 무더웠던 어느 날, 옆집 누렁이가 뛰어 들어오더니 붓글씨를 쓰고 있는 책상 밑 나의 두 발 사이에 누웠다. 고개를 숙여 누렁이를 쳐다보자 기분이 좋았다. 나는 불편함 없이 안정적으로 붓글씨를 쓸 수 있었다. 어린 시절 붓글씨 연습을 떠올리면 잊을 수 없는 삶의 기억이 많이 남아 있다. 어쩌면 아버지가 내게 두 발을 벌리라

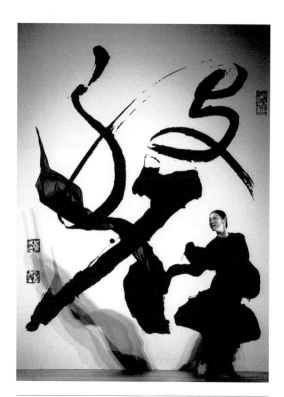

원먼무집, 「행초」. 이들은 '승천하는 용과 같은 아름다운 자태'의 몸동작을 찾고 있다.

고 한 것은 단순히 몸을 웅크리지 말라는 뜻을 넘어 마음을 넓게 하란 의미였을 것이다! 서예는 종종 붓글씨를 쓴 사람을 닮았다. 지나치게 조심스러우면 그가 쓴 붓글씨도 대범하지 못하고, 자세를 좀 자유롭게 하면 글씨도 대범해 보인다.

서예를 훈련하는 방법 가운데 '현완懸腕'은 붓을 잡은 손의 손목과 팔꿈치가 공중에 떠 있는 자세로, 책상에 기대면 안 된다. 현완법은 자세를 단정하게 유지하기 위한 것이기도 하지만, 더 중요한 것은 현완 자세를 취하면 붓의 운동이 손가락뿐만 아니라 손목을 유연하게 쓸 수 있고 팔꿈치와 팔, 어깨를 움직이게 한다는 점이다. 특히 큰 글자를 쓸 때는 어깨나 등으로 움직이는 동작이 마치 무술을 연마하는 것처럼 느껴져 추운 겨울에도 땀이 나도록 붓글씨를 쓸 수 있다.

선배들 중에는 서예를 양생養生의 한 방법으로 여기는 분이 많다. 이는 서예의 운동이 태극권과 매우 비슷해서 스스로 호흡을 가다듬기 때문이다. 서예는 처세에 영향을 줄 뿐만 아니라 몸의 움직임을 관리하는 것과도 직결되어 있으며, 동양 무술 중에 더러운 기氣를 입으로 토해내고 코로 신선한 기를 마시는 도가道家의 수련법인 토납吐納과도 관련이 있다.

쿵푸功夫 무술로 이야기하자면 「필진도」에는 활쏘기와 관련된 수업이 두 가지 있다. 바로 '백균노발百鈞弩發'과 '경노근절勁弩筋節'이다. 선진先秦의 '육예六藝'는 지식인들이 반드시 이수해야 하는 여섯 가지 과정을 예禮, 낙樂, 사射, 어御, 서書, 수數으로 나눴는데, 그중에 '사'는 활쏘기이고 '서'는 서예다. 지식인들은 '서'와 '사'를 연습하면서 자연

한자 서예의 미

스레 서예 필획의 구조를 활쏘기의 활과 연결시키게 된다. 「필진도」의 '백균노발'이 말하는 것은 'ᅟᅵ익'이라는 글자의 세로획으로 끝이 갈고리鉤처럼 되어 있다.

「영자팔법」에서는 '수'를 뜻하는 '노努'와 갈고리를 뜻하는 '탁趯'으로 필획을 분리했지만, 「필진도」는 삐침의 '수'와 갈고리의 '구'를 연결시켰다.

「필진도」는 사실 한자의 단일 필획의 요소를 분석하는 것을 강조하는 대신, 자연의 만물 만사와 연결되는 필획의 감각을 중시한다.

「필진도」가 미학 교육에 치중하고 있다면 「영자팔법」은 기교와 형식에 치중하고 있다. 위부인은 왕희지에게 '익ᅟᅵ' 또는 '과戈'와 같은 글자를 쓰는 법을 가르쳐줄 때 필획에 큰 탄력이 있음을 일깨워주었다. 즉 힘이 매우 센百鈞 활과 쇠뇌가 튕겨져 나가는 것처럼 '익ᅟᅵ'의 필획을 써야 함을 깨닫게 했다.

위부인이 강조한 것은 궁노나 활의 형태가 아니라 궁노를 당겼을 때 팽팽한 장력에 의한 거대한 탄성이다. 그래서 '발發'이라는 글자가 중점이 되었다. 필획은 탄성으로 가득 찬 힘으로 '발사發射'할 수 있어야 한다.

활과 쇠뇌를 사용해 활을 당길 때 우리의 어깨와 활시위 사이에 장력이 생기고 힘의 강약을 스스로 체득할 수 있다. 위부인은 왕희지에게 활을 쏘는

구양순, 「구성궁예천명」의 '기幾'자.

순간의 탄력을 느끼도록 했으며 '익t'을 쓰는 데 그 느낌을 사용하도록 했다. 이는 기교를 가르치는 게 아니며 붓글씨 쓰는 기술을 가르치는 것도 아닌, 글을 쓰는 것을 통해 자신의 감각으로 회귀하여 생명을 터득하는 것으로, 철저하고도 완전한 미학 교육이다.

「영자팔법」은 이러한 생명과의 연결 없이 단순한 기교 훈련에 치중하므로 그저 해서체를 쓸 수밖에 없다. 왕희지의 행시와 초서는 모두 위부인이 가르친 감각의 깨달음에서 비롯되었다.

위부인은 단순히 서예 스승이 아니라 최고의 미학 스승으로서 서예뿐만 아니라 아이들을 삶 자체에 대한 깨달음으로 이끈다.

한자 서예의 미

제6과 역力, 경노근절勁弩筋節

'경노근절'은 '역力'이라는 글자에서 전환이 일어나는 부분을 말한다. 수평의 필획을 수직의 필획으로 방향을 바꾸는 것으로, 마치 활시위를 잡아당겼을 때 느껴지는 꽉 찬 팽팽함을 '경도勁道'가 충분하다고 한다.

위부인이 활쏘기에 비유한 두 번째 가르침이 바로 '경노근절'이다. 여기서는 더 이상 탄력이나 장력에 대해 말하지 않고 아이가 활과 활시위를 어떻게 단단히 감을 수 있는지에 대해 주목하게 한다. 활과 활시위가 잘 연결되지 않으면 활시위는 느슨해진다.

'경노근절'은 '역力'이라는 글자에서 전환이 일어나는 부분을 말한다. 수평의 필획을 수직의 필획으로 방향을 바꾸면 수평의 힘이 수직으로 옮겨가는데, 서로 다른 방향과 다른 힘이 주어지는 필획 사이에서 최상의 '근육과 관절筋節'로 전환하고 연결할 수 있는 지점을 찾아내는 것이다.

사람의 관절은 엄청난 힘을 감당해야 하기 때문에 근육과 뼈가 복잡하게 얽혀 있다. 우리의 팔꿈치, 손목, 무릎, 발목이 다 그렇다.

질 좋은 활에는 목재 또는 철로 만든 활에 동물의 힘줄로 만든 활시위가 연결되어 있다. 활시위가 느슨해지지 않도록 활 사이를 실이나 아교로 단단히 고정시키고 나면 사람의 관절처럼 장대하고 탄탄해진다. 활시위를 당겼을 때 팽팽한 것을 '경도徑度'가 충분하다고 한다.

위부인은 활시위를 당겨 활을 쏘는 일상사로써 왕희지에게 두 번째 서예 강의에서 한자의 서로 다른 필획에 대한 깨달음을 얻게 했다.

기교와 형식이 과한 「영자팔법」에서는 체득을 중시하는 '백균노발'과 '경노근절'을 찾아볼 수 없다.

'경노근절'도 한나라 예서체가 당나라의 해서로 넘어가면서 생겨난 변화다.

한나라 예서에는 가로 필획이 수직으로 꺾어질 때 멈춤이 뚜렷하게 나타나지 않는다. 그러나 해서에서는, 심지어 위비魏碑에 새겨진 많은 서체에서는 이미 수평과 수직의 필획 사이에 멈춤이 선명하게 나타났다. 마치 우리가 '력力'이라는 글자를 쓸 때 수평의 필획이 끝에 다다르면 필세를 천천히 위로 올린 다음 잠시 멈췄다가 다시 꺾은 후 수직선을 긋는 것처럼 말이다.

당나라 해서에서 이 '멈춤'은 풍격이 되었고 구양수, 안진경, 유공권이 쓴 해서의 꺾이는 부분에 모두 붓 끝을 살짝 들었다가 멈춘 흔적이 있다.

'경노근절'이란 전환의 강도를 체득하는 것으로, 나중에 민간에서

한자 서예의 미

서예에 관해 흔히 비녀의 꺾임에 비유
한 절차고折釵股와 비슷하다. 금비녀나
은비녀의 머리 부분이 구부러질 때 두
직각이 꺾이는 곳은 절대로 90도가 되
지 않는다. 오히려 금속이 구부러질 때
아치형의 각이 생긴다. 글자 '역力'은 가
로획과 세로획만 아니라 멈춤이 더해
져 세 차례의 전환을 이룬다.

구양순, 「천자문」의 '월月'자.

위부인의 '경노근절'은 단 한 번의
수업 과정이 아닌, 훗날 한자 서예가 당나라 해서로 넘어가는 필법
변화를 예고한 것일 수도 있다.

'백균노발'과 '경노근절'에 대한 체득은 요즘 아이들보다 옛사람들
이 더 많이 느꼈을 것이다. 옛 사대부 가문의 자제들치고 활 쏘는 법
을 배우지 않는 이는 거의 없었기 때문이다. 따라서 위부인의 서예
미학 교육은 현실의 삶에 그 바탕을 두고 있다.

「필진도」를 새로이 살펴본다고 해서 위부인의 가르침을 맹목적으
로 따르거나 그대로 베껴서는 안 된다. '고봉추석' '천리진운' '만세고
등'과 같은 대자연의 현상은 옛날이나 지금이나 서로 통할 수 있다.
그러나 궁노와 관련된 힘, 경도에 대한 깨달음은 시간과 지역에 따라
바뀔 수 있다. 오늘날의 기계 중에 장력이나 탄성을 비유할 수 있는
사례는 적지 않다. 서예와 아이의 성장에 관심을 가지고, 성장 중 감
각의 풍부한 경험에 관심을 기울이면, 언제 어디서나 무작위로 이를

계발할 수 있는 예증을 찾을 수 있다. 1700년이나 지났으니 우리는
마땅히 새로운 「필진도」가 있어야 한다.

서예 미학의 마지막은 대자연과 통한다. 일점일획一點一劃, 일횡일수一橫一竪, 일별일날一撇一捺 모두 대자연 현상에서 비교될 만한 상황을 찾을 수 있다.

제7과 착辶, 붕랑뢰분崩浪雷奔

'원遠'이나 '근近'을 붓글씨로 쓸 때 맨 마지막에 쓰는 필획은, 길게 늘어서서 끊이지 않고 밀려오는 파도, 멀리서부터 점점 가까워지는 요란한 천둥소리다. 내성적이면서 내면에 함축된 힘이며, 줄기차게 생장하고 번성하여 마지막 숙명의 일격을 향해 날려간다.

「필진도」에 필획 하나가 있는데, '접근接近'의 '근近'자의 마지막 필획이다. 누구는 이를 '갈 착辶'이라고 한다.

붓으로 이 필획을 쓸 때는 끊임없이 끌어당겨 늘리는 느낌으로, 마치 송나라 황산곡의 '일파삼절一波三折' 서법 같다. 이는 필획을 계속 끌어당기는 것에서 힘이 솟아나고 그 힘을 다시 끌어내는 것 같다.

나는 위부인이 어떻게 왕희지에게 이 과를 가르쳤을까 궁금하다. 이 필획 안에 있는 기복과 변화를 어떻게 체득하고 힘이 끌리는 관계를 어떻게 파악하도록 했을까?

위부인은 이 필획을 '붕랑뢰분崩浪雷奔'이라는 네 글자로 표현했다.

'붕랑崩浪'은 강이나 바다의 물결이 앞으로 밀려들거나 위로 솟구치기를 거듭한다는 뜻이다.

한자 서예의 미

위부인은 왕희지를 가르칠 무렵 바다와 가까운 남쪽 지방, 난징南京이나 저장浙江 일대에 살고 있었다. 두 사람은 강과 바다를 자주 접할 수 있어서 밀물과 썰물을 보면서 '붕랑'을 느꼈을 것이다. 밀물 때는 파도가 꼬리에 꼬리를 물고 밀려들다가 해변에 다다르면 기슭을 부술 듯 거센 파도가 바위에 부딪혀 물보라를 일으키며 산산이 흩어진다.

서예를 배운 왕희지는 이제 더 이상 어린아이가 아니다. 왕희지는 바위가 추락할 때 무게와 속도를 경험했고 지평선 위에 있는 구름의 흐름도 경험했으며, 깊은 산속에 만년이나 된 등나무 덩굴의 강인함도 경험했다. 그의 삶에는 이제 풍부한 감각이, 우주 만물의 현상과 이야기가 축적되었다. 그는 잘린 코뿔소의 뿔과 상아를 알게 되었고, 활을 쏠 때 활시위를 당기는 엄청난 힘과 탄성도 알게 되었다.

생명의 미학으로 안내하는 스승인 위부인의 마지막 수업은 많은 해석이 필요 없을지도 모르겠다.

위부인은 왕희지와 함께 강이나 바다에 서 있었을까?

두 사람은 함께 밀물과 썰물이 들고 나는 소리에 귀를 기울이고 있다. 계절에 따라, 시간에 따라, 달의 차고 기움에 따라, 새벽이나 저물녘에 따라 밀물과 썰물의 소리는 달라진다. 가끔은 누에가 뽕잎을 갉아먹는 바스락거리는

유공권, 「현비탑비」의 '도道'자.

소리를 내기도 하도, 가끔은 천군만마가 내달리는 요란한 소리를 내기도 한다.

바닷가에 선 스승과 제자는 사람을 깜짝 놀라게 하는 '붕랑'의 묵직한 힘을 느낀다. 이 힘과 '백균노발'의 폭발력은 동일하다. 다만 '붕랑'은 훨씬 내성적이며 내면에 응축된 힘을 가지고 줄기차게 이어지고 생장 번성하여 마지막 숙명의 일격을 향해 달려간다.

멀리서 달려오는 천둥소리

서예는 시각적인 교육으로 여겨질 수 있다. 그러나 위부인은 서예 수업을 통해 자연스럽게 감지하는 힘을 전반적으로 키워준다.

'고봉추석'의 질감과 속도를 느끼는 데는 반드시 촉각을 사용해야 한다.

'천리진운'은 시각적인 듯하지만 실은 촉각이다. 대지 위에 서서 몸이 느끼는 광활함과 아득함은 공간에 대해 우리 몸이 인지하는 것으로 촉각을 이용한 결과다.

'만세고등'은 끊을 수 없는 완강한 힘이며 접촉의 감각이다.

'백균노발'과 '경노근절' 중 '발發'과 '경勁'도 촉각을 이용하여 느끼는 탄성이다.

'붕랑'과 '뇌분'은 시각, 청각, 촉각을 명확하게 통합시켰다. 봄에서 여름으로 바뀔 때 강남의 추위는 다가오는 온기와 겹치면서 냉열冷熱

한자 서예의 미

의 교체, 음양陰陽의 상호작용, 우주에 가득 차 있는 발산시키지 못한 답답함, 먼 곳에서 낮게 포효하는 천둥소리는 잠시 출구를 찾지 못하는 듯하다. 광활한 천지에 번개가 치고 천둥이 치는 소리는 마치 '붕랑'이 먼 곳에서부터 밀려오는 소리 같다.

여름에 치는 천둥소리는 아주 먼 곳에서 굴러오는 듯 아주 작은 소리로 시작해 서서히 큰 소리로 변하면서 일파만파 끊임없이 연속되는 힘이 있다. 이것을 '뇌분'이라고 하며 '원遠'이나 '근近'을 쓸 때 맨 마지막에 쓰는 필획이다. 끊임없이 길게 밀려드는 파도, 멀리서부터 점점 가까워지는 요란한 천둥소리다.

'붕랑뢰분', 이 네 글자는 파도와 천둥소리의 기억이다. 위부인은 육안으로만 파도를 보는 게 아니라 왕희지 스스로 파도가 되어 몸을 굴리고 용솟음치는 것을 느끼도록 한 것이다. '뇌분'도 마찬가지다. 거대한 우주 공간에서 끊임없이 들려오는 소리는 마치 큰 답답함을 품고 있는 듯하다. 여름의 천둥처럼 억울함과 답답함 때문에 갑자기 터져 나오는 외침처럼, 격렬하지 않은 낮은 소리는 층층이 겹겹이 쌓일 뿐이다.

만약 흥미가 일어 오랫동안 잊고 지낸 「필진도」를 꺼내 다시 한번 읽어본다면, 한자를 분해하여 각각의 요소에 매우 복잡한 의미를 부여했음을 알 수 있을 것이다. 이 또한 미학적으로는 매우 기본적인 감각 교육으로, 서예·그림·음악·무용 등 분야를 막론하고 창작과 관련된 일에 종사하는 사람들을 소통할 수 있게 해준다. 먼저 나 자신으로 돌아와 시각, 청각, 촉각을 계발함으로써 신체적인 감각을 풍부

봉랑은 일파만파 끊임없이 밀려드는 필획과 같다. 물결의 움직임을
보면서, 물결의 용솟음침을 보면서 필법을 깨닫는다.

하게 한다면 창작 에너지는 자연스럽게 솟아난다.

우리는 위대한 서예가 왕희지라는 존재 뒤에는 그의 내면을 계몽하고 생명으로 이끈 스승 위부인이 있었음을 알아야 한다.

4장

한자와
현대

한자는 인류 문명에서 유일하게 5000년 넘게 전승된, 유일하게 표음문자가 아닌, 유일하게 현대 과학기술인 컴퓨터로 편리하게 사용할 수 있는 옛 문자다. 한자는 가장 오래된 문자이자 가장 젊은 문자다.

건축물 위의 한자

건축 과정에 마침표를 찍는 것처럼, 문자 서예의 축원, 문자 서예가 불러일으킨 역사적 기억들이 갑자기 우리를 깨운다. 건축물이 고적이 되는 이유는 한자 서예를 통해 당대 사람들이 자신의 염원을 남겨놓았기 때문이다.

서예와 건축은 매우 오랜 관계를 맺어왔다. 만리장성 둥산東山산 쪽 산하이관山海關 성루 위에는 큰 글자로 '천하제일관天下第一關'이라고 쓰인 편액이 있다.

산하이관 요새의 관문에서 '천하제일관'이라는 몇 글자를 없애버린다면 기개 높은 웅장한 기운도 사라질 것만 같다. 유럽의 성루 궁전 건물에는 글자가 거의 보이지 않는다. 베르사유 궁전 어느 곳이 글자가 어울릴지 상상이 안 된다. 그러나 한자 서예는 중국 혹은 동양의 건축에서 무시할 수 없는 중요한 역할을 하고 있다.

한자 서예의 미

천추만세千秋萬歲: 한족의 소망

한나라 경제景帝 유계劉啓가 묻힌 양릉楊陵에서 많은 와당이 출토
되었다. 집을 지을 때 비스듬히 경사진 지붕에 기와를 깔고 기와가
미끄러져 떨어지지 않도록 막아주는 맨 앞쪽의 기와가 바로 와당이
다. 집에 들어올 때마다 고개를 들면 처마 밑 와당을 볼 수 있다. 한
나라 사람들은 집을 다 지으면 와당에 '천추만세千秋萬歲'라는 소망을
새겼다.

양릉에서 출토된 와당은 회토를 구워 만든 것으로, 내가 어렸을
때 본 전통집의 기와와 비슷하다. 타이완의 옛 가옥인 토각착土角厝
에도 비스듬
한 지붕 위에
기와들이 줄
줄이 얹혀 있
었는데, 태풍
이 닥칠 때면

'천추만세千秋萬歲'
가 새겨진 한나라
기와. 네 글자의
아름다움은 평범
한 삶이 주는 감
동이다.

바람에 기와가 뒤집힐까 봐 집집마다 지붕 위에 낡은 타이어, 돌조각, 벽돌을 올려 기와를 눌러주었다. 와당 역시 지붕의 기와를 고정시키는 역할을 하는 것으로, 와당이 무너지면 기와가 통째로 미끄러져 떨어졌다.

대부분의 사람들은 소박한 소원을 가지고 살아간다. 하루하루 평안히 보내고 오래오래 살고자 하는 바람이다. 그러나 그들이 거처하는 집은 비바람이나 화재, 지진, 홍수에 얼마나 오래 버틸 수 있을까? 천 번의 가을을 맞을 수 있을까? 만년 동안 자리를 지킬 수 있을까?

처마 아래 사람들은 천 번의 가을, 만년의 소망을 와당에 새겨 넣어 새로 지은 이 집을 축복하고, 자신을 축복하고, 모든 생명을 축복하기로 했다. 매일 이 네 글자를 보면서 삶의 궁극적 소원인 '천추만세'를 일깨운다. '천추만세'는 문경의 치文景之治를 이해하는 데 중요한 키워드일지도 모른다. 양릉의 '천추만세'는 한나라 유물 제작 전반에 영

한자 서예의 미

향을 끼쳤을 뿐만 아니라 2000년에 걸친 한족漢族의 생활 가치관에
도 영향을 미쳤다. 양릉에서 출토된 많은 부뚜막, 우물, 창고, 돼지,
개, 양들은 특별할 것 없는 가장 평범하고 보편적인 생활의 흔적이
지만 그 오랜 시간 백성의 평범한 삶을 받쳐온 것들이다.

창고 안에는 오곡이 있고, 우물에
는 물이 있으며, 부뚜막에서는 밥을
지을 수 있고, 개는 집을 지켜주고, 돼
지와 양은 번식을 한다. 사람들이 원
했던 천추만세는 이런 것에 불과하다.

『홍루몽』의 품제品題와 줄거리

동양 건축물에서 한자 서예는 시
문·서화·제발 등의 품제로 자리하고
있다. 이 품제는 전체 건축물의 화룡
점정으로, 모든 이의 주의를 집중시킨
다. 『홍루몽』 제17회에 원림園林의 품
제에 관한 가장 자세한 기록이 있다.

민국본民國本 『홍루몽사진紅樓夢寫眞』, 「대관원시
재제대액大觀園試才題對額」

가賈씨 집안에 돌아와 부모를 찾아뵙게 되는 원비元妃가 묵을 곳을 마련하기 위해 산자야山子野라는 건축가가 집을 설계하게 되었다.

원림의 부지 면적은 3리里 반으로, 원비를 맞이할 정전正殿은 물론 휴식과 놀이를 즐길 수 있도록 다양하게 꾸민 임시거처 행관行館도 만들었다.

원림이 다 만들어지자 가정賈政이 보옥寶玉과 문객들을 데리고 이곳을 유람했다. 이번 유람의 진정한 목적은 '대관원시재제대액大觀園試才題對額', 즉 대관원에서 편액의 글을 짓는 재주를 보려는 것이다. 원림을 다 지었으니 유람을 하자는 구실을 내세워 보옥의 편액과 대련을 작성하는 능력을 가정이 시험해보려는 것이었다.

14세의 청소년인 보옥에게 이날은 진학시험을 치르는 날이나 마찬가지였다. 그러나 시험 내용은 단순히 종이 위에 문장을 짓는 게 아니라 현장에서 원림을 둘러보고 주변 환경을 관찰하고 건축 구조를 이해한 뒤 '편扁'과 '액額' 또는 대문 양쪽 기둥에 붙이는 대련對聯을 위한 품제를 짓는 것이었다.

예를 들어 원림 중 어느 건축물 주변에는 아름드리나무나 꽃 대신 특이한 향이 나는 도미茶蘼, 두구豆蔲, 혜란蕙蘭, 두약杜若, 형무蘅蕪, 청지靑芷 같은 향초와 덩굴만 자라고 있었다. 그래서 보옥은 편액의 품제를 '형지청분蘅芷靑芬'이라고 했다. 이곳은 건축가가 후각을 위해 공들여 만들었으니, 이곳을 구경할 때는 향기를 느끼는 것이 가장 중요하므로 형무나 백지 같이 우아하고 그윽한 향기를 맡아보라는 뜻을 담은 말이다.

한자 서예의 미

보옥은 즉흥적으로 대련도 썼다.

두구를 보고 두목의 「증별贈別」을 읊다보니 재주도 같이 화려해지고
吟成荳蔻才猶豔,
도미꽃 더미에서 잠을 자면 꿈도 달콤해지네. 睡足荼蘼夢也香.

가보옥은 건물 배치의 주제를 향기로 삼아 시 구절 같은 대련을
갖추고 나서 이처럼 환경이 아름다우니 시상과 영감이 용솟음치고
늦봄과 초여름에 낮잠에서 깨어보니 꿈속의 향기와 시구가 모두 몽
롱한 가운데 흩어진 것 같다고 표현했다.

보옥은 갓 지어진 대관원 곳곳을 둘러보며 많은 건축물에 품제를
했다. 보옥이 마지막으로 도착한 곳은 건물 주변에 파초와 해당화가
심어져 있었다. 파초의 초록색과 해당화의 빨간색을 본 보옥은 이 건
물이 빨간색과 초록색의 색채 대비를 강조한 것임을 알아차리고, 곧
'홍향록옥紅香綠玉'이라는 네 글자로 품제를 했다.

그날 보옥이 작성한 편액과 대련은 모두 초안이었고 원비가 돌아
와 최종 결정을 내려주길 기다려야 했다. 원비가 원림을 유람할 때
지등紙燈에 적어 넣은 각 건축물의 임시 편액과 대련을 보고 취사 결
정을 한 다음 나무 편액이나 석비에 글자를 새기거나 옻칠한 문에
대련을 붙일 것이다. 예를 들어 원비는 보옥이 가제假題로 작성한 '홍
향록옥'을 '이홍쾌록怡紅快綠'으로 바꾸고 '이홍원怡紅院'이라는 이름도
하사했다. 이홍원은 보옥이 마지막으로 살았던 곳이다.

『홍루몽』 제17회 내용은 고대 건축물이 완성되는 과정에서 품제의 중요성을 충분히 보여주고 있다. '품제'를 지으려면 먼저 원림을 유람해야 하고, 유람하면서 건물의 특징이나 주변 환경에 대한 느낌을 찾아내어 편액의 제목을 정하고, 다시 편액의 제목을 정한 사람의 심경이나 느낌을 대련으로 적은 다음, 맨 마지막으로 지등에 임시 제목을 써 넣고 최종 결정을 해야 한다. 따라서 붓글씨로 편액이나 내련을 쓰는 행위는 마치 건축 작업에 마침표를 찍는 것과 같다. 따라서 이와 같이 붓글씨로 쓴 품제가 없다면 건축물은 아직 완성되지 않았다는 뜻이다.

옛 건축물 사이를 걸어 다닐 때 건물에 걸린 표제를 보면 건축 공간이 한자 서예와 함께 어우러져 역사의 기억으로 변한다는 사실을 일깨워주는 듯하다.

타이완의 한자 서예

타이난臺南 공자묘 대성전에 있는 공자는 인물상이 아니다. 중국에서 인물상은 주로 흙이나 나무로 만든 부장용 인형으로 그 지위가 높지 않다. 오히려 붓으로 쓴 글들이 숭고한 기념과 고귀한 의미를 지닌다. 따라서 공자를 대신하는 것은 '지성선사공자신위至聖先師孔子神位'라는 글자로, 이 글자가 쓰인 위패는 정신적인 고귀함을 상징한다. 이는 그리스 이후 서양의 조각상 전통과는 전혀 다르다. 중국 근

대에 세워진 인물상들은 서양의 인체의 미를 제대로 배우지 못한 듯 대체로 아름답지 않다. 반면 한자는 유구한 전통을 이어왔기 때문에 흔히 볼 수 있는 절이나 사원의 편액에 적혀 있는 글자들은 모두 위엄이 있다.

타이난 공자묘 정문에 적혀 있는 '전대수학全臺首學'(타이완에서 가장 으뜸가는 학당)에서부터 문화의 자신감과 존엄성 그리고 교양의 단정한 품격이 전해진다. 문자를 통해 마음속 신앙을 밝히는 이 오랜 전통은 동양 문명사에서 핵심적인 지위를 이어왔다.

공자묘 정문에 '전대수학'이라는 바르고 위엄 있는 한자가 없었다면 정문의 건축물도 장엄하고 정숙한 공간적 의미를 지니지 못했을 것이다.

타이난 공자묘 정문 입구의 '전대수학全臺首學'. 바르고 위엄에 찬 네 글자가 없다면 건축물이 주는 숙연하고 경건한 힘도 느낄 수 없을 것이다.

공자묘로 들어가면 정문 양쪽에 각각 상징적인 '문'이 있는데, 한쪽 문의 편액에는 '예문禮門'이라는 품제가 붙어 있고 다른 쪽 문의 편액에는 '의로義路'라는 한자가 적혀 있다. 유교 교육의 핵심 가치인 '예'와 '의'는 외적인 규범뿐만 아니라 내적으로 준수해야 하는 마음의 질서다. 타이난 공자묘는 상징적인 '문'과 '길'을 통해 유교 신앙을 구체적으로 따를 수 있는 생활공간으로 구성되었다.

'예문'과 '의로'는 또한 한자 서예로 생활환경에 대한 경각심을 일깨우는 가장 사실적이고 구체적인 품성 교육이다.

타이난 공자묘와 천후궁天后宮의 정전 위에는 역대 통치자가 하사한 편액이 걸려 있다. 통치자들은 한자가 백성을 교화하는 데 중요한 역할을 해왔음을 익히 알고 있기에 이와 같은 한자의 문화 전통을 이용해 백성의 마음에 영향력을 높이고자 했다. 백성들은 정전 아래 서서 통치자들의 편액을 하나하나 평가하고 마음속으로 좋고 나쁨을 판단했다.

타이완은 역사가 길지 않은 탓에 한자 서예를 보유한 건축물이 많지는 않으나 보는 이를 감동케 하는 건물은 적지 않다.

한자 서예의 미

청나라 말기, 나라가 요동치는 혼란기에 타이완을 다스렸던 심보정沈葆楨은 군사 방어기지를 건설하기 위해 노력했는데, 유럽의 건축가를 고용하여 요충지에 포를 설치하고 요새에 포루를 설치한 다음 '억만 년 동안 견고한 성'이라는 뜻의 네 글자 '억재금성億載金城'을 품제로 적었다.

이 건축물 아래를 지날 때면 품제에 담긴 염원이 역사적 기억을 환기시키고 우리를 각성케 한다. 건축물이 고적이 되는 이유는 한자 서예를 통해 당대 사람들의 염원을 남겨놓았기 때문이다.

심보정은 타이완의 한자 서예에서 각별한 의미를 지니는 인물이다. 그는 타이난에 있는 정성공의 사당 '타이난연평군왕사臺南延平郡王祠' 안에 정성공을 기리는 비문을 지었다.

정성공이 타이완을 개척했으니 자고이래 미증유의 기적이었다. 혼돈과 야만의 세상에서 이 산천을 개척하여 후세에 자자손손 이어받아 성장할 곳이 되게 했다. 평생 어쩔 수 없는 운명을 만나 많은 노력에도 유감스러운 바 없지 않으나 하늘에 부끄럽지 않은 완벽한 덕행을 가진 영웅이다開萬古得未曾有之奇, 洪荒留此山川, 作遺民世界. 極一生無可如何之遇, 缺憾還諸天地, 是創格完人.

청나라 대신大臣이었던 심보정은 청나라의 역사가들이 정성공을 '위정僞鄭'이라 부르고 있음을 모를 리 없었다. 청나라 정권은 정성공이 타이완을 다스렸다는 역사를 인정하지 않았다. 하지만 심보정의

글은 정성공을 인정하고 있을 뿐 아니라 정치를 초월하여 한 사람의 인격에 대한 이해와 존경을 드러내고 있다.

타이완의 한자 서예에 관해 나는 심보정에게 감사의 마음을 가지고 있다. 어렸을 때부터 마음속에 비석으로 새길 수 있는 문장을 갖게 해주었기 때문이다. 이 글은 매우 대범하고 온후한 글씨체로, 상업성 짙은 서예가의 우쭐거리는 가식이 없다. 타이완 역사에는 린차오잉林朝英, 세관차오謝琯樵 등의 유명한 서예가가 적지 않으나, 타이완의 한자 서예를 생각할 때 가장 먼저 떠오르는 인물은 영원히 심보정일 것이다.

건축물을 짓고 나서 한두 마디의 말을 남기고 싶을 때 자신이 서예가임을 지나치게 의식하면 '억재금성'과 같은 웅장하고 대범한 역사적 느낌을 글씨에 담을 수 없다.

한자 서예가 환기하는 역사적인 기억은 선인들이 맡았던 임무의 막중함을 회상하며 깊은 감정에 젖게 한다.

한자 서예의 미

타이난 공자묘, 하마비下馬碑

타이완 제1의 공자묘는 타이난에 있으며 타이완에서 가장 크고 가장 오래된 문묘다. 1665년(명 영력 19)에 세워졌으며, 청말 이전 최고의 교육기관은 '전대수학'이라는 명예를 얻었다.

공자묘 앞에 세워져 있는 하마비는 공자의 신분과 지위의 숭고함을 나타내므로 그 누구라도 공자묘 앞에 이르면 말에서 내려 존경을 표해야 했다. 하마비의 높이는 163센티미터, 넓이는 36센티미터로 1687년(강희 26)에 어명을 받들어 세워졌다. 화강암 석비에는 만주어와 중국어로 '문무관원군민인등지차하마文武官員軍民人等至此下馬'라고 새겨져 있다.

현재 타이완에서 공자묘 앞의 하마비는 총 3개로, 나머지 2개는 장화彰化와 쥐잉주청左營舊城에 있다. 타이난에 있는 하마비는 가장 보존이 잘 되어 있어 비석에 새긴 글자가 또렷하다.

나는 타이난에 갈 때면 사원의 편액과 대련 보기를 즐긴다. 정방과 곁채가 그리 넓지 않은 관성무묘關聖武廟에 들어서서 위를 올려다

보면 '대장부大丈夫'라는 편액이 걸려 있는데, 이 세 글자는 관성무묘라는 공간을 넉넉하고도 강건한 기상이 넘치게 만든다.

한자 서예는 심지어 건축의 비례나 스케일과 같아서, 대비 방식으로 공간의 웅장하고 정교한 분위기를 부각할 수 있다.

지룽基隆 계곡에 위치한 궁랴오貢寮에서 출발하여 차오링草嶺을 넘어 난양蘭陽 평원의 다리大里에서 산으로 올라가면 청나라 때 총병總兵⊙을 지낸 유명등劉明燈이 거석에 새긴 '웅진만연雄鎭蠻煙'이라는 글

자를 볼 수 있다. 산꼭대기에 올라가면 난양 평원에서 서서히 불어온 바닷바람이 풀을 쓰러뜨리는 기세가 웅대한데, 바람받이에 서 있는 거석 위에 광초로 새겨진 '호虎'자가 세찬 기세를 보여준다. 글자 하나로 풍경을 제압하는 듯한

차오링草嶺 고도古道 야커우산啞口山 산길을 옆에 있는 호虎자 비. 해발 약 3030미터 위에 세워져 있으며, 바람을 억누르기 위해 유등명이 쓴 글에서 구름은 용을 따르고 바람은 호랑이를 따른다는 뜻의 '운종용, 풍종호雲從龍, 風從虎'를 취하여 새겼다.

⊙ 명청明清 시대, 군대를 통솔하고 한 지방을 지키는 벼슬.

한자 서예의 미

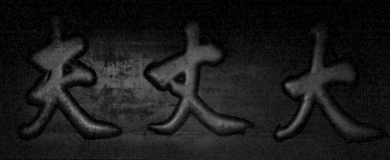

타이난의 관성
무묘 문 앞에
걸린 편액은 크
지 는 않지만
'대장부'라는 세
글자가 건축 공
간에 기세를 불
어넣는다.

느낌은 마치 '대장부大丈夫' 가문을 지키는 것 같다. 타이완의 한자 서예 미학에서 레전드라 할 만한 작품이다.

신앙의 상징에서 중생의 소원까지

신앙의 상징에서 중생의 소원까지, 건축 공간에서 한자 서예는 특별한 상징적 의미를 지닌다. 세상에서 이와 비슷한 중요성을 가진 문자는 오직 이슬람 문자로, 이슬람교 사원에서도 『코란』의 문자로 장식을 하거나 신앙 정신을 상징적으로 나타내지만 한자처럼 보편적으로 사용되는 건 아니다.

일본의 고대 건축과 한자와의 관계를 살펴보면 당·송 이전 중국의 고대 건축에는 대련이 많지 사용되지 않았음을 쉽게 알 수 있다. 당·송 시대의 사원과 궁전 건축물에는 편액이 있었다. 예를 들어 감진鑑眞 스님이 나라奈良에서 건축한 도쇼다이사唐招提寺는 당나라 건축 양식을 그대로 보여주고 있으며 문이나 기둥에는 대련이나 품제가 없다.

그러나 교토京都의 오바쿠산黃檗山 만푸쿠사萬福寺는 명나라 고승이 세운 선종 사찰을 그대로 재현한 사원으로, 전당마다 편액과 대련 시구를 많이 볼 수 있다. 시구를 쓴 사람은 대부분 사원의 역대 주지 조사祖師로, 선종에서는 흔히 글자를 기봉機鋒으로 삼아 상대를 일깨우는 법문으로 이용했기 때문에 일침의 의미가 담긴 게어偈語를

건축 공간에 적어두고 경구로 삼았다. 예를 들어 선종에서는 '달마 조사가 중국에 온 뜻祖師西來意'을 묻는 공안公案에 대해 '차나 마시고 가라吃茶去'를 경구로 삼았기 때문에 황벽산 만푸쿠사 같은 선종 사원에서는 손님을 맞이하는 공간인 시게료知客寮에 '흘차거吃茶去'라고 적힌 나무 편액을 걸어놓았다. 이렇듯 한자 서예로 공간을 명명하는 동시에 종파 경전과 연결 지음으로써 건축물의 중요성을 강화하고 있다.

일본 나라 지역에 위치한 오바쿠산 만푸쿠사는 명나라 건축의 영향을 받아서 대련을 볼 수 있다. 대문 기둥 양쪽에 쓰여 있는 대련은 '조석번홍천광대祖席繁興天廣大, 문정현환일정화門庭顯煥日精華'다.

송나라 이후 대련의 사용이 보편화되었는데 명·청 시대에 이르러서는 건물 기둥에 붙이는 대련이 사라지자 건물들도 신앙의 가치가 떨어지게 되었다.

일반적으로 사람들은 전당 앞에 서서 기둥과 문 양쪽에 붙어 있는 대련을 읽곤 한다. 대련의 앞 구절은 문을 마주보고 있는 사람의 오른쪽에 있고 뒤 구절은 왼쪽에 있어, 선서 앞 구절을 읽고 뒤 구절을 읽으며 걷다보면 어느덧 건축물의 중심축을 이루는 중축선中軸線을 걷게 된다.

옛 건축물은 중축선과의 대칭을 중시했으며, 항상 한자의 배치로써 인간의 행위와 동선을 규범화했다.

정원이나 산길을 걷다보면 흔히 정자亭子를 볼 수 있다. 정자라는 글자에는 '정지停止'의 뜻이 포함되어 있다. 즉 길을 가는 사람들에게 잠시 멈추고 앉아서 풍경을 보거나 휴식을 취하라는 뜻으로 '정亭'자를 쓴 것이다.

정자는 가장 작은 건축물이지만 항상 편액이 걸려 있고 그 편액에는 한자가 쓰여 있다.

옛날 중국인의 세계에는 비석, 현판, 액자, 방, 대련, 벽 그 어느 곳에나 한자 서예가 적혀 있었다. 한자 서예는 사람들의 삶과 완전하게 융합되어 서양 문화와 전혀 다른 발전을 거쳤다.

건축 양식이 다른 경우 각각 다른 글씨체를 취하는 것은 미학을 고려한 까닭이다. 예를 들어 황궁의 비석, 편액은 대부분 정중하고 단정하며 웅대한 당나라 안진경의 해서체를 취하고, 개인 원림의 대

한자 서예의 미

련은 왕희지와 왕헌지의 표일하고 신묘한 행서와 초서를 선택한다. 건축물의 기능과 성질에 서체를 맞춘 것으로, 사실 서예도 건축 설계 미학의 중요한 부분이라 할 수 있다.

일본 교토의 아라시야마嵐山 오쿠라야마小倉山에 있는 정원에는 고대 와카和歌 시구를 새긴 각석이 있는데, 소탈하고 자유로운 풍격의 위·진 시대 서체로 가을 단풍에 붉게 물든 산의 정취를 담아냈다.

점차 농촌의 평범한 백성도 음력설이 되면 집집마다 붉은 종이에 검은 먹으로 쓴 춘련春聯을 붙였다. 이는 건축물에 남아 있는 한자 서예의 가장 보편적인 영향이다. 나는 산베이陝北나 구이저우貴州의 벽촌에서 대문에 붙인 대련에 '풍조우순風調雨順 국태민안國泰民安'이라 적힌 글씨를 본 적이 있다. 반듯한 한자, 반듯한 소원, 누추한 문

교토 아라시야마 오구라야마의 공원에 있는 각석으로, 시인의 시구가 새겨져 있다.

에 걸려 있는 이 여덟 글자의 춘련을 대하자 눈시울이 붉어졌다. 한자 서예는 중생의 이런 단순한 소망을 담을 수 있기에 소중하며, 그소망이 담긴 붉은 종이 한 장은 베이징 자금성 안 황제의 좌석 위에걸린 '정대광명正大光明'이라는 금색 현판에 뒤지지 않는다.

현대의 도시 건축물은 그 모습이 완전히 바뀌어 전통 목재로 만든편액과 대련은 거의 사라졌다. 이로 인해 우리 생활 속 한자의 기억이 완전히 사라지거나 다른 형태로 변형될지는 두고 볼 일이다.

도시 곳곳에 있는 상점 간판, 대중교통의 정거장 명칭, 관공서 표지 등은 아직 한자로 쓰고 있다. 베이징, 상하이, 홍콩, 싱가포르, 말레이시아, 일본, 한국의 한자 서예는 그 방식이나 풍격이 서로 다르며, 이에 따라 연상되는 문화 유전자도 다르다. 오히려 현대 한자 서예를 관찰해보는 것도 흥미로운 비교가 될 것이다.

음식, 금색 종이, 등롱 등 삶의 도처에서 한자 서예의 아름다움을 볼 수 있다.

한자 서예의 미

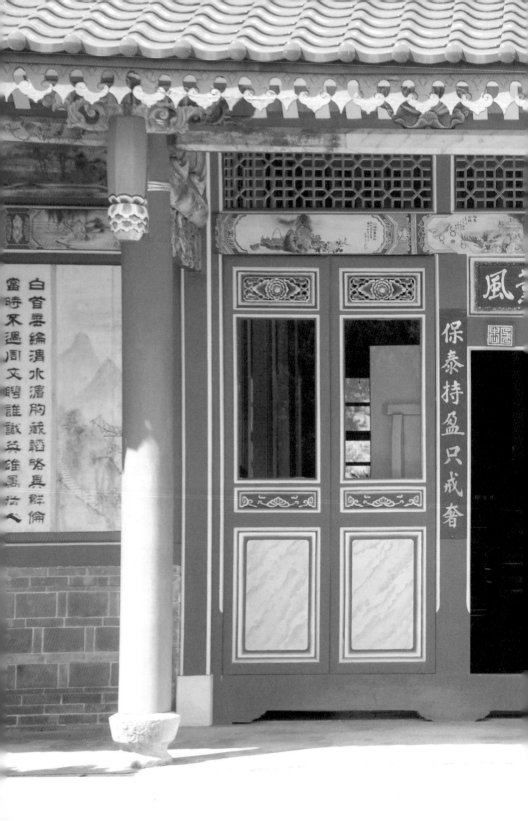

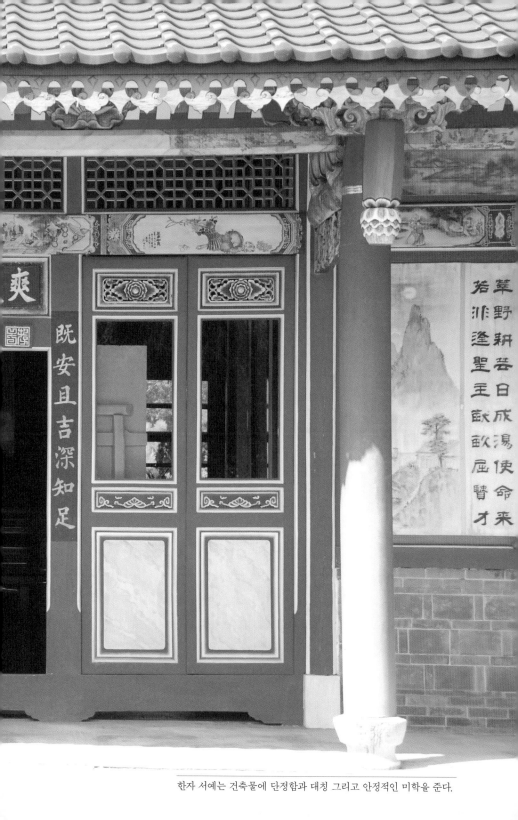

한자 서예는 건축물에 단정함과 대칭 그리고 안정적인 미학을 준다.

한자 서예와 현대예술

한자 서예에 대한 추상표현주의적 창조가 미래의 붓글씨가 나아갈 한 방향일 수는 있지만 전부라 할 수는 없다. 한자를 읽을 줄 아는 사람에게 한자 서예는 '미美'와 '식별辨認' 사이의 상호 작용이다.

청나라가 멸망할 때까지 한자 서예의 도구인 붓은 변하지 않았다. 붓, 먹, 종이, 벼루라는 문방사보를 기초로 하여 전통적인 한자 글쓰기는 2000년간 줄곧 이어왔다. 20세기에 이르러 이런 전통은 와해되었고, 필기도구도 폐기되었다. 종이도 붓글씨를 쓰던 시대와 크게 달라졌다.

이와 같이 글쓰기에 필요한 도구들의 철저한 변화에 직면하여 한자 서예 미학은 어떤 길을 걸어야 할까?

수시로 붓으로 글을 쓰는 사람이 필획의 특성을 이해하는 것은 가끔씩 붓을 접하는 사람의 이해와 결코 같을 수 없다.

20세기 이후 연필, 만년필, 볼펜, 각종 편리한 필기도구가 붓을 대신했다. 나의 어린 시절 서예 교육은 집이나 학교를 막론하고 어디서

나 강제로 행해졌다. 붓글씨를 쓰는 서예 수업은 물론 작문과 일기도 반드시 붓글씨로 써야 했다. 그 시대 많은 청소년은 어째서 작문을 붓으로 써야 하는지 이해할 수 없었다. 작문은 글짓기이고 붓글씨는 글쓰기, 즉 작문은 문체이고 붓글씨는 서체인데 문체 내용과 서체의 아름다움을 표현하는 것의 관계는 오늘날 젊은이들도 쉽게 이해할 수 있는 게 아니다. 따라서 평소 붓글씨를 쓰지 않는 시대에 붓을 든다는 것은 또 다른 표현을 의미할 수밖에 없다. 이는 평소 화가들이 유화 붓으로 글을 쓰지 않고 그림을 그리듯, 분명 글자 판독이라는 기능성과는 다른 것이다.

당나라 광초는 이미 의사소통이라는 글자의 기능을 뒤엎고, 서예를 순수한 개인적인 심미를 표현하는 방향으로 추동했다.

현대에 이르러 붓은 더 이상 일상적인 도구가 아니라 서화용품점에 가서 구매해야 하는 특별한 도구다. 예컨대 현재 일본의 규쿄도鳩居堂의 제품은 완전히 예술용품이 되었다.

1960년대 이후 유럽과 미국에서 추상표현주의 화풍과 함께 회화운동이 일어나면서 동양의 한자 서예로부터 큰 영감을 받았다. 프란츠 클라인Franz Kline(1910~1962), 로버트 머더월Robert Motherwell(1915~1991), 심지어 잭슨 폴록Jackson Pollock(1912~1956)은 유화 안료로 캔버스를 휘젓고, 솔질하고, 뿌리고, 흘리는 기법으로 속도감 넘치는 율동적인 선을 형성했다. 화면을 흑백 구도로 구성한 클라인과 머더월의 작품은 한자 서예의 '계백당흑計白當黑', 즉 여백 공간을 헤아려 먹을 쓰는 구도에 가깝다. 이 화가들은 한자를 읽고 이해하지는 못

프란츠 클라인, 「클로 댄서Crow Dancer」(1958).
1960년대 미국의 추상현실주의는 한자 서예
로 전위예술 유화 작품을 창작했다.

한자 서예의 미

했지만 이에 개의치 않고 한자 서예로써 새로운 시각적인 미감을 구성할 뿐이었다.

한자 서예에 대한 추상표현주의적 창조가 미래의 붓글씨가 나아갈 한 방향일 수는 있지만 전부라 할 수는 없다. 한자를 읽을 줄 아는 사람에게 한자 서예는 '미美'와 '식별辨認' 사이의 상호 작용이다.

근대 중국인 예술가 쉬빙徐冰은 한자 목판인쇄를 기초로 대량의 서적을 제작했다. 관람객이 예술작품으로 감상하는 이 책에는 해서체 글자가 쓰여 있어 내용을 읽고 싶게 만든다. 그러나 쉬빙의 한자는 한자처럼 보이지만 전부 편방의 요소를 조합한 글자여서 읽을 수 없다. 이해할 수 없는 한자를 대하는 관람객은 당혹감을 넘어 두려움마저 느끼게 된다. 읽을 수 있었던 글자를 가지고 뜻을 알 수 없게 만든 쉬빙의 작품은 한자에 대한 전복이자 현대인과 한자 간의 갈등 및 충돌의 심경을 드러낸다.

쉬빙은 한자의 해독성과 식별성을 파괴함으로써 한자와 비슷한 글자지만 읽을 수 없게 만들었다. 또 다른 중국인 예술가 차이궈창蔡國强 역시 서예 미학 분야에서 흥미로운 문제를 불러일으켰다. 보통 일반 대중에게 널리 알려진 차이궈창의 작품은 폭발 연작이다. 나는 그의 원작을 보고 나서, 화약을 폭발시킨 후 종이 위에 남은 연기 자국이 가장 난해한 어떤 서예 작품처럼 느껴졌으며, 이 시대 어떤 서예가의 작품보다 더 큰 울림을 받았다.

쉬빙의 한자 전복은 1980년대의 「석세감析世鑒」(「천서天書」라고도 불림)에서 표현되었다. 쉬빙은 아무도 이해할 수 없는 한자 4000여 개를 조각한 뒤 커다란 선지 위에 이 새로운 한자를 인쇄하여 천장이나 벽 등에 걸어두었고, 인쇄물을 송나라 방식의 책으로 만들었다. 「천서」는 1989년 베이징 중국미술관에서 첫 전시회를 개최했다.

또한 쉬빙은 1994년 「네모난 영문 서예方塊英文書法」를 창작했다. 그는 영문의 26개 자모를 중국 한자의 편방 부수와 비슷하게 개조하여 중국의 네모난 글자와 비슷하게 조합한 뒤, 붓을 이용해 안진경의 해서체로 글자를 썼다.

「천서」는 언뜻 보면 독해가 가능할 것처럼 보이지만 실제로는 읽을 수 없으며, 「네모난 영문 서예」는 보기에는 읽을 수 없어 보이나 실제로는 사용할 수 있다. 영문을 이해하는 사람에게 네모난 영문의 읽기와 쓰기는 유희성을 갖추고 있다.

아래 그림에서 어떤 글자를 읽을 수 있을까? 필획을 분해하여 영어 단어를 만들어본다면 당신이 바로 문화 간 여행자travelers between cultures일지도 모른다.

한자 서예의 미

먹: 빛 속에 흐르는 연기

'연기'라는 개념으로 가장 뛰어난 송대 회화와 서예를 다시 살펴보면 화약을 폭파시킨 후 종이에 남은 차이궈창의 연기 흔적과 같다는 것을 발견할 수 있다. 투명함, 여백의 미, 유동성이 모두 살아 숨 쉬는 공간으로 각각의 결이 생생하다.

동양의 한자 서예에서 문방사보인 붓, 먹, 종이, 벼루는 수천 년의 역사를 가지고 있으며, 동양 문인들의 책상 위에서 특별한 미학 스타일을 완성시켰다.

상비湘妃 반죽斑竹⊙의 대통으로 만든 붓은 유럽 문인들이 들고 있는 거위털 붓과 다르다.

돤시端溪⊙⊙의 자주색 벼루도 유럽의 유리 잉크병과 느낌이 다르다.

⊙ 반죽은 중국의 후난湖南성 등지에서 생산되는 대나무로 표피에 얼룩이 있다. 이와 관련된 전설이 있는데 요임금의 두 딸이자 순임금의 비인 아황娥皇과 여영女英이 순임금이 죽었을 때 흘린 눈물이 대나무에 떨어져 얼룩이 생기게 되었다고 한다. 그들은 죽어서 상수湘水의 신이 되었기에 '상비湘妃 반죽'이라는 명칭으로 불리게 됐다.
⊙⊙ 광둥성 광저우廣州시 서쪽 지역으로, 최상의 연석硯石인 '단석端石'이 난다.

물이 스며들고 먹물이 물드는 효과가 섬세한 선지나 면지綿紙⊙와 양가죽의 전통적인 기억에서 나온 유럽의 종이와도 매우 다르다.

문화 매개체 자체에는 기억을 오래도록 저장하는 유전자가 있다. 동양의 문인들은 벼루에 떨어져 희미해진 물 한 방울을 마치 태곳적 돌이 윤택해지고 다시 살아나는 것처럼 바라본다. 그의 손에 들린 붓은 숲과 시내 곁에 자라던 대나무가 남긴 것이며, 붓 대롱 밑에 달린 털은 전에는 피와 살이 있었던 어느 동물의 몸이 남긴 유산이다.

한자 서예에 관한 많은 기억 가운데 가장 이해하기 힘든 기억은 '먹'에 관한 기억일 것이다.

'근묵자흑近墨者黑'이란 성어는 먹빛의 풍부한 변화를 간소화한 것으로, 어쩌면 당나라 서화에서 말하는 '묵분오채墨分五彩'가 먹의 본질에 가장 가까운 표현일지도 모르겠다.

당·송 이후 중국 서화가 먹으로 색깔을 바꾼 것은 우연이 아니다. 먹의 단계적 변화는 물감에 뒤지지 않는다. 먹이란 무엇인가?

지금의 먹은 화학적으로 합성해서 만든 것이다. 대량의 공업용 먹물이 유통됨에 따라 전통 서화에서 말하는 붓과 먹이라는 요소는 무척 낯설어졌다.

동양의 미학은 붓과 먹, 두 요소 위에 세워졌다. 붓은 선의 필법이고 먹은 단계와 투명도다.

화학으로 합성한 먹은 단계별 변화와 호흡의 공간 그리고 투명도

⊙ 닥나무 껍질로 만든 종이는 품질이 좋아 세로로 찢으면 면실 같아서라고 함.

한자 서예의 미

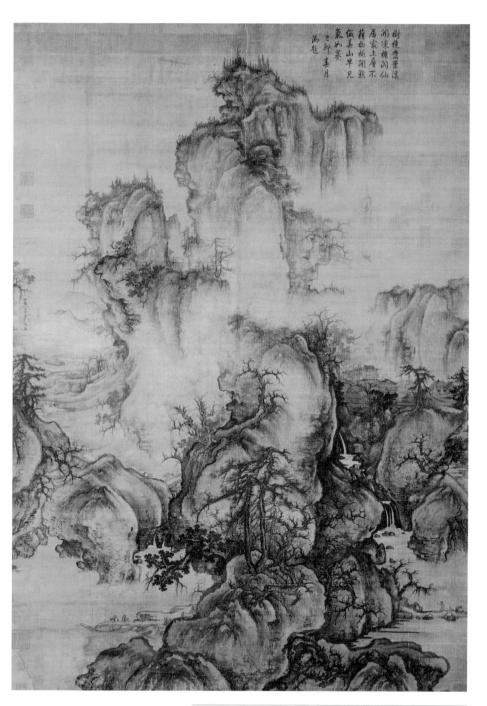

곽희, 「조춘도」. 막 봄이 되어 빙설이 녹고 산에 따뜻한 기운이 돌고 있다. 묵색의 투명함이 차이를 이루고 있으며 율동감이 풍부하다.

가 없다.

미불의 크게 쓴 서법이나 곽희郭熙의 「조춘도」 등 송대 최고의 서화 원작을 보면 투명하게 흐르는 먹빛은 마치 빛 속에서 움직이는 연기처럼 올올이 자유자재로 모이고 흩어지며 결코 한데 뭉쳐져 있지 않다.

먹은 바로 연기와 같은 것이다.

어릴 때는 붓글씨를 쓰느라 먹을 갈 때 왜 '황산송연黃山松煙'이라는 금박 글씨가 먹에 상감되어 있는지 몰랐다. 좀더 자라서도 이 네 글자가 먹에 새겨져 있는 구체적인 이유를 알지 못했다.

천 년의 역사를 지닌 후이저우徽州의 먹 제조는 소나무와 오동나무를 재료로 한다. 소나무와 오동나무를 태운 후 날아가는 연기를 모으고 여기에 기타 원료를 넣어 먹을 만들었다. 정말로 먹은 '연기'인 것이다. 가벼운 연기이며 최고 정점에 달한 미립자 형태의 연기다.

'연기'라는 개념을 가지고 가장 뛰어난 송대 회화와 서예를 다시 살펴보면 차이궈창이 화약을 폭파시킨 후 종이에 남겨진 연기 흔적과 같다는 것을 발견할 수 있다. 투명함, 여백의 미, 유동성이 모두 살아 숨 쉬는 공간으로 각각의 결이 생생하다. 복제한 작품에는 이런 아름다움이 드러나지 않는다. 종종 현대의 인쇄 기술은 송대에 일궈낸 먹의 미학을 모살하여 먹을 보잘 것 없게 만들고 생명력을 잃게 할 뿐이다.

현대 서예가가 먹물로 쓴 글씨는 '붓'만 있고 '먹'이 없으니, 한자 서예 미학의 가장 중요한 구심점을 잃은 형국이다. 클라인, 머더월, 쉬

한자 서예의 미

차이궈창, 「광륜光輪」의 일부. 폭발 후에 캔버스 위에 남은 연기는 서예에서 먹이 보여주는 투명한 아름다움과 흡사하다.

빙, 차이궈창의 작품에서 서예 미학의 현대성을 체험하는 것은 이에 대한 또 다른 구체적인 방법일 수 있다.

왕희지의 묵지墨池

왕희지 집 근처에 작은 연못이 하나 있었는데, 왕희지가 서예 연습을 마치면 연못에서 붓을 씻었다. 시간이 지남에 따라 연못의 물이 검게 변하더니 놀랍게도 직접 붓을 찍어 먹물로 쓸 수 있을 정도가 되었다고 한다. 당시 왕희지는 온주溫州 영가永嘉 군수로 있었는데, 지금의 원저우 묵지방墨池坊에서 마음껏 글을 썼다.「온주부지溫州府志」에 따르면 "묵지는 묵지방에 있으며 왕희지는 묵지에서 벼루를 씻었다"라고 기록되어 있다.

또 다른 전설에 따르면, 왕헌지가 어릴 때 부친 왕희지에게 서예 비결에 대해 가르침을 청했다. 왕희지는 아들을 뒤뜰로 데려가 커다란 물항아리 몇 개를 가리키며 "비결은 바로 이 열여덟 개 물항아리에 있지. 물항아리에 있는 물을 다 쓰고 나면 해답을 찾을 수 있을 게다"라고 했다. 왕헌지는 곧 부친의 뜻을 이해했다. 서예를 배우는 데 지름길은 없으며 오직 전심전력으로 연습하는 길뿐이었다.

한자 서예의 미

2009년 여름, 타이베이 현대예술관에서 열린
「무중생유無中生有: 서예-부호-공간」전시회에
서 천레이헌陳瑞憲이 설계한 초대형 묵지墨池.
전시회 참관자들이 묵지 옆에서 불경을 필사할
수 있도록 설계했다.

첩帖과 삶

첩에는 약간의 장난기와 자부심이 있다. 지루한 막연함이나 허무함에 대해 시시비비를 가리는 장광설을 늘어놓으려 하지 않고 다만 진실한 자신으로 돌아가고자 했다.

한자 서예가 위·진 시대로 넘어간 후 행초가 문인 서풍의 주류를 이루면서 정체로 반듯하게 쓰는 스타일을 전복시켰다. 정부의 조령詔令 문자의 장엄함을 대표했던 한나라의 예서, 당나라의 해서와 달리, 행초 서예는 문인의 서신과 시고詩稿 사이를 떠돌면서 세속적인 규칙과 예의에서 해방되어 소탈하고 자유로운 기풍을 얻었다.

위·진 시대 문인들의 '첩帖'은 간단한 인사를 담은 일상의 편지였다. 예를 들자면 귤 300개를 보내면서 동봉하는 한 장의 쪽지 같은 것이다.

한자 서예의 미

평안平安, 하여何如, 봉귤奉橘

왕희지가 남긴 첩은 대부분 친구들에게 보낸 짧은 편지다. 편지에 쓴 글씨체가 버리기 아까울 정도로 아름다워서 간직해둔 것을 대대로 '들여다보고臨' '베껴 쓰고摹' 하다보니 붓글씨 연습을 위한 '첩'이 되었다.

현재 타이베이 고궁박물관에 보존된 「봉귤첩奉橘帖」은 원래 세 통의 편지였으나 임모臨摹를 거친 후 함께 표구되어 두루마리로 만들었다. 두루마리 앞에는 송 휘종의 수금체로 '진나라 왕희지의 봉귤첩晉王羲之奉橘帖'이라는 제목 종이가 붙어 있으며, '선화宣龢'와 '정화政和'라는 휘종의 수장인收藏印도 찍혀 있다.

이 세 통의 편지 중 첫 번째가 친구에게 보내는 답신인 「평안첩」이다. 편지 첫머리에 '모두 잘 지내고 있다此粗平安'라고 쓰여 있어 '평안첩'이라 불리게 되었다.

이 편지에는 행서와 초서가 모두 쓰이고 있으며 자유분방한 필체다. '당복當復'이라는 글자는 행서에서 초서로 변하고 있는데 초서인 '복復'자는 필획 2개로 완성되었으며 자유분방하고 무척 예쁘다.

두 번째 편지는 글씨체가 비교적 반듯하다.

'각하의 건강이 요즘 괜찮으신지 모르겠습니다不審尊體比復何如'로 시작되는 문장의 '하여何如'를 가져다 「하여첩」이라 이름 지었다.

글에서 왕희지는 '답장이 늦었다遲復奉告'라고 했으며, 그 까닭은 '제가 중랭하고 무뢰한羲之中泠無賴' 탓이라 했다. '중랭中泠'이란 인생

이 허무하게 느껴져 모든 것에 열정이 없다는 뜻이고, '무뢰無賴'란 무기력해서 아무 일도 하기 싫다는 뜻이다. 오늘날 '무뢰한無賴漢'은 사람을 깎아내리는 욕에 가깝지만, 왕희지는 세속적 명리를 좇는 것을 비웃으며 '무뢰'라는 단어로 자신의 심경을 말한다. '봉귤첩'은 친구에게 귤을 보내면서 동봉한 쪽지로, "보내는 귤 300개는 서리를 맞지 않은 것으로 매우 어렵게 얻었다奉橘三百枚, 霜未降, 未可多得"라는 총 12자의 간결한 내용이다.

왕희지, 「평안, 하여, 봉귤」 3첩, 당나라 모사본(베이징 고궁박물관 소장)

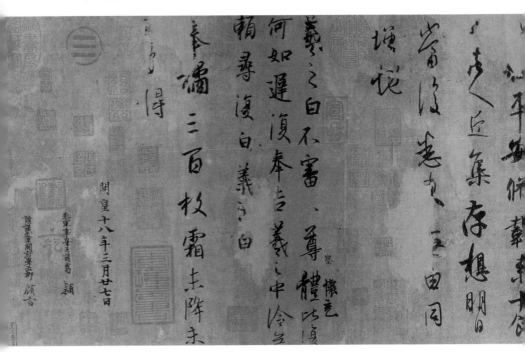

한자 서예의 미

압두환鴨頭丸

———

한때 나는 몇 년간 첩을 즐겨 읽었다. 때로는 서예를 모사하려는 목적 없이 읽기만 했으며 아무 생각 없이 진·당 사람들의 첩을 감상하기도 했다. 20여 년 전에는 자주 타이징눙 선생님 댁을 찾아가 술을 마셨다. 선생님은 '첩'에 대해 이야기하기를 좋아하셨는데, 두서없이 떠오르는 대로 편안하게 들려주셨다.

어느 날 당연히 술을 마신 후 선생님은 왕희지의 「압두환첩鴨頭丸帖」을 꺼내 보여주시며 "이렇게 두 줄만 있어"라고 말했다. 그러고는 술을 한 모금 더 마신 뒤 한 마디 덧붙였다. "이 첩이 어디가 좋은지, 글쎄 잘 모르겠어."

왕희지의 「압두환첩」은 아주 유명한 작품이다. 위쪽에 배치된 크고 작은 제왕의 옥새, 수장인, 명사들의 제발만 봐도 깜짝 놀랄 만하다. 선생님 댁에 처음 방문하여 얌전히 앉아 있던 석사 과정의 젊은 학생이 어리둥절한 표정을 지었다. '어디가 좋은지 모르겠다'는 선생님의 말씀에 그는 무어라 말해야 할지 난감해했다.

나는 선생님들 덕분에 첩을 접할 기회가 많았는데, 가장 기억에 남는 두 분이 바로 타이징눙 선생님과 좡옌莊嚴 선생님이다.

두 분은 첩을 읽을 때마다 술을 마셨다. 귀가 빨개질 정도로 술이 거나해지면 첩 이야기가 시작되었는데, 그 모습은 평소 근엄한 학자와는 딴판이었다. 술잔을 나눌 때 첩이 더해지면 두 분은 학자가 아니라 시인이 되었다. 두 분이 술자리에서 나눈 이야기에 따르면, 첩

이란 논하는 문장이 아닌 『세설신어世說新語』와 비슷한 것으로, 아무 말이나 늘어놓은 쪽지 또는 율격을 갖추지 않은 시처럼 가식이 없는 평범한 일상의 단문이지만 생활과 밀접한 것이다. 두 분 선생님을 통해 나는 위·진 시대를 더 잘 알게 된 것 같았다.

석사 과정의 학생은 행동이 너무 조심스러웠고, 선생님은 혼자 술을 마셨고, 나는 첩을 읽으러 달려갔다.

「압두환첩」은 상하이박물관에 소장되어 있다. 타이 선생님이 우리에게 보여준 것은 일본 최대 서예 출판사인 니겐샤二玄社가 제작한 복제품이었다. 니겐샤는 고서화 복제에 정통하여 거의 진품으로 혼동할 정도다. 장인의 안목과 수공은 첨단의 컴퓨터 컬러 분해 기술도 따라갈 수 없다.

압두환을 먹었는데 효과가 좋지 않으니, 내일 반드시 만납시다.
그대를 만나 물어보고 싶구려
鴨頭丸故不佳, 明當必集. 當與君相見.

총 15개 글자다.

'압두환'은 환약의 한 종류로, 의학서에는 습열과 부종으로 인한 복부 팽창腹腫 증상을 치료한다고 되어 있다.

왕희지는 첩에서 종종 약에 대해 언급했는데 그중 유명한 것이 「지황탕첩地黃湯帖」으로 지황탕도 일종의 약이다.

첩은 대부분 친구들끼리 안부를 묻는 짤막한 편지로 날씨가 어떤

지, 건강은 어떤지 묻곤 한다. 답장을 보내는 사람은 '눈이 왔다가 개었다快雪時晴'라든지 '압두환을 먹었는데 효과가 좋지 않다'는 식의 답변이 보통이다.

전통 지식인들은 유교 사상의 영향을 받아 항상 공자, 맹자를 말하고, 어릴 때부터 교과서에 수록된 발췌 문장은 대개 「정기가正氣歌」나 「진정표陳情表」 등이었음을 기억한다. 절망에 빠진 사람들에게 충과 효를 발양하는 비통한 굳은 절개는 감동적이지만, 일상생활에서 그토록 장렬한 충효를 실천할 기회는 많지 않다.

「정기가」는 나라가 망해야 얻을 수 있는 글이다. 우리는 천진난만

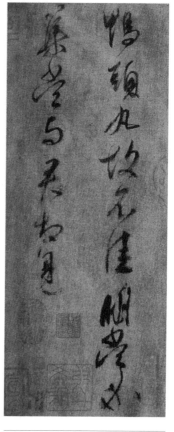

왕헌지, 「압두환첩」(상하이박물관 소장)

한 청소년기에 「정기가」를 외우기 시작했기 때문에 열사가 되지 못한 아쉬움과 슬픔이 마음속 깊은 곳에 잠재되어 있다. 좡옌 선생님과 타이징눙 선생님은 망국을 겪은 분들이지만 남쪽에서 지낸 30~40년의 세월 속에서 「정기가」보다는 남조 문인들이 안부를 묻는 짤막한 편지를 좋아했다.

구양수는 첩에 대해 이와 같이 정의했다. "이른바 '법첩法帖'이란 애도하고 병문안 하고 작별 인사를 전하고 안부를 묻는 것을 말한다. 가족과 친구 사이에 하는 것으로 몇 줄에 지나지 않는다." 나는 이 정의가 마음에 든다.

첩은 편지이자 생사유리生死流離 사이에 남겨놓은 작은 기억들이다.

한가로이 글을 지어 여흥을 즐기고자 통쾌하게 글을 쓰니
예쁘기도 하고 추하기도 하고 온갖 얘기가 다 있구나
逸筆餘興, 淋漓揮灑, 或妍或醜, 百態橫生. (구양수歐陽修)

서기 311년, 영가永嘉의 난◉이 일어나 산둥성 낭야琅琊 왕가가 전란 중 남쪽으로 달아날 무렵 왕희지는 10세였다. 왕희지가 쓴 「쾌설시청첩快雪時晴帖」의 28자는 남쪽의 어느 겨울, 눈 내린 뒤 맑게 갠 날을 기억하고 있을 뿐이다.

이런 첩이 있어서 다행이다. 충과 효를 넘어 평범한 일상생활이 있음을 기억하게 해준다.

이런 첩이 있어서 다행이다. 무더위에 땀이 많이 나고 압두환의 효과는 나쁘지만 '그대를 만나야겠다當與君相見'라는 다섯 글자는 여운을 남긴다.

◉ 서진西晉 말, 회제懷帝의 영가 연간(307~312)에 흉노족이 일으킨 반란.

한자 서예의 미

복통과 고순苦筍

—

당나라 때는 해서의 규범이 엄격했지만 첩의 전통은 끊어지지 않았다.

장욱의 유명한 「두통첩肚痛帖」은 문체가 해학적이고 사랑스러워, 당·송 시기의 고문과 해서의 규칙에 구속받지 않는 문체 서풍이 따로 나타났다.

갑자기 배가 아파서 참을 수가 없다
忽肚痛, 不可堪.

한기가 드는지 열이 나는지 대황탕을 먹었더니
냉열 증상을 모두 치료할 수 있었다
不知是冷熱所致, 取服大黃湯, 冷熱俱有益.

이와 같은 문체는 『고문관지古文觀止』에 기록되진 못했지만 오히려 『세설신어』처럼 위·진 시대 문인들의 익살스러운 매력과 첩의 평이함과 친근함을 계승하고 있다. 삶에서 실제 일어난 소소한 일들은 절대로 전고나 어려운 표현을 써서 학문을 자랑하지 않으며, 쓸데없이 뽐내거나 나라의 큰일에 대해 논하지 않으며, 동시대의 '문장은 도를 담아야 한다文以載道'는 주류를 전복시켰다.

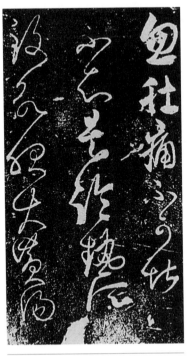

장욱, 「두통첩」 탁본 일부.

이것이 바로 첩의 전통이다. 오랫동안 정통 문인들에게 홀대를 받았으나 아름다운 서예의 필획이 작은 종이 위에 어우러져 전승되어온 것이다. 회소의 「고순첩苦筍帖」은 다음 14자의 글자로 이루어져 있다.

죽순과 차가 매우 좋으니 빨리 오시오. 회소 올림
苦筍及茗異常佳, 乃可逕來, 懷素上.

친구에게 보내는 짤막한 편지 끝에 회소의 서명이 있다.

「고순첩」이 명첩이 된 것은 서예 때문이다. 작은 종이에 여러 제왕의 수장인이 빼곡히 찍혀 있는 것 때문에 때때로 사람들이 쉽게 간과하는 게 있다. 첩은 맑은 물과 같은 문장의 단순함이나 맑은 물처럼 단순한 서술을 통해 지식인들을 향해 왜 그리 슬퍼하고 분노하는지, 왜 그토록 원망하고 고통스러워하는지, 왜 눈살을 찌푸리고 입꼬리를 내리는지 모르겠다고 은근히 비웃고 있다.

첩은 '천하흥망天下興亡'이라는 중책을 짊어지고 요령 있게 현실 생

한자 서예의 미

활의 하찮은 작은 일로 돌아왔다.

첩은 해서체로는 적절하지 않다. 해서는 역시 문천상의 「정기가」나 한유의 「사설師說」에 더 적합하다.

첩에는 약간의 장난기와 자부심이 있다. 지루한 막연함이나 허무함에 대해 시시비비를 가리는 장광설을 늘어놓으려 하지 않고 다만 진실한 자신으로 돌아가고자 했다.

첩은 도망쳐 날아오르려 했다. 거짓된 개념의 세속적인 예교에서 자신을 해방시키려 했다.

장욱과 회소의 첩은 광초로 쓰였으며, 심지어 일반인이 읽어내기를 원하지 않았다.

결국 첩은 삶으로 돌아와 자신이 되었을 때 기쁨의 춤을 덩실덩실 추는 듯이 활기차 보일 수 있다.

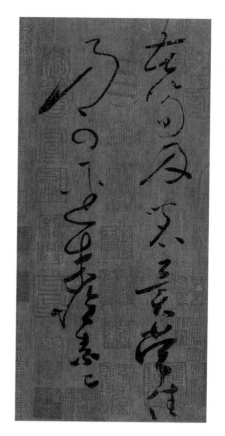

회소, 「고순첩」(상하이박물관 소장)

서예 윈먼雲門: 신체와의 대화

춤꾼은 몸을 최고치로 사용하여 광풍에 휘날리는 낙엽처럼, 줄기와 잎을 떠나려고 몸부림치는 낙화처럼, 정복할 대상이 없어 돌아와 자신을 정복하는 가장 고독한 무술인 같다.

윈먼雲門 무용단은 2001년 「행초行草」라는 작품을 창작했고, 2003년 「행초2行草 貳」라는 작품을 완성했다. 2005년에는 「광초狂草」를 마지막으로 한자 서예를 주제로 한 3부작 무용작품을 완성했다.

행초에서 광초에 이르기까지 한자 서예 미학은 첩의 전통에 기초해 필획의 율동과 먹의 흩뿌림으로 발전했다. 창작자의 신체의 '멈춤停'과 '진행行'의 속도, '움직임動'과 '고요함靜'의 변화, 그리고 '허'와 '실'의 교감이 미묘한 관계를 낳았다.

춤, 서예, 힘

———

당나라 때의 광초 서예에는 춤과 교류한 기록이 매우 많다. 배민裴
旻의 무검舞劍, 공손대랑의 무검기舞劍器는 당시 서예의 즉흥적인 창
작에 영감을 불어넣었다.

두보杜甫는 어린 시절 공손대랑의 검무를 보았고, 중년이 넘어서
다시 그 제자인 이십이랑李十二娘의 검무를 보고 난 뒤 "빛나기는 후
예가 화살을 쏘아 아홉 개 태양을 떨어뜨리는 듯하고㸌如羿射九日落"
라는 유명한 시구를 남겼다. 이때의 '섬광㸌'은 신화 속 후예後羿가 찬
란한 빛에 눈이 부셔 눈을 뜰 수 없게 하던 아홉 개의 거대한 태양
을 쏘아 연달아 떨어뜨린 것을 말한다.

"용맹하기는 뭇 신들이 용을 타고 하늘을 나는 듯하고矯如群帝驂龍
翔"라는 시구의 '교矯'는 신들이 마차를 몰고 하늘을 날아다니는 듯
한 빠르고 힘 있는 모습을 뜻한다.

두보의 이러한 시구는 검무를 출 때 검이 번쩍이는 모습과 자유자
재로 유연한 동작을 말한다.

그러나 다음 두 구절은 서예, 특히 행초와 광초를 묘사하는 데 가
장 적합한 구절이다.

검무를 추면 마치 진노가 벼락 치듯 하고
來如雷霆收震怒,
검무를 멈출 때면 강과 바다에 맑은 빛이 어리는 듯하고

罷如江海凝清光

이는 서예 미학과 신체 미학을 동시에 묘사하는 최고의 구절이다.
'래來'와 '파罷'는 움직임과 고요함이다.

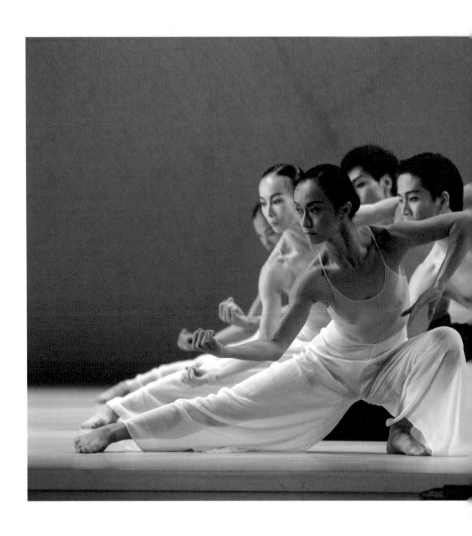

한자 서예의 미

속도와 정지다.

'방放'과 '수收'는

풀어놓음과 거둬들임이다.

힘의 폭발과 함축이다.

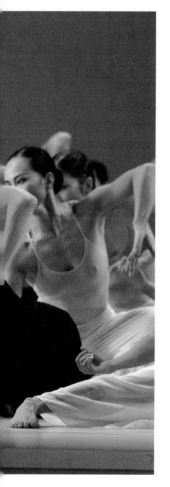

전통적인 동양 무술에는 날쌘 격투 동작이 있는
가 하면 동작을 거둬들일 때 호흡을 가다듬고 차
분히 움직이지 않는 경우도 있다.

'내정雷霆'과 '강해江海' 역시 바깥쪽을 향해 폭발
하는 거대한 힘과 안쪽을 향해 함축적이고 결집되
는 힘의 관계를 대비하고 있다. 서예이자 몸의 움직
임과 멈춤動靜이다.

한자 서예는 결국 글씨를 쓰는 것만이 아닌, 외
부로 드러나는 시각적 형식만이 아닌, 내부에서 찾
아내는 몸의 다양한 가능성이다. 한자 서예는 창작
자가 자신의 호흡을 느끼고, 신체의 동작을 호흡으
로 느끼는 것이다. 단전丹田에서부터 나온 기가 끊
임없이 움직여 몸을 가득 채우고 몸의 허리와 대퇴
부 관절, 두 무릎과 양쪽 어깨, 양쪽 팔꿈치와 발
꿈치를 돌아 다시 열 손가락과 발가락에 영향을

윈먼무집, 「행초2」. 무용수들은 신체의 움직임과 멈춤으로 서예를
해석한다.

주는 과정이다.

원면의 무용가들은 정좌와 태극권과 도가의 양생술, 무술을 배우는 동시에 한자 서예도 배운다.

무용가들은 제각기 흩어져 커다란 연습장 한 구석에 자리를 잡는다. 해서를 모사하거나 행서와 초서를 모사하고, 손과정이 『서보』에 쓴 "움직일 때는 샘물이 솟아나 끊임없이 흐르는 것 같고, 멈춰 있을 때는 산과 같이 안정된 것 같다導之則泉注, 頓之則山安"는 내용을 체험한다.

이들은 『서보』에 표현된 구절을 자신의 몸으로 이해하고, 한자 서예의 오묘한 미학적 본질을 자신의 몸으로 이해하는 것이다.

「행초」, 몸으로 기억하는 서예

2001년 창작된 무용작품 「행초」에는 춤꾼이 '영永'자 팔법을 시뮬레이션하는 과정이 있다. 스크린 영상으로 무용수의 율동에 따라 '책策' '륵勒' '탁啄' '책磔' '별撇' '날捺'자가 떠워진다.

「행초」의 무대배경에는 회소의 「자서첩自叙帖」을 비롯한 많은 행초 서예 작품이 비춰져 무용수가 표현하는 동작과 대비되면서 상호작용하고 호응한다.

무용수의 검은색 의상과 바지는 춤을 출 때 배경의 서예 묵적과 겹쳐졌다 떼어졌다 하면서 흥미로운 변화를 연출한다.

한자 서예의 미

때로는 무대 앞쪽에서 전체 무대를 향해 서예를 투영한다. 이것은 바탕이 검고 글자가 흰 탁본 효과로, 춤꾼의 몸에 영상이 투영되어 육체의 움직임에 따라 글자에 기복이 생긴다. 마치 피터 그리너웨이 Peter Greenaway의 영화 「필로북The Pillow Book」에서 몽환적인 동양의 서예와 육체의 관계를 떠올리게 하며, 사회에 큰 영향을 미치고 있는 문신을 생각나게 해준다. 육체에 글자나 부호를 새기는 것, 즉 문자가 육체에 침투하는 것은 '금'과 '석'에 새기는 것과는 다른 피부의 고통으로, 잊을 수 없는 의미를 간직하는 것이다.

내가 어렸을 때는 전쟁을 치렀던 군인들 가운데 자신의 생존 의지 또는 죽어도 후회하지 않겠다는 신념을 표현하기 위해 한자를 한 땀 한 땀 몸에 새겨 넣는 사람이 있었다. 세월의 흐름 속에서 그들의 몸에 새겨진 한자들은 근육과 피부와 함께 늙어갔고, 주름지고 늘어난 피부 위에 드러난 한자는 나를 경악케 했다.

윈먼 무용단의 「행초」 공연에서 춤꾼의 몸과 글자가 겹쳐지고 한자가 육체의 일부가 되는 것을 보자 오래전 기억이 새롭게 되살아났다.

윈먼의 무용수들이 붓글씨를 쓰는 것을 볼 기회가 있었다. 그들은 원래 고정된 서예 수업을 받고 있는데, 점심시간에 한구석에서 삼삼오오 모여 글을 쓰는 모습을 보니 마치 붓글씨에 중독된 듯했다. 대체로 중독이 가능한 것은 신체의 기억과 관계가 있다. 춤과 마찬가지로 붓글씨는 중독되기 쉽다. 춤은 전신을 모두 사용하는 몰입이고 호흡이기 때문이다. 호흡은 끊을 수 없다.

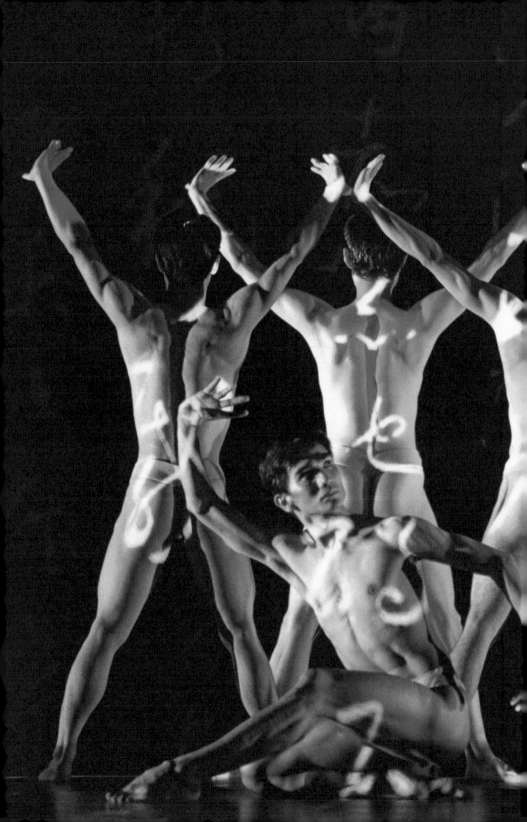

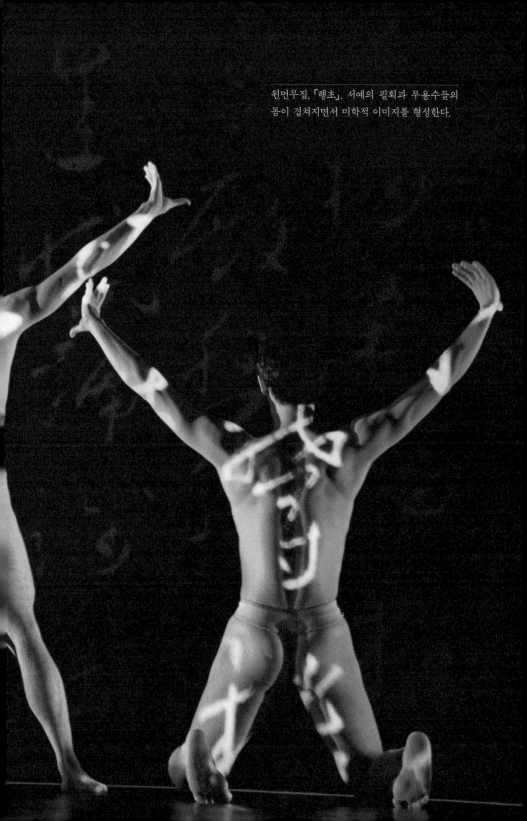

윈면무집, 「행초」. 서예의 필획과 무용수들의
몸이 겹쳐지면서 미학적 이미지를 형성한다.

린화이민이 창작한 「행초삼부곡」

윈먼무집 예술 총감독 린화이민林懷民은 20년 동안 서예에서 영감을 얻어 「행초」 「행초2」 「광초」라는 서정적인 무용 안무를 창작하여 '행초 3부작'을 만들었다. 창작 동기에 대해 린화이민은 "서예와 무용은 관련이 깊다. 붓글씨를 쓰기 시작할 때 바로 춤꾼이 된다. 오늘날 우리는 서예 작품을 볼 때 글자의 필획이나 여백만 보는 게 아니며, 더욱 중요한 것은 서예가가 운필한 기세를 읽는 것이다. 나는 「행초」의 모든 동작이 단전에서 출발하여 서예의 움직임의 기세를 모방하는, 독특한 아름다움을 지닌 춤으로 완성되기를 희망한다"라고 밝혔다.

몸으로 서예의 기운과 생동감을 표현한 무용극 '행초 3부작'은 중국 국내외에서 큰 반향을 일으켰으며, 2006년 유럽에서 '올해 최고의 무용'으로 뽑혔다.

「행초2」, 여백의 깨달음

————

2003년에 발표한 「행초2」는 2년 전에 발표한 첫 작품 「행초」와 사뭇 다르다.

「행초2」는 무대 배경이나 춤꾼의 옷이 모두 흰색으로 많은 여백을 드러내며, 존 케이지John Cage(1912~1992)의 음악도 여백을 포함하고 있다.

흔히 동양의 미학을 '여백餘白'이라 하는데, 산수화에서 가장 중요

한자 서예의 미

한 것도 여백이며 전통 희곡 무대에서도 여백을 이해해야 한다. 건축에서는 공간의 여백이 필요하고, 음악에서도 '이 순간은 소리 없음無聲이 소리 있음有聲보다 낫다'는 것을 표현할 수 있어야 한다. 이는 서예에서 자주 이야기하는 '계백당흑計白當黑'과 같다.

여백은 서양의 색채학에서 말하는 '흰색'이 아니다. 여백은 사실 '공空'에 대한 이해다.

산수화는 비어 있음空이 없으면 신령스러운 기운靈氣을 나타낼 수 없다. 무대가 비어 있지 않으면 연극의 시간이 흐를 수 없다. 건축은 본질적으로 공간에 대한 이해다. 무성無聲은 소리의 일종으로 유성有聲보다 나을 수 있다. 유성은 서예에서 먹으로 그은 필획이지만 여백을 계산해야 한다. 즉 여백이 존재하는 공간을 계산해야 한다.

2001년작 「행초」와 2003년작 「행초2」를 잇따라 본다면 한자 서예의 여백을 이해하는 데 가장 좋은 구체적 경험이 될 것이다. 이는 동양 미학의 '공'과 '무無'의 본질을 깨닫는 좋은 기회이기도 하다.

한자 서예는 결국 동양 미학의 '공'과 '무'에 대한 깊은 깨달음일 것이다.

인류에게는 영구적으로 글을 남기고 싶은 심리가 있어 종이에, 죽간에, 돌과 금속에, 소뼈와 거북의 등껍질에, 자신의 피부에 새겨 넣었다. 그러나 그 어떤 것도 진정으로 영원할 수는 없다.

동양의 한자 서예는 결국 흐릿해지고 마멸되고 퇴색되어, 결국 모든 것이 사라져 원래의 '공백空白'으로 돌아감에 직면한다.

존재한 적이 있었으므로 '공백'이야말로 최초의 여백으로 환원되

는 것이다.

2003년작 「행초2」는 2001년 이후에 출현한 여백으로, 두 작품은 동일한 작품의 양면일 것이다.

「행초2」에서는 한자 서예의 외재적 형식을 제거하여 영자팔법, 묵적 그리고 주홍색 각인을 볼 수 없다. 그 대신 한자 서예의 실질적인 아름다움을 볼 수 있다. 그것은 바로 공간 속에서 무용수의 몸이 만드는 점, 날, 돈, 좌의 다양한 필획이다. 그들은 공백 안에 머문 채 몸으로 글을 쓰고 난 뒤 순식간에 공간에서 사라짐으로써 최초의 공백으로 환원된다.

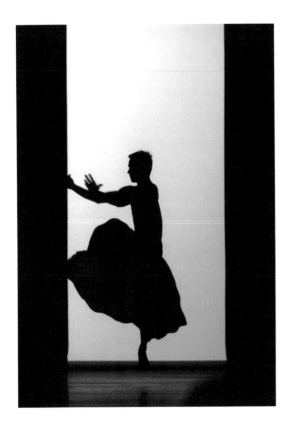

존 케이지의 미니멀한 음악은 동양 철학과 관련이 있다. 그는 노자의 '유有'와 '무無'의 상생 및 '음音'과 '성聲'의 상생을 체득

원먼무집, 「행초2」. 무용수의 실루엣이 서예 탁본의 흑백 대비 같다.

한자 서예의 미

하고, 한자 서예에서 가장 본질적인 여백의
표현을 체득했다.

 현대 서양의 음악, 희곡, 건축, 회화 등
각 분야에서의 미니멀리즘은 동양 미학, 특
히 한자 서예의 미학과 관계가 깊다.

원먼무집, 「행초2」. 무용수의 춤사위는 필획이자 여백이다. 관객의 시선은 허와 실의 분명한 상호 관계를 경험한다.

 「행초2」는 한자 서예에 대한 탐구를 통해 동서양을 결합했다.

 「행초2」의 많은 스크린 영상에 나타난 인체의 반전 효과는 서예

속의 탁본과 매우 비슷하다. 탁본은 원래 '검은黑' 부분을 '여백'으로 남겨 시각적으로 '허虛'와 '실實'의 전환을 경험하게 하는데, 이로써 '유'와 '무'의 관계를 깨닫게 된다.

「광초」, 먹의 통쾌함

2005년 윈먼 무용단은 한자 서예를 주제로 한 작품 「광초」를 발표해 3부작에 마침표를 찍었다.

「광초」의 무대에는 많은 공백의 장축長軸, 즉 선지로 만든 족자가 걸려 있고, 무용수가 공연할 때 종이에서 천천히 묵흔墨痕이 흘러나온다. 마치 글을 쓰는 것 같지만 문자가 아닌 먹의 흔적일 뿐이다.

먹은 한자 서예에서 가장 이해하기 어렵다. 먹은 맑은 연기이며, 투명한 빛이다. 먹은 시각적 존재와 부재 사이에 있으며, 과거의 기억이자 '옥루흔'이다.

현대에 화학적으로 합성한 먹물로는 송대 서예에서 볼 수 있는 투명함이나 옥처럼 반지르르한 윤기를 표현하기 쉽지 않다.

폭이 기다란 백지 위에 흐르는 묵적의 시각 효과가 매우 강렬하여 처음 감상하는 이는 무대 위 무용수들의 춤과 함께 감상하기 어렵다.

따라서 무용수의 신체적 긴장 강도가 3부작 중 가장 놀랍다.

「광초」는 크게 몇 개의 파트로 구분되어 있다. 무음의 공백, 멀리서 밀려오는 파도 소리, 허공에서 간헐적으로 들리는 여름철 매미 소

리, 대나무 잎을 살짝 스치는 바람 소리 등으로 구분되고 있다.

무용수의 몸은 마치 우주에서 울리는 태곳적 아이의 첫 울음 소리처럼 기쁘기도 하고 슬프기도 하다.

대부분 한자 서예가 극치에 다다를 때와 같이, 홍일대사弘一大師가 입적하기 전에 '희비가 교차한다悲欣交集'라고 쓴 글처럼 슬픔과 기쁨이 교차한다. 더 이상 서법의 아름다움이 아니라 최초로 문자를 쓰는 때, 즉 고서에서 말하는 창힐이 글자를 만들면서 "하늘에서 좁쌀 같은 비가 쏟아지고 밤에 악귀가 울었다"라고 쓴 때로 환원된다.

「광초」의 무용수는 광풍에 휘날리는 낙엽처럼, 줄기와 잎을 떠나고자 몸부림치는 낙화처럼, 정복할 수 있는 대상이 없어 돌아와 자신을 정복하는 고독한 무술인처럼 극에 달한 몸동작을 펼친다.

윈먼 무용단의 「광초」는 '먹'의 통쾌함이기도 하고 인체의 통쾌함이기도 하다.

홍일弘一의 절필 「비흔교집悲欣交集」

원면무집, 「광초」, 공중의 자유분방한 춤사위가 '고봉추석'의 힘을 표현하는 듯하다.

신앙의 원점으로의 회귀

한자 서예에서 원점으로 회귀한다는 것은 아마도 어린아이가 자신의 이름을 공들여 쓸 때처럼 조금은 서툴고, 부정확하고 불안할지언정 진지하고 신중하게 쓰는 모습이다.

한자 서예에서 원점으로 회귀한다는 것은 사람마다 자신의 이름을 참답게 쓰는 것이다. 유명인사의 과장된 사인sign이나 서예가들의 자기표현적인 글씨가 아니라, 한자를 처음 배우는 어린아이가 자신의 이름을 공들여 쓸 때처럼 조금은 서툴고 부정확하고 불안할지언정 진지하고 신중하게 쓰는 모습이다.

한자 서예는 내게 민간의 어떤 기억을 불러일으킨다. 사람들이 글씨를 쓴 종이를 조심스레 모아서 금지로金紙爐에서 태우던 장면으로, 금지로는 사찰의 사당 안에 설치되어 있는 석자정惜字亭을 뜻하는데 화로로 글씨 쓴 종이를 모아 이곳에 태운다. 나는 메이눙美濃이라는 곳에서 종이를 화로에 태우는 것을 보면서 종이를 태우는 이유를 물었다. 돌아온 대답은 붓글씨를 쓴 종이는 쓰레기가 아니기 때문에

한자 서예의 미

함부로 버려선 안 된
다는 것이었다.

한자는 인류 문명에
서 유일하게 5000년
이상 전해 내려오는 문
자로, 유일한 표의문자
이자 현대 과학기술을
대표하는 컴퓨터에서
도 사용하기 편리한 유
일한 고대문자다.

한자는 가장 오래된
문자이자 가장 젊은
문자이기도 하다.

5000년 전 여명의
일출을 보고 쓴 '단旦'
자는 오늘날 우리가

민간에서 한자를 경외하여 한자를 쓴 종이는 모두 석자
정惜字亭에서 불에 태웠다.

새해 첫날 일출을 경축하는 '단旦'과 같은 글자다.

한자 서예를 쓰는 민족만이 이렇게 길고 역동적인 기억을 간직하
고 있다.

때문에 한자 서예는 동양 문명의 핵심 가치이자 강력한 신앙이다.

여러 문명에서는 영웅의 조각상을 세우지만 동양은 한자로 비문
을 세웠다. 한자는 그 어떤 개인의 위대함보다도 더 오래 지속된다.

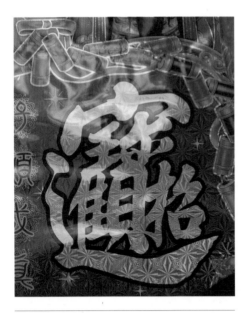
재물과 보물을 불러들인다는 뜻의 '초재진보招財進寶'
를 합성한 글자. 창의적인 한자다.

민간에서는 너무 오래되어 읽을 수 없는 옛 한자를 어디에서나 볼 수 있는 부호符나 주문咒으로 변화시킴으로써 마치 고대의 가호加護하는 힘이 사람들을 안심시키는 것 같다.

마을을 지나다보면 대문에 부적이 붙어 있는 것을 볼 수 있는데, 무슨 글자인지 이해할 수는 없어도 문자임에는 틀림없다. 이는 절을 지키고 관리하는 묘축廟祝이나 도사가 신도들을 안심시키려 써준 부적인데 글자는 알아볼 수 없다.

20세기 초, 나는 대영박물관에서 아우렐 스타인Marc Aurel Stein(1862~1943)이 가져간 둔황 불경 2권을 보았다. 바로 『법화경法華經』과 『유마힐경維摩詰經』으로 첫 글자부터 마지막 글자까지 정연하고 반듯한 것이, 서예가가 발휘하는 아름다움이나 어려운 기교가 아니라 아이들이 진지하게 정성껏 쓴 것 같은 소박함을 느꼈다.

한자 서예는 행초도 광초도 쓸 수 있고 휘갈기듯 쓸 수도 있지만 모든 서예인의 마음에 마지막까지 남는 것은 처음 서예를 배울 때

한자 서예의 미

또박또박 반듯하게 쓰던 그 진지함일 것이다.

내가 가장 좋아하는 이야기 중에 서성書聖 왕희지에 대해 오랫동안 전해지는 이야기가 하나 있다.

무더운 어느 날, 가난한 노파가 다리 입구에서 부채를 팔고 있었는데 장사가 안 돼 애를 태우고 있었다. 다리를 지나려던 왕희지가 노파를 돕고 싶어 '부채가 잘 팔리도록 해주겠다'면서 부채 위에 시를 써 넣었다. 하얀 부채에 먹물이 묻은 것을 보자 화가 난 노파는 왕희지에게 욕을 퍼부으며 물어내라고 따졌다. 그런데 얼마 지나지 않아 지나가던 사람들이 왕희지의 글을 보더니 너도나도 부채를 샀다. 노파는 어떻게 해서 잘 팔린 건지 이해할 수 없었고 왕희지는 껄껄 웃으며 자리를 떠났다.

이 얘기가 실제로 있었던 일인지는 모르겠지만 깊이 성찰할 만한 얘기다. '서성'의 글씨가 글자를 모르는 노파에게 얼마간 생활비를 벌어주었다는 데 비로소 '성聖'의 진정한 의미가 있음을 새삼 깨닫게 한다.

일본 쇼소원正倉院에 봉헌되었던 왕희지의 「상란첩」을 보고 난 후 나는 궁벽한 시골을 지나다가 문에 붙어 있는 춘련에서 가장 흔한 문구인 '풍조우순, 국태민안風調雨順, 國泰民安'을 보았다. 붉은 종이에 써서 시선을 사로잡는 대련은 시간의 흐르면서 퇴색하지만 그래도 일 년에 한 번씩 다시 써야 한다는 점에서 「상란첩」을 보는 것처럼 공경의 마음이 든다.

민간에서 무명의 백성은 병이 위중한 부모 혹은 사망한 친족을 위

해 한 자도 빠뜨리지 않고 경서를 베꼈다. 이는 내게 어떻게 글쓰기의 원점으로 돌아가야 할지 가르쳐준다.

근대의 서예가 중에 명사는 적지 않지만, 왠지 모르게 나는 홍일법사가 옮겨 쓴 불경을 볼 때마다 깜짝 놀라곤 한다. 특히 만년에 그가 자신의 피로 쓴 불경이 더욱 그렇다. '자비희사慈悲喜捨'라는 글자는 침착하고 평온하다. 마치 모든 풍파가 엷은 미소로 변한 것처럼, 여전히 한자 서예에 대한 진정한 경외심을 갖게 해준다.

원점으로 돌아와 자신의 이름을 열심히 쓰는 것이 아마도 기쁨의 시작일 것이다!

홍일대사, 피로 쓴 경서

홍일대사弘一大師 리수퉁李叔同은 어려서부터 붓글씨를 배웠다. 일찍부터 위·진 시대 석비를 모사했으며 한자 필획의 구조가 힘차고 개방적이며, 날카롭고 단정하다. 또한 오랫동안 전각을 했기 때문에 서법의 필획에 금석파의 고졸한 운치가 있다.

홍일대사는 젊은 시절 시와 사, 가무에 정통했으며, 종종 탈을 쓰고 무대에 올라 연극을 했는데 소설의 주인공인 황천패黃天覇의 역을 맡았다.

일본 유학을 떠나서는 드로잉을 배우고 모델을 그렸으며 유럽의 유화를 소개했다. 아울러 음악을 독학하여 바이올린을 연주하고 작곡을 했으며, 최초의 해외 중국인 극단인 '춘유극사春柳劇社'를 창설한 뒤

한자 서예의 미

명작 「춘희」 공연에서 직접 무대에 오르기도 했다.

귀국 후 저장성 사범대학에서 교편을 잡고 미술과 음악 교사를 했으며, 중국 신문예 건설을 선도했다. 39세에 출가한 홍일대사는 항저우杭州 후파오사虎跑寺에서 머리를 깎고 전심으로 불교에 귀의했다. 더 이상 문예·문학·음악·회화·희극 등에 관여하거나 입에 올리지도 않았으며 매일 붓글씨로 불경을 베껴 썼다. 글자체와 필획이 평온하고 고요했으며 둥글고 함축적인데, 이는 서예 예술가의 개인적인 자아 표현과 완전히 달랐다. 그는 철저하고 착실하게 불경을 베껴 쓰는 부지런하고 근면한 정신으로 수행의 진정한 본질을 깨달았다.

홍일은 만년에 율종律宗을 수행했으며, 계율을 엄하게 지켜 점심이 지나면 음식을 먹지 않았으며 몸

願我臨欲命終時　盡除一切諸障礙
面見彼佛阿彌陀　即得往生安樂剎
我既往生彼國已　現前成就此大願

에는 낡은 가사 한 벌만 걸친 무소유의 삶을 실천하면서 깔끔한 글씨체로 불경을 베껴 독특한 근대 서예의 의경을 완성했다. 표현을 구하지 않고 예봉을 버렸으며 안정되고 편안함의 단계에 이르러 서예 미학 최고의 경지를 구가했다.

홍일대사는 만년에 불타의 경구를 쓰기 위해 자신의 피를 먹으로 삼아 경서를 썼다.

나는 학교에 다닐 때 효운曉雲법사가 있는 곳에서 대사가 피로 쓴 경서를 본 적이 있다. '나무아미타불南無阿彌佗佛' 여섯 글자가 내 마음을 떨리게 했다. 혈적血跡은 아주 묽었고 세월이 오래되어 갈색으로 변해 있었지만 금석에 새긴 글씨처럼 시간에 저항하는 강력한 힘을 느낄 수 있었다. 나는 글씨 앞에서 합장을 했다. 서예의 최고이자 최상임을 깨닫자 공경심이 들었다.

한자 서예의 미

나는 서예에 대해 문외한이다. 번역하는 내내 후회했던 일이 두 가지였는데 첫째는 대학 시절 서예 동아리 문턱만 밟고 온 일이다. '왜 그랬을까? 들어간 김에 눌러 앉아 열심히 서예를 배웠다면 번역하면서 고생을 덜 했을 텐데……' 후회막급이었다.

『한자 서예의 미』를 번역하며 실기失機에 대한 하늘의 배려인지 아니면 벌칙인지 내심 무척 갈등했다. 첫 만남, 첫 느낌은 '내가 지금 벌 받고 있지? 음, 틀림없어'였다면, 마지막 책장을 덮으며 정작 이별할 시간이 되자 내가 놓친 인연을 오랜 세월이 지나 이렇게라도 단숨에 만난 건 축복이라는 느낌이었다.

이 책은 한자의 기원과 변천, 한자 서예의 역사, 한자 서예의 아름다움 등 세 가지를 논한 책이다. 눈이 넷 달린 창힐倉頡이 한자를 창

제하기 전 인류 최초의 문자이자 서예는 매듭이었다. 그 까닭은 매듭을 지어 역사적인 사건을 기록했기 때문이다. 혼돈 속에 있던 인류에게 창힐이 한자를 발명하자 하늘은 좁쌀을 비처럼 내리고 귀신은 밤에 울고, 용은 깊이 숨었다고 한다.

최초의 문자는 교과서에서 상나라 때 갑골문이라고 기록하고 있다. 얼룩덜룩한 소뼈나 거북 복갑에 그려진 馬(마)와 같은 상형문자는 그림 같기도 하고 글씨 같기도 한 서화동원書畫同源과 5000년이라는 유구한 세월 전승되어 오늘날에도 변함없이 사용되는 표의문자로서의 한자의 위대함을 잘 표현해주고 있다.

한자가 갑골을 벗어나 청동기나 돌에 새겨지면 금문과 석고문이라 한다. 물론 한자가 쓰인 재질은 비단과 죽간, 종이 등 다양했다. 한자의 서예 역사상 이름과 작품이 유전되는 최초의 서예가가 이사李斯다. 진시황이 세운 공적을 기록하기 위해 쓴 이사의 비문碑文은 대전大篆과 소전小篆 세대 교체의 전범으로 여겨진다.

전篆은 향이 은은하게 피어오르듯 동그란 자형에 장식적인 성격이 강했다면 순전히 실용과 필요에 의해 파원위방破圓爲方의 예서隷書가 되고, 예서가 확립된 후 2000여 년이 지나는 동안, 예서에서 다시 해서楷書로 변해 지금까지 줄곧 큰 변화가 없다.

한자는 영원과 불멸의 사이쯤 있는 듯하다. 한자에 쓰는 이의 개성이 담기면 그만의 독특한 풍격이 형성되어 서체書體, 서법書法을 만든다. 행초와 광초, 장초와 금초 등 서법과 서체에 글쓴이의 마음이 담기면 한자의 미학은 절정으로 치닫는다. 왕희지王羲之의 「난정집서

한자 서예의 미

蘭亭集序」가 그렇고, 안진경顔眞卿의 「제질문고祭侄文稿」가 그렇고, 소식蘇軾의 「한식첩寒食帖」이 그렇고 서위徐渭의 「초서시축草書詩軸」과 「반생낙백半生落魄」이 그렇다.

『고독육강』에 이어 장쉰의 작품을 두 번째로 번역하면서 장쉰과 서위를 재발견했다. 반 고흐와 닮아 있는 서위는 아내를 살해하고 감옥에서 7년을 지내면서 저술한 『기보畸譜』에서 스스로를 기형畸形이라고 했다. 기괴하고 특별한 운명으로 점철된 삶을 살았던 서위의 서법 돈좌頓挫에서도 일생의 고달픔과 좌절이 절절이 배어 있다. 그의 돈좌 필획은 유난히 멈춤과 꺾기가 많다. 필획마다 완강하고 고집스러우며, 괴상하고 제멋대로다. 그러나 발묵潑墨의 기법으로 알알이 맑고 투명한 포도알과 잎을 그리고 '반생낙백'으로 시작하는 그의 시는, 수차례 자살 시도, 광기와 초조, 불안에 휩싸인 패륜적인 살인마보다는 오히려 뜻을 펼치지 못한 지식인으로서 거듭했던 정상적인 고뇌가 가슴에 '확' 와 닿는다. 단지 극도로 민감하고 삶에 대해 극렬한 열정을 품은 것에 더해 현실의 좌절이, 보통 사람은 표현할 수 없는 창조력을 가진 그를 평생토록 의욕과 혼백을 잃어버리게 하지 않았을까 짐작해본다. 파멸로, 파국 미학의 극치를 이룬 「초서시축」의 필획을 따라가보면 소식이 「한식첩」에서 읊은 자욱한 물안개에 포위된 막다른 길목을 만난다. 정말 완적阮籍처럼 통곡이라도 해야 될 것 같은 섬뜩한 아름다움을 마주한다.

이 책은 장쉰의 작품 중 백미白眉임을 믿어 의심치 않는다. 대부분은 영원불멸의 한자의 기원에서 현대에 이르기까지 그 장구한 역사

만을 서술하기에도 벅찼을 것이다. 그러나 이 책은, 그 연원에서부터 예술로 승화된 한자와 서예의 아름다움을 종횡무진, 자유자재로 공시와 통시, 거시와 미시의 관점에서 촘촘하게 짜냄으로써 스스로 걸작임을 유감없이 보여주고 있다. 또한 각 시대 대표적인 작품과 작가의 실제 사례에 대한 재미난 이야기를 버무려 때로는 소설을 읽는 듯한 착각에 빠져들어 나와 같은 문외한도 한자와 서예의 아름다움에 침잠沈潛할 수 있다.

이 책은 번역하기 여간 까다롭고 어려운 책이 아니었다. 번역을 완주할 수 있었던 이유는 '글쓰기를 통해 자신의 감각으로 회귀하여 생명을 터득하는 것'이라는 믿음과 '번역할 만한 가치가 충분한, 평생 누구나 만날 수 있는 작품이 아니기 때문'이다. 뿌듯하다. 이 뿌듯함을 제자인 양위펑楊宇鵬과 함께하고 싶다.

2024년 2월 20일

쓰촨에서 김윤진

한자 서예의 미

한자 서예의 미

한자 서예의 미

한자 서예의 미

초판인쇄　2024년 3월 15일
초판발행　2024년 3월 22일

지은이　장쉰蔣勳
도판 제공　장쉰蔣勳
사진　양야탕楊雅棠
옮긴이　김윤진
기획　노만수
편집　이승은
펴낸이　강성민
편집장　이은혜
마케팅　정민호 박치우 한민아 이민경 박진희 정유선 황승현
브랜딩　함유지 함근아 고보미 박민재 김희숙 박다솔 조다현 정승민 배진성
제작　강신은 김동욱 이순호

펴낸 곳　(주)글항아리
출판등록　2009년 1월 19일 제406-2009-000002호
주소　경기도 파주시 심학산로 10 3층
전자우편　bookpot@hanmail.net
전화번호　031-955-8869(마케팅) 031-941-5157(편집부)

ISBN　979-11-6909-214-2 03640

잘못된 책은 구입하신 서점에서 교환해드립니다.
기타 교환 문의 031-955-2661, 3580

www.geulhangari.com